LE TURF

Les éditeurs de cet ouvrage se réservent le droit de le faire traduire dans toutes les langues. Ils poursuivront, en vertu des lois, décrets et traités internationaux, toutes contrefaçons et toutes traductions faites au mépris de leurs droits.

Le dépôt légal de cette deuxième édition a été fait à Paris dans le cours du mois d'octobre 1854, et toutes les formalités prescrites par les traités ont été remplies dans les divers États avec lesquels la France a conclu des conventions littéraires.

Ch. Lahure, imprimeur du Sénat et de la Cour de Cassation
(ancienne maison Crapelet), rue de Vaugirard, 9.

LE TURF

OU

LES COURSES DE CHEVAUX

EN FRANCE ET EN ANGLETERRE

PAR

E. CHAPUS

DEUXIÈME ÉDITION

PARIS
LIBRAIRIE DE L. HACHETTE ET C^{ie}
RUE PIERRE-SARRAZIN, N° 14

1854

LE TURF.

CHAPITRE PREMIER.

Considérations générales sur le sport.

Dans toute société il existe des classes d'hommes qui ont beaucoup d'heures à dépenser en loisirs. C'est pour ce monde privilégié que l'Angleterre maintient avec une sorte de culte religieux ses exercices de sport.

Les arts et le sport ont cela de bon, qu'ils introduisent dans les relations un autre mobile que l'intérêt. Si l'on bannissait le sport et les arts de la vie des nations, il n'y aurait plus dans la société que des malheureux condamnés à perpétuité aux galères des affaires. Ensuite, toutes les organisations ne sont pas similaires. Il faut au courage, à l'adresse, à l'agilité, à la souplesse du corps, une application dont les heureux résultats se retrouvent dans les carrières sérieuses ou les conjonctures suprêmes de la vie. Telle est, dans notre monde moderne, la raison d'être du sport,

qui est la sphère sans limite ouverte à toutes les aptitudes humaines. Il embrasse la noble vénerie, les chasses, les courses, les grands exercices nautiques, le cheval, l'escrime, tous les travaux qui développent, grandissent et poétisent la force matérielle de l'homme. La pensée qui créa le sport est celle qui fonda ces jeux olympiques si chers aux belles époques de l'antiquité, mais modifiée selon les croyances, les inspirations, les besoins d'une autre civilisation. Le sport, de même que les arts, a son beau moral. Pour une imagination qui n'est que vulgaire, qu'est-ce que la chasse? qu'est-ce que le tir au pigeon, l'une des plus humbles subdivisions du sport? Des coups de fusil, des bêtes qu'on tue ou qu'on manque, pas autre chose. On ne comprend ni la poésie des champs, ni leurs harmonies, ni ces jouissances d'une locomotion hardie, ni ces poursuites ardentes, ni ce bonheur du succès, qui font d'une chasse une galerie mobile de paysages grandioses, une suite de sensations vives et de contrastes fébriles. A côté de l'élément matériel, à côté du coup de fusil, du galop du cheval, de la barrière franchie, de la barque qui lutte contre la vague tumultueuse de la mer, le sport a aussi son côté intelligent, artistique, qui appelle, qui saisit la méditation. Suivez le pigeon qui s'est élevé de sa cage et qui a échappé par miracle au coup de fusil. Il va tout

étourdi se poser sur un arbre éloigné ou sur un toit qui lui sert d'observatoire. Quelques secondes lui ont suffi, il s'est orienté, il reprend son vol et regagne sans temps d'arrêt la ferme de Normandie ou de Picardie qui fut son nid. Eh bien! n'est-ce pas là un miraculeux exemple de l'instinct et du sentiment du rapport des espaces qui fait rêver?... Je vois sourire tous ceux qui ont l'honorable préjugé des occupations et des professions utiles.

Le sport n'appartient pas seulement aux habitudes aristocratiques; il est florissant et très en vogue dans un pays où la république n'est pas une théorie, aux États-Unis. Dans les mœurs de ce pays industriel, commerçant, positif, utilitaire, une chose frappe : le culte brillant du sport! Nulle part on ne s'occupe avec plus d'ardeur de chevaux de chasse, de *boating*, de steeple-chases et de courses. Les courses surtout ont pris chez les Américains, comme tout ce qui leur paraît favorable à la grandeur de leur nation, un essor si général, si puissant, que, reconnaissant la nécessité des races de chevaux nobles, ils consacrent à l'achat d'un étalon en Angleterre des sommes supérieures même à cent mille francs, ainsi qu'ils l'ont fait il y a quelques années pour *Priam*[1].

[1]. L'Angleterre, aux regrets, tenta vainement depuis de ravoir ce cheval au prix de 12 000 £ ou 300 000 francs.

La France, par sa position continentale, par l'antagonisme de ses voisins, par la guerre dont elle est sans cesse menacée, par l'essor de son industrie, par sa fortune, par ses habitudes chevaleresques, devrait plus que tout autre peuple être à la tête de progrès qui, bien étudiés, perdent leur écorce futile et répondent dans notre civilisation à des nécessités sérieuses.

De tous les exercices, de toutes les occupations qui constituent le sport, les courses de chevaux sont la plus importante, la plus féconde en grands résultats, la plus brillante. Cette partie intégrante du sport s'appelle le *turf*, d'un mot anglais qui signifie littéralement *verdure*, *gazon*, mais dont l'usage a élargi la signification. Il s'étend en effet, aujourd'hui, aux détails multiples qui se rattachent essentiellement aux courses, tels que l'entraînement, l'élevage, l'éducation du jockey, et à ceux qui se lient étroitement à l'amélioration des races chevalines, cette question d'économie politique, de force, de grandeur et de richesse.

Peu d'intérêts, parmi ceux qui éveillent notre émulation nationale, méritent une aussi belle place : les courses exercent une action directe sur la prospérité des peuples, sur leur gloire, sur leur avenir; elles tiennent aux plus éminentes considérations d'ordre social; c'est par elles, entre autres avantages, qu'un pays peut s'affranchir de l'étran-

ger pour la remonte de la cavalerie et de l'artillerie de ses armées ainsi que pour ses besoins de luxe.

Aperçu historique sur les courses en Angleterre et en France.

Avant l'Angleterre nous avons tenu en Europe le sceptre hippique. Nos chroniques équestres remontent bien haut ! elles atteignent le prodigieux siècle de Charlemagne, de ce grand empereur qui, parfait écuyer, nous dit l'histoire, dressait lui-même ses chevaux de chasse et de bataille. Nous savons aussi que, dès le x^e siècle, Hugues Capet envoyait des chevaux en présent au roi Athelstan, dont il recherchait la sœur en mariage. Nous savons que Guillaume et ses soldats portèrent en Angleterre toutes les habitudes équestres de la civilisation plus avancée du royaume de France. En fouillant attentivement la poussière érudite de nos chroniques, nous trouvons des traces qui attestent le goût de la vieille France pour les exercices équestres.

L'histoire de Bayard et le fabliau breton de Merlin Barz parlent des courses de chevaux qui se faisaient à cette époque. La Normandie avait des courses de bague très-célèbres et dont plusieurs chartes font mention. Aux Pyrénées, il existe des réunions équestres de ce genre dont l'origine est inconnue. La Bretagne, dans ses localités agrestes

les plus arriérées, les plus primitives, célèbre encore les solennités de famille par des danses et des courses de chevaux qui sont des traditions du vieux temps. A Semur, dans le département de la Côte-d'Or, il se fait annuellement des courses qui remontent, chose étrange, au règne de Charles V.

Enfin nous savons qu'Henri IV fit présent à Élisabeth de plusieurs chevaux français, tirés de son haras du Berry, qui excitèrent l'admiration de la cour d'Angleterre.

Mais ce sceptre de la France, qu'un concours de circonstances heureuses lui avait mis aux mains, lui échappa peu à peu, et cela devait être : nous en indiquerons les motifs.

Si les Anglais, posés depuis longtemps comme la grande nation équestre du monde, ont atteint la supériorité dont ils sont fiers, ils ne la doivent pas au désir de montrer de brillants haras peuplés de bons et beaux sujets exotiques dus à une importation qu'il faut s'occuper sans cesse de renouveler; ils doivent cette prééminence à la pensée constante qu'ils ont eue d'améliorer les races indigènes à l'aide de principes fixes et d'institutions solides, à l'aide surtout des joutes de l'hippodrome, dont ils ont compris la puissante efficacité pour arriver au succès pratique. Il y a en effet un rapprochement perpétuel entre l'extension donnée aux courses et l'accroissement, l'amélioration de l'espèce chevaline.

L'enchaînement est rigoureux ; ainsi, pas de courses, pas de chevaux pur sang, et, sans chevaux pur sang, pas de progrès possible dans les races.

Cette corrélation ressortira dans toute sa force et dans toute sa lumière dès que nous aurons défini et étudié le cheval pur sang dans son origine et dans ses diverses applications.

La première indication précise des tentatives fructueuses de l'Angleterre à ce sujet se trouve dans le tableau de Londres de William Fitz-Stephen, qui vivait du temps d'Henri II. Il nous apprend qu'on conduisait au marché de Smithfield, à Londres, des chevaux pour la vente, et qu'afin de démontrer leur excellence, on les faisait courir ensemble et jouter de vitesse. L'écrivain donne une description animée et pittoresque du départ et de l'arrivée de ces luttes. Peu après, les landes d'Epsom, devenues depuis si célèbres, furent le terrain où les premiers amateurs de courses se livrèrent à ces exercices. Édouard III, Édouard IV et Henri VIII eurent des chevaux de renom dans leurs écuries. Ce dernier fit de grands efforts pour améliorer les races, et des courses furent établies à Chester et à Hamford ; mais alors la science du turf était dans son enfance. Les hippodromes n'étaient pas comme aujourd'hui tracés à l'avance. On lançait les concurrents à travers la campagne, et fort souvent le terrain le plus mauvais et

le plus difficile était indiqué de préférence à tout autre. Peut-être n'était-ce là qu'un reflet de ces chasses à travers les *halliers* et les *buissons touffus* qui se pratiquaient en Normandie, et qui passèrent en Angleterre avec la conquête. Ce qu'on recherchait dans ces courses, ce n'était pas le cheval pur sang; la grande vitesse qu'on voulait obtenir alors était celle du cheval de guerre et de fatigue appelé à porter un cavalier armé de pied en cap, c'est-à-dire un poids de trois cents livres environ. Le prix consistait en *une clochette de bois ornée de fleurs*.... Dans la suite, à cette clochette si simple on substitua une clochette d'argent qui était disputée le mardi gras de chaque année.

Les renseignements que nous trouvons sur le règne de Jacques Ier deviennent plus précis. Les courses se multiplient en Angleterre; il y a des réunions à Garterley, dans le Yorkshire, à Croydon, à Enfield-Chace; des paris fréquents ont lieu entre les propriétaires des chevaux de course, qui n'ont d'autres jockeys qu'eux-mêmes. L'art de l'entraînement se révèle. On surveille attentivement l'hygiène du cheval, on le soumet à des exercices réguliers qui le tiennent en haleine, sans se préoccuper toutefois encore de l'appropriation individuelle du poids qu'il doit porter; puisque les règlements imposaient un poids de cent quarante livres pour tous les chevaux indistinctement.

Les courses établies par Jacques I*er* portaient la désignation de *bell races;* Jacques est le premier qui en Angleterre ait pressenti le parti qu'on pouvait tirer du sang arabe. Il fit l'achat, à très-haut prix, d'un beau cheval de cette race ; mais cet essai fut malheureux. Selon le duc de Newcastle, ce cheval n'avait aucune des qualités qu'on recherchait. On le laissa de côté, et pendant de longues années la race orientale fut délaissée, oubliée, presque méprisée.

Charles I*er* imprima un grand mouvement aux exercices du turf. Il aimait les courses, montait brillamment à cheval ; mais les dissipations amoureuses de son règne le détournèrent des nobles et plus graves déduits de la course. Il fit cependant fleurir New-Market, et créa un hippodrome dans Hyde-Park.

Les guerres civiles furent un temps d'arrêt pour les courses. Cependant le rusé Cromwell, qui ne négligeait aucun moyen de pouvoir, eut un haras; c'est à l'un de ses étalons, *White Turk*, qu'aboutissent les plus anciennes généalogies chevalines de l'Angleterre.

Le Protecteur eut aussi une jument célèbre connue sous le nom de la jument du Cercueil (*Coffinmare*), et ainsi désignée parce qu'elle avait été cachée dans un caveau mortuaire à l'époque de la restauration.

Les courses prirent un nouvel élan avec cette restauration; Charles II, qui les aimait, leur prêta son royal appui et rehaussa leur éclat par sa présence sur le turf; il rétablit les solennités de New-Market, instituées soixante et dix ans auparavant par Jacques I*er*, et fit en même temps reconstruire dans cette résidence le palais en ruine de son grand-père. Ses chevaux couraient sous son propre nom, notamment à Burford, ce lieu si aimé de Georges IV et si souvent visité par lui.

L'importance des prix s'accrut. On se disputait des coupes d'or et d'argent d'une valeur de deux cents guinées.

Charles fit venir en Angleterre des étalons étrangers, dans le but d'améliorer les races indigènes. Cet exemple fut suivi par Guillaume III, qui augmenta à son tour la valeur des prix accordés aux vainqueurs.

La reine Anne, voulant plaire à son époux Georges, prince de Danemark, fonda divers prix royaux dans plusieurs villes de la Grande-Bretagne.

Le *Darley Arabian*, qu'on appelle ainsi du nom de son propriétaire, est du temps de la reine Anne. Ce cheval pur sang venait d'Alep. Pendant longtemps on refusa de lui donner des juments, tant était grande la prévention qui régnait contre cette race. Mais enfin, quand quelques-uns de ses pro-

duits eurent déployé de hautes qualités, on reconnut tout ce qu'il valait, et ce fut dès lors au mélange du sang arabe qu'on demanda le progrès.

Georges Ier encouragea la reproduction à l'aide du sang arabe, et convertit les prix d'argenterie en autant de bourses royales. Son fils, suivant l'impulsion de ses prédécesseurs, fit importer à grands frais, à l'imitation de Darley, un grand nombre d'étalons du plus grand prix tirés de l'Orient. C'est sous son règne que parut *Godolphin Arabian*, la souche de la meilleure race anglaise; nous aurons occasion d'en reparler.

Le goût pour les courses de chevaux prit dès lors une vaste extension. C'est une phase nouvelle dans l'histoire du turf que celle qui commence à Georges II.

Éclipse appartient à cette époque. Il vint au monde dans la quatrième année du règne de Georges. Époque mémorable dans les annales du turf. *Éclipse!* grandeur sans décadence! renommée unique, sans égale, et à laquelle nous consacrerons la place que veut son illustration.

L'intérêt que montraient les populations anglaises pour les courses devint dès lors cette passion nationale qui prit un peu plus tard un si grand essor sous Georges IV.

Cependant, dès l'année 1750, la renommée avait transmis en France des relations attrayantes sur les

belles luttes des hippodromes anglais.... Quelques gentilshommes de la cour en virent plusieurs et en parlèrent à leur retour dans un tout petit cercle de jeunes seigneurs qui se sentirent piqués aussitôt d'une volonté d'imitation.

Au mois de novembre 1754, lord Pascool fit la gageure de se rendre de Fontainebleau à Paris en deux heures. C'est une distance de quatorze lieues, comme on sait. Cet incident fit grand bruit, Versailles et Paris s'en occupèrent : le roi ordonna à la maréchaussée de lever sur la route tous les obstacles qui pourraient causer au coureur le moindre arrêt. Lord Pascool partit de Fontainebleau à sept heures du matin et arriva à Paris à huit heures quarante-huit minutes. Il gagna ainsi de douze minutes.

On ne trouve rien de certain sur les courses qui purent se faire à partir de la gageure de lord Pascool jusqu'en 1776; mais à cette époque nous rencontrons des renseignements d'un caractère positif et presque officiel, et nous voyons la plaine des Sablons se métamorphoser en hippodrome et devenir le théâtre principal des courses. Les seigneurs de la cour, de même que leurs émules de la noblesse anglaise, trouvaient dans ces exercices des occasions de déployer le luxe de leur maison et d'appeler les regards sur eux-mêmes. On ne songeait pas précisément alors à l'amélioration des races chevalines

et à la réhabilitation de ces chevaux de France qui, dans des temps antérieurs, avaient été les premiers de l'Europe ; on courait ou l'on faisait courir parce que les courses offraient à l'existence de la cour une diversion élégante et animée. Il était de cela comme de la chasse, comme du foyer de la Comédie-Italienne, des galeries et des coulisses de l'Opéra, des soupers, que sais-je encore? Les salons du comte d'Artois étaient l'un des centres de ce monde fastueux et brillant des dernières années de la vieille monarchie. Autour de lui rayonnaient une foule de jeunes hommes vivant de la même vie que lui, et dans ce nombre beaucoup d'Anglais de distinction, qui apportaient à Paris leur contingent de luxe, d'équipages et d'argent.

Ainsi s'explique le concours brillant de spectateurs qu'on voyait du 5 au 10 novembre 1776 dans la plaine des Sablons, et qui ne quittèrent Paris que pour se rendre à Fontainebleau, où se trouvait engagée une grande poule pour des chevaux de tout âge.

L'année suivante, il y eut à Fontainebleau une course de quarante chevaux ; on créa une nouvelle piste dans les bois de Vincennes, et la mode des paris prit un grand essor parmi les gentilshommes français.

En 1783, les courses étaient fréquentes et très-suivies. Elles avaient lieu tour à tour dans la plaine des Sablons, à Vincennes et à Fontainebleau.

Ce fut aussi la grande période hippique de l'Angleterre. Georges, prince de Galles, qui devint plus tard roi, sportsman par excellence, connaisseur judicieux, éleveur libéral, parieur passionné, domina toute sa cour, tout son siècle, par son goût pour la vie équestre. C'est à lui qu'on pourrait justement appliquer l'épithète que Pindare donne à Hiéron : « Amoureux des chevaux. » Fût-il né dans quelque obscure condition, ayant à lutter contre les vicissitudes d'une vie de labeur, il n'eût pas échappé à sa vocation et fût devenu un maquignon, un jockey, ou l'un des brillants bohémiens du turf de New-Market. Son règne fut pour les courses une phase incomparable de richesses et d'illustrations.

Après la révolution de 1789, les courses trouvèrent leur place dans le travail de réorganisation générale dont s'occupa Napoléon; on leur assigna des époques fixes et diverses localités.

Les premières qu'on établit furent celles de Paris, de Saint-Brieuc et du haras du Pin; mais elles ne laissèrent aucune trace de leur influence. Les chevaux qui couraient étaient mal entraînés et mal montés.

Les règlements impériaux, inspirés par un patriotisme exclusif, s'éloignaient à dessein et autant que possible des théories et des pratiques anglaises, sur lesquelles ils auraient dû se modeler pour être réellement utiles. On s'aperçut bientôt de cette faute.

La supériorité incontestable des races anglaises appela l'attention de tous les esprits sérieux et jaloux des intérêts de la France. Il fut donc naturel que le gouvernement de la Restauration, après les désastres des guerres de l'Empire, se fît un devoir de continuer en la perfectionnant l'œuvre commencée par le patriotisme de Napoléon.

Louis XVIII fit régulariser les courses. De nombreux établissements se fondèrent pour l'élevage des chevaux pur sang. De cette époque date le haras de Meudon, qui, sous la direction du duc de Guiche, inaugura sa réputation par les succès de *Nell*, l'un de ses produits. On vit figurer sur le programme des réunions du Champ de Mars les noms de *Latitat*, bon cheval français appartenant à M. le comte de Narbonne; de *Lilly*, à M. Duplessis; de *Rainbow* et de *Tigresse*, à M. Rieussec, qui avait fondé le haras de Viroflay en 1820; de *Cérès*, à M. Neveu; de *Lark*, à M. Drake; de *Lucy*, à M. le duc d'Escars. *Snail*, *Tigris*, *Castham*, sortirent du haras du Pin, que dirigeait M. de Bonneval. La renommée de lord Seymour commençait à poindre sur le turf, où les premiers rangs étaient occupés par MM. de Kergariou, de la Rocque, de La Bastide, de Vanteaux, et par M. de Royères, qui remportait de nombreux prix dans les hippodromes du Midi.

Un peu plus tard, Charles X complétait, par des

mesures intelligentes et progressives, les heureux essais que son frère avait tentés. En 1827 parurent *Victoria* et *Sylvio*, produits sur le turf par le duc de Guiche. Des succès répétés grandissaient la réputation de lord Seymour. Le prix royal était gagné par *Lionnel*, appartenant à ses écuries, et *Dubica*, qui était également à lui, remportait le prix du prince royal. En même temps brillaient *Malvina*, au comte d'Orsay; *Zéphyr*, à M. Crémieux.

La remonte de la maison royale et des quatre compagnies des gardes du corps, qui se faisait en France, et notamment dans le Merlerault, était un encouragement efficace ; sans doute, dès cette époque, on eût interdit l'importation de tous les chevaux étrangers, si nos ressources indigènes avaient rendu possible cette salutaire mesure. Elle était inévitable.

Les événements de 1830 n'occasionnèrent qu'une courte halte dans la voie des améliorations. *Félix*, *Georgina*, à M. de Rieussec, *Églé*, *Clerino*, *Ernest*, à lord Seymour, tous excellents chevaux, appartiennent à cette époque, et se firent remarquer sur le turf de France. *Félix* est le premier à qui, dans nos annales, revient l'honneur d'avoir parcouru deux fois la piste du Champ de Mars en quatre minutes cinquante secondes[1].

1. Des dernières années de la Restauration à 1833, mille ou

C'est au règne de Louis-Philippe que l'on doit l'ordonnance du 3 mars 1833, portant l'établissement d'un registre matricule, le *Stud-Book* français, destiné à constater la généalogie des chevaux et à recueillir l'historique des courses.

L'ère nouvelle du turf français date de 1833; elle correspond à l'apogée de la célébrité de lord Seymour, qui, soit avec *Fra-Diavolo*, soit avec *Miss Annette*, n'avait qu'à se montrer sur les hippodromes pour vaincre, mais qui brillait alors de son dernier éclat. L'astre quittait les régions du turf pour faire place à d'autres individualités, éclatants auxiliaires du duc d'Orléans, qui montaient à l'horizon et que nous apercevrons tout à l'heure.

Cete époque est signalée par la fondation de nombreux prix, due au zèle de la Société d'encouragement, et par l'arrêté important qui a considéra-

onze cents propriétaires de chevaux environ faisaient courir sur les divers hippodromes de France. Parmi les amateurs, éleveurs ou spéculateurs, plusieurs entretenaient de bonnes écuries. M. le baron de Bastide comptait dans les siennes, à cette époque, vingt-trois sujets environ; M. Desmaisons de Bonnefond, seize ou dix-sept; le comte de Castellane, vingt-sept; M. Crémieux, vingt; MM. de La Roque, père et fils, vingt-quatre; M. Drake, quatorze; le duc de Guiche, qui représentait Mgr le duc d'Angoulême, dix-sept; M. Husson, vingt-deux; M. Leconte, vingt-cinq; M. Jérôme Le Meur, quinze; le comte de Narbonne, vingt; le chevalier de La Place, vingt et un; M. de Royères, soixante; M. Schickler, neuf; lord Seymour, quarante; M. Sonchey, vingt; M. de Vanteaux, vingt-cinq.

blément élevé la valeur de ces prix et fait disparaître l'absurde faveur que les règlements antérieurs accordaient au demi-sang sur le pur sang. Elle est signalée surtout par le patronage éclairé du duc d'Orléans, qui cherchait dans l'amélioration de nos races chevalines, non-seulement une gloire de plus pour le pays, mais un puissant agent d'influence personnelle sur la société nouvelle qu'on tâchait de reconstituer après la tourmente de 1830. Enfin l'essor du turf, à cette époque, est dû particulièrement à l'adoption en France, non-seulement des théories anglaises, mais des habitudes et du concours auxiliaire des hommes pratiques de l'Angleterre. M. le comte de Cambis, qui remplissait, auprès du duc d'Orléans, la place du duc de Guiche auprès du Dauphin, était un disciple de l'école anglaise.

Sous l'influence de cette direction expérimentée, les erreurs traditionnelles, les préjugés commencent à perdre de leur ténacité. On acquiert de nouvelles notions sur l'art d'entraîner; on s'identifie avec des idées justes et fécondes. Chantilly sort du sommeil léthargique où l'avait plongé son veuvage des grandeurs aristocratiques des Condé. Le sentiment hippique, sans se populariser encore, naît artificiellement, peut-être, mais enfin il se montre dans une classe nombreuse, dans les régions supérieures du monde français. C'est en

1834 que les courses sont instituées sur des principes certains, et presque aussitôt la production de race pure s'augmente. L'action des types créés pour répondre au programme officiel se fait sentir sur les espèces propres au service et à la remonte.

Le luxe, le commerce, l'industrie prospèrent, l'aisance fait des progrès, l'effectif des troupes à cheval augmente; partout les besoins de chevaux se multiplient pendant les années qui suivent cette nouvelle phase, mais les courses se fondent en même temps, les villes des départements tracent des hippodromes; et voyez la conséquence : le tribut que nous payions à l'Allemagne et à l'Angleterre, soit pour le nombre, soit pour la qualité des chevaux, suit, d'année en année, une marche toujours décroissante. Les tableaux officiels de la douane l'attestent. En 1840, nous allions chercher hors du pays trente-quatre mille trente chevaux, au prix de onze millions trois cent soixante mille francs, et, en 1848, huit ans plus tard, nous ne demandons plus à l'étranger que seize mille cinq cent quatre-vingt-quatorze chevaux, pour lesquels nous dépensons cinq millions quatre cent cinquante francs[1].

[1] Le 25 avril 1848, une grande commission, composée d'hommes compétents, déclare unanimement : « Que, sous le rapport de l'amélioration de nos diverses espèces de chevaux, et surtout

C'est ainsi qu'en tout temps les joutes de l'hippodrome, habilement combinées avec les soins et la pratique, produisent inévitablement, comme le résultat d'une science exacte, l'amélioration dans les races chevalines.

Du cheval anglais et du cheval arabe. — Des courses au point de vue de l'amélioration des races chevalines.

Les courses sont la démonstration patente, et, par conséquent, impartiale et sûre des qualités du cheval de sang.

De même que l'or, le pur sang se fait connaître par des attributs qui lui sont propres. La symétrie des formes, la finesse du poil, mais surtout la vitesse, la force, la résistance, l'ardeur, le courage, telles sont les qualités qui caractérisent le pur sang.

Le cheval commun est mou, lent, paresseux, lâche, sans fond, grossier ou disproportionné dans sa charpente. Lorsqu'une seule goutte de sang vil se mêle dans le cheval, elle se révèle à l'instant ou par l'infériorité de la taille ou par le manque de courage, et il faut deux ou trois générations pour effacer cette tache et pour en corriger les conséquences.

de celles qui servent à la remonte de la cavalerie, de grands progrès ont été faits dans les précédentes années. »

Si vous sciez l'os du premier, vous le trouvez compacte et serré, c'est de l'acier; chez l'autre, il est poreux, c'est de l'éponge. Les chevaux intermédiaires, selon le rang qu'ils occupent dans la hiérarchie du sang, manifestent une ou plusieurs des qualités prototypes, mais jamais ces qualités ne sont dans toute leur énergie ni dans leur ensemble. Le cheval pur sang meurt à la peine : le courage ne lui fait jamais défaut. Attelez-le à une charrette, si vous voulez, et dites-lui de marcher, il gravira la montagne la plus escarpée, il s'enfoncera dans les sables ou dans la fange des marais. Si la difficulté contre laquelle il lutte dépasse sa puissance, il périra, mais sans s'arrêter. Si vous exigez de lui une traite longue, mais physiquement impossible, s'il n'atteint pas le but, c'est qu'en chemin, épuisé, anéanti, il sera tombé pour ne plus se relever.

Le cheval, à cet état, est une base à l'aide de laquelle on obtient des produits variés en raison de l'élément avec lequel on le combine.

De là les désignations de demi-sang, de trois quarts de sang, par lesquelles s'expriment les convenances diverses qui ont présidé à l'accouplement ou au croisement.

La vitesse et le fond sont deux qualités qui, chez le cheval, impliquent toutes les autres et les résument. Pour courir longtemps et vite, il faut dépen-

ser une très-grande force musculaire. Cette puissance, dès que vous la possédez, vous pouvez en faire telle application que vous voulez. Or la course est précisément pour le cheval ce qu'est la pierre de touche pour le métal qu'on soumet à l'épreuve; c'est là que les qualités qu'on lui suppose brillent, se confirment ou s'évanouissent.

Il est à remarquer que les races pures, pour peu qu'on évite dans les alliances la consanguinité trop rapprochée ou trop fréquente, ont le privilége de se perpétuer sans dégénérer, tandis que, pour conserver chaque espèce de métis avec ses qualités propres, il faut renouveler sans cesse le croisement qui l'a produite. D'où résulte en principe la nécessité de conserver et de multiplier les races pures, afin d'obtenir les différentes espèces intermédiaires appropriées aux différents usages des civilisations modernes, et qui forment les degrés de la pyramide dont le cheval tout à fait commun est la base et le cheval pur sang le sommet.

Deux systèmes sont en présence pour parvenir à ce but si désirable. Doit-on demander au sang arabe ou au sang anglais le principe régénérateur essentiel pour la perfection de nos races?

Il y a des arguments en faveur de l'un et l'autre de ces systèmes. Beaucoup croient l'assimilation du cheval anglais avec le cheval de France plus facile par suite de l'homogénéité de climat, de nourri-

ture, qu'offrent les deux pays. D'ailleurs, le pur sang anglais, c'est le cheval arabe dans toute sa franchise, mais soumis à des conditions autres que celles qu'il trouvait au désert; c'est le cheval arabe, mais modifié par le travail et par les soins, et en quelque sorte supérieur à lui-même.

Si les charmants contes orientaux des temps reculés exaltent la puissance et la vitesse des coursiers du désert, si l'imagination de quelques-uns accepte encore dans leur intégrité ces merveilleuses traditions, il est aujourd'hui parfaitement avéré que le cheval anglais bien dressé est plus beau, plus rapide et plus fort que les célèbres *buveurs d'air* des sables de l'Arabie et du Sahara. Le cheval anglais, tantôt dans les plaines brûlantes de l'Orient, tantôt sous les zones glacées de la Russie, a vaincu ses rivaux dans leurs propres pays. Qui ne sait que *Recruit*, cheval anglais d'une réputation médiocre, a battu à Calcutta, il y a quelques années, *Pyramus*, le meilleur cheval arabe de l'Inde? La distance à parcourir était de deux milles, le poids à porter proportionnel à la hauteur de l'animal.

Il y a un exemple plus récent encore de la supériorité du cheval anglais sur ses compétiteurs : le 4 août 1825, une course de quarante-sept milles fut contestée entre deux chevaux cosaques choisis avec soin et deux chevaux anglais, *Sharper* et *Mina*,

qui n'étaient pas même de pur sang. D'abord les cosaques devancèrent leurs adversaires; car, à peine étaient-ils partis, qu'une étrivière de Sharper s'était rompue; il se déroba avec son cavalier, suivi de Mina. Ils firent une demi-lieue sur une colline, sans qu'on pût les retenir, et perdirent ainsi l'avantage. Cependant, arrivés au but qui marquait la première moitié de la carrière, les deux anglais étaient en bon état, ainsi que l'un des cosaques; le second était tout à fait hors de combat. Au retour Mina boitait beaucoup, et on la fit cesser de courir. Sharper continua seul et arriva huit minutes avant son adversaire. Il avait fait tout le chemin en deux heures quarante-huit minutes: cinq lieues par heure pendant trois heures; et il portait quarante-deux livres de plus que le cosaque.

Enfin, disent encore les partisans du sang anglais, recourir à l'Angleterre, c'est économiser tout le temps qu'il lui a fallu pour arriver au point où elle se trouve aujourd'hui, et profiter de ses succès sans passer par ses écoles! Mais les opinions favorables au régénérateur arabe par voie immédiate affirment que, si le cheval de course anglais est doué de plus de vitesse, cette qualité est le résultat d'un déplacement de ses forces. Ils vantent la sobriété et le courage exceptionnel de l'arabe. Tout en croyant à la sincérité des récits des en-

fants du désert sur les hauts faits de leur race bien-aimée, à leur tour ils mettent en doute l'authenticité des relations que publient les Anglais à l'avantage de leurs produits.

Il semble que rien ne serait plus facile que de trouver la vérité et d'en finir avec cet antagonisme à l'aide de plusieurs grandes joutes entre des concurrents pris parmi les célébrités des deux pays, et où nous serions à la fois spectateurs et juges. Il ne s'agirait pas ici des limites d'un hippodrome ordinaire, mais de traites de longue haleine qui mettraient à une épreuve définitive les qualités de durée et de vitesse des deux races rivales.

Cependant la question, tout vivement débattue qu'elle est encore, n'en est pas moins résolue en faveur des races anglaises aux yeux d'un grand nombre de praticiens habiles, parmi lesquels nous rangeons les principaux membres de la Société d'encouragement de notre Jockey-Club; mais le gouvernement, craignant d'adopter trop tôt une opinion à l'exclusion de l'autre, dans son ardeur pour le succès, a pris généreusement le parti de tenter simultanément les deux systèmes. Le haras de Pompadour et nos dépôts sont peuplés de magnifiques étalons et de belles poulinières. L'émulation est éveillée. Ce sont de riantes promesses, mais pour matérialiser le succès, pour l'assurer, il ne suffit pas qu'il y ait en France une haute

pensée qui veuille obtenir au profit du pays les avantages considérables d'une vaste population chevaline dotée de qualités supérieures; il faut à cette pensée des auxiliaires en dehors de son initiative. Une direction nouvelle dans les mœurs et les habitudes françaises serait un heureux symptôme; nous avons besoin de revenir quelque peu à la grande existence de nos pères et de secouer ce scepticisme bourgeois et timide qui engourdit les âmes.

La société d'élite doit se reconstituer avec les éléments qui lui sont propres. Que les courses rivalisent entre elles, que les écuries se peuplent, que les équipages brillamment attelés de chevaux de France se montrent et se multiplient; que la chasse s'élance des Ardennes aux Pyrénées. L'homme de la haute propriété doit, par son exemple, ses prédilections, ses libéralités, concourir à l'élan d'ensemble de cette renaissance. Les agitations du sport et du turf créent d'ailleurs une belle et virile jeunesse : elles retrempent l'âme et le corps; elles dissipent, par la variété même, les fatigues de la vie élégante et molle.

Ce ne sont plus les accords d'un orchestre de salon, d'opéra ou de bal en plein air qui vous appellent, c'est le bruit éclatant et sonore de la trompe, que l'écho sylvestre fait ondoyer de vallée en vallée et qui vous convie au fond des bois; c'est le cheval

qui paraît sur le champ de course, c'est le mouvement attachant de l'enceinte du pesage, où se font les préparatifs du départ; ce sont les acclamations de la foule assemblée qui borde l'ellipse de l'hippodrome; ce sont les émotions de la lutte, ses péripéties, qui ne sont pas seulement un plaisir noble pour les yeux, mais qui pour le pays deviennent une richesse et une grandeur de plus[1].

Tous les peuples qui ont brillé sur la terre ont eu au moment de leur plus grand éclat de belles époques chevalines. L'antiquité a eu ses jeux olympiques qui, on le sait classiquement, au point de vue de la splendeur, du grandiose et de l'intérêt national, surpassaient de beaucoup les réunions contemporaines de New-Market, d'Epsom, d'Ascot et de Doncaster. Les courses de la Grèce étaient l'objet d'ardentes émulations, non-seulement entre des individus, mais entre des populations; elles avaient aussi leurs *gentlemen jockeys*, et des plus considérables, puisque dans le nombre figuraient Philippe, roi de Macédoine, et Hiéron, tyran de Syracuse : qu'on se rappelle la première ode de Pindare, où le poëte chante le cheval *Phérénice*

[1]. Le bulletin officiel des courses publie le programme de nouveaux prix importants fondés par l'empereur aux courses de Paris, de Chantilly, de Bordeaux et d'Angers, pour les années 1854, 55, 56 et 57. Une somme totale de 70 000 francs à titre d'encouragement est affectée par la munificence impériale à rehausser l'éclat de ces fêtes annuelles.

qui fit remporter à ce dernier monarque la palme olympique. Mais, chose plus étrange, ces courses offraient des luttes diverses aux chevaux de tout âge, des prix pour les poulains, d'autres pour les juments à l'exclusion des mâles; elles présenteraient ainsi une parfaite analogie avec les usages qui prévalent aujourd'hui sur le turf anglais.

Des mœurs et des habitudes équestres en France.

Il y a dans nos mœurs une saillante anomalie, qui surprend les étrangers et dont ils cherchent la raison sans la trouver : nous sommes un peuple guerrier, brave, impétueux, et en général nous sommes mauvais cavaliers. Le cheval, cet ami, ce soutien, ce compagnon, cet agent de la fortune, de la gloire et des plaisirs de l'homme, naît, vit et meurt chez nous comme une chose, un objet de trafic et d'échange; pas de soins, quelquefois pas d'affection réelle, non-seulement pour l'espèce, mais pour le cheval en particulier. Nous avons peu d'inclination instinctive pour ces exercices où le courage est éprouvé non moins que les forces du corps, et qui sont si aimés, si populaires dans la Grande-Bretagne! Ni les aventures de la course au clocher ou de la chasse au renard, ni la rapidité de la course plate, ni la grande poésie du sport en général, n'ont le privilége de passionner le

public, d'intéresser nos jeunes hommes comme acteurs. En dehors des occupations et des jouissances intellectuelles que quelques-uns recherchent, les autres renferment le cercle des plaisirs dans les limites circonscrites d'une salle basse de restaurateur, dans l'atmosphère énervante de musc et de gaz d'une avant-scène de théâtre, ou bien dans les quinconces de ces bals tapageurs où l'on ne voit que cohue, toilettes folles et ripailles vulgaires. La galanterie facile et ses occupations sont les passe-temps dans lesquels se complaît notre jeune monde.

C'est là qu'une révolution presque complète est nécessaire. Les mœurs y gagneraient à coup sûr. Le temps donné aux préoccupations de ce nouveau goût et aux intérêts qui s'y rattachent serait perdu pour l'intrigue et la mollesse, mais il y aurait bénéfice pour la vie élevée. Les relations entre gentilshommes, devenant plus nouées et plus fréquentes, produiraient plus d'aménité et de courtoisie générale. Le monde, qui en toute chose et en réalité obéit aux impulsions d'en haut, finirait par s'intéresser à cette existence grandiose. Non-seulement ainsi vous rendriez les jeunes gens cavaliers, c'est-à-dire forts, en leur inspirant l'amour du cheval; mais, croyez-le bien, vous aurez élevé le niveau de leur caractère, épuré les habitudes qui les affaiblissent

et quelquefois les dégradent, le jour où vous leur aurez appris à trouver un intérêt d'amusement et de passion en dehors des théâtres communs, des mauvais cabarets et des tumultes de la débauche.

CHAPITRE II.

Causes des différences entre les races de chevaux.

Partout, dans la France ancienne, le goût du cheval et des habitudes équestres se trouve mêlé aux usages de la vie[1]. Pouvait-il en être autrement chez une nation batailleuse, sans cesse aux prises avec les invasions et les conquêtes? Aussi, tandis que dans les campagnes, à l'abri des tours féodales, nous trouvons les jeux de bagues, les grandes chasses, les courses à travers les champs, dans les villes s'organisent les tournois de la chevalerie. Dès l'origine de la société française, société tout à la fois mystique et guerrière, les chevaux et ceux qui s'en occupaient furent placés sous l'invocation de deux illustres patrons : saint Éloi et saint Martin. C'est à l'église de Saint-Martin que Clovis donna son cheval de bataille. Dans les lieux où on avait consacré des chapelles à ces deux saints, les voyageurs et les hommes d'armes faisaient

1. *Du cheval chez tous les peuples de la terre*, par Ephrem Houel.

rougir la clef de la porte et en marquaient leur cheval à la cuisse afin de le préserver de tout maléfice.

Les races françaises se divisaient en plusieurs catégories :

Les roussins (de l'allemand *Ross*), ou destriers (de *dexter*, δεξιτερός, parce que les pages les conduisaient en main et à droite pendant la route). Ils étaient destinés aux litières, aux légères basternes, aux gens de basse condition, qui les montaient;

Les sommiers, qui transportaient les bagages de l'armée;

Les palefrois (de l'allemand *Prachtpferd*), qui étaient pris parmi les races les plus précieuses, et qu'on entourait des soins les plus attentifs; chacun rivalisait à qui aurait les plus beaux et les meilleurs : le palefroi était pour les guerriers et pour les dames la monture de pompe et de parade.

Enfin, la haquenée, petit cheval aux allures douces, allant ordinairement à l'amble, et qui servait pour les chevauchées.

La supériorité de nos races provenait de plusieurs causes que nous aurons occasion d'indiquer, mais principalement de ce que nos ancêtres se servaient continuellement de chevaux arabes pour les régénérer; ils se les procuraient à l'aide des relations qu'ils avaient avec l'Espagne et de celles qu'ils établirent avec l'Orient par les croisades.

CHAPITRE II. 33

Même au temps d'Henri IV, nos exportations restaient au-dessous des demandes de nos voisins d'outre-Manche. On lit dans le livre de sir Edward Harwood, postérieur à ce règne, des lamentations sur la rareté des bons chevaux en Angleterre : « Nous n'en trouverions pas deux mille dans tout le royaume, dit-il, qui puissent être comparés aux chevaux français. »

Les armées, composées de nobles, étaient peu nombreuses. Leur recrutement était une redevance féodale : chaque fief devait tant d'hommes et tant de chevaux. Dans cette condition, le sol de la France pouvait suffire à ses besoins ; mais, dès que les armées régulières commencèrent à s'établir, on sentit la pénurie de chevaux. Ce fut sous Louis XIII. Ce moment marqua aussi la fin de la puissance féodale et les premières importations de chevaux étrangers qui se firent chez nous.

En même temps, les relations de province à province, les nécessités et le goût des voyages, les besoins de l'agriculture et du commerce s'étant multipliés, les chevaux devinrent peu à peu les seuls agents de transport et remplacèrent complétement les bœufs et les mulets dans les attelages de voyage.

Le poids énorme dont les chevaux étaient chargés et les résistances qu'ils avaient à vaincre sur les routes donnaient, à leurs muscles, à leurs nerfs, à leur poitrail et à leurs reins, un accrois-

sement d'ampleur pesante et de force qui nuisait aux facultés de la vitesse. Ainsi soumis au travail d'une traction pénible, la parfaite symétrie du cheval arabe fut troublée. En Angleterre, où l'on s'est occupé de bonne heure de l'amélioration de toutes les voies de communication, où la surface des routes est depuis longtemps aussi parfaitement plane que possible, le cheval primitif, le cheval de la Bible, est devenu facilement cheval de course, tandis qu'en France, avec le pitoyable état de nos routes, il est devenu cheval de trait.

Ainsi, les routes, on peut le dire sans exagération, sont le symbole et le diagnostic de la civilisation chevaline d'un peuple. Sur de mauvaises routes, les chevaux perdent nécessairement leur légèreté, leur grâce, leur rapidité : alors il faut en demander à l'étranger pour les besoins du luxe et le service de l'armée; les communications intérieures sont plus lentes, le commerce est moins actif, les relations moins multipliées; les lumières qui ressortent de ces rapports manquent au pays; la civilisation humaine ne se développe pas. Améliorez de plus en plus les routes et toutes les voies rurales en France; faites en sorte, par exemple, que les chemins qui servent à l'exploitation des terres labourables ne nécessitent point de lourds et pénibles charrois; alors nous aurons fait un pas immense vers les résultats que nous voulons at-

teindre, et nos efforts pour reconquérir l'ancienne suprématie de nos races chevalines ne seront pas infructueux.

Le cheval qui, dans sa conformation, présente la tête petite et haute, les naseaux ouverts et bien dilatés, les yeux à fleur de tête, le garrot sec et élevé, les fourreaux descendus, les reins courts, le poitrail ouvert, les hanches prononcées, la queue haute, les jambes sèches, les jarrets larges, les pieds petits, les sabots arrondis, la corne dure, le crin et le poil soyeux, les os d'acier, le cheval enfin dont les proportions et les formes offrent une symétrie complète, et dont l'aspect éveille en nous tout à la fois les idées de rapidité, de force, de souplesse, de résistance et de fond, celui-là est le cheval arabe dans son essence pure et primitive.

En Arabie, il s'est trouvé dans des conditions de nourriture, de climat et de soins qui, de temps immémorial, ont maintenu l'intégrité de ses attributs primordiaux.

Ainsi considéré, le cheval est un moteur; il est la vapeur du désert; mais il n'a pas la rigueur et la régularité d'une puissance mécanique et matérielle: c'est un moteur essentiellement modifiable en raison de l'intelligence de celui qui s'en sert, de l'action variée de la constitution atmosphérique, de l'alimentation et des travaux auxquels il est appliqué.

Dans le Nord, où la nourriture est plus abon-

dante et le climat plus humide, le cheval, sous cette double influence, s'est trouvé dans des conditions d'extension et d'accroissement corporel.

La destination qu'il a subie ensuite, c'est-à-dire les exercices auxquels on l'a assujetti, est venue subsidiairement déterminer une nouvelle transformation dans sa nature, et de là, un déplacement forcé dans l'harmonie, dans la pondération de ses qualités.

L'existence de la grande propriété en Angleterre, les habitudes de luxe qui en sont inséparables, la vie de château avec son mouvement, les émotions du turf et du sport, toutes ces choses ont concouru, depuis trois quarts de siècle, à élever la vitesse primitive du cheval arabe : sa taille a grandi, son compas s'est ouvert, et les luttes répétées de l'hippodrome et de l'entraînement usuel, quotidien, ont encore accru cette rapidité.

En France, nous venons de le dire, le cheval arabe reçut une autre destination. La division de la propriété, le mauvais état des routes, l'effacement progressif des habitudes nobles et princières, c'est-à-dire la suppression du cheval de chasse et de luxe, nous ont nécessairement fait le cheval lourd et pesant.

Ainsi donc, déterminer le travail auquel le cheval est astreint, c'est déterminer les conditions, les qualités du cheval.

La diversité des modifications physiologiques auxquelles les générations chevalines ont été soumises a produit diverses sortes de dégénérescence, c'est-à-dire qu'elle a créé des moteurs, des races ou des types distincts. Cette théorie si simple est encore généralement incomprise ; les différences qu'on établit entre le sang et l'étoffe l'attestent.

Le cheval de sang est celui qui a le plus d'étoffe dans le sens de force et de vitesse, mais non, bien entendu, dans le sens d'épaisseur lymphatique. Tout cheval qui n'est pas pur sang est un cheval dégénéré : cette dégénérescence est tantôt mince, molle; tantôt lourde, lymphatique, selon l'action de la cause qui l'a déterminée. Dans le Nord, où les herbages sont humides et savoureux, le type sera gros ; dans les climats chauds, il sera grêle. Mais du cheval pur sang prototype de l'espèce, on obtient, à l'aide d'une hygiène et d'une alimentation appropriées au mode de travail, toutes les applications désirées. Ainsi, du cheval de course à la configuration la plus délicate en apparence, vous aurez, au bout de quelques générations, mais à la condition d'un travail spécial, un cheval de trait qui, dans cette nouvelle application de ses facultés, montrera plus de puissance qu'un cheval de sang moins pur.

Quand les races primitives sont combinées en-

semble, il y a accouplement; quand elles ont subi des modifications, il y a croisement.

Du cheval de course et du cheval de chasse.

La vitesse est ce que l'on demande au cheval de course. Pour l'obtenir, rien ne doit être changé au cheval pur sang que les conditions du travail et du climat. Au désert, son élan couvrait seize pieds; mais, sur le sol septentrional, il en embrasse vingt-quatre et même vingt-huit. En quatre bonds, il franchit plus de cent pieds. Il lui faut, à la vérité, le sable mat et compacte, la mousse élastique et molle, ou le gazon verdoyant ras et dru; mais il parcourt les espaces avant que vous les ayez conçus. Sa vitesse n'est pas un élan, c'est un vol : les arbres, les maisons, les haies, les spectateurs n'ont point pour lui de solution de continuité; ce sont des lignes enrubannées; lui, c'est une pensée : il ne court pas, il arrive!

Pour parvenir à ce degré de vitesse, la somme de force qui avait été départie à son espèce primitive a dû être intervertie : ainsi, le cheval façonné de cette sorte par l'éducation court pendant cinq ou six minutes en déployant toute la puissance de sa prodigieuse vitesse; mais on pourrait le faire courir pendant douze, quinze ou vingt heures, s'il le fallait, en modérant sa vitesse et en modifiant le tra-

vail de l'entraînement. En un mot, il renouvellerait au besoin les merveilles attribuées aux juments de Mahomet, qui, allant annoncer la nouvelle de la mort du prophète, coururent, disent les traditions, pendant soixante-douze heures.

Dans le cheval de chasse, il ne faut pas que la nature soit détournée vers un seul but, la vitesse. Il faut qu'elle se développe aussi dans la richesse du fond, dans l'élasticité de certaines parties de l'organisme. L'animal doit avoir le trot et le petit galop doux et nonchalants, s'enlever du train de derrière, franchir un mur, une barrière, un fossé profond, et retomber ferme sur ses jarrets.

Le cheval de course étant l'expression de la vitesse, le cheval de trait, celle du poids réuni à la force des reins et du poitrail, la multiplication de ces deux conditions donne pour produit le cheval à deux fins, qui peut porter et tirer. Souvent et mieux encore c'est à ce produit demi-sang, combiné avec l'élément primitif ou pur sang, qu'on a recours pour obtenir le cheval de chasse, qui est alors *trois quarts* de sang. L'éducation fait le reste. Cette éducation du cheval de chasse dépend non moins de l'habileté de ceux qui la dirigent que de la nature du terrain où il est élevé.

La supériorité du cheval irlandais est due aux difficultés de terrain qu'il rencontre dès sa naissance. Là chaque pâturage est entouré, non pas

seulement de haies comme en Angleterre, mais de murs et de fossés ; le pays est montueux, coupé à la fois de collines et de ruisseaux ; la terre, souvent imbibée d'eau et glissante. Les poulains d'un pâturage, séparés d'un autre pâturage par ces accidents multipliés du sol, et excités par la vue les uns des autres ou par des émanations que leur apporte le vent, s'accoutument ainsi de bonne heure à surmonter les obstacles qui les séparent lorsqu'ils veulent se réunir. Aux premiers hennissements d'appel qui frappent leurs oreilles, ils partent par troupes, bondissent, s'élancent et franchissent tout ce qui se trouve sur leur chemin.

Il en résulte que, pour le cheval irlandais, sauter est presque un acte d'instinct, et l'on peut affirmer que, depuis le cheval de charrette jusqu'au *hunter*, il n'en est pas un qui ne puisse sauter un obstacle. Ces avantages que la nature du pays offre aux Irlandais pour obtenir le cheval de chasse les ont décidés à se renfermer presque exclusivement dans le perfectionnement de cette variété chevaline. Leurs chevaux de course, en effet, sont moins bons que les chevaux anglais ; la vitesse leur manque presque toujours, car ils sont généralement petits, et il est de principe qu'un grand cheval bat toujours un petit ; mais ils possèdent un fond si extraordinaire qu'on ne saurait leur opposer de rivaux à la chasse dans les localités montueuses et accidentées.

La conformation du *hunter* irlandais est caractéristique. Il est ramassé, il a le coffre ample, un peu irrégulier ; il est membru, fort en nerfs et net dans ses membres. Dans cette structure, qui n'offre pas la symétrie du cheval primitif, il trouve néanmoins la puissance de s'élever à une hauteur prodigieuse, et franchit jusqu'à un mur de six ou sept pieds.

Il y a une différence très-saisissable entre la manière dont le cheval anglais et le cheval irlandais prennent leur élan. L'anglais s'appuie sur ses jarrets et s'élance de telle sorte que déjà il a franchi la moitié de la barrière, lorsque le corps s'est seulement allongé pour rendre son élan complet. Quand il a quitté terre, il porte ses hanches sous lui comme au galop, descend ensuite sur les jambes de devant, et, quand elles touchent le sol, c'est alors seulement qu'il attire à lui ses jambes de derrière, en sorte que l'avant-main est seul à supporter le poids tout entier.

Le cheval irlandais, au contraire, part de ses quatre jambes à la fois ; quand il est parvenu à l'extrémité supérieure de l'objet à franchir, ses jambes de derrière sont entièrement retroussées sous lui ; il descend, les quatre jambes se posent sur le sol en même temps.

Cette supériorité du *hunter* irlandais est tellement avérée que l'Angleterre ne la lui dispute

pas. Elle sait qu'en général les conditions matérielles du terrain lui manquent pour l'application spéciale à la chasse des qualités du demi-sang ou du trois quarts, et elle se renferme à peu près dans la production sans rivale de ses chevaux de course. À l'Irlande, le cheval de chasse; à l'Angleterre, le cheval pur sang; mais dans les deux contrées, sœurs jumelles, ce sont les mêmes principes d'élevage et d'entraînement, la même patience, les mêmes soins et le même amour du cheval.

De ce que nous avons dit sur la complète symétrie du pur sang, il résulte avec évidence que de son application à la chasse on obtient des sujets supérieurs aux autres. Il importe dans ce cas qu'il contracte l'habitude d'un port élevé qui lui permette de dominer l'obstacle à franchir. Une bonne stature est de quinze à seize paumes. Plus basse, le cheval ne mesure pas l'obstacle; plus élevée, il sera trop haut sur ses jambes et gauche dans ses mouvements.

La première qualité d'un *hunter* est d'être léger à la main. Il doit avoir la tête petite, le cou mince, l'encolure ferme et arquée; l'avant-main élevé, l'épaule large, épaisse et oblique; le coffre ample, afin de laisser de l'espace au mécanisme du cœur et des poumons.

Certaines particularités de formes, certaines différences entre le *hunter* et le *racer*, sont caracté-

ristiques de leur destination : il faut au premier une grande force et une grande élasticité dans son avant-main pour résister au choc qu'il éprouve en touchant le sol après un saut ; chez le second, au contraire, toute la force de propulsion est requise à l'arrière ; moins il y a de poids à l'avant-main, plus la machine est aisément et rapidement poussée. Dans le lévrier, les jambes de derrière sont plus hautes que celles de devant, et le célèbre *Éclipse*, qui ne fut jamais battu, avait les hanches beaucoup plus élevées que les épaules. Toutefois nous ne devons pas omettre de dire que les opinions ne sont pas unanimes sur les avantages constants de cette conformation. Quelques rares connaisseurs font cas chez le cheval de course du développement de l'avant-main, non pas seulement en ampleur, ce qui est toujours de rigueur, mais en hauteur. Ils opposent à *Éclipse* plusieurs sujets célèbres du turf moderne qui présentent cette structure. Pour eux, ce point reste encore indéterminé dans l'appréciation comparative des deux espèces.

La jambe du *hunter* doit être plus forte, plus large et plus courte que celle du *racer* ; son paturon moins long et moins oblique, son corps court et compacte, afin que son galop n'ait jamais une allure allongée. Le cheval ramassé effleure la terre, tandis que les pieds de l'animal à longs élans s'y

enfoncent. Or, le *hunter* est appelé à parcourir non-seulement un terrain souvent montueux et haché, mais un terrain boueux et détrempé. Cette remarque donne le secret, dit William Youatt, d'assortir le cheval de course à la nature du sol où il entre en lutte, et nous explique le mystère apparent d'un petit cheval à courtes allures battant, sur un terrain inégal et sinueux, un animal qui lui est de beaucoup supérieur dans une lice droite et nivelée.

De la course plate et du steeple-chase.

La course plate a été pendant longtemps la seule épreuve à laquelle le cheval de sang fût soumis ; mais la chasseresse Angleterre a cherché par quelle application spéciale elle pourrait prédisposer, assouplir les facultés du pur sang aux difficultés du saut, et le steeple-chase, ou la course au clocher, a été imaginé. C'est le pur sang vainqueur du steeple-chase qui de préférence devient la souche du cheval demi-sang propre à la chasse. Or, comme le *hunter* est aux yeux de beaucoup de personnes le type incomparable qui répond le mieux aux exigences de notre époque, en ce qu'il possède le sang, la force, la durée et l'ampleur, le steeple-chase, si souvent attaqué, offre un incontestable intérêt, et à côté de son spectacle émou-

vant, qui agite l'imagination, un but d'utilité pratique. On conçoit donc combien est sage et patriotique la sollicitude de l'administration des haras, qui fait figurer la course au clocher dans le programme de ses réunions.

On ne sait pas au juste à quelle date appartient l'origine du steeple-chase, ce brillant exercice qu'on appelle dans la bourgeoisie l'élégant casse-cou du sport. Quelques plaisants d'Angleterre en attribuent la première idée à un chirurgien de la petite ville de Melton-Mowbray, qui n'avait pas de clients sans doute et qui connaissait l'histoire de son confrère de Madrid. Lesage raconte qu'un chirurgien, se voyant sans malades à traiter, sans bras ou jambes à remettre, profitait de la situation de sa maison, qui avait accès sur deux rues faisant angle, pour sortir chaque soir et se mettre en quête des passants solitaires. Il frappait de son stylet tous ceux qu'il rencontrait, légèrement, en praticien habile et prévoyant, qui ne voulait pas commettre d'homicide complet, mais seulement se faire un malade. Le coup risqué, il rentrait furtivement chez lui, laissant le passant assez étourdi de son aventure et appelant à tue-tête : « Au secours ! » Les voisins accouraient, et, trouvant un homme en danger dans la rue, n'avaient rien de plus pressé que de sonner à la porte du médecin leur voisin et d'y transporter le blessé. Ainsi du steeple-chase et du

chirurgien désireux de se procurer des luxations et des fractures.

Quoi qu'il en soit de cette origine inventée par les plaisants timides, les premiers steeple-chases, ceux qui eurent lieu pendant longtemps en Irlande, la patrie des audacieux *horsemen*, ainsi qu'en Angleterre où on les imita, ne ressemblent pas exactement aux courses qui depuis ont prévalu dans les habitudes du sport.

Dans ces steeple-chases primitifs, des cavaliers bien montés et partis à la poursuite du renard ou du chevreuil parcourent la campagne. Ils arrivent sur un point élevé d'où l'on découvre un vaste horizon. Dans quelque coin égaré de cet horizon, l'œil va se poser sur la flèche aiguë d'une église qui s'élance vers le ciel à travers des massifs d'arbres. « A qui de nous y sera le premier! » Le défi est accepté. Un enjeu est convenu : deux, quatre, huit, dix guinées, au hasard des bourses ou de l'inspiration. Si cette troupe de cavaliers se compose de quarante sportsmen, c'est quatre cents guinées que le vainqueur trouvera au but sous les pas de son cheval.

Le signal est donné; on s'élance à travers un terrain coupé, haché, barré. Des haies, des palissades, des buissons, des halliers, des murs : il faut passer! de petites rivières aux berges escarpées et glissantes : il faut passer! des fossés, des

ravins, des buttes dont les terres s'éboulent, se présentent à leur tour : il faut passer encore, franchir tout cela sans sourciller, hardiment, à fond de train ! C'est effrayant ; c'est un cirque dont l'horizon est la seule limite, où la réalité du péril augmente l'émotion.

Avec le temps, le steeple-chase a perdu de ce caractère indiscipliné et aventureux, partout où l'on s'est moins préoccupé de plaisir individuel que d'utilité pour l'ensemble de l'éducation chevaline. Le steeple-chase n'a plus lieu ainsi, même en Angleterre, si ce n'est éventuellement et par un caprice de cette brillante jeunesse qui ose tout à cheval. On se contente des accidents périlleux de la chasse, qui dans le fait n'est pas autre chose qu'un steeple-chase continu, mais sans itinéraire obligé. Le steeple-chase, en devenant l'une des applications classiques, régulières, nécessaires, des forces et des qualités du cheval de sang, a été soumis à des règles fixes. Ainsi on lui a laissé les difficultés et les périls, mais en ôtant à ces difficultés et à ces périls l'imprévu qui les exagérait. Aujourd'hui le théâtre de la joute du steeple-chase est tracé, combiné à l'avance ; les obstacles sont créés en vue du but qu'on veut atteindre, et le terrain est montré aux concurrents vingt-quatre heures au moins avant la course. Ils peuvent l'étudier à pied ; mais tout cheval qui a parcouru la piste avant la

lutte est *disqualifié*, c'est-à-dire rejeté du concours.

La course de haies, avec son uniformité d'obstacles, est un diminutif de la course au clocher; terme moyen qui, à notre avis, n'atteint aucun but réellement utile. C'est le produit de la sensiblerie, de ces doléances philanthropiques, de ces phrases sentimentales sur la valeur de la vie humaine, qui engendrent la timidité chez les hommes, leur enlèvent le courage et contribuent à leur dégénération morale. La seule raison qui justifie leur inscription sur le programme des réunions hippiques, c'est qu'elles varient les exercices du turf, sans mettre les spectateurs dans l'obligation de se déplacer.

La Croix de Berny.

La première apparition du steeple-chase en France s'est faite sans éclat, entre des gentlemen-riders, dans les environs de Paris. Il n'y a rien de précis sur ces essais; mais on en avait à peine parlé, que les départements se montrèrent jaloux de naturaliser chez nous cette nouvelle et utile variété des épreuves du cheval. Le 22 mars 1834, dans la plaine de Coulange, près de Blois, M. Fouquier, propriétaire de *Young-Maleck*, cheval de sang arabe, battait un cheval anglais (trois quarts sang)

de M. Poqueley, monté par M. Leeds, puis un cheval de M. Martin et un cheval de M. Matron. Il importe de conserver ce souvenir dans les annales du turf français.

Le 1er avril de la même année, la vallée de la Bièvre, près de Jouy, est choisie pour être le théâtre du premier steeple-chase parisien qui mérite une place sérieuse dans notre calendrier des courses. Ce fut là le véritable début du steeple-chase, son installation dans le turf. Son berceau a été la Croix de Berny, située sur la route pavée de Versailles à Choisy-le-Roi. Paris tout entier, représenté par son haut monde, par ses amateurs de sport et ses femmes à la mode, a signé de sa présence et de ses acclamations son acte de naturalisation. *Mayfly*, jument grise, appartenant au comte de Vaublanc, montée par son propriétaire, battit *Napoléon*, cheval bai de M. Gould, monté par M. Allouard deuxième, et *Leamington*, cheval bai de M. Wilkinson, monté par son propriétaire. Ces trois chevaux seuls furent *placés*, sur six qui avaient pris part à la lutte; les trois autres étaient *Guitare*, à M. le duc d'Orléans, qui tomba trois fois et une fois s'écarta de la route; *Sir Rob*, appartenant à M de Normandie, monté par son propriétaire, et *Sidney*, appartenant à M. Ch. Laffitte, monté par M. Horlock.

Le 20 septembre, dans les prés de Garanjoux, entre Moulins et Sauvigny, le steeple-chase planta

sa hampe, comme Pizarre sur le sol d'Amérique. Ce fut une fête dont le chef-lieu du Bourbonnais a conservé le souvenir. Le prix consistait en un magnifique vase d'argent, offert par les jeunes gens de la province. Les juges du camp étaient M. le lieutenant-colonel Combe, du 5ᵉ hussards, et M. le général marquis de Chabanne. M. le prince de La Moskowa, alors capitaine de hussards, montait lui-même son cheval hongre *Counterpart*; M. Sylas de Vaux montait *Fritz*, cheval irlandais parfaitement habitué au pays, et que ce hardi chasseur avait accoutumé à ne reculer devant aucun obstacle; M. de Jollivet montait un cheval alezan à lui, fort joli et montrant beaucoup de sang; enfin M. Edgard Ney montait *Redinha*, jument baie très-froide, mais excellente sauteuse. Le terrain était bien choisi; il avait une lieue de long, et la course était coupée par tous les sauts imaginables, parmi lesquels on remarquait deux petites rivières, un chemin creux et quelques portes de champs très-solides et très-hautes.

Les quatre chevaux s'élancèrent à une bonne allure. Counterpart prenant à l'instant le devant de plus de dix longueurs, ce fut une belle chose que de voir ce brave cheval franchir le premier obstacle, une barrière fermée à cinq barres; il vola par-dessus. Fritz la cassa, suivi de près par M. de Jollivet, M. Ney retenant visiblement. La rapidité

du départ fut telle, qu'il était bien difficile qu'un tel train continuât sans accident. Environ à cinq cents mètres se présentait une petite rivière encaissée, fort profonde et de plus de quinze pieds de largeur; là s'était réunie une multitude considérable, pleine d'anxiété, et ne pouvant pas croire que des chevaux parvinssent à franchir un pareil obstacle. Counterpart ne tarda pas à faire cesser cette incertitude en passant ce saut effrayant dans le meilleur style; mais à deux cents pas de là il se déroba, et, glissant sur le gazon dans un fossé devant une haie vive, il tomba sur son cavalier, à qui cette grave chute ôta toute chance de continuer la course.

Cependant les trois autres chevaux avaient aussi sauté admirablement la rivière aux applaudissements de la foule, et arrivaient très-vite à l'endroit où M. de La Moskowa venait d'éprouver son accident; dans l'impétuosité de leur course, il leur fut impossible de s'arrêter, et l'on vit bientôt MM. de Vaux et Jollivet rouler à leur tour avec leurs chevaux dans le fossé d'où Counterpart s'efforçait de sortir. Ce spectacle fut terrible, mais on n'eut à craindre que pour M. de La Moskowa, à qui de prompts secours furent prodigués, car ces messieurs remontèrent aussitôt; M. Edgard Ney, qui suivait de loin, arriva à son tour et prit alors la tête, à une porte très-élevée qu'il fallait franchir pour arriver à la prairie suivante. Redinha se déroba

légèrement, et Fritz franchit l'obstacle le premier, mais Redinha l'eut bientôt rejoint; deux champs après, Fritz venait passer à travers une haie très-épaisse, et en retombant il se débarrassait de son cavalier; alors M. Edgard Ney, qui avait toujours ménagé Redinha, commença à gagner de l'avant. Il fallait sauter une haie avec un fossé large et profond, puis traverser un chemin creux et sauter de la route sur une berge rapide que précédait un fossé et que couronnait une haie hissée en épines et en branches très-solides. De nombreux spectateurs attendaient les coureurs dans cet endroit, et l'aspect de ce rempart pour ainsi dire imprenable faisait redouter un accident; cependant Redinha le chargea franchement, et tombant sur le haut de la berge de tout son poids dans la haie, l'enfonça, et aborda heureusement dans une prairie contiguë qui avait plus de mille mètres de long et qui n'était coupée par aucun obstacle; là il lui fut permis de déployer sa vitesse. Cependant M. de Vaux était remonté, et, suivi de M. de Jollivet, il s'efforçait de regagner M. Ney, mais sans succès, car Redinha passa sans hésiter un instant tous les obstacles qui lui restaient à franchir, et arriva fort aisément au but à une grande distance de ses compétiteurs.

Cette victoire fut attribuée non-seulement à la vitesse supérieure de Redinha, mais à la manière

froide dont elle avait mesuré tous les sauts ; ce qui lui sauva les chutes, à la grande surprise des amateurs, qui regardaient avec raison ce steeple-chase comme un très-périlleux pas d'armes. M. Ney avait monté avec beaucoup de sang-froid et de détermination[1].

C'est à la Croix de Berny, dans un ruisseau de huit pieds de large, dont les berges offraient un escarpement en talus de quatre pieds environ, que périt, en 1839, le célèbre *Barcha*, appartenant à lord Seymour, sur cette même scène où nous avons admiré la téméraire habileté de plusieurs de nos cavaliers français. Qui ne se souvient de MM. de Vaublanc, du baron Lecoulteux, du capitaine Allouard, du vicomte Édouard Perrégaux, de M. de Cencey, et d'autres, ces *hard-forward-riders*, luttant avec de brillants émules venus d'Angleterre, MM. Brotherton, Gale, Gheel et Thornhill ?

Saint-Lô, Caen, à leur tour, eurent des steeple-chases. Avranches, qui avait eu des steeple-chases antérieurs, se piqua d'émulation et se fit remarquer par des luttes plus éclatantes encore, où brillèrent MM. le vicomte Guy de Montecot, le baron de Mathan, le capitaine Girard, MM. Méderic de Bouexic et de La Motte.

Mais, au lieu de continuer à encourager la po-

1. Calendrier des courses.

pularisation du steeple-chase chez nous, on s'attacha tout à coup aux inconvénients que présentaient ces dangereux tournois, et on négligea d'indiquer leur bon côté. On critiqua avec raison le pitoyable choix qu'on avait fait de la Croix de Berny, comme si d'autres localités ne pouvaient lui être aisément substituées; enfin, des écrivains, mauvais cavaliers et peu versés dans le fond des questions hippiques, répétèrent entre autres billevesées que le steeple-chase était un spectacle d'une cruauté ridicule, digne des Romains dégénérés de l'empire : grâce à ces clabauderies, l'essor du steeple-chase fut aussitôt comprimé. Paris, dans un espace de douze années, ne renouvela ses tentatives que deux ou trois fois, et encore ne fut-ce que pour nous faire voir courir des cavaliers anglais ; mais la Bretagne et la Normandie, plus persévérantes, moins énervées, moins accessibles aux sensibleries raisonneuses, continuèrent courageusement leurs essais. Enfin, l'exemple donné en 1851 au Pin par l'administration des haras a tiré le steeple-chase du discrédit immérité et de l'oubli où on l'avait fait tomber en égarant l'opinion. La course au clocher a reparu. Le terrain de la Marche, à Ville-d'Avray, est envahi à chaque appel nouveau par une foule nombreuse et par des sommités de tout genre. Nous avons revu ces jeunes hommes qui savent, si à propos pour notre

amour-propre national, montrer leur courage : non le courage nécessaire, le courage qui est un moyen, et par conséquent celui de tous, mais le courage exubérant, le courage de luxe, le seul vrai peut-être, et qui est une garantie de tous les autres. Allez, messieurs ! obéissez à votre énergique et intrépide nature, soyez un phare d'émulation pour la génération qui s'élève; nous n'avons, ainsi qu'on l'a dit, ni assez de comtes de Tournon, ni assez de Perrégaux, ni assez de vicomtes Talon et de Lauriston, ni assez de Montecot. Donnez-nous-en !

Les courses du Pin et de la Marche ont démontré derechef à quel point les Anglais entendent et pratiquent toutes les audaces du turf. Toujours maîtres d'eux-mêmes et de leurs chevaux, ils savent ménager, économiser leurs forces à propos, se modérer ou s'emporter selon la nécessité; et cependant, dans les joutes du continent, nous ne voyons jamais figurer ni les chevaux ni les écuyers célèbres de l'Angleterre.

Nous avons bien des revanches à prendre, et, pour que nous y parvenions, il ne faut pas que les encouragements et les acclamations faillissent. La France ne peut manquer à aucune sorte d'intrépidité et de courage. D'ailleurs, au point de vue hippique, elle a sa vieille gloire à soutenir. Nos pères, nous le savons, étaient ces hommes hardis des

tournois ; et sous Louis XIII encore, si l'on consulte les annales spéciales, on reconnaîtra que nous étions le premier peuple cavalier de l'Europe.

La Saint-Etienne, fête des sportsmen en Irlande.

L'Irlande s'enorgueillit de la race parfaite de ses *hunters*. Aussi l'Irlande est-elle une sorte d'Eldorado de la chasse et de la course au clocher. Chaque peuple a, sur son calendrier, un nom qui équivaut à celui de notre saint Hubert. C'est le génie protecteur auquel, à la façon des croyances de l'antiquité, on offre à jour fixe des sacrifices pour les chevaux. Mais les dieux sont partis de chez nous : la fête de notre saint Hubert n'est plus observée que par un petit nombre de zélés adorateurs, et bientôt peut-être nous faudra-t-il aller à l'étranger pour trouver les traces de cette coutume, ainsi que de nos plus vieilles et de nos plus vénérables traditions. Eh bien ! si jamais la Saint-Hubert disparaissait totalement du sol français, comme le gibier qui jadis en faisait les splendeurs, prenez rendez-vous en Irlande, et là vous verrez une solennité équestre, célébrée avec toute la vigueur et la foi du culte primitif. Seulement vous substituerez saint Étienne à saint Hubert, et le 26 décembre au 4 novembre.

Qui a vu Dublin et ses environs le jour de la fête

du patron des sportsmen de l'Irlande, a vu ce pays sous une physionomie qu'on lui chercherait en vain pendant les autres jours de l'année. Rome et Paris ont leur carnaval, Dublin a sa Saint-Étienne ; c'est pareil. Figurez-vous donc d'abord toute la population active et mâle d'une grande cité en habit rouge et en bottes à revers ; c'est là l'indispensable uniforme. La veste rouge a la prétention de dire : « Aujourd'hui je chasse à courre. » Tout ce qu'il y a de montures dans la ville et dans les environs est retenu deux mois à l'avance : chevaux de sang, chevaux de voiture, de labour, de charrette, chevaux boiteux, estropiés et borgnes, l'espèce tout entière. De bon matin tout cela est étrillé, ferré, les crins sont faits et les sabots noircis.

Grand nombre de boutiques et de magasins ne s'ouvrent pas ; ni commis n'y resterait, ni chaland n'y viendrait : les uns et les autres doivent monter à cheval et courre le cerf. Le menu peuple, lui, qui n'a pas de chevaux à sa disposition, ne s'exclut pas pour cela de la fête ; il y prend place, au contraire, de la manière la plus formidable. Voici comment : tous les Irlandais, à peu d'exceptions près, ont leur chien, *bull-dog*, mâtin, roquet ou griffon ; ce jour-là, ils forment, de toutes ces espèces réunies, des meutes fabuleuses, hyperboliques, avec lesquelles ils se répandent dans la campagne. En vain tenterait-on de s'opposer à leur marche : c'est une mer

qui débordé et par laquelle il faut se laisser envahir. Le peuple irlandais ne secoue l'oppression sous laquelle il vit qu'une fois par an, le jour de la Saint-Étienne ; il se fait maître, il se fait roi pour la Saint-Étienne. Ce sont ses saturnales.

Chaque club a son rendez-vous. Le plus célèbre est à Ward, à neuf milles de la ville. Le pays est favorablement disposé pour les chasses qui s'y font. Le sol est plat, les plaines vastes et ridées de petites rivières et de fossés. Les maisons sont éloignées les unes des autres. Vous savez qu'une chasse à courre anglaise est une sorte de course au clocher ; seulement le point de mire est mobile. Mais nulle science de quête ne précède l'attaque ; nulle connaissance du pied et des allures, nulle stratégie dans le placement des relais : on ne fait jamais le bois. Un veneur anglais des temps modernes est un homme qui apporte dans une boîte soit un renard, soit un cerf, soit un daim ; quand tous les cavaliers sont montés, qu'ils sont bride en main ; l'éperon aux flancs de leurs bêtes, on ouvre la porte à l'animal ; il est mis en liberté. Il s'effraye de gré ou de force à la vue des chiens et des cavaliers ; il part, puis, quand il a fait quelques bonds, les chiens sont débardés ; ils partent à leur tour ; les chevaux s'élancent. Au bout de vingt minutes, l'animal est *porté bas*, c'est-à-dire que ses forces sont épuisées ; il s'accule, non pour faire tête,

CHAPITRE II.

mais pour donner le temps aux valets du club de venir, selon l'usage, à son secours. On éloigne à coups de fouet ceux des chiens de la meute qui montrent les dispositions les plus hostiles envers le pauvre animal, on s'en empare, on le remet en cage, et il est ainsi renvoyé à l'écurie jusqu'à la chasse prochaine.

Souvent un second cerf, un troisième succèdent au premier; mais les chasses procèdent presque toujours de la même manière.

Il y a quelques années, un jour de Saint-Étienne, passant d'une assemblée à l'autre, j'ai assisté à quatre prises de cerfs. Les circonstances de la dernière ne sont pas sans intérêt. Les sportsmen cheminaient de tous côtés. De toutes parts dans la plaine étaient des chasseurs le fusil sous le bras, des meutes nombreuses comme des troupeaux, des curieux à cheval, des équipages sur les routes; les plaisants de la foule se moquaient les uns des autres et des cavaliers qui passaient, leur décochaient des quolibets, criant les noms de toutes les personnes de quelque notoriété, à mesure qu'ils les apercevaient.

« Bonjour, monsieur Yourell! Par saint Patrick, je ne connais pas de meilleur *horseman*; c'est dommage qu'il soit d'origine française. Il demeure à Black-Bull, il élève de beaux chevaux, c'est lui qui a obtenu le fameux *Dan O'Connell* (che-

val irlandais célèbre), lui seul peut le gouverner!

— Regardez donc Master French, le chef du club, comme il est beau dans son habit neuf.

— Ne trouves-tu pas, Tom, que lord Howth, qui passe sur *Ratcatcher*, son cheval alezan, est plus pâle aujourd'hui que de coutume? on dirait le spectre de Banco, si ce n'étaient ses favoris rouges.

— Salut à *Harkaway*, l'un des plus beaux chevaux des trois royaumes, né dans les pâturages de l'Irlande; si j'avais le choix, j'aimerais mieux le cheval que le maître.

— *Miss Holmes, how do you do?* miss Holmes, vous vous êtes donc décidée à vous marier! Charmante amazone, je vous le prédis, un de ces jours vous vous casserez votre joli cou à suivre ainsi les chasses.

— Voyez-vous celui-là? — Oui. — Eh bien! Pat, soyez sûr qu'il ne vous voit pas, lui; c'est M. Wallace, l'avocat Wallace, l'honorable membre du parlement. Que vient-il faire ici, lui qui déteste la chasse? Savez-vous, Pat, ce qui lui est arrivé dernièrement? — Non, contez, contez. — Peu de chose, tout Dublin le sait. M. Wallace, qui se pique d'y voir très-clair, a dernièrement acheté un cheval que lui-même, peu de temps auparavant, avait mis à la réforme et vendu. Un peu de poivre sous la

CHAPITRE II.

queue de l'animal avait suffi pour lui donner une nouvelle allure. »

Rire général parmi les promeneurs.

Le rendez-vous était à Saggart, à dix milles de Dublin.

Parmi ceux qui suivaient alors les chasses avec le plus d'assiduité se trouvait un aveugle, M. Brown, qui se faisait accompagner de son domestique. Celui-ci le précédait et lui annonçait les accidents et la nature du chemin qu'ils parcouraient : « Un fossé, une haie, un ruisseau, double fossé, double haie, » et, selon les difficultés, on voyait le cavalier se préparer à les surmonter et prendre différentes attitudes. Il n'avait qu'à se tenir ferme, son cheval bien dressé faisait le reste. Ce monsieur Brown n'aimait pas qu'on connût son infirmité ; et comme il était fort riche, les gamins, les *pennyboys* ne manquaient jamais, dans les haltes, d'accourir vers lui pour lui offrir leurs services. Un jour, ne trouvant pas de petite monnaie dans sa poche, je l'ai entendu dire à celui qui lui tenait l'étrier : « La première fois que je te verrai, je te donnerai quelque chose. — Dans ce cas, répondit l'enfant, je n'ai plus qu'à vous traduire devant la cour des insolvables. »

Tous les membres du club et tous les curieux étaient assemblés quand une heure sonna. Le temps était assez beau, très-beau pour l'Irlande. On soup-

çonnait le soleil à travers une couche épaisse de nuages gris ; mais les prairies vertes et les bouquets d'arbres éparpillés dans la campagne donnaient au paysage une expression engageante et gracieuse, et semblaient inviter la chasse à prendre son essor. Elle roula bientôt par mille rayons vers la plaine ; les *stag-hounds* étaient en tête et donnaient de la voix comme des chiens français, mais ils étaient plus beaux de taille et de pelage.

Dès le départ il fut facile de juger que la prise du cerf ne serait pas aussi prompte que d'ordinaire ; car, à quelque distance de ce que j'appellerai le *lancer*, la chasse alla s'embarrasser dans la cohue des chasseurs en plaine. Plusieurs de leurs bandes s'étaient rencontrées, comme toujours, ils avaient formé une seule meute de tous leurs chiens et marchaient ainsi en front de bandière, ayant le gros de la meute un peu en avant ; ce n'était ni plus ni moins qu'une armée.

Tout à coup, et c'était là un incident assez ordinaire dans leurs parties de plaisir, la mauvaise intelligence avait éclaté parmi ces chiens, d'espèces si variées et d'instincts si différents, la plupart hargneux et jappeurs, sans pratique de la chasse et n'ayant point l'habitude d'être menés ensemble ; ils s'étaient pris de rage les uns contre les autres, et une bataille générale s'était engagée : c'étaient des aboiements et des cris indescriptibles.

CHAPITRE II. 63

Les maîtres oublièrent la chasse pour le combat; mais peu après ils se querellèrent à leur tour, et ce fut alors une bagarre où les coups se distribuaient à tort et à travers. Pendant que ce combat homérique se livrait, les paysans armés de bâtons que nous rencontrâmes à quelque distance de là poursuivaient les lièvres que cette avalanche de chiens et d'hommes avait fait lever, et ils en tuaient.

Un moment les chiens tombèrent à bout de voie; mais on ne tarda pas à retrouver l'animal, et, quand les sommités de la tour de Clondalquin se montrèrent aux chasseurs, on jugea que l'animal était sur ses fins. Un cri de joie s'éleva de toutes parts. Le cerf ne tarda pas en effet à s'arrêter pour tenir les abois. Cette dernière scène se passa dans la cour d'une ferme, et presque au pied du Clondalquin, dont l'aspect formait un pittoresque arrière-plan au tableau final de la chasse. Cette tour est l'une des vingt-cinq constructions d'architecture et de style similaires qui existent sur le sol de l'Irlande comme des énigmes jusqu'ici indéchiffrables. On ignore quelle fut primitivement leur destination.

La chasse était finie, mais non la série d'observations intéressantes que cette journée me tenait en réserve : j'allais saisir le peuple irlandais en flagrant délit de naturel hippique.

Les cavaliers mirent pied à terre, et, parmi les garçons de la ferme et les *penny-boys*, c'était à qui obtiendrait la garde des chevaux. Ceux qui n'avaient pas cette aubaine regardaient avec curiosité l'habit des dandies et la richesse de leurs équipements. Le fermier, qui savait que de pareilles haltes lui valaient toujours une récolte de *souverains*, faisait les honneurs de sa maison le mieux qu'il pouvait.

Tandis que les maîtres buvaient et mangeaient dans l'intérieur de la ferme, les gens de suite, les paysans, les valets, les pauvres, faisaient de copieuses libations de whisky dans la cour, dans les granges et dans les écuries, si bien qu'au bout d'une demi-heure il n'y eut pas, dans la vaste enceinte de la ferme alors encombrée, un seul être qui ne fût ivre : on sait les goûts et les usages irlandais. Dans l'écurie où était ma monture, je vis un garçon de ferme allant et venant sans précautions au milieu des chevaux, avec un de ses camarades, comme lui admirablement ivre. Ces deux amis jouaient là, se taquinaient et se boxaient comme s'ils eussent été, les malheureux, dans une prairie *émaillée de fleurs*. Tout à coup mon homme reçut un épouvantable coup de pied dans l'estomac ; je fis un grand cri, croyant qu'il était perdu ou du moins dangereusement blessé ; mais quel fut mon étonnement de le voir sourire, et s'adressant à son

camarade, lui dire : « Tom, sur mon âme, si vous ne finissez pas ce jeu-là, je vais vous tirer l'oreille. » *Tom, if you do n't stop hitting me, I 'll pull your ears.* Il avait pris la ruade pour une légère plaisanterie de son ami !

Un tutti de voix mordait, ébranlait l'air. Je m'approchai : c'étaient des toasts que chacun proposait à son tour, et que les assistants accueillaient avec transports. On avait bu à la reine, à l'éternité de l'Angleterre ! vint le tour de saint Stephen. Tous les verres furent levés en même temps. On poussa des cris au ciel avec basse de trépignements et pizzicato de verres. Ce fut le signal de la retraite. Tous remontèrent ou furent remontés à cheval, et prirent le chemin de la ville.

De l'entraînement.

La discipline à laquelle on soumet le cheval pour le préparer à la course et à la chasse est ce que l'on appelle l'*entraînement*.

L'entraînement a deux parties distinctes : l'une est médicale, l'autre gymnastique. Faire disparaître toute chair et toute graisse superflue, voilà par où débute l'entraînement ; puis il faut entretenir l'animal en longue haleine par un travail régulier. L'air, l'exercice et la nourriture, c'est en cela que consiste l'art si difficile de l'entraînement.

Si c'est d'un *hunter* qu'il s'agit, à l'approche de la saison, on a soin de lui donner une abondante nourriture, riche et substantielle, et on le fait courir, chaque jour, deux milles à son galop modéré, en le poussant à franchir de petits obstacles. Il est également à propos de le faire sortir de l'écurie aux heures où les meutes prennent leurs ébats : la vue des chiens, leurs agitations, parlent à son instinct. Qui ne sait que le cheval de chasse partage l'ardeur, l'enthousiasme de son maître pour l'exercice auquel on l'a de bonne heure appliqué ? Lorsque, après de nombreuses années de rudes travaux, le vieux hunter est abandonné dans le parc, dont les herbes savoureuses et les bois touffus consolent sa vieillesse épuisée, il est curieux de voir son attitude quand les aboiements de la meute ou le son du cor viennent retentir à ses oreilles. Il écoute, il tressaille, il hennit, il s'élance et tente de franchir les barrières qui l'enferment. S'il a vaincu les obstacles, s'il s'est fait libre, il galope, s'oriente, se rallie à la chasse, la suit, et s'efforce d'être le premier à la prise de l'animal !

Ce noble don fait à l'homme par la Providence, le cheval, ne nous a pas été accordé sans conditions. La première est de le bien traiter en échange des services qu'il nous rend. Il nous est démontré que nous ne pouvons profiter de la plénitude de ses facultés, de sa plus grande force et de sa plus com-

plète vitesse, qu'en l'enlevant, pour ainsi dire, des mains de la nature pour le placer dans celles de l'art. Toutes les civilisations ont compris cette nécessité, mais elles ont varié et souvent erré dans le choix de leurs méthodes. L'éducation spéciale du cheval constitue la science de l'entraînement, que les Anglais ont poussée si loin. Mais que d'épreuves avant d'arriver aux résultats obtenus aujourd'hui! Il faut lire un vieil ouvrage intitulé *The British sportsman*, et publié il y a cent ans environ, pour juger du changement qui s'est fait dans la manière d'entraîner. Il y est dit qu'un mois suffit pour préparer un cheval à la course, et deux au plus si le cheval a de l'embonpoint, ou si précédemment il a été mis au vert. L'auteur de ce livre, qui n'est que l'écho des usages du temps, recommande un certain liniment composé d'huile et d'eau-de-vie pour frictionner les jambes en cas de faiblesse musculaire. Que dirait-il s'il pouvait savoir aujourd'hui qu'une année suffit à peine à l'entraînement du cheval pur sang, c'est-à-dire que pendant ce laps de temps on le soumet à l'action des remèdes, qui purifient toute l'économie organique, à l'exercice, qui augmente la force musculaire, et à une alimentation spéciale, qui produit une force plus grande que celle que la nature a départie à l'animal?

L'entraînement du cheval de course est plus

long, plus méthodique que celui du cheval de
chasse. Il exige plus de patience, une étude plus
minutieuse des influences de la nourriture et de
l'exercice. L'air pur et vif est éminemment favo-
rable au tempérament du cheval : il condense ses
os, durcit ses pieds, anime ses yeux et ses na-
rines. Quand vient l'époque des réunions, le *racer*
habite, si c'est possible, le voisinage du champ de
course sur lequel il doit faire ses preuves. Le ma-
tin, dès le lever du soleil, il parcourt la piste pen-
dant une heure ou deux, tantôt au pas, tantôt au
galop, tantôt à fond de train. Tout en le fortifiant
à l'aide d'un régime substantiel mais peu abon-
dant, on a grand soin que l'embonpoint n'engorge
aucun de ses membres.

'. Du jockey; son éducation et sa vie. Célébrités de ce genre en
Angleterre.

Les détails de l'entraînement sont nombreux.
Entraîner est tout ensemble une science et une
pratique; il faut du temps pour l'acquérir théori-
quement et la posséder dans sa perfection usuelle.
Le bon entraîneur contribue à faire le bon cheval;
il complète l'œuvre de Dieu.

Son rôle, moins en évidence, moins scénique que
celui du jockey, est plus capital; le pays lui doit plus.
Il recueille l'estime de tous en laissant au jockey une
grande portion de la gloire publique que donne le

succès. Cependant il arrive que cette double attribution se trouve réunie en un seul individu ; cela n'est rare ni en Angleterre ni en France. Le même usage, ainsi que nous le verrons, s'est reproduit.

Le jockey émérite qui vieillit se fait entraîneur ; quand il ne se sent plus ni assez de sûreté dans la vue, ni assez de force et d'agilité dans le corps, il met son expérience, sa pratique du cheval au profit de l'œuvre de l'entraînement.

New-Market, la Babylone du turf, compte dans sa population sédentaire un grand nombre de ces doyens de la course. Beaucoup y sont venus enfants, y ont vécu et y meurent riches ou pauvres, selon le hasard de leur carrière. Le jockey, Centaure moderne, est une âme et une pensée identifiées avec l'instinct du cheval, de même qu'aux jours de la lutte leurs deux corps semblent n'en composer qu'un seul. C'est une existence exceptionnelle, bizarre s'il en fut, à laquelle la civilisation fastueuse et aristocratique de l'Angleterre assigne selon ses caprices un rôle tout à la fois infime et grand. Tel jockey est aimé et considéré par les uns, car il a été l'instrument fortuit de leur fortune ; dédaigné ou haï par les autres, car il a été aussi la cause indirecte de leur ruine. Quelques-uns, par leurs habitudes, leurs mœurs, leur probité, justifient l'opinion qui leur est favorable ; d'autres méritent la défaveur qui les atteint : ils sont coquins

et prévaricateurs; ils trompent leurs maîtres, leurs patrons, ils trompent tout le monde pour ne prendre en souci que leurs propres intérêts. Le nombre des fripons parmi eux est néanmoins restreint; le jockey est généralement probe et d'habitudes régulières. Un contrôle sévère, il est vrai, plane sur lui et lui impose l'obligation de se faire les qualités et les vertus de son état.

De même que les nobles animaux avec lesquels leur vie est étroitement associée, les jockeys subissent de dures et de consécutives épreuves. Ils ont aussi leur entraînement. N'est pas jockey qui veut, il faut pouvoir : intelligence précoce et profonde dans un corps rabougri, voilà ce qu'il faut à New-Market. Le gars joufflu, gras et ferme dans les membres, celui-là qui partout ailleurs passerait pour un bel enfant, sera repoussé et réputé un être difforme à la grande crèche de New-Market. On y voit actuellement des échantillons d'une véritable race de pygmées. John Day était de ce nombre, John Day, l'un des diamants de l'écrin : son poids n'excédait pas quatre-vingt-deux livres. On comprend de quelle utilité sont ces cavaliers qui ont la pesanteur du duvet, quand il s'agit de monter des poulains de deux ans. L'exiguité du corps est toujours un avantage pour le jockey, en ce qu'elle le dispense, aux approches de la saison des courses, de se faire maigrir à l'aide du régime.

C'est environ trois semaines avant Pâques que commencent pour le jockey en renom les austérités de l'entraînement; c'est le carême chevalin, qui dure jusqu'à la fin d'octobre. Il suffit ordinairement de huit ou dix jours pour faire perdre au jockey quatorze ou quinze livres de son poids normal. Son déjeuner se compose de pain, de beurre et de thé pris à dose médiocre; il doit se contenter au dîner d'un peu de viande, ou d'une quantité équivalente à deux noix de côtelettes, ou d'un peu de poisson suivi d'une tranche très-mince de pudding. Il ne boit que du vin coupé de deux tiers d'eau; le soir il s'abstient de manger, et prend du thé pour tout repas. Aussitôt après déjeuner, les jockeys se couvrent d'habits lourds et chauds; on en rencontre qui portent cinq ou six gilets, deux surtouts, trois pantalons, et ainsi vêtus ils parcourent à pied et en marchant vite une distance de quatre à six milles, deux lieues au moins. Au bout de ce trajet, ils s'arrêtent dans une taverne où un grand feu est allumé à leur intention ; la chaleur de l'âtre augmente leur transpiration à ce point, que souvent ils sont contraints de se débarrasser successivement de plusieurs des habits dont ils sont couverts. Au retour ils changent de vêtements, et, si leur fatigue est grande, ils se reposent pendant une heure avant le dîner. Le reste du jour est consacré aux affaires et aux plaisirs, mais ils

s'y livrent avec des ménagements excessifs. Leur nuit commence à neuf heures et se prolonge jusqu'à six heures du matin. Une circonstance assez curieuse, presque comique, s'est produite exceptionnellement dans le cours de ces médications hygiéniques; les annales de New-Market en ont conservé le souvenir. On a vu des jockeys accoutumés à bien vivre, à vivre d'excès avant l'entraînement, au lieu de diminuer d'embonpoint par le régime, accroître au contraire de volume par ses effets salutaires, sans doute en vertu de cet adage : *Non misere vivit, qui parce vivit.*

Semblables au bon et fervent catholique à l'expiration du carême, les jockeys sont libérés quand finit la saison des courses. Ils passent leurs loisirs à voyager et toujours à monter à cheval. Ils aiment tous les exercices du sport, mais ils ne prennent qu'une part très-modique dans les paris d'argent qui s'y engagent. Ils se savent surveillés, et pour cause, dans leur propension pour le jeu! Ils suivent les chasses; car il est de règle qu'ils doivent tenir leurs facultés physiques en haleine.

Ce sont les annales de New-Market qu'il faut feuilleter pour trouver les noms des jockeys qui ont illustré le turf anglais. Parmi ceux qui ne sont plus, sans pour cela qu'ils appartiennent à un temps bien éloigné, Buckle vient se placer au premier rang. Il a gagné cinq fois le derby, sept fois

CHAPITRE II.

les oaks, deux fois le Saint-Léger, et *à peu près tout ce qui valait la peine d'être gagné* de son temps à New-Market, pour nous servir de ses propres expressions. Il a souvent battu ses adversaires avec des chevaux inférieurs aux leurs. Il avait un coup d'œil sûr, et possédait une admirable tactique. C'est à Epsom qu'il conquit le plus beau fleuron de sa couronne. Il montait *Tyran*, cheval du duc de Grafton, pour lequel on pariait dans la proportion de sept à un. Il voit *Orlando* et *Young Eclipse* le dépasser, et il s'y attendait; mais il observe leurs pas et juge que la vitesse qu'ils déploient au départ ne tardera pas à se ralentir; il les suit en ménageant son cheval. Bientôt en effet il les voit faiblir, ils sont épuisés; alors attaquant vivement son cheval de l'éperon, il le lance, atteint ses rivaux, les devance et gagne le prix. Cette victoire était si bien le résultat de son habileté seule, que l'année suivante *Young Eclipse*, surchargé d'un poids de quatre livres, battait ce même cheval *Tyran* monté par un autre jockey.

Une autre fois, Buckle se trouvait à Epsom, et ne devant pas courir, il avait engagé quelque argent sur une des pouliches favorites qui allait disputer le prix des oaks. Tout à coup il voit *Scotia*, à M. Wastell, et pense que c'est elle qui pourrait remporter le prix s'il obtenait l'autorisation de la monter. M. Wastell accepte la proposition :

Buckle se hâte par un pari nouveau de neutraliser la perte qui résulterait pour lui de sa victoire, et part. Trois fois sa pouliche est dépassée pendant le dernier quart de la course; mais enfin il la ramasse et la pousse avec une si prodigieuse dextérité qu'il gagne d'une longueur de tête. Le monde de New-Market déclara unanimement que c'était la plus belle victoire qu'il eût vue, parmi toutes celles qu'on devait attribuer au mérite du cavalier.

Le biographe anglais de Buckle s'étend sur les détails de sa vie privée avec une naïveté d'intérêt que l'impatience habituelle du lecteur français ne nous permet pas d'imiter. Nous ne pensons pas que deux personnes sur mille attacheraient la moindre importance à savoir que la femme de Buckle était bonne et jolie, et qu'il avait apporté le même soin et le même discernement à la choisir, qu'il en aurait mis à choisir un cheval de course.

Samuel Chifney était le beau idéal du jockey; nul ne le surpassait en élégance, nul n'était plus solide en selle. Il avait le pouvoir d'électriser son cheval par d'imperceptibles mouvements de la main. Il jugeait bien et vite. Son père était un très-célèbre jockey, et sa mère la fille d'un entraîneur distingué : de cette sorte, son apprentissage du cheval se fit de bonne heure. Quel que fût le nombre des chevaux qui figuraient dans une course, on était sûr, au départ, de voir Chifney se tenir derrière les

autres. Il exagérait même cette tactique, qui est également celle que déploie d'ordinaire Flatman sur le turf de France. Vers la fin de la course, Chifney avait une manière à lui d'exciter l'ardeur de son cheval. Il ne tardait pas à prendre l'une des premières places en tête, et, quand il ne se trouvait plus qu'à quelques élans du but, la magie de cet art qui lui était propre semblait grandir encore, et il passait alors d'un bond sur ses concurrents. Il montra tout ce qu'il pouvait faire le jour où montant *Zinganée*, son propre cheval, à la réunion de Craven, en 1829, il battit James Robinson sur *Cadland* et Buckle lui-même sur *Rough*. Il était grand, un peu trop peut-être pour un jockey, puisque sa taille excédait cinq pieds six pouces. L'entraînement parvenait rarement à le réduire au point prescrit par les règlements; aussi lui fallait-il subir de rudes austérités pour se faire admettre à disputer le grand prix du derby. Il courait rarement à cause de cela; mais, dès que son nom était annoncé, le cheval qu'il montait devenait le favori, et les paris en sa faveur étaient en hausse; son sang-froid était parfait, et souvent il se montrait de très-bon conseil pour ses camarades. Un jour qu'il disputait un prix contre de nombreux adversaires, il avise un tout jeune jockey, qui poussait et surmenait son cheval. « Que diable faites-vous là, mon garçon? lui dit-il; allons donc,

modérez-vous, restez à mes côtés et vous arriverez second. » Le jeune homme fit ce que Samuel lui disait et il s'ensuivit une belle course entre eux pendant une partie de la piste : ils allaient botte à botte ; mais, aux approches du but, ce que le maître avait prédit se réalisa. Chifney eut le prix.

James Robinson, fils d'un entraîneur, était un jockey de grand renom ; on le considérait, il y a dix ans encore, comme étant le plus solide écuyer sur le turf anglais ; mais, à la suite d'un accident arrivé en 1852, il a cessé de monter. Sa taille était si dégrossie, que tout cheval monté par lui passait pour avoir un avantage de trois livres pesant sur ses adversaires. C'est son frère, Thomas Robinson, qui, à Paris, s'est distingué en montant pour lord Seymour, à l'époque de ses plus beaux succès.

William Clift, habile dans les *trials*; John Day l'aîné, dont le père pesait deux cent quatre-vingts livres, tandis que lui ne dépassait pas quatre-vingt-dix-huit livres ; William Arnull, l'homme des *matches;* Wheatley, fils du célèbre jockey qui montait pour O'Kelly ; Dockeray, l'homme puissant et nerveux ; Frank Boyce, connu pour sa dextérité au départ ; Conolly l'Irlandais, le favori de lord Chesterfield et de lord Verulam ; James Chappel, toujours en état de courir sans *réduction* préalable ; Arthur Pavis, très-recherché à cause de l'exiguité de sa taille et de la puissance de sa main ; Samuel

Mann, le plus léger de tous ; Macdonald, l'écuyer des chevaux fougueux, sans rival pour la course au trot ; Darling, si dévoué aux intérêts de ses maîtres, Houldsworth et Ormsby Gore ; Thomas Goodison, tour à tour jockey du duc d'York et du roi Georges ; William Edwards, le pensionnaire royal ; Billy Pierse, l'enrichi ; Robert Johnson, qui gagna quatre fois le grand Saint-Léger ; John Jackson, qui eut neuf fois le même prix et remporta la coupe d'or de Doncaster ; John Shepherd, qui, retiré du turf, s'est fait aubergiste à Malton ; John Mangle, devenu aveugle après avoir remporté cinq grands prix à Doncaster ; Georges Nelson, surnommé le prudent ; Templeman, attaché aux écuries du duc de Leeds ; William Scott, le Chifney du Nord, sans égal pour la sûreté de la main et la science du turf : c'est lui qui montait *Saint-Gilles*, le vainqueur du derby, en 1832 ; Mundig, également vainqueur du derby en 1835 ; Cyprian, vainqueur des oaks en 1836 ; enfin, Georges Edwards qui fit briller les écuries du duc d'Orléans : tous ces noms appartiennent à la grande confrérie de New-Market. Plusieurs vivent encore, et sont très-considérés par les sportsmen, surtout par les hommes plus jeunes qui les ont remplacés, et qui mûrissent leur expérience par les souvenirs de l'existence passée et l'enseignement des hauts faits de leurs devanciers.

La pléiade des jockeys modernes en Angleterre est nombreuse; mais quelques-uns ont plus d'éclat que les autres : ainsi, Butler, qui a gagné les 2000 guinées du Derby et du Saint-Léger en 1853, sur le même cheval *West-Australian*, et le prix de l'oaks, quatre années consécutives; Hatman, frère du jockey de Chantilly et du Champ de Mars; Marlow, dont le nom est associé aux beaux triomphes de lord Eglinton; Fobert, Van Promp et Flying Dutchman; Alfred Day, le premier peut-être parmi les jockeys célèbres de ce nom; Rogers, qui plus d'une fois est venu montrer son talent sur les champs de course français; Marson, dont l'habileté ne le cède à nul autre; enfin, Charlton et Wells, qui encore très-jeunes luttent avec succès contre les plus expérimentés; Hye, Cartwright Alderoft et Holmes dans le Nord; Wabdale, Bartholomew, et Norman à New-Market, ont également acquis une grande renommée, et, si l'espace ne nous manquait pas, nous pourrions grossir cette liste de bien d'autres noms célèbres. Wynne, Doyle, Foley et Keegan sont à la tête des jockeys irlandais.

Du *stable-boy* ou garçon d'écurie.

Tous ceux qui n'ont vu les chevaux de course que sur les hippodromes, ardents et fougueux, ne pourraient se figurer à quelles mains débiles ils

CHAPITRE II.

sont confiés pendant l'entraînement. Au-dessous du jockey, dans l'ordre hiérarchique, il existe, dans la vaste organisation du turf, un personnage inférieur, chétif, jeune, presque enfant : c'est le *stable-boy* ou garçon d'écurie; la graine du jockey !

Dès qu'un enfant appartenant à des parents pauvres montre un goût marqué pour le cheval, on sollicite son admission dans quelque établissement d'entraînement. En attendant que la fortune le pousse, on lui assure ainsi un gîte et du pain. Pendant le premier mois qui suit son entrée, le rôle du petit Tom ou Jack se borne à observer attentivement tout ce qui se fait autour de lui : c'est, dans l'art de l'écurie, le saute-ruisseau des offices de la basoche. A lui les corvées; il est le messager et l'aide des autres. Il fait le lit des camarades ; mais, tout en s'acquittant de sa tâche, il a l'œil ouvert, et très-ouvert; il voit comment les autres enfourchent les chevaux, il étudie leur attitude sur la selle, et surtout l'assurance avec laquelle ils s'y tiennent. Si, par malheur, sa physionomie ne révélait pas qu'en effet il voit bien et qu'il fait son profit de ce qu'il voit, le pauvre enfant serait immédiatement congédié. Au bout d'une semaine, on le place sur un poney d'humeur douce, et, ainsi monté, il se rend au champ de course où l'on entraîne, et assiste en spectateur oisif aux exercices qui s'y font. Aussitôt qu'il possède les rudiments de

la main et de l'équilibre, il laisse le poney pour quelque vieux cheval sans défaut, bien au fait du travail, qui connaît la piste et qui suit de routine ceux qui sont en tête, sans jamais tenter de sortir de son rang. En moins d'un mois, cette éducation équestre est ébauchée, et le néophyte essaye ses forces sur la croupe frémissante d'un cheval de sang. Que disent de cette célérité d'éducation les élèves de nos graves manéges et de nos écoles d'équitation?

Nulle part l'ordre, la régularité, la discipline, ne sont plus rigoureusement observés que dans les grandes écuries d'entraînement. Un stable-boy est aussi ponctuel à son poste, à sa besogne, que le soldat à l'heure de sa faction, que le matelot à l'heure du quart. La nuit, il habite pour ainsi dire la même stalle que le cheval dont la surveillance lui est confiée. Dès l'aube, les chevaux, ceci est un détail d'instinct remarquable, guettent avec anxiété le réveil de leurs petits compagnons. Quand ils les entendent s'appeler les uns les autres, ils manifestent leur joie, ils s'agitent et demandent l'avoine; car ils savent que l'heure du repas est venue pour eux. On s'étonne avec raison que, dans ces établissements qui contiennent un nombre très-considérable de chevaux ayant chacun son petit surveillant dans la même stalle que lui, les accidents soient aussi rares. Le cheval de haute race, comme on

sait, est non-seulement doué d'impétuosité, mais il aime à jouer; il est taquin et surtout vicieux, emporté qu'il est par la chaleur bouillonnante de son sang. Quoi qu'il en soit, ce n'est que fortuitement qu'un de ces animaux fait du mal à son jeune gardien. Rien de plus intéressant à voir que la sécurité profonde avec laquelle ces enfants presque nains, faibles et débiles en apparence, approchent de ces fougueux animaux qui, d'un mouvement de la tête ou d'une ruade, pourraient les écraser. Par quel mystère subissent-ils l'ascendant d'une nature aussi chétive? Serait-ce l'effet d'un pur instinct de bien-être chez eux? Faut-il en attribuer la cause à la reconnaissance, à la peur, à l'affection, ou bien à cette puissance magnétique dont Dieu a doté le regard de l'homme et le son de sa voix?

Tattersall et son établissement.

Un jour, il y a bien des années de cela, un jeune homme se présente à Londres, chez M. Beevor, alors l'un des plus riches et des plus célèbres marchands de chevaux de la métropole. Il appartenait à la grande famille des jockeys. Il avait quitté le Yorkshire, où s'était fait son apprentissage; entraîné par son goût passionné pour les chevaux, il venait chercher fortune, comme tous les hommes qui marchent à l'incertain avec l'assurance que

donne ce sentiment intérieur qui est la certitude et comme la conscience du succès à venir. Il s'était mis en route sans un schelling vaillant; ce qu'il demandait, c'était un emploi dans les écuries de M. Beevor. Dès le début, il vit son étoile lui sourire ; malgré cette circonspection de glace avec laquelle les demandes de cette nature sont toujours accueillies par les chefs d'établissement, Beevor n'eut pas plutôt causé avec le jeune homme, que celui-ci eut le bonheur d'être accepté. Il s'appelait Richard Tattersall : ce nom, vous l'avez souvent entendu prononcer; vous savez à quelle hauteur de gloire hippique il s'est élevé. Il est devenu celui d'un établissement classique. Tattersall devait marcher vite sur le grand chemin de la fortune. Aussi ne passa-t-il dans sa première condition que le temps nécessaire pour montrer l'aptitude spéciale qu'il possédait, puis il entra chez le duc de Kingston en qualité d'entraîneur.

Là ses connaissances réelles, sa pratique parfaite, et mieux encore ses façons avenantes, lui valurent l'estime particulière du duc et de la fastueuse jeunesse dont se composait son entourage. On s'en rapportait en toute occasion à son jugement sûr et rapide, à son activité infatigable, à sa probité éprouvée. Sa position, pour un homme sorti de rien, était déjà enviable; mais Richard avait son idée fixe. Il portait en lui la pensée lumineuse qui

devait jaillir de son cerveau et retomber sur lui en pluie d'or : c'était un projet d'encan public et permanent pour la vente des chevaux. Il mit son plan sous les yeux de ses protecteurs les plus zélés, et, parmi eux, de lord Grosvenor, qui, l'accueillant avec la libéralité grandiose qui caractérise le grand monde anglais, lui accorda pour l'exécution de ce plan un vaste terrain situé dans le quartier occidental de Londres. Là s'élevèrent rapidement les fameuses écuries et l'établissement devenus même encore plus célèbres de nos jours qu'ils ne le furent à leur origine.

Un prompt discernement est une des grandes qualités de l'esprit. Si les circonstances heureuses venaient à la rencontre de Tattersall, elles se présentaient, comme toujours, pêle-mêle avec le mauvais, le faux, l'impossible. L'option dépendait de son génie. Il est vraisemblable que tout autre, au milieu du nombre incalculable de chevaux qui se vendaient chez lui, eût laissé passer *Highflyer*, cheval de race, sans lui donner une attention plus particulière qu'à bien d'autres non moins remarquables ; mais il le vit et le jugea. Le jour des enchères arrivé, il n'eut garde de s'éloigner : le cheval fut mis en vente, et, comme on savait que Tattersall avait jeté les yeux sur cet animal, il n'en fallut pas davantage pour que les compétiteurs fussent en nombre. On poussa Highflyer, et pour

l'obtenir Tattersall dut se déterminer à monter jusqu'au chiffre de 800 livres sterling, 20 000 francs. Ce fut un heureux jour. Highflyer était une bête incomparable, douée de qualités uniques. Il parut sur les hippodromes pour remporter victoire sur victoire et moissonner des milliers de guinées au profit de son maître. En peu de temps, grâce à lui, Tattersall avait réalisé des bénéfices qui dépassaient 650 000 francs. Il convertit son argent en une vaste et belle propriété territoriale située dans le duché de Cambridge, et, désireux d'immortaliser le souvenir de ce cheval, de ce noble ami auquel il devait l'éclatante péripétie de son existence, il donna à son domaine le nom de Highflyer-Hall!

Dans la position de luxe et de bien-être qu'il s'était faite, il eut le bon esprit de rester ce qu'on l'avait connu, sinon par le train de sa maison, qu'il avait mis au niveau de sa fortune sans cesse grossissante, du moins par ses façons et la modestie de son caractère. Il était très-généreux et très-serviable envers ceux de sa profession qui étaient déshérités du succès; ses éminentes qualités le maintinrent dans les termes les plus flatteurs pour son amour-propre avec tous ces hommes de haut rang qui avaient encouragé et protégé ses débuts. Doué d'un tact qui ne se démentit jamais, il ne montra d'autre ambition que celle de mettre son hospitalité au ni-

veau des personnages brillants qui honoraient son château de leur présence. Il fut plus heureux qu'une foule de financiers de France de la même époque, qui briguèrent l'honneur de recevoir une visite royale; plus heureux que Bouré, qui, vingt fois millionnaire, fit des préparatifs somptueux et sans cesse renouvelés en pure perte pendant vingt ans, dans l'attente d'une visite de Louis XV. Richard Tattersall eut l'insigne satisfaction de compter souvent parmi ses hôtes le prince de Galles, depuis Georges IV, alors héritier présomptif de la couronne, et, à la suite du prince, un essaim des premiers gentilshommes de l'aristocratie du temps, parmi lesquels se distinguait Charles Fox. On trouvait chez lui une table somptueuse, des vins délicats, des fruits exotiques; tous les climats étaient mis à contribution pour donner plus d'éclat à ces réunions qui vivent encore dans les annales gastronomiques du turf et dans la mémoire de quelques vétérans du sport anglais. Tattersall s'acquittait de son rôle d'amphitryon avec un art si accompli, que la jalousie la plus adroite n'aurait pu indiquer chez lui un seul manquement aux bienséances les plus délicates. Ce n'était pas l'homme dont la fortune date d'hier, le parvenu; c'était l'homme dont le rang naturel se montre de beaucoup supérieur à son rang social, et qui réussit dans ses honorables efforts pour faire prévaloir sa valeur intrin-

sèque sur celle que marquent son étiquette et son numéro dans la société.

Sa fortune ne fut jamais périlleusement menacée. Il subit néanmoins un échec qui lui servit de leçon et le dégoûta par la suite de toute tentative de spéculation en dehors de ses premières affaires. Il s'était fait fondateur de deux journaux, *The English Chronicle* et *The Morning-Post*, en vue particulièrement d'exploiter au profit de son établissement hippique la publicité de la presse dont il sentait l'importance. Mais certain article de mœurs, qui s'attaquait imprudemment à la vie privée d'une dame de haut rang, appela sur le journal les sévérités de la justice et une condamnation à 4000 livres sterling d'amende : 100 000 francs. Tattersall paya, mais il était trop bien avisé pour ne pas voir qu'il s'aventurait sur une mer dangereuse. Il coula son navire au plus vite, c'est-à-dire qu'il vendit le *Morning-Post*, et reprit le galop de son cheval.

Tattersall, qui à partir de ce moment se consacra exclusivement à ses occupations favorites, mourut en 1795, à l'âge de soixante et onze ans, après une existence réellement utile à son pays. Il fut regretté de tous. Mais si l'homme manqua à ses relations, l'établissement qu'il avait fondé resta debout, plus prospère que jamais, grâce à l'administration de ses deux fils. MM. Tattersall, mar-

chant sur les traces de leur père, ont introduit chez eux tous les changements nécessaires que le temps a indiqués. Plus que jamais cet établissement si vaste, si compliqué dans ses détails, brille par l'ordre, la tenue, la ponctualité du service, l'accomplissement des obligations envers le public. Cour, écuries, remises, chambre des paris, bureaux, chenils, tout est irréprochable ; et, pour chaque détail matériel comme pour chaque membre de son vaste personnel d'employés, l'établissement Tattersall ne craint pas la comparaison avec ce qu'il y a de plus parfait en ce genre dans les maisons aristocratiques ou royales.

La réputation de ce grand établissement, dit le comte Henri d'Avigdor, dont nous reproduisons les termes, est tellement établie en Angleterre et surtout à Londres, qu'on ne le désigne presque jamais autrement que par la brève dénomination de *the corner* (le coin). Ce coin est en effet un des plus célèbres lieux de l'Europe : c'est le coin où de grandes fortunes se sont faites, où d'immenses richesses se sont englouties ; c'est le coin où s'élève, caché à l'œil du vulgaire, le monument du goût national, où les initiés à la vie anglaise, à l'existence londonnienne, au langage du sport, peuvent seuls trouver place ; c'est le coin de la terre où il n'a jamais été parlé d'autre chose que de chevaux, où dix mots ne sont jamais dits de

suite sans que cinq n'aient directement rapport aux chevaux. C'est dans ce coin qu'est la chambre haute de la juridiction du sport; ce coin renferme l'état civil du pur sang; c'est là que l'on constate la naissance, la généalogie, les progrès de ces illustres animaux; c'est là que l'on suit les premiers pas d'un jeune coursier dans la carrière glorieuse déjà parcourue par ses ancêtres; c'est là que l'on proclame sa première victoire, que l'on chante ses triomphes, que l'on gémit sur ses défaites, que l'on analyse les causes d'une chute, que l'on calcule les effets d'un demi-succès. C'est le Lloyd universel de tous les membres composant le stud-book; c'est le foyer de tous les petits propos sur le pur sang des trois royaumes. Le moindre accident arrivant à un cheval, le plus petit faux pas, la plus légère indisposition, la moindre diminution d'appétit, le plus petit signe de dégoût, l'œil un peu plus terne, le bout de l'oreille un peu moins tiède, la respiration un peu moins libre, l'humeur moins bonne, les dispositions moins courageuses, le plus imperceptible mouvement nerveux, en un mot, le plus insignifiant des malaises est aussitôt connu, chez Tattersall, comme par enchantement, comme par intuition, et le résultat s'en fait immédiatement sentir par le revirement de chiffres qui s'opère sur le livre des paris et sur la cote du cheval, par la demande qui cesse.

Ces oscillations de la faveur, ces retours de fortune, ces propos, ces débats, ces nouvelles ont leur théâtre, qui est le sanctuaire ouvert aux élus : *the turf subscription betting-room* (la chambre des paris). C'est dans ce petit sanctuaire d'un style sévère, situé entre une ruelle, une écurie et un petit champ dans lequel il reverse le surplus de ses habitués, que se passent les scènes les plus intimes de ce grand combat qui devra se terminer devant un million de spectateurs. Il faut entrer chez Tattersall la veille des grandes courses, si l'on peut s'y frayer un chemin; il faut visiter la chambre des paris quelques jours avant le Saint-Léger, le Derby, avant Ascot, Goodwood, ou Doncaster. C'est alors qu'on voit la foule se presser et chacun se disputer une toute petite place, non-seulement dans la chambre, mais aussi dans le champ contigu, où sont dressées des centaines de tables sur lesquelles est placé tout ce qui est nécessaire pour écrire; c'est alors qu'on voit des hommes de tous les rangs se bousculer, se pousser, se coudoyer, et l'occasion est belle pour juger de l'intérêt prodigieux qu'on porte en Angleterre à ce genre de spectacles. Le pittoresque de ces scènes, l'animation indéfinissable qui y règne, la singularité, la vivacité des acteurs, les noms que l'on entend proclamer, les chiffres que l'on offre, les enjeux que l'on propose; tout cela ne peut être que faiblement imaginé, et ce qui pourrait en don-

ner une idée, mais une idée imparfaite, c'est le souvenir de ces jours pendant lesquels la fièvre de la spéculation sur les chemins de fer avait changé la Bourse de Paris en une arène où il fallait combattre à la porte pour entrer, combattre au dedans pour rester, combattre encore pour ne pas être étouffé.

Au milieu des honnêtes gentlemen et de la haute aristocratie qui affluent chez Tattersall, il se glisse, il faut en convenir, une foule de parieurs de mauvais aloi, gens sans aveu, n'ayant d'autre but que d'exploiter la crédulité d'un novice, de profiter de la bonne foi d'un honnête homme. Bien des tentatives ont été faites pour purger l'établissement de ces dangereux habitués; mais ces efforts sont restés sans résultat : car cette grande passion nationale est si invétérée, si profondément enracinée dans le peuple, qu'il est même impossible d'en corriger les abus. La meilleure volonté et toute la persistance imaginable y échouent, et ne réussissent pas même à annuler les effets malheureux de ces abus qui sont devenus autant d'habitudes.

C'est surtout à Tattersall's qu'il faut aller pour faire connaissance avec les spécimens variés de cette spécialité d'hommes que l'on appelle *sportsmen*, et dont la race, dans toute l'acception du mot anglais, est inconnue ailleurs qu'en Angleterre, silhouettes dignes d'étude, originalités complètes d'un genre

des plus curieux ; mais un volume suffirait à peine pour peindre, même en n'esquissant que quelques-uns de leurs traits, ces divers personnages dont la vie se passe auprès des chevaux, dont la conversation n'est que sur le sport, dont les pensées ne sont qu'au sport, dont tous les intérêts sont concentrés sur le sport. Tattersall's est certainement l'endroit de Londres le plus riche en originalité, le plus fécond pour l'observateur en coutumes insolites, en habitudes singulières ; on y peut suivre la marche et la péripétie étrange des fortunes, les unes arrivant avec la rapidité du cheval de course, les autres dégringolant pour une longueur de tête. Cette foule variée poursuivant le même but, ces conversations spéciales, techniques, ce jargon particulier, ces demi-mots glissés à l'oreille, cette multitude mouvante, agitée, tout ce qu'on voit, tout ce qu'on entend, en un mot tout ce qui se passe à Tattersall's, ne ressemble à rien de ce qu'on a vu, de ce qu'on a entendu, de ce qui se passe ailleurs. Tout cela est une curiosité à part ; c'est le résultat d'une passion nationale qui ne fait que croître, se répandre de plus en plus, et s'infiltrer plus avant dans toutes les classes de la société. C'est en un mot une chose très-remarquable, et qui se détache d'une manière prodigieuse au milieu de toutes ces grandes choses que l'Angleterre offre à l'observation de l'étranger.

Nous pensons, avec beaucoup d'amateurs distin-

gués du turf, qu'à Paris l'établissement d'un cercle semblable à celui de Tattersall contribuerait à aviver le goût national pour les courses. On y trouverait, comme à Londres, tous les ouvrages traitant du sport, et, à côté de la théorie, les éléments d'une éducation pratique. Si le goût français pour les courses jette des racines plus vigoureuses, s'il devient une passion, s'il est autre chose qu'un caprice, qu'un engouement produit d'une manière factice et à qui manque la conscience de son but; si le turf n'est pas destiné à périr chez nous, étouffé dans la barbarie de nos répulsions bourgeoises, puisque nous avons adopté à peu près sans restriction les usages acceptés par nos maîtres, il faudra bien que nous arrivions à la création d'un Tattersall's parisien dans tout son ensemble.

En attendant, le Jockey-Club, dont les efforts depuis dix-sept ans tendent d'une part à diriger les esprits en France vers l'élève du cheval de sang, et de l'autre à populariser les courses, a fondé l'année dernière, à Chantilly, une chambre des paris, *betting-room*. Cet établissement manquait à nos réunions. Des registres semblables à ceux qui sont en usage au Jockey-Club y sont ouverts, sur lesquels on consigne les conditions exactes des paris, signées et parafées par les parties. Cette chambre, accessible à peu près à tout le monde, deviendra une sorte d'annexe temporaire du Jockey-Club, où se

CHAPITRE II. 93

trouveront pêle-mêle les dieux, les demi-dieux et le *profanum vulgus* des courses ; ce sera la Bourse de Chantilly ; sa fondation féconde et désirée depuis longtemps vaudra très-certainement un regain de prospérité à nos réunions en général, et à Chantilly en particulier.

Des principaux entraîneurs et des jockeys en France.

Si vous visitiez nos écuries et nos grands établissements d'entraînement, vous retrouveriez à peu de chose près la reproduction exacte des détails matériels, le reflet des mœurs et des usages de la Grande-Bretagne.

Pénétrez dans l'intérieur de M. Alexandre Aumont, à Chantilly, chez Tom Jennings son entraîneur, chez Carter, à la Morlaye, vous vous croirez au delà du détroit : même tenue charmante de maison, mêmes habitudes de régularité ; des cuisines dont les ustensiles rangés symétriquement ont le poli de l'acier. Tout le monde parle anglais, chacun est à sa besogne ; les grooms, les garçons d'écurie ne chantent pas des airs d'opéra comique, ils n'ont pas ces mines narquoises des subalternes français. Si vous leur adressez la parole, ils répondent avec simplicité et avec un grand à-propos. Les plus petits prennent leur profession au sérieux. Ils imitent en cela les hommes dont

ils relèvent immédiatement, c'est-à-dire les entraîneurs, dont l'expérience dirige et contrôle tous les travaux de l'écurie.

Parmi ces spécialités, Hurst figure en première ligne, par droit d'ancienneté ; c'est le doyen des entraîneurs anglais établis en France. Il a débuté en qualité d'associé de M. Alexandre Aumont. Après leur séparation, il a travaillé sans éclat pour son propre compte et pour le compte de plusieurs propriétaires de chevaux de course. Pendant ces quelques années, son nom est resté dans l'oubli pour reparaître tout dernièrement en qualité d'entraîneur de M. le comte de Morny.

Thomas Carter, qui n'est pas de beaucoup moins ancien que Hurst sur le turf de France, a su se faire une grande réputation ; à la vérité, il est doué d'une infatigable activité et il a la passion de son art. Il était bien jeune quand il faisait son apprentissage d'entraîneur à New-Market, chez le fameux Robson. Il s'établit et mérita la confiance de plusieurs riches propriétaires, du duc de Grafton entre autres, dont il entraînait les chevaux, quand lord Seymour alla le chercher en 1831 pour le mettre à Paris à la tête de ses écuries. On sait de quel éclat elles brillèrent pendant une dizaine d'années environ : c'est à cette période qu'appartiennent la célèbre *miss Annette*, dont le nom est populaire ; *Frank*, le premier cheval qui gagna le prix du Jockey-Club à

Chantilly; *Églé*, jument qui n'a jamais été battue ; *Lydia*, qui pendant longtemps a passé pour le meilleur produit du pur sang français, qui a gagné le prix du derby et plusieurs autres grands prix.

Vers ce même temps, le nom de M. le baron de Rothschild parut comme pour continuer les brillants succès de lord Seymour; on se souvient d'*Anatole*, qui a gagné le Saint-Léger, ce prix annuel de 6000 fr. fondé par Louis-Philippe et supprimé depuis comme son fondateur. *Meudon*, *Drummer*, qui a gagné le derby, *Governor*, *Anella*, *Prospero*, tous ces lauréats sortaient des écuries de M. de Rothschild, que dirigea T. Carter dès que lord Seymour eut pris la résolution de se retirer du turf.

C'est alors que fut fondé l'établissement de la Morlaye. Bientôt cependant M. de Rothschild lui-même perdit sa prépondérance sur le turf ; le public s'en étonna, sans en soupçonner la cause ; c'est que T. Carter cessait de mettre ses connaissances spéciales au service des autres, et qu'il allait aborder les hasards de la production du pur sang à ses risques et périls. Les écuries de la Morlaye devinrent sa propriété. Il obtint successivement *Expérience*, *Dulcamera*, *Illustration*, *Anella*, *Bounty*, *Galatée*, *Celebrity*, dont les qualités supérieures ont marqué sur nos hippodromes.

T. Carter est devenu Français par sa prédilection pour notre pays. Il a rendu d'incontestables services

à sa seconde patrie. C'est au perfectionnement de notre pur sang qu'il a voué ses efforts, et, il faut le dire, peu d'hommes se sont créé dans cette voie des titres mieux établis que les siens. Non-seulement il a fait ses preuves dans la production du cheval de course, mais son établissement a été la pépinière d'où sont sortis une foule d'hommes spéciaux pour le turf, entraîneurs et jockeys. De ce nombre sont Antoine et Caillotin, tous deux Français; Spreoty, né en France de père anglais et de mère française, et dont le nom est associé à toutes les grandes victoires remportées par les écuries de M. Alexandre Aumont. Les deux Gibson ont commencé chez T. Carter; il en est ainsi de Flatman, aujourd'hui attaché au service de M. le prince de Beauvau; de Frédéric Kent, qui entraîne pour M. Fasquel; de T. Carter neveu, chez M. Mosselman; des deux Jenning, de Chifney, qui monte pour M. le comte d'Hédouville, de Joseph, qui monte pour M. de Baracé, et de Trudgette chez M. le comte de Saint-Vallier.

On peut donner une idée satisfaisante des connaissances pratiques de M. Tom Jenning en disant que c'est à lui que M. Alexandre Aumont confie depuis plusieurs années l'entraînement de ses chevaux. Pour qui connaît M. Aumont, cet éloge suffit. Il est certain que des qualités ordinaires resteraient au-dessous de la tâche qu'il faut accomplir

dans la direction de ses belles écuries. Tom Jenning est élève de M. Carter, sorti des mains de son maître pour entrer très-jeune chez M. le prince de Carignan, à Turin, puis, de là, chez M. Alexandre Aumont.

Son frère aîné, Henri Jenning, est de très-longue date l'entraîneur de M. le prince de Beauvau, ou, pour mieux dire, le maître de ses écuries. C'est l'homme qui, par son habileté à juger des qualités du cheval, répondait le mieux à la position que le prince de Beauvau avait sur le turf. M. de Beauvau ne fait guère d'élèves ; il fait plutôt courir. Jenning achète pour son compte les poulains dont il augure favorablement ; il les entraîne et les engage sans que M. le prince de Beauvau s'en inquiète. *Britannia, Lanterne, Nativa, Jenny, Électrique, James, Maryland, Espérance*, tous ces chevaux de renom ne sont pas nés chez M. de Beauvau ; mais ils ont été entraînés à la Morlaye, où se trouve l'établissement du prince. *Lanterne* a gagné le derby et le prix de Diane. *Jenny* a remporté le grand prix national en 1843 ; elle était montée par Henry Jenning lui-même, qui n'est pas seulement un bon entraîneur, mais un excellent cavalier. En 1841, époque où il prit la direction des écuries de M. de Beauvau, les prix gagnés s'élevèrent à neuf mille deux cents francs ; en 1842, à dix-sept mille sept cent cinquante francs ; en 1843, à quatre-

vingt-dix mille sept cent cinquante francs ; en 1844, à cent huit mille neuf cent cinquante francs. Depuis, la moyenne annuelle des prix remportés par les chevaux de M. de Beauvau est de soixante-dix mille francs environ.

M. Neale confirme l'opinion qui, en Angleterre, établit une présomption d'habileté en faveur de tout jockey ou entraîneur dont le père suivait la même carrière. C'est toujours, comme on le voit, le culte justifié des généalogies. Le grand-père et le père de M. Neale étaient des entraîneurs remarquables. M. Langley rappelle une anecdote assez singulière sur le cheval *Blucher*, à lord Stowell, qui gagna le Derby en 1814, et qui avait été entraîné par M. Neale père. Le maréchal Blucher, qui était présent à la course, exprima le désir de voir son homonyme. Il trouva ce cheval très-beau et demanda qu'on le lui laissât monter, ce qui lui fut immédiatement accordé. Aussitôt le vieux général, revêtu de son uniforme, enfourcha l'animal et fit un temps de galop sur le terrain de la course, au milieu des entraîneurs, des jockeys et des grooms qui exerçaient leurs chevaux.

M. Neale n'a manqué ni d'exemples ni de traditions pour développer ses facultés naturelles. Il était né pour être homme de cheval, comme d'autres sont nés pour devenir orateurs ou soldats. Après avoir reçu l'éducation ordinaire, il

suivit sa pente et s'engagea chez M. John Scott, à Malton, comté d'York, où il fit son apprentissage du cheval et de la course. De là, il courut comme jockey pour M. R. Price, dont les écuries étaient dirigées par M. Fobert. Sa réputation grandissait à ce point que les agents de l'empereur de Russie vinrent le trouver et le décidèrent à accepter un poste éminent dans les écuries de Sa Majesté, situées à Sarskersello, près de Saint-Pétersbourg. Il y était depuis dix-huit mois, lorsque l'empereur résolut d'envoyer ses chevaux à l'entraînement sur les limites de la Sibérie : le nom de cette province ne plaît guère ; M. Neale ne fut pas tenté de pousser jusque-là ; il revint chez M. Price, dont il fut l'entraîneur en chef. Cet établissement ayant cessé d'exister, il entra chez M. Thomas Dawson, son beau-frère, à Middleham, et ne le quitta que pour accepter, en 1846, une position très-avantageuse dans les écuries de MM. Lupin et Fould, où il remplaçait M. Price. M. Neale a couru à plusieurs reprises pour le marquis de Westminster, pour lord Eglinton, lord Newbury, lord Miltown, sir Thomas Stanley, MM. Price et Ramsay. Il a gagné trois fois le derby de France pour M. Lupin : en 1848, avec *Gambetti;* en 1850, avec *Saint-Germain;* en 1851, avec *Amalfi.* En outre, il a gagné le Saint-Léger, à Chantilly, en 1848 ; la poule des Produits, à Paris ; la poule d'Essai ; le prix des Pa-

villons et plusieurs autres prix de valeur avec *Capri*, *Maraquita*, *Messine*, *Marly*, *Axis*, etc. Son poids, *au minimum*, est de cinquante kilogrammes. Quoique éloigné de la France depuis la vente des écuries de M. Lupin, Neale doit nécessairement continuer à figurer parmi les noms de notre turf.

Henry Jordan appartient à la liste si restreinte des entraîneurs et des jockeys français. Il s'est formé dans les écuries du baron de Pierres, où il commença comme simple groom. Aujourd'hui, par son expérience, on le dirait sorti de la grande pépinière de John Scott, du Yorkshire. Il monte très-bien à cheval, mais depuis quelque temps il se livre presque exclusivement à l'entraînement.

Antoine, jockey français, est sorti des écuries de Carter. De bonne heure il a montré une aptitude remarquable pour le cheval. Il est bon jockey, entend la stratégie de la course et en sait toutes les malices. Il est assez bon cavalier pour qu'à son sujet on ait songé à revenir sur le règlement qui accorde au jockey français une décharge de huit livres sur le poids des concurrents anglais. C'est à la suite d'un incident provoqué par Antoine dans une course que pour la première fois les tribunaux ont été appelés à intervenir dans les débats du turf. On raconte qu'à Luçon, courant sur *Sophia* contre Adrien, qui montait *Paganini*, il serra tant soit peu la corde; qu'Adrien fut culbuté, et

que le prix fut gagné par Antoine. Le comité des courses, devant lequel le baron de Pierres, propriétaire de Sophia, porta ses griefs, ne vit dans le fait reproché à Antoine qu'un incident de course très-ordinaire ; mais le tribunal de Fontenay ne jugea pas de même, et condamna le jockey à mille francs d'amende et huit jours de prison. Ce jugement renferme une leçon qu'il est bon peut-être de mettre en évidence. Il enseigne à MM. les jockeys qu'il existe une plus haute juridiction que le comité des courses pour connaître des préjudices qu'ils pourraient causer à autrui sur le turf, et que, hors du terrain, tout n'est pas dit et fini pour eux.

W. Hardy, pendant plusieurs années, a joué un rôle assez marqué comme jockey sur le turf. Il s'est distingué en qualité d'entraîneur à Chantilly, chez M. Fasquel, et notamment chez M. Latache de Fay, dont le turf de France regrette la perte récente. *First Born*, ce cheval si beau de formes et sur lequel tant d'espérances s'étaient fondées au début, est sorti de ses mains. W. Hardy est aujourd'hui chez M. Cutler, à Pau. Henry Gibson, Henry Jackson, John Bains et Richard Carter sont entraîneurs libres, c'est-à-dire qu'ils ne relèvent pas d'un seul patron, et mettent leur expérience d'entraîneurs et leur habileté technique au service de plusieurs. Thomas Smith est l'entraîneur du comte d'Hédouville et R. Cunnington (autrefois chez le duc

de Nemours) est celui qui aujourd'hui entraîne à la fois en France et en Angleterre pour M. Lupin.

Les autres principaux jockeys en réputation sont : Boldrick, attaché aussi comme entraîneur à l'établissement de M. Latache de Fay ; les chevaux aujourd'hui courent sous son nom ; W. Pantal, qui monte pour M. Fasquel ; Bartholomew, qui monte pour l'écurie de Thomas Carter l'aîné ; Joseph, qui monte pour M. de Baracé ; Kitchener, qui monte pour M. le comte de Prado ; R. Sherwood, successeur de Neale, pour M. A. Lupin (ces deux derniers ont figuré dans les courses de premier ordre en Angleterre, entre autres dans le Derby) ; Chifney est le jockey du comte d'Hédouville : ce sont des célébrités ; enfin Flatman, véritable enfant de la balle, dont la réputation de jockey se maintient par des succès souvent répétés.

Histoire de Snow Ball.

Il y a dans la carrière de Flatman un fait assez étrange qui se lie à une manifestation d'instinct fort extraordinaire chez un cheval connu sur le turf français. *Snow Ball*, à M. le comte d'Hédouville, né et élevé en Angleterre, était depuis très-peu de temps en France, où il montrait des dispositions plus turbulentes qu'on ne lui en avait connu sur la *terre natale*. De docile et de fort ma-

niable qu'il était *at home*, il était devenu quinteux et triste : un exilé pris du mal du pays, atteint de nostalgie, n'aurait pas eu un air plus abattu et plus peiné que le sien. C'était un cheval de barrière fort remarquable, et chez qui l'émulation de la victoire triomphait, au besoin, de la bizarrerie de l'humeur : le voilà figurant sur le programme d'une réunion de Boulogne pour une course de haies. L'atmosphère, ce jour-là, était très-limpide; une brise charmante venait du nord-ouest, et du plateau de l'hippodrome, juché à cent cinquante pieds au-dessus de la mer qui baigne le bas de ses falaises, on apercevait distinctement les côtes de l'Angleterre : c'était à donner l'envie de se sentir pousser des ailes pour passer le détroit avec la rapidité de la fantaisie. La cloche tinte pour annoncer la course, les jockeys sont animés, on part. Snow Ball saute admirablement la première haie, ainsi que la seconde; mais de celle-ci à la troisième, le tracé de la piste fait face à cet horizon qui a pour limite les eaux vertes du détroit et les dunes du Kent. Snow Ball, qui court toujours, tombe à la haie, laisse de côté son cavalier tout étourdi, et se dérobe. Il approche des falaises, en suit l'ourlet jusqu'à ce qu'il trouve une pente praticable, s'y lance et gagne au galop le bord de la mer, où il se jette avec selle et bride, le cap vers l'Angleterre, et prend le large en nageant.

Flatman, qui, en cet instant, avait laissé l'hippodrome, où il n'avait rien à faire, vaguait sur les galets, les yeux probablement tournés à son tour vers le *native land*. Il voit Snow Ball, qu'il reconnaît, devine l'accident qui vient de se passer, le jockey désarçonné, la fuite du cheval, qui, dans son emportement aveugle, va rencontrer un péril certain au milieu de la mer. Flatman n'hésite pas, et, quoique médiocre nageur, il se jette dans un canot que conduit un seul homme, rame vers le cheval, l'atteint; et comme il se trouvait à sa portée, ayant bien pris ses mesures, il enfourche Snow Ball avec une admirable précision. Alors, se servant de la bride, il fait virer de bord au réfractaire, qu'il sauve ainsi, et le ramène à terre.

De l'éleveur.

Si le rôle de l'entraîneur et du jockey est important à l'égard du cheval de sang appelé à figurer sur le turf, nous ne pouvons oublier que c'est aux soins de l'éleveur qu'on doit la précieuse matière que ceux-là ne font que façonner ou perfectionner. L'éleveur exerce une action capitale dans la production et le perfectionnement de la race chevaline. Rien de plus rare parmi nous qu'un éleveur intelligent et capable de comprendre la mission qu'il se donne. Il est démontré que l'une des causes

de la lenteur de nos progrès doit s'attribuer à l'insuffisance de nos éleveurs. Pour eux, le cheval n'est pas ce qu'il est aux yeux de l'Arabe, un ami, presque un parent, encore moins ce qu'il est pour l'Anglais, une œuvre d'art; c'est une marchandise, un bétail, un instrument dont il s'agit, tellement quellement, de tirer argent et lucre.

On n'est bon éleveur qu'à la condition de savoir quelque peu en théorie, beaucoup en pratique, de se mettre au-dessus des principes et des traditions de localité. Ce n'est plus seulement une aptitude qui est requise; il faut cette intelligence qui peut généraliser, considérer les questions d'un point de vue élevé et dans des ramifications multiples, cet esprit qui, après avoir embrassé la théorie, aborde hardiment l'application, même aux risques et périls de la bourse. Tel est l'éleveur. L'Angleterre se glorifie de la patience infatigable et de la science du grand nombre de ceux qui se vouent chez elle à cette carrière utile : les plus beaux noms anglais sont fiers du titre d'éleveurs, tandis que nous ne comptons que quelques privilégiés de l'intelligence au milieu d'une foule de spéculateurs, éleveurs vulgaires, ignorants, obscurs, incrédules et sots.

La direction des idées est si peu portée vers le cheval chez nous, et les habitudes équestres entrent si peu dans l'éducation de la jeunesse, que c'est miracle lorsque l'un de nos favorisés de la fortune

songe à se faire une industrie, une profession de l'élève du cheval. Les hommes qui dans d'autres carrières ont acquis une honorable indépendance ne s'en préoccupent jamais; souvent même, après qu'ils sont retirés des affaires et que la vie de repos est commencée pour eux, ils hasardent encore volontiers quelques fractions de leur capital dans des opérations de finances, mais ils ne songent jamais à la production chevaline : les préjugés, les préventions, l'insouciance, l'ignorance du pays sur cette grande question, détournent de l'application les esprits qui en comprennent mieux la grandeur et l'utilité.

Plus des trois quarts de la France, et Paris même dans une notable partie de sa population intelligente et artistique, n'ont aucune idée du haut intérêt qui se rattache à l'élève du cheval. Ils ne savent rien des études spéciales, des rudes essais, de la persévérance qu'il faut pour réussir dans cette occupation. En France, on semble croire que les chevaux viennent comme vient la pluie, comme vient le soleil : c'est d'une adorable frivolité.

Quelques-uns vont plus loin, et supposent que l'éleveur doit être nécessairement quelque rustique paysan, qui fait le bétail chevalin comme d'autres font les animaux de basse-cour. Nous nous rappelons que vers les derniers temps de la Restauration, et pendant les premières années qui suivirent l'évé-

nement de juillet, un gentilhomme de la chambre du roi Charles X, le vicomte Hocquart, qui appartenait à la fleur du monde parisien, animé d'un bon sentiment de nationalité, se jeta dans l'utile et belle carrière de la production chevaline. Il fit un magnifique établissement à Valmont, tout près de Fécamp, dans une des plus riches localités de notre beau pays de Caux en Normandie. Mais, tandis que les étrangers venaient visiter son haras qu'ils admiraient et dont tous le complimentaient, le monde élégant de Paris le blâmait de sa résolution. Sa qualité d'éleveur, tout à fait incomprise des ignorants, lui ôtait presque de son prestige d'homme à la mode. Les plus charitables l'appelaient tout bas derrière lui marchand de chevaux, assimilant ainsi très-naïvement à un maquignon un parfait gentilhomme qui compromettait avec une patriotique libéralité plus de deux cent cinquante mille francs de son patrimoine dans des essais d'un intérêt national!

Il nous serait donc difficile de ne pas insister sur l'éloge que nous semblent mériter les hommes qui ont fait tête aux préventions et aux entraînements de l'opinion en consacrant leur intelligence aux travaux de l'éleveur, si réellement féconds en résultats importants pour une grande nation européenne. En effet, au milieu des gros bonnets de la finance parisienne et de nos patriciens opulents,

voyez quel petit nombre d'individualités ont des chevaux de sang et font courir. Quand on a nommé M. Lupin, le comte d'Hédouville, le prince de Beauvau, le comte de Prado, MM. Fasquel, Mosselman et cinq ou six autres gentilshommes ou hommes du monde, M. Alexandre Aumont et M. Boldrick, qui fait courir pour Mme Latache de Fay, la liste est à peu près close. Nous pourrions citer des noms de nababs, les noms les plus caressés de la fortune, dont toute l'ambition se borne à élever une bête de course, et encore ce seul et unique animal n'est-il pas l'hôte de ses propres écuries; car il n'a ni entraîneur ni jockey à sa solde. Le cheval est mis en pension à tant par jour dans quelque établissement spécial d'entraînement. Quelle piètre alliance de prétention luxueuse et de parcimonie sordide! Assurément notre observation ne va pas à l'adresse de l'homme au patrimoine restreint qui aime le turf et cherche à concilier son goût avec les nécessités de son budget; nous voulons parler de ceux-là pour qui une maîtresse au prix de soixante ou quatre-vingt mille francs par an n'est point une charge onéreuse, et qui lésinent sur la dépense qu'introduirait chez eux l'élevage d'un ou de plusieurs chevaux de course!

CHAPITRE III.

Des hippodromes en Angleterre et du goût de la nation anglaise pour les courses.

En France, nous avons coutume d'appeler le peuple anglais un peuple froid et mercantile. C'est une de ces phrases toutes faites qu'on accepte, qui se débitent, une menue monnaie qui a cours partout, mais surtout dans les classes bourgeoises. Le premier qui formula ainsi sa pensée, et il dut se croire profond observateur, confondit l'excitabilité du système nerveux qui fait mouvoir, agir, bondir sans sujet et seulement sous l'influence d'une commotion d'épiderme, avec la sensibilité qui résulte d'une passion vraie et profonde. Le peuple anglais n'a pas cette pétulance; à la vérité, mais il porte dans les derniers replis de son cerveau une pensée forte qui germe progressivement et s'épanouit à la chaleur des grands intérêts et des grandes poésies : au fond de son cœur il a des cordes qui rendent d'éclatantes vibrations, mais au contact des grands devoirs, des grands sacrifices. Cette nature, qui semble sommeiller en présence

des petites impulsions, se montre d'une ardente ténacité dès qu'elle a compris dans sa raison qu'il s'agit pour elle d'atteindre un but de gloire, de grandeur, de richesse ou d'humanité.

Qui a bien vu l'Angleterre s'est fait une opinion bien différente de cette opinion banale et vulgaire. On ne parle plus du calme de ce peuple, de sa froideur, quand on a assisté à quelques-unes de ses solennités de gloire nationale, à ses meetings, à ses ovations si tumultueuses d'enthousiasme. En quel coin du globe trouverait-on une passion égale à celle de ce peuple pour les exercices du sport? nous ne parlons pas du monde des hautes régions, mais de la foule, de la multitude, qui est le pays dans son expression spontanée et franche. Et de quoi s'agit-il pour eux? n'est-ce pas de poésie et d'audace? de galop, de vitesse, d'assemblées nombreuses, de chasseurs, de jockeys, d'habits rouges qui étincellent dans la transparence laiteuse du brouillard ou se détachent sur un fond de verdure, de *gentlemen-riders* jouant leur vie sur une barrière, et traversant comme le vent d'est le gazon de la piste?

Tout à l'heure nous voyions l'Irlande joyeuse, endimanchée, assistant aux succès équestres de la Saint-Étienne : c'est le vaudeville, la comédie de genre à côté du grand drame shakspearien des courses de chevaux en Angleterre.

CHAPITRE III.

Quand approchent les époques des courses, le pays tout entier se surexcite progressivement jusqu'au moment où elles commencent ; alors il éprouve les symptômes de ce mal que les Anglais désignent sous le nom de *turf struck*, et qui peut se traduire par *coup de turf*, comme nous disons un coup de soleil.

S'il s'agit d'une de ces réunions auxquelles on peut se rendre de Londres en quelques heures par chemin de fer, la fièvre est à son paroxysme, les gares sont assiégées, les rues qui les avoisinent sont des fourmilières ; on dirait que quelque merveille semblable au palais de cristal vient de surgir dans la direction de ce champ de course. Dès avant le jour, les voitures encombrent, poudroient les routes : voitures armoiriées — *carriage and four* — voitures bourgeoises de la Cité, charrettes, omnibus, diligences, *waggons*, *cabs*, *flies*, *carts*, qui vont comme ils peuvent au milieu d'un océan noir de piétons qui avancent comme la marée. Ce peuple, si sérieux dans les affaires, a quitté ses comptoirs ; beaucoup ont abandonné le travail d'où dépendait pour eux le pain de la journée. Si quelque affaire vous pousse ce jour-là chez votre banquier ou chez votre attorney, si vous avez cru à la possibilité de faire un bon repas dans votre taverne de prédilection, gare aux mécomptes, soyez prémuni contre les désappointements : monsieur n'y est pas : *not*

at home! le service est incomplet; c'est la course qui en est cause! Voyez où va cette influence: sur ces grandes routes où se coudoient tous les rangs sans préséance aucune, si un accident survient par exception, si la roue d'un équipage aristocratique vient frôler, froisser le *cart* d'un humble *costermonger* ou le tilbury d'un marchand, ne croyez pas qu'il en résulte quelque fâcheux conflit allumé par les jalousies de rangs; non; la difficulté s'arrangera doucement, à l'amiable, courtoisement, au plus vite, comme cela se doit entre membres de la grande famille du sport, absorbés par un but unique.

Mais, si le jour des courses les boutiques se dépeuplent, le contraste est frappant dans le cours de la semaine qui les précède, et surtout la veille : il y a affluence de monde dans tous les lieux publics; dans les tavernes, les hôtelleries, les débits de tabac, les divans, les *oyster-shops*, chez les coiffeurs et les barbiers. On se réunit pour prendre connaissance du programme des courses, étalé contre tous les murs de ces établissements, sans compter l'affichage classique. La liste des chevaux, des jockeys qui doivent monter, est là en caractères lisibles et provoque les paris. Beaucoup parient sans même attendre qu'ils aient vu ni le champ de course ni les chevaux; ils le font au hasard, sur un nom choisi on ne sait pourquoi, par fantaisie, par divination. Le lendemain des courses, le même pu-

blic afflue dans les mêmes lieux pour se renseigner sur leur résultat et régler les gains et les pertes.

La passion du turf est trop répandue depuis un siècle en Angleterre pour que les hippodromes n'y soient pas nombreux. Dès qu'une localité offre un terrain approprié aux courses, il ne tarde pas à devenir un lieu de réunion. La liste des hippodromes, déjà très-longue, s'enrichit chaque jour de nouveaux noms; mais il en est qui, par leur importance et le patronage qui les anoblit, sont en possession d'une vogue resplendissante; tels sont New-Market, Epsom, Doncaster, Liverpool, York, Goodwood, Ascot et Chester.

New-Market.

Quoique plusieurs localités réclament la préséance sur New-Market à cause de leur antériorité [1], New-Market n'en reste pas moins la grande métropole du turf anglais. C'est le seul endroit dans le pays qui ait plus de deux réunions dans l'année. On en compte sept : la première, instituée en l'honneur du comte de Craven, commence le lundi de Pâques; la seconde et la troisième la suivent à quinze jours d'intervalle; la quatrième vient en

[1]. Les courses de New-Market datent du règne de Charles II, tandis que Simon d'Ewes parle dans son journal des courses qui se faisaient à Linton, dans le comté de Cambridge, sous Jacques Ier.

juillet, et les trois autres en octobre. Les dernières courses d'automne durent une semaine ; quand le temps est favorable, elles sont très-belles et très-nombreuses, car ce sont les adieux du sport en plein air ; là finit l'année des exercices du turf, à l'exception, toutefois, de deux assemblées de chasse qui ont lieu plus tard, l'une à Cheshire, l'autre à Worcester, mais sans éclat.

Le champ de course de New-Market n'a pas de rival ; aucun autre lieu n'est comparable à ses bruyères ; elles sont élastiques, résistantes, sans être dures, et, chose étrange, c'est au travail incessant des vers de terre qui abondent là qu'on attribue les qualités si rares de ce terrain. Mais la supériorité de New-Market résulte surtout de la grande variété de ses pistes, qui sont au nombre de dix-huit. Elles sont appropriées à l'âge, aux poids, aux diverses *qualifications* des chevaux, et servent ainsi merveilleusement à égaliser les chances entre les adversaires.

Chaque cheval de course a quelque chose de caractéristique dans son allure. Celui qui est fortement charpenté a l'avantage, si la fin de la piste est montueuse ; une bête légère et rapide gagne en descendant ; une autre n'est propre qu'à la course plate, tandis que pour quelques chevaux privilégiés le choix du terrain est chose indifférente.

La tribune des juges à New-Market étant mobile,

CHAPITRE III.

on la conduit d'un but à l'autre, selon la limite qui a été assignée à la course. Cette particularité n'est pas la seule qui distingue New-Market des autres hippodromes. Les règlements interdisent aux juges d'assister au pesage des jockeys. Il leur est enjoint de ne donner aucune attention soit aux jockeys, soit aux chevaux qui courent. *Ils nomment le vainqueur sur sa couleur.* On peut même dire avec vérité qu'ils ne voient que le commencement et la fin de la joute, car les chevaux se rendent de l'écurie à l'enceinte du pesage par une route circulaire et détournée. Le champ de course est, depuis 1753, la propriété du Jockey-Club, qui a fait élever sur divers points, dans les bruyères, aux environs de la piste, des tribunes où s'assemblent grand nombre de sportsmen après chaque course qui finit, afin d'engager des paris sur celle qui va venir; or, comme l'intervalle entre chaque épreuve n'excède jamais une demi-heure, l'empressement tumultueux que chacun met à gagner ces tribunes, l'inquiétude avec laquelle les parieurs se cherchent, l'impétuosité de leurs paroles et de leurs gestes forment des scènes d'une gaieté et d'une animation indescriptible. Ne demandez rien de semblable à aucun autre pays; vous ne trouveriez pas d'équivalent. « Que pariez-vous sur ce cheval, milord ? » dit *ex abrupto* à un élégant cavalier un homme de sale et vulgaire apparence, monté sur une

rosse anguleuse, et coiffé d'un chapeau gras et bossué. « Deux cents guinées, répond le gentilhomme (quelquefois c'est un pair d'Angleterre), que vous ne désignerez pas le cheval gagnant. — J'en parie six cents, milord. — Je les tiens. » Et ainsi de suite, avec une égalité parfaite de relations entre toutes les classes d'amateurs de chevaux.

New-Market n'est pas seulement remarquable par ses hippodromes, mais par tous les établissements qui se rattachent aux courses. Le *pavillon* où se réunit le Jockey-Club, situé au centre de la ville, est une élégante construction. Les membres de ce cercle payent trente guinées pour leur admission et six guinées pour leur cotisation annuelle. Leur nombre est actuellement de cinquante-sept. Il suffit de deux boules noires dans le scrutin de ballottage pour l'exclusion d'un candidat. A côté de la résidence du *noble-man* brille celle d'un entraîneur célèbre ou d'un jockey en vogue. Le duc de Rutland, lord Chesterfield, lord Exeter, le duc de Richmond, M. Christophe Wilson, grand prêtre du turf, et une foule d'autres sportsmen de la plus haute notabilité, tenaient autrefois maison à New-Market pendant la saison des courses. Mais la demeure la plus digne d'attention est, sans contredit, celle de M. Crockford, une des illustrations de l'endroit ; vient ensuite la maison bâtie par William Chifney, l'entraîneur, celle de

Samuel, le jockey de grand renom, etc. Quoique les écuries, à New-Market, ne soient en général ni aussi vastes ni aussi bien tenues qu'on serait tenté de le croire, on cite celles de de Rorgers, de lord d'Exéter, de W. Butler, de Stephenson et de W. Cooper, comme étant les meilleures.

Quelle que soit la place qu'il occupe, avec raison, dans l'histoire du turf anglais, New-Market est peu de chose si on le compare à l'ensemble imposant que présentent les autres lieux de réunion, au nombre de cent trente-deux, tant en Angleterre qu'en Écosse. Epsom, Ascot, York, Doncaster et Goodwood priment, d'ailleurs, New-Market par la valeur des prix, par le rang des hommes qui composent les assemblées, et par l'intérêt que le monde du sport attache à leurs individualités.

Epsom.

Pour motiver l'émulation qu'éveillent les courses d'Epsom, il suffira de dire qu'à l'une des dernières réunions cent quatorze poulains étaient engagés pour le derby, et quatre-vingt-dix-sept pouliches pour le prix des oaks; chaque propriétaire payant cinquante guinées d'entrée par tête pour les chevaux qui courent, et vingt-cinq pour ceux qui ne courent pas. Les prix consistaient en outre en plusieurs vases d'or.

Indépendamment du plaisir de la course, dont on peut jouir plus à Epsom que sur tout autre hippodrome d'Angleterre, les amateurs, moyennant un schelling, sont admis dans l'enceinte où se tiennent les chevaux avant le départ. Cet endroit s'appelle le *warrèn;* il est enclos de murs et offrait un coup d'œil très-pittoresque au moment où l'on selle les chevaux que les jockeys vont monter. Aujourd'hui on les selle en face du grand *stand.* Les étrangers ne devraient pas manquer l'occasion, qui leur est ainsi facilement donnée, de voir de près, et dans toute leur perfection, non-seulement les magnifiques pur sang, mais les jockeys célèbres venant de New-Market, et avec eux une bonne partie de l'aristocratie anglaise. Les hommes intéressés dans les paris viennent là raffermir leurs espérances à l'aide d'un attentif et dernier coup d'œil donné à leurs bêtes favorites, et souvent à la suite de cet examen ils modifient leurs calculs.

Mais tout l'intérêt qu'éveille la vue du warren s'efface vite au premier coup de la cloche qui annonce le départ : c'est le derby! La foule inonde les landes; elle s'est massée en amphithéâtre. Les banquettes et la toiture des tribunes sont couvertes d'une forêt de têtes; une épaisse et impénétrable haie d'yeux suit l'ellipse de la piste. Le *stand* est encombré par les hauts personnages, les visiteurs étrangers de distinction. Tout ce que l'Angleterre

renferme de grands noms, de beautés rares, de talents éminents, de fortunes, de célébrités, s'est donné rendez-vous sur cette scène aux gigantesques proportions. Tous les regards tombent sur cette partie de l'hippodrome où les poulains arrivent, se groupent, se rapprochent, cherchent une place favorable dans le front de bandière qui se prépare. Qu'on se figure ainsi vingt-quatre ou vingt-six jeunes chevaux, c'est le nombre habituel des concurrents, portant sur leur robe, dans leurs mouvements et dans leurs formes l'éclat de leur origine. Ils sont gouvernés par l'élite des jockeys des trois royaumes; et c'est de la course qui va démontrer lequel de tous est le plus vite, que dépend un mouvement de plus de vingt-cinq millions de francs. « Ils sont partis! » A ce cri, toutes les conversations s'interrompent; l'anxiété est tombée comme un poids sur le cœur....

Dans les lentes et imperceptibles manœuvres qui commencent pour le placement, c'est à qui prendra la corde, mais doucement, loyalement; le moindre empiétement sur le terrain d'un concurrent suffit pour vous *disqualifier*. Quel magnifique et splendide spectacle! Les cavaliers s'élancent à leur tour; ils courent en obliquant vers les points de la courbe où ils espèrent saisir une phase de la joute : ils se sont arrêtés, et l'escadron aux couleurs vives, multiples, ardentes, passe. C'est

l'arc-en-ciel qui s'est éclipsé derrière un nuage poussé par un vent de tempête. Parmi les spectateurs immobiles sur le stand, beaucoup ont braqué leurs lorgnettes : ils sont haletants comme ces chevaux qui s'enivrent de l'espace et le dévorent. Les rênes, tenues à grand'peine par la main expérimentée des jockeys, sont tendues à se rompre; les corps sont penchés en avant, en arrière. En vérité, il faut que la nature ait un moule exprès où elle forme le jockey, dans le but de montrer le cheval dans toute sa beauté! Cependant la masse qui roulait tout à l'heure compacte et en bloc s'éclaircit, se brise, s'égrène : les jockeys ont plus d'air et de place; la rapidité de la course, les duretés du terrain écartent les concurrents à courte haleine. Le nombre est réduit de moitié au tournant de *Tattenham;* c'est à partir de cette section de la piste que grandit l'émotion. « Je crois que je gagnerai, se disent les uns. — Les chances sont pour moi, pensent les autres, car ici le terrain monte et je connais les qualités de mon cheval. » La cravache sillonne la croupe des coureurs, l'éperon presse leurs flancs. Les groupes s'agitent, les masses oscillent comme des vagues monstrueuses; les spectateurs battent des mains. Si le cheval favori gagne, ce sont alors des cris à ne pas entendre la trompette du jugement dernier; mais, si par chance fatale il perd, la scène prend un aspect

CHAPITRE III.

d'intraduisible tristesse et d'abattement, et, sauf quelques heureux, tout Epsom est en deuil. Écoutez ces éclats de joie et ces acclamations; écoutez aussi ces cris de détresse et ces imprécations : « Hurrah! ma fortune est faite! — Je suis ruiné! malheureux que je suis d'avoir risqué une pareille somme! — J'ai été trompé! on me vole indignement! — Je ne survivrai pas à ma perte.... » Mais où donc est le maître du cheval vainqueur? là, au haut de la colline, sur le siége de sa voiture. Il a bien vu toutes les péripéties de la course; il a bien vu sa couleur franchir la première la ligne du poteau gagnant; mais il ne veut pas encore croire à tout son bonheur. Il se le fera dire deux fois, trois fois, puis, quand le doute ne sera plus possible, quand les félicitations répétées viendront le trouver, quand les voix des mendiants s'élèveront pour le bénir, quand enfin un messager officiel lui aura dit qu'il ne rêve pas, il bondira de joie. Il jette son chapeau en l'air; une pauvre femme le lui ramasse; il le prend, et dans son délire, il le rejette de nouveau en l'air, en laissant tomber une guinée dans la main noire qui le lui avait présenté.

Il y a deux réunions à Epsom, celle du printemps et celle de l'automne; cette dernière n'a pas grand attrait. Les tribunes qui dominent le champ de course sont les plus belles et les plus vastes qui

existent en Europe; leur dimension est telle que le droit des pauvres prélevé sur les recettes de l'établissement s'élève annuellement à six cent livres sterling.

Un champ de course aux États-Unis.

C'est aux États-Unis d'Amérique qu'il faut aller pour trouver, qui le croirait? des scènes plus ardentes encore que celles des hippodromes d'Angleterre, et où la passion populaire se révèle dans un incompréhensible élan. Pour en juger, nous allons débarquer un moment et comme épisodiquement en face de New-York, sur l'*Union-Course* de Long-Island.

Une lutte est engagée entre deux juments : l'une *Fashion*, l'autre *Peytona*, les deux plus grandes célébrités chevalines du Nord et du Sud, dont elles sont les représentants. Ce n'est pas la première fois que les deux extrémités de l'Union entrent en joute. Quatre grands défis ont eu lieu déjà entre elles. Le premier a été soutenu par *Eclipse* contre *Henry* en 1823, et le dernier par *Fashion* contre *Boston*. *Fashion* a été vainqueur alors ; mais le Sud ne se tient pas pour battu, et il envoie contre *Fashion* un nouveau rival, *Peytona*, dont la renommée et les exploits dépassent ceux de tous ses devanciers. *Fashion* avant ce duel a

couru vingt-quatre fois et remporté vingt-quatre fois le prix ; *Peytona* a couru cinq fois. Dans les deux dernières courses qu'elles ont faites, *Peytona* a accompli ses quatre milles en sept minutes quarante-cinq secondes à la Nouvelle-Orléans, et *Fashion* ses quatre milles en sept minutes trente-deux secondes et demie dans le New-Jersey.

On eût pu croire, à l'aspect du champ de course, que la population entière des États-Unis avait voulu assister au dénoûment de cette rivalité. Des chiffres officiels peuvent donner une idée de l'argent qui s'est dépensé dans cette journée en dehors des paris. Le steam-boat du South-Fery avait transporté à dix heures du matin quarante-cinq mille personnes dans Long-Island, et celui du Fulton-Fery trente mille. Le railroad transporta sur le lieu de la course trente-cinq mille personnes, venues seulement de l'intérieur de la petite île, qui payèrent cinquante cents (vingt sous) à la compagnie ; un nombre double d'individus payèrent cinquante cents pour entrer dans l'enceinte de la course ; plusieurs milliers prirent place dans les échafaudages à un dollar (cinq francs), et la galerie à dix dollars (cinquante francs) était encombrée.

Disons maintenant que, dans cette journée, la royauté de *Fashion*, établie sur vingt-trois triomphes, a été renversée, et que pour la première fois la race chevaline du Sud l'a emporté sur celle du

Nord. Avant l'heure de l'entrée en lice, les paris étaient de dix contre sept en faveur du champion du Nord; mais *Fashion*, à la surprise de ses innombrables partisans, ayant été battue d'environ trois longueurs à la première manche, qui fut accomplie en sept minutes trente-neuf secondes trois quarts, le vent des paris tourna et les sportsmen du Sud, exaltés par ce premier avantage, offraient en faveur de *Peytona* des paris de trois et même de cinq contre un, que les sportsmen du Nord déconcertés osaient à peine accepter. Pendant les trois premiers milles de la seconde course, les deux juments rivales n'eurent l'une sur l'autre aucun avantage perceptible; mais pendant le quatrième mille *Peytona* prit soudain un avantage marqué que *Fashion* ne put regagner, malgré l'énergique emploi du fouet et de l'éperon que fit son cavalier. *Peytona* l'emporta d'une demi-longueur. Cette course fut faite en sept minutes quarante-cinq secondes un quart. Le prix de la course était de vingt mille dollars (cent mille francs); mais on évalue les paris à plus de six cent mille dollars (trois millions). *Peytona* a gagné à son maître soixante-dix mille dollars (trois cent cinquante mille francs) dans les six courses où elle a été victorieuse, et, du jour de son triomphe sur *Fashion*, elle a été proclamée le plus grand coureur des États-Unis. Cependant elle était encore

restée pour la vitesse en deçà de ce qu'avait accompli *Fashion*, qui, dans sa course avec *Boston*, avait parcouru ses quatre milles en sept minutes trente-deux secondes et demie, tandis que la même distance fut courue cette fois par *Peytona* en sept minutes trente-neuf secondes trois quarts. Les circonstances étaient toutes en faveur de *Peytona*; la piste étant très-mauvaise, *Peytona*, beaucoup plus fortement constituée que *Fashion*, devait s'en tirer mieux que celle-ci, dont la légèreté se trouvait relativement plus neutralisée. Mais les partisans de *Peytona* assuraient qu'elle eût pu mieux faire encore, et qu'elle avait gagné le prix *hard-in-hand*, c'est-à-dire retenue et modérée par son jockey, qui avait tout d'abord apprécié sa supériorité.

Ascot.

Ascot occupe un rang à part parmi les champs de course de l'Angleterre; sa physionomie diffère de celle des autres. C'est le lieu favori de la haute aristocratie et de la royauté. Sa position éloignée de Londres le met à l'abri de cette multitude que toutes les classes, y compris les plus suspectes, versent dans Epsom au jour du derby. Ascot a d'ailleurs un attrait puissant pour ceux même qui ne prennent qu'un intérêt secondaire aux chevaux. Son champ de course, dont la police est confiée à

des hommes de la maison royale, portant l'uniforme rouge officiel, est une promenade délicieuse, pittoresque, visitée par un monde brillant, fastueux, pour qui cette réunion est une occasion de toilette et d'élégance. Ce monde aux manières si correctes, si haut placé dans l'échelle sociale, va et vient, se mêle aux foules, causant de bal, de chasse, de voyages, feuilletant les pages roses de cette existence si remplie, et traçant avec le sourire de l'espérance sur les lèvres l'emploi des heures de loisir du lendemain : c'est riant comme les jardins feuillus de Kensington pendant une soirée du mois de juin.

Le jour des courses, la route de Windsor aux bruyères d'Ascot offre le ravissant spectacle des scènes de la vie aristocratique anglaise prise sur le fait et se déployant sur un fond de paysage marqueté de châteaux, de villages et de délicieux cottages ; c'est un cortége d'équipages à quatre chevaux, de chevaux de selle, d'élégants piétons, et de jeunes enfants, si beaux en Angleterre montés sur des poneys aux crins soyeux et lisses. Du haut de ses balcons au caractère gothique, Windsor, cette ville royale des vieux temps, se rajeunit chaque année pour regarder passer sa moderne génération de grands noms, comme elle a vu passer jadis les gloires d'Élisabeth et les adieux émouvants de Charles Ier.

Ascot, qui depuis quinze années environ n'est plus à la hauteur où l'avaient mis les prédilections de Georges IV, a eu l'an dernier un éclat qui semble lui présager le retour de son ancienne splendeur. La reine Victoria s'y est montrée dans tout le pompeux appareil de sa cour. La procession royale se composait de neuf voitures *in fiocchi*, précédées selon l'usage par le grand maître de la vénerie et les officiers des équipages de chasse de Sa Majesté. Dans la première voiture, à la droite de la reine, la princesse royale, et vis-à-vis, la duchesse de Saxe-Cobourg-Gotha et le prince Henri de Hollande. Dans la seconde voiture, le prince Albert, le jeune prince de Galles, le duc de Saxe-Cobourg-Gotha, le duc de Cambridge. Le grand stand, qui a subi d'importantes et heureuses modifications, offrait sur ses estrades l'élite des plus beaux noms de l'Angleterre; elles étaient littéralement encombrées d'illustrations nobiliaires. Le troisième et dernier jour de la réunion a été le plus remarquable : on disputait le prix du czar.

L'empereur Nicolas, en souvenir des courses auxquelles il assista en juin 1844, avait fondé ce prix annuel, que la guerre d'Orient a fait disparaître du programme de la réunion. Chaque fois, le cadeau impérial éveillait un grand intérêt de curiosité. C'était un vase d'or dont la forme et le goût ne se répétaient jamais. Le czar, qui sait à quel

degré d'opulence sont arrivés les éleveurs de la Grande-Bretagne, s'était piqué par ses libéralités de ne point rester au-dessous de l'importance qu'il leur attribue : on eût dit qu'il les traitait de puissance à puissance. Rien de plus splendidement beau que la pièce d'orfévrerie étincelante d'or pur et d'une valeur de cinq cents livres sterling, aux armes impériales, qui fut disputée en 1853 aux courses d'Ascot et que gagna le cheval *Woolwich*. Elle était signée d'un nom anglais, et, à la délicatesse et au fini du travail, on l'aurait dite échappée au ciseau de Vittoz ou de Labroue. Sur le socle on lisait :

<div style="text-align:center">

Ludorum Ascotiensium memor
Quibus ipse interfuisset
Reginæ Victoriæ
Hospes
Mens. Jun. MDCCCXLIV
Instituit
Nicolaus
Totius Russiæ Imperator.

</div>

Goodwood; Herring, le peintre de sport. — Hervine.

Goodwood est la seconde grande réunion du monde aristocratique. Cette résidence du duc de Richmond est située dans le comté de Sussex, à quelques milles de Brighton et de Chichester. Simple cottage acquis en 1720 par Charles, premier

duc de Richmond, puis rendez-vous de chasse, Goodwood doit à sa position pittoresque, mais surtout au goût éclairé de ses maîtres, sa renommée et sa vogue. Depuis un demi-siècle, pendant la semaine des courses, Sa Grâce ouvre ses portes à tout ce que l'Angleterre possède en noblesse, en beauté, en fashion et en *pur sang*.

Goodwood a monopolisé presque toutes les courses de la région méridionale du royaume. Les autres s'effacent devant son éclat. Ses prix sont d'une valeur qui tente, et comme, selon le proverbe, les oiseaux mangent les meilleurs fruits, il n'est pas un cheval d'élite, un seul parmi les *lions* de New-Market, qui ne se présente à Goodwood pour disputer sa coupe d'argent de trois cents souverains, auxquels est ajouté un *sweep-stake* de vingt souverains par souscription, plus cent souverains pris sur le fonds de course. Les gloires hippiques de la France sont encore trop modestes pour qu'elle ne s'enorgueillisse pas au souvenir d'un cheval appartenant à l'un de ses princes, le duc d'Orléans, proclamé, en 1840, vainqueur de cette course : c'était *Beggarman*.

On n'a épargné aucun sacrifice d'argent pour faire de la piste de Goodwood l'une des meilleures du pays. Le duc a dépensé plus de trois cent mille francs à son amélioration et à l'empierrement de la route qui y conduit; mais cette somme n'a pas

tardé à être couverte par les recettes que produit le tarif d'admission dans l'enceinte et aux tribunes. Sans parler de la résidence de Goodwood, de son architecture élégante, de son portail et de ses gracieux clochetons, de ses écuries construites sur les dessins de Watts, de ses bois touffus, et de cet amphithéâtre de dunes qui se courbent sous les yeux en demi-cercle et se prolongent jusqu'au cap Lewis et aux falaises de Chichester, nous ne pouvons manquer de dire que les salles de Goodwood abritent la plus précieuse collection de tableaux de *sport* qui existe.

Herring, pendant trente-trois ans, a donné le portrait de tous les chevaux de course qui ont gagné le Saint-Léger, le derby et le Goodwood-cup. *The Duchess*, *Ebor*, *Reveller*, *Antonio*, *Saint-Patrick*, *Barefoot*, toutes ces célébrités chevalines, ces jouteurs de New-Market et d'Ascot, figurent aussi dans cette galerie unique. La plus finie des œuvres qui la composent est peut-être ce groupe de trois chevaux dont on ne voit plus que les têtes. Ce tableau est désigné sous le nom finement critique de : *Members of the temperance society*. L'un mange son avoine, l'autre mord sa paille, le troisième boit de l'eau. Chez l'un, les perles d'eau qui tombent des lèvres sont d'une exquise transparence; chez l'autre, le choix délicat que la bouche fait des brins de paille, et chez le troisième la placidité des

yeux, rappellent, avec un prodigieux cachet d'expression, la béate affectation de l'homme qui s'est fait de la sobriété une vertu d'emprunt. Comme c'est bien ce lent broiement de la mâchoire d'un membre d'une société de tempérance! Comme cette raillerie est charmante! Que de naïveté et que de malice! Herring ici s'est surpassé, lui le peintre par excellence de la vérité et du mouvement. Quoi de comparable, en effet, à toutes ces scènes accidentées et émouvantes de steeple-chases? c'est pour celui qui les voit la réalité même.

Aux personnes qui n'ont pas visité Goodwood, ou qui ne connaissent les œuvres d'Herring que par les reproductions de la gravure, l'hôtel du *Grand-Cerf*, à Chantilly, offre la bonne fortune d'une petite collection des meilleurs chevaux français des écuries du duc d'Orléans, peints par ce maître si plein d'originalité. Dire comment un pareil trésor se trouve enfoui dans une des salles de cette hôtellerie, ce serait une longue histoire, peut-être une indiscrétion, et, à cause de cela, nous nous abstiendrons; mais toujours est-il que rien n'est plus mélancoliquement authentique que la présence de ces tableaux à Chantilly. Herring est venu en France tout exprès, appelé par le prince, pour les exécuter, et, par un hasard tout artiel, ces œuvres ont échappé au sac et aux vicissitudes des révolutions. La manière de Herring

n'est sans doute pas du goût de tous les amateurs de peinture : il n'a pas de rival dans la reproduction anatomique et vraiment naïve du cheval. Quand il compose, son œuvre brille toujours par une pensée heureuse, fine et poétique ; mais, quand il fait un portrait, il est scrupuleusement exact : pose, couleur, proportion, tout est selon le modèle, et il n'emprunte à la poésie et à l'idéal aucun de ses prestiges. Herring ne fait pas le cheval à la façon des artistes français, toujours coquets et étudiés ; son cheval est celui que le sportsman aime à voir, qui se reconnaît à la vérité de sa robe, de son allure, et surtout à la sincérité anatomique de sa configuration.

Ce Herring était un esprit fort remarquable à plus d'un titre. Nul en Angleterre n'était plus habile peintre de cheval, nul ne connaissait mieux le turf. Il était versé dans les généalogies chevalines au point d'émerveiller ses auditeurs par la précision de sa mémoire. A la première vue d'un cheval de course célèbre en Angleterre, il le nommait, il indiquait toute sa lignée et la date de sa naissance. Chose plus extraordinaire, il fit preuve de cette prodigieuse érudition chevaline à l'égard des meilleurs produits de notre pur sang. Comme il visitait le haras de Meudon, il nomma successsivement chacune des bêtes de renom qui s'y trouvaient : *Roquencourt*, *Gigès*, **Quoniam**, *Volante*. « Et

celui-ci? lui demanda-t-on en croyant l'embarrasser. — C'est *Romulus*, répondit-il presque aussitôt, frère de *Nautilus*. Il a gagné le derby de France. »

Herring était fils d'un boutiquier de Londres ; mais de bonne heure il montra des goûts tout à fait contraires à la vie sédentaire et prosaïque du comptoir. Sa jeunesse fut oisive et pleine de vicissitudes. Pendant plusieurs années il borna son ambition à conduire un *stage-coach* sur la route de Wakefield à Lincoln. Il gagnait à ce métier assez pour vivre dans l'aisance, lui et sa femme ; car, parmi ses folies, il avait eu celle de se marier. Il employait ses moments de loisir à peindre des chiens, des chevaux, des scènes rurales, des accidents de chasse ; mais il serait resté longtemps encore dans l'oubli sans l'aide de M. Stanhope, sportsman par excellence, dit le comte d'Avigdor, qui fut un jour initié aux goûts du jeune coachman en s'arrêtant dans une auberge fréquentée par Herring. Après avoir vu quelques esquisses de sa main, il lui dit que c'était grand dommage de se borner à conduire un stage-coach, lorsqu'on pouvait devenir un bon peintre ; bref il fit tant, l'encouragea si bien, que Herring se décida à consacrer une année à des études sérieuses. Sa première œuvre fut un cheval bai qu'il exposa à Doncaster : c'était tout simplement un chef-d'œuvre. Dès lors il se fit peintre, car il avait trouvé des ressources inespérées dans

sa puissance d'observation, dans son sentiment de la ligne et de la couleur, dans la dextérité délicate de ses doigts.

A la réunion de 1852, le champ de course de Goodwood était tout en émoi; une animation plus grande que de coutume s'y manifestait; chacun se répétait la grande nouvelle du jour, à laquelle beaucoup ne voulaient pas croire. *Hervine*, la jument française des écuries de M. Aumont, venait d'arriver. Elle avait été engagée par son propriétaire pour disputer le grand prix. Hervine, vous le savez, est une merveille de notre production indigène; elle a vaincu en France partout où elle s'est présentée; elle a vaincu en Belgique avec une facilité prodigieuse. Ses formes sont admirables, elle a une grande puissance de poumons, ses muscles sont de fer; enfin, c'est la perle de notre parure chevaline. Son maître en est fier, et à bon droit.

M. Aumont, qui pourtant est un sportsman au flair délié et à la vue perçante, pensa que sa jument réunissait à un degré suffisant les qualités de sang, de vitesse et d'énergie qu'il faut pour entrer dans les grandes lices d'Angleterre. Il se souvenait des triomphes de *Beggarman*, au duc d'Orléans, sur le champ de course de Goodwood, et oubliant probablement que ce cheval, anglais de naissance, avait été, avant d'appartenir au prince, l'un des

plus beaux coureurs de New-Market, M. Aumont, avec témérité, résolut d'aller risquer la renommée de sa jument dans les rudes épreuves de Goodwood. Comment pouvait-il en effet perdre de vue que le dernier travail d'entraînement, celui qui se donne quelques jours avant de courir, est le plus efficace, et qu'il ne pourrait pas y soumettre sa jument, puisqu'il était obligé de rester jusqu'au dernier moment en France pour suivre des courses départementales dans lesquelles il était engagé? Il savait d'ailleurs que tout champ de course en Angleterre est un tapis vert sur lequel le nouveau venu est à peu près sûr de perdre. Si vous êtes un joueur sans mérite, vous avez tout naturellement le dessous; si vous êtes un joueur habile et redoutable, vous avez contre vous l'habileté de mille adversaires qui se liguent, font obstacle à vos efforts, vous contrecarrent, dépistent vos plans et les ruinent. Voilà sur quoi M. Aumont devait infailliblement compter; c'était déjà trop, mais il fut en outre assailli dans son audacieuse tentative par des contre-temps qu'il n'avait pas prévus. Le voyage de Paris à Goodwood est long. Hervine fit le trajet jusqu'à Boulogne sans encombre; mais, en fille nerveuse qu'elle est, elle eut, dit-on, le mal de mer en traversant le détroit, ce mal horrible qui trouble les facultés même longtemps après que vous avez mis le pied sur terre. Qui sait en quel état se trouvait

Hervine en débarquant et quand on la plaça sur le truc du railway qui la conduisit à Goodwood? Toujours est-il qu'elle y arriva mal en point. Mais M. Aumont n'était pas au bout de son odyssée. La veille des courses, Spreoty, ce jockey à casaque blanche et à toque verte que vous connaissez, cette partie intégrante d'Hervine, ce buste et cette tête d'homme du Centaure dont Hervine est l'autre portion, Spreoty, à qui peut-être le plaisir de revoir l'Angleterre avait déjà donné au jour du départ un excédant de trois livres d'embonpoint, Spreoty se trouva tout à coup dépasser de quatre kilogrammes et demi la limite fixée par le programme. Qu'on juge de la douloureuse surprise de M. Aumont! Mais comment ne reprit-il pas immédiatement le chemin du retour, au lieu de confier Hervine à la direction d'un jockey en disponibilité, qui ne savait rien de cette bête impatiente, irritable, sensible de la bouche, et dont il faut avoir appris par une longue pratique à ménager et à distribuer les forces?

Elle part au milieu de seize magnifiques concurrents, les plus beaux spécimens des écuries d'Angleterre! Elle est montée par Wells, qui ne sait pas que la jument *tire* considérablement et qu'il faut la laisser faire. Son début est néanmoins brillant. Les parieurs se regardent, elle déconcerte les uns et jette de l'espoir aux autres en passant. Mais la voilà qui finit le premier tour de la piste, et

son ardeur fléchit, en même temps que la fougue ardente des autres s'éveille ; la chance tourne, et ses adversaires touchent au but avant qu'elle se soit même dégagée du nuage de poussière dont ils l'avaient enveloppée en la devançant. Hervine est distancée. *Kingston*, à M. Morris, est le nom du vainqueur proclamé. Pauvre Hervine ! Charmante bête ! Elle succombe, elle si accoutumée aux triomphes, elle dont les flancs battaient à peine lorsqu'elle rentrait dans l'enceinte du pesage après avoir couru sur nos hippodromes.

Montrer Hervine à Goodwood n'était pas précisément une présomption, mais une tentative plus que hasardée ; la faire monter par un jockey anglais autre que Spreoty, c'était une faute, et la défaite fut un résultat à peu près prévu, dont M. Aumont se consola en répétant avec le poëte :

J'aurai du moins l'honneur de l'avoir entrepris.

Hervine, depuis, s'est remontrée sur le champ de course de Goodwood, et cette fois dans de meilleures conditions d'entraînement, quoique insuffisantes encore ; mais du moins elle était montée par Spreoty, son jockey habituel. Cette seconde tentative d'un pur sang français sur un hippodrome anglais produisit une plus vive sensation dans le monde du turf que la première ; c'est qu'Hervine n'était pas la seule venue de France qui fût inscrite parmi

les chevaux courant pour la fameuse coupe. *Jouvence*, à M. Auguste Lupin, figurait aussi sur le programme. Mais Jouvence avait un grand avantage : elle appartenait par l'entraînement à l'Angleterre, où elle était venue dès l'âge de deux ans, en sorte qu'elle avait pu profiter, pendant un long espace de temps, du bénéfice du climat, de l'art pratique des Anglais et des qualités supérieures des terrains où se font chez eux les exercices préparatoires qui constituent l'entraînement.

La réunion de Goodwood en 1853 est devenue une des plus brillantes dates de nos annales hippiques, par suite de la victoire que remporta la jument de M. Lupin, battant brillamment ses quatorze concurrents. Hervine est arrivée seconde. Et pourtant qui oserait affirmer que Jouvence possède les précieuses qualités de fond et de vitesse qui distinguent les meilleurs chevaux anglais et même Hervine. Mais sur le turf, comme ailleurs, le sort des batailles est, quoi qu'on fasse, toujours un peu entre les mains de la Providence!

M. le comte de Cambis, premier écuyer de M. le duc d'Orléans, revenant de Goodwood en France, après la victoire du cheval Beggarman dont nous parlions tout à l'heure, se trouvait le 6 août 1840 à Douvres, où il attendait l'heure de l'embarquement. Il se promenait sur les quais du port, lorsqu'un gentleman, qui depuis quelques instants le

regardait attentivement, l'aborda en lui demandant s'il n'était pas Français. Sur la réponse affirmative de M. de Cambis, l'Anglais continua : « Une révolution éclate en ce moment dans votre pays, lui dit-il; il serait imprudent à vous de vous y rendre; voulez-vous me faire le plaisir d'accepter l'hospitalité chez moi? — Je suis confus de votre obligeance, répond M. de Cambis, mais c'est le cas ou jamais d'aller en France; de quoi s'agit-il donc? — Le prince Louis-Napoléon a dû débarquer ce matin même à Boulogne et y proclamer l'empire. » M. de Cambis s'étonna, mais il se hâta de s'embarquer, lui et ses gens et Beggarman, et le vase de Goodwood. Le voilà en pleine Manche; un bateau à vapeur passe à contre-bord, il vient de France; on l'approche, on se parle : quelle nouvelle? « Tout est fini, dit le capitaine, la tentative du prince n'a pas réussi! » Le bateau de Douvres arrive dans le port de Boulogne, on le laisse entrer; mais comme ce jour-là tout paraissait suspect au zèle des magistrats de la ville, M. de Cambis à peine débarqué se voit appréhendé au corps et conduit en prison. Il avait été pris pour un partisan du prince. « Je suis M. de Cambis, dit-il. — Faux nom, lui répond-on. — Écuyer de M. le duc d'Orléans. — Usurpation de titre, lui répond-on. — Le cheval qui m'accompagne vient de courir à Goodwood. — C'est un cheval de bataille que vous deviez monter. — Ce

vase d'argent.... — Devait vous servir à soudoyer vos hommes. — Ce cheval, monsieur, je vous le répète, c'est Beggarman, inscrit au programme des courses de Boulogne pour le 25; consultez le programme; c'est le vainqueur de Goodwood, et ce vase est le prix qu'il a remporté à la grande gloire des écuries de Monseigneur. — Soit, dit le magistrat de juillet; consultons le programme : Prix de la ville, une coupe d'or de la valeur de 2500 francs ajoutée à une souscription de 200 francs par cheval; trois chevaux engagés : *Beggarman* à M. le duc d'Orléans, *Thyrius* à M. de Pontalba et *Coalition* à M. C. Laffitte. — Eh bien, dit M. de Cambis, vous le voyez, monsieur, vous vous êtes mépris à mon sujet. — Peut-être. — Mettez-moi donc en liberté. — Oh! n'allons pas si vite. — Au contraire, allons très-vite, cela presse. — Patience, j'y arriverai. » L'homme de police de se retirer sur ces paroles, déjà suffisamment ébranlé dans ses convictions; quelques minutes après l'ordre arrivait, émané de l'autorité supérieure, de relâcher M. le comte de Cambis.

<center>York. — Doncaster.</center>

Jetons maintenant un coup d'œil sur la moderne Épire, le comté d'York, qui compte quatorze assemblées de course. Celle de la ville d'York est l'une des plus anciennes. La moyenne des

sommes offertes en prix, en *sweep-stakes* et en courses sur cet hippodrome, au printemps et au mois d'août de chaque année, dépassait autrefois trois millions six cent soixante-cinq mille francs.

Mais que dire de Doncaster, dont la réunion a tant perdu de sa splendeur et de sa vogue? Sa déchéance date-t-elle de la mort du comte Fitzwilliam et de celle de la célèbre Mrs Beaumont, si éprise du turf, qui ne paraisssait jamais sur ce champ de course que conduite dans un équipage à six chevaux, enveloppée d'un essaim d'écuyers cavalcadours? Non; les coryphées, les amants de la mode ne manquent point. Les noms brillants de Devonshire, Cleveland, Leeds, Durham, pourraient encore renouveler la gloire de Doncaster, qui s'est laissé envahir par les exploiteurs. Pendant plusieurs années, cette réunion a été mal famée. Le prix de Saint-Léger n'était qu'une lice ouverte à des manœuvres de tout genre; mais, don Quichotte l'a dit, l'orage et les grosses pluies qui tombent sont toujours un présage de beau temps dans l'almanach de la vie. Grâce aux mesures sévères qui furent prises, grâce surtout à l'éloignement significatif des gens honnêtes et des hautes classes, la réunion de Doncaster se relève de l'abandon où elle était tombée. Cependant une autre raison continue encore à éloigner de cette petite ville plus d'un amateur du sport : à l'époque des courses, la vie

y est ruineuse pour les visiteurs ; c'est la ville des guinées, selon l'expression d'un de nos compatriotes, qui n'y pouvait faire un pas sans débourser une pièce d'or : une guinée pour entrer dans l'enceinte réservée aux parieurs, une guinée pour dîner, une guinée pour sa place dans les tribunes, une guinée pour l'admission de sa voiture dans la grande enceinte, une guinée pour le coucher de son domestique, et dix guinées pour une chambre de maître pendant deux nuits. Les fortunes aristocratiques de l'Angleterre ne se résignent elles-mêmes qu'en sourcillant à de semblables prodigalités, aussi despotiquement imposées.

Newcastle, Brighton, Warwick, Manchester, Liverpool, Cheltenham, Bath, Wolverhampton, sont actuellement rangés au nombre des principaux lieux de course. Leur renommée va croissant. Liverpool vise évidemment à prendre le beau côté de l'héritage de Doncaster. Stockbridge jouit d'une certaine célébrité, ainsi que Newton, dans le comté de Lancashire ; mais Knutsford et Preston ne sont plus aimés. Oxford, jadis très-recherché des amateurs, est à peu près éclipsé. Il est à remarquer que l'engouement et la fantaisie des sportsmen des provinces d'Angleterre adoptent et répudient tour à tour tantôt un lieu, tantôt un autre, souvent sans un motif bien sérieux. Le privilége d'une vogue constante n'appartient qu'à un petit nombre de réunions.

CHAPITRE III.

Du jeu sur le turf. — Escroqueries. — Anecdotes.

La spéculation sur les courses, en Angleterre, est immense, comme on sait. C'est par elle que les courses prospèrent ; c'est leur âme. « Dans l'origine, selon l'observation de M. le comte d'Avigdor, elle était restreinte aux jeunes hommes, membres du Jockey-Club, et aux classes les plus distinguées de la société. Ce cercle de parieurs s'agrandit insensiblement, et aujourd'hui il offre autant de diversité de personnes que la société anglaise elle-même, sans exclusion d'individus, de caractères et de professions. Tous les rangs sont maintenant représentés à Tattersall's, depuis le noble duc dont l'ancêtre était compagnon de Guillaume le Conquérant, jusqu'au palefrenier et au *pot-boy ;* anomalie singulière, qui déconcerte l'observateur et ouvre un champ immense aux réflexions philosophiques. Dans cette foule, on distingue plusieurs catégories de parieurs. La première se compose des hommes de la noblesse et de la haute bourgeoisie qui font partie du Jockey-Club, et des amateurs qui, sans appartenir à ce club, favorisent les courses dans le but de conserver au pays cette branche si importante de sa richesse. Après eux se présentent les amateurs et les parieurs de profession, qui se sont élevés à une certaine position de fortune

par leurs succès sur le turf, et qui doivent à ces succès un *toit* et un nom. La plus nombreuse de ces catégories est la troisième, dans laquelle se range une cohue d'hommes et de métiers divers, marchands, boutiquiers, épiciers, commis; maîtres d'hôtel, colporteurs, bouchers, cochers, palefreniers, etc., tous plus ou moins épris de la manie de parier aux courses. Ils sont parieurs comme on est joueur. Cette troisième catégorie n'est point encore la plus curieuse; car après elle vient toute une population inconnue, classe bigarrée, gens sans nom, sans feu ni lieu, vrais bohémiens du métier, masse indéfinissable, groupe étrange qui s'abat sur les champs de course, qui s'intéresse à tous les combats, et qu'on désigne en anglais par l'expression pittoresque de *jambes de profession*, bien préparés qu'ils sont à jouer des jambes, à s'évanouir et à disparaître au premier revers. Les plus apparents, parmi ceux-ci, sont les habitués des maisons de jeu de Londres, gens d'une arrogance consommée et d'une impertinence outrecuidante, dont les honorables occupations ont été un peu gênées et restreintes depuis les dernières lois du parlement sur les tripots. Avec eux peut se grouper ce nombre infini de chevaliers d'industrie que renferme une capitale de deux millions d'êtres, tous maraudeurs qui flairent la proie pour la dévorer; gens qui n'ont rien à perdre,

qui ont tout à gagner du hasard, et dont l'imperturbable et impudente assurance est souvent la seule chance de gain. »

L'action de cette multitude, qu'anime une insatiable ardeur de lucre, est désastreuse, non parce qu'elle donne un grand essor aux paris, chose bonne et excellente en soi, mais parce qu'elle enlève leur franchise aux éléments sur lesquels les paris s'engagent, en introduisant la fraude là où la bonne foi devrait régner, en corrompant les jockeys par l'appât de l'or, en gagnant l'entraîneur au profit de ténébreuses opérations.

Par là, le turf anglais est devenu une mer semée d'écueils périlleux pour celui qui s'y hasarde sans connaître les parages. Il y a des courants qui entraînent, des brisants invisibles qui surgissent inopinément là où l'on se croyait en sécurité. C'est par ces intrigues et cette captation qu'a été résolu cet étonnant problème, à savoir que la victoire n'appartienne pas toujours au cheval le plus vite et le plus vigoureux, mais bien à celui *sur lequel on a tenu les plus forts paris*. Cela est si vrai que, si un second *Éclipse* venait à paraître de nos jours sur un champ de course en Angleterre, il n'aurait aucune certitude de vaincre. Il y a des manœuvres contre lesquelles tous les règlements imaginables, toutes les mesures policières ne peuvent rien ; elles sont inhérentes à la faillibi-

lité, à la corruption humaine. C'est un mal individuel qui se montre là où gît le crime, et qui disparaît là où la probité a des attaches. Que faire contre un jockey qui se laisse gagner par les adversaires de son maître et consent à laisser battre le cheval qu'il monte, quand il aurait pu vaincre? C'est une action mauvaise, mais presque impossible à prouver.

Il peut arriver aussi que le propriétaire d'un cheval supérieur par ses qualités et bien reconnu pour tel, d'un cheval favori, en un mot, parie ouvertement pour son cheval, de manière à mettre sa sincérité à l'abri de tout soupçon, et qu'en même temps il fasse tenir sous main, par des tiers, contre son propre cheval, des sommes triples et quadruples de celle qu'il paraît risquer. La consigne est donnée au jockey, et le cheval favori est battu. On déplore la perte que subit son propriétaire; tandis qu'il a fait rafle dans la poche des autres.

Le cheval qui n'a jamais gagné de course publique jouit toujours, selon les règlements en vigueur, d'un dégrèvement de poids. Maintenant, voyez ce qui peut arriver : un propriétaire possède un excellent cheval, éprouvé par lui dans le travail de l'entraînement. Ce cheval peut parcourir tant de milles en tant de minutes, la chose est certaine; sa vitesse est hors de question, elle est constatée. Eh bien! ce cheval sera engagé à di-

verses reprises; il courra et sera battu chaque fois ; le public s'accoutumera à le voir perdre, et, dès qu'il figurera sur une liste, nul ne pariera pour lui, si ce n'est dans la proportion de un contre vingt. Cependant il est annoncé de nouveau ; il a pour concurrents des chevaux lauréats, illustrés par de nombreuses victoires, et qui porteraient à peine sur leur croupe tout l'argent qu'ils ont valu à leurs maîtres. On se moque de ce cheval de malheur, qui semble devoir être distancé à perpétuité ; et si quelque fou propose cent louis en sa faveur, on se hâte d'en tenir mille contre lui, tant on est sûr de son affaire. Le défi, porté dans ces mêmes termes par des affidés qui sont d'intelligence, est accepté souvent par les plus matois du turf. Le signal est donné ; les chevaux partent, et tout à coup la rosse déploie une vigueur qui étonne ; son compas semble s'ouvrir de plus en plus à mesure qu'elle avance ; le but approché, sa vitesse s'accroît ; on se regarde, on s'émeut. On dirait un rêve ; mais la ligne du poteau gagnant a été franchie au milieu des frémissements redoublés de l'assemblée, et c'est la rosse qui a été proclamée. La journée a été bonne ; car, tout compte fait, c'est quelque chose comme deux ou trois cent mille rancs qu'elle rapporte au maître !

Il faut, lorsqu'on veut parier, se défier de la renommée d'un cheval ; autrement, on commet

une faute dans laquelle tombent les nouveaux débarqués sur le turf. Tel poulain est acheté fort cher : soixante-quinze mille ou quatre-vingt mille francs, par exemple; mais ne croyez pas que cette somme exhorbitante ait été déboursée par l'acquéreur parce qu'il espère que ce poulain gagnera le derby. Point. Il compte que l'énormité du prix d'achat fera supposer au public des qualités hors ligne dans son cheval, qu'elle le posera en *favori*, et que le favori, tout en ne gagnant pas la course, pourra bien rapporter à son maître, qui est homme de précaution, quatre fois son prix coûtant.

L'opinion, à la vérité, fait justice de ces manœuvres, dès qu'elles sont éventées, dès qu'une présomption de fraude plane sur le propriétaire d'un cheval. Le châtiment qui le frappe est une expulsion immédiate du turf; il est mis à l'index et, comme pour Jane Shore, toutes les portes se ferment devant lui lorsqu'il vient demander un refuge. Aussi chacun, même parmi les plus véreux, fait de son mieux pour se donner les dehors de la probité; le masque s'adapte plus ou moins bien sur le visage, mais on n'a garde de ne pas l'y appliquer. Quant aux *legs*, ces coquins émérites, c'est à qui remplira le plus exactement les obligations que leur impose le résultat des paris. Ils payent avec la ponctualité d'un banquier un jour d'échéance. Ce n'est qu'à la suite d'une déconfiture

complète, quand toutes les ressources sont épuisées, que tout est perdu, y compris l'honneur, qu'ils se décident à fuir le théâtre de leurs exploits et à gagner Boulogne ou Bruxelles, si l'affaire est de mince importance, Paris ou Berlin, si elle est plus sérieuse, l'Italie et surtout l'Amérique, si elle est entourée de circonstances aggravantes.

Nulle part une réputation intègre ne sert plus que sur le turf; c'est par ce prestige seul que l'aventurier peut rester sur le sol où il s'engraisse. « J'échangerais cinquante mille livres (un million) contre un peu de bonne renommée, » s'écriait le vieux Charteris, l'un des plus grands pécheurs du turf anglais. Nous nous rappelons, à ce sujet, le vœu qu'exprimait si naïvement M. Bullock, l'un des parieurs heureux et matois de New-Market, qui avait fini par être connu comme étant un homme trop habile : « Je donnerais tout au monde, disait-il, pour passer pour un imbécile à New-Market. »

La défiance est constamment éveillée sur la conduite des jockeys et des entraîneurs. Il y a même des exemples de très-grandes sévérités à leur égard.

L'opinion générale, à la vérité, réprouve avec raison le jockey qui prévarique en pariant contre le cheval qu'il monte; mais toute tentative de pari,

soit pour, soit contre, devrait lui être formellement interdite. S'il parie contre son cheval, le crime n'est que trop évident; mais, dans un cas comme dans l'autre, qu'on se le persuade bien, le jockey dont les intérêts se trouvent engagés dans la victoire du cheval qu'il dirige ne peut que porter préjudice à son maître; il se préoccupe, s'agite et perd, dans le frémissement nerveux auquel il est en proie, une partie de sa présence d'esprit et de ses forces physiques.

Le premier mauvais exemple d'un jockey pariant contre lui-même date de 1784. Samuel Chifney, montant, à York, *Fortitude*, qui appartenait à lord Grosvenor, courait contre *Faith* et *Recovery*. Il tint pour Faith, et Faith en effet gagna. Ce fait nous est rapporté par Samuel Chifney lui-même, dans ses mémoires intitulés *Genius Genuine*, et il ajoute qu'en agissant de la sorte il ne pensait pas mal faire ; car il savait positivement que Fortitude, mauvais cheval, était incapable de lutter avec succès contre ses adversaires.

Pas plus que le jockey, l'entraîneur ne doit se lancer dans le hasard des paris. Un entraîneur qui a perdu cherche infailliblement, par tous les moyens possibles, à recouvrer son argent. Voyez ce que répond l'entraîneur de lord Exeter, traduit devant la juridiction du Jockey-Club. Il avoue avoir tenu trois cents livres sterling contre un des che-

vaux de son maître, parce qu'ayant commencé par parier en faveur de ce même cheval, il avait perdu une somme considérable.

On doit encore redouter sur le turf la substitution d'un cheval à un autre, les fausses déclarations d'âge et de nom : deux fraudes assez fréquentes, qui sont rarement découvertes et punies. Cependant, on se souvient qu'il y a quelques années M. Ruthven fut convaincu d'avoir empoché des sommes considérables à l'aide de deux fraudes de ce genre, et contraint par suite de se retirer du club irlandais dont il était membre.

L'histoire du cheval *Belzoni*, qui a couru le Saint-Léger, offre un des faits les plus étranges et les plus difficiles à expliquer qui se soient passés sur le turf anglais. C'est au moins un grand mystère, si ce n'est une escroquerie. M. Watt était le propriétaire de Belzoni, qui, à part sa tête très-laide et d'une grosseur disproportionnée, réunissait toutes les qualités d'un cheval rare. Belzoni, du moins, avait su se faire cette réputation. Les essais pendant l'entraînement avaient été tels qu'on ne parlait que de ce cheval; on pariait follement pour lui; Belzoni faisait rage. Le jour de la course, un des plus célèbres spéculateurs du turf va trouver M. Watt, et lui offre, en écus d'or sonnants, la somme fabuleuse de deux cent soixante mille francs. Watt entend l'offre, en pèse l'énormité, et refuse.

L'heure de la course sonne ; les chevaux arrivent sur l'hippodrome, et pendant le placement il règne dans la foule, aux tribunes, un silence morne ; l'anxiété était au cœur de tous, profonde et poignante. Les chevaux partent, et Belzoni, le favori, l'espérance, le puits d'or, selon les illusions du plus grand nombre, Belzoni se trouve n'être qu'un détestable cheval, que M. Watt, à quelques jours de là, fut très-heureux de vendre huit cents livres sterling. Quelle était la clef de ce mystère ?

Dick Goodison, jockey du duc de Queensberry, dit un jour à son maître qu'une forte somme d'argent lui avait été offerte pour qu'il le fît perdre. « Prenez la somme, répondit sa seigneurie, et ne vous inquiétez pas du reste. » Les chevaux étaient prêts à partir ; le duc s'approche du sien : « Ce cheval doit être charmant à monter, dit-il, et je suis tenté de courir moi-même. » Il se débarrasse de sa redingote, sous laquelle il portait un costume officiel de jockey, s'élance sur le cheval, et gagne la course sans peine.

C'est le fils de ce même Goodison qui un jour devait courir pour sir Charles Bunbury, très-connu par son goût passionné pour le turf. Celui-ci ayant fait seller la très-célèbre *Smolensko*, qui allait disputer le derby, s'approcha de son jockey et lui remettant en main les brides de Smolensko : « Voilà votre cheval, Tom ; soyez sûr qu'il fera son

devoir si vous faites le vôtre. » Smolensko gagna le prix.

Il faut bien se résoudre à indiquer encore, dans la même catégorie d'incidents, l'aventure qui força Georges IV, alors qu'il n'était encore que prince de Galles, à s'abstenir de prendre part aux courses pendant un espace de plusieurs années. *Escape*, l'un des chevaux de ses écuries, était engagé à New-Market pour deux prix, qui devaient être courus le 20 et le 21 novembre 1791. Escape se présente dans la lice ; il est battu, et battu honteusement : Son Altesse Royale n'avait compté jusque-là que des victoires sur le turf, ses haras florissaient, et ses bénéfices pendant huit ans s'étaient élevés à un million. On s'étonne donc d'une pareille défaite, on la regrette même dans l'intérêt d'un prince dont les goûts répondaient si bien alors au sentiment de la nation; mais le lendemain, voilà qu'Escape se présente de nouveau sur le même hippodrome, et cette fois c'est lui qui bat honteusement ses adversaires. L'affaire prit instantanément des proportions gigantesques : des sommes fabuleuses avaient été perdues par suite de cette péripétie ; les rivalités, les passions s'éveillèrent ; la réputation du prince fut attaquée; celle du jockey ruinée. Il s'ensuivit de si graves ennuis pour Georges, qu'il s'offensa et prit le parti de vendre son haras et de se retirer du turf ainsi que du Jockey-Club, dont il

était membre. Cinq années s'écoulèrent sans que Georges voulût faire entendre raison à son indignation. Enfin, en 1805, les animosités s'étant calmées, les interprétations fâcheuses pour l'honneur du prince perdirent de leur violence, et les lignes suivantes lui furent adressées par le club de New-Market :

« Puisse notre initiative être agréable à Votre Altesse Royale! Les membres du Jockey-Club, très-peinés de son absence de New-Market, la supplient instamment d'oublier le passé et d'honorer à l'avenir leurs *méetings* de sa présence. » Le prince accueillit gracieusement cette démarche et reparut à New-Market.

Lord Grosvenor avait un cheval qui se trouvait engagé pour les courses de Craven. Quelques jours avant la réunion, le bruit courut que ce cheval toussait. D'où venait ce bruit? Le voici : un homme avait été payé par une association de parieurs pour rester pendant la nuit à la belle étoile sur le toit des écuries du comte, afin d'espionner ce qui s'y passait. Le rapport qu'il fit ayant été mis en doute, il fut décidé qu'un autre homme plus digne de croyance serait chargé de la même mission la nuit suivante. Le comte de Grosvenor, ayant eu vent du complot, fit appeler son entraîneur : « Aurions-nous par hasard un cheval qui tousse? demanda-t-il. — Oui, milord, nous en avons un, lui répondit-on.

CHAPITRE III.

—Bien, dit sa seigneurerie ; placez ce cheval dans la stalle au-dessus de laquelle notre homme doit se mettre en vigie : le temps est humide et glacial, et, à défaut de bons renseignements, il attrapera au moins un bon rhume. » Naturellement le rapport qui fut fait secrètement le lendemain confirma ce qui avait été dit déjà de la maladie du cheval engagé ; les paris se firent contre lui dans des rapports très-inégaux. Ils furent tous tenus par les agents de lord Grosvenor, à qui cette affaire valut une très-grosse somme d'argent, car son cheval battit très-aisément ses adversaires. Avait-il tort ? il combattait *la ruse par la finesse.*

A côté des inconvénients qui, sur le turf, sont le résultat de la cupidité humaine au point de vue individuel, on trouve des abus qui résultent des règlements mêmes auxquels les courses sont astreintes et de quelques vices d'organisation. La loi qui permet au propriétaire d'un cheval de le faire inscrire plusieurs mois d'avance et de le présenter au public comme rempli de brillantes qualités, la loi qui souffre que ce cheval, sur lequel tant de personnes ont fondé leurs espérances, puisse être retiré de la lice ou vendu quelques instants avant la course, cette loi est incontestablement défectueuse, parce qu'elle favorise les gains déshonnêtes et la mauvaise foi.

Le turf en France est, sous ces divers rapports

à l'abri des graves reproches que mérite le turf en Angleterre, et il est peu vraisemblable que la passion des courses, vînt-elle à s'étendre et à se populariser au delà de notre attente, produisît jamais chez nous des excès aussi reprochables.

En premier lieu, l'action du pouvoir, toujours vigilant en France, aurait bien vite arrêté le mal, et c'est là une grande cause de sécurité ; puis il faut reconnaître que le génie anglais a une propension marquée vers l'exagération. Ce n'est point une disposition caractéristique du génie français. Ce qui frappe le plus en Angleterre, dans les mœurs, dans les sentiments, dans les vices, dans les vertus, dans l'industrie, dans les arts, dans les tentatives de tout genre, c'est l'exagération, c'est l'excès : tout y est poussé à l'extrême. Développer cette vérité, ce serait faire un livre de mœurs tout entier ; contentons-nous de dire que la fraude anglaise, la filouterie, l'intrigue, la ruse, sont loin de contredire cette observation.

Jusqu'ici en France le coquinisme ne s'est guère montré sur le turf ; on a bien parlé de substitutions de sang anglais au sang français et de quelques prix obtenus à l'aide de ce tour de passe-passe ; on se rappelle les réclamations de lord Seymour à propos de la victoire de *Tontine* ; mais ces imputations n'ont jamais obtenu de démonstration authentique.

CHAPITRE III.

Un duel a eu lieu entre deux de nos sportsmen célèbres, à la suite d'un doute que l'un des adversaires exprima sur la bonne foi de l'autre. On se rappelle combien étaient vives les rivalités qu'avaient soulevées les triomphes de *La Clôture*, ce remarquable produit du pur sang en France. Ce fut à ce sujet. La Clôture s'était annoncé avec des avantages trop marqués pour qu'il n'eût pas à les expier. On lui contesta ses plus belles prérogatives, en même temps qu'on posait comme avéré un fait des plus controversables, à savoir qu'un cheval hongre est dans de meilleures conditions pour courir qu'un cheval entier. Selon cette opinion, l'étalon en contact avec des juments perd ainsi une partie de ses avantages de fond et de vitesse. Cette assertion jetée au vent, et en apparence corroborée par quelques noms assez illustres sur le turf anglais, *Euphrates* à M. Mytton, *Isaac* et *Potentate* à lord Eglinton, cette assertion se propagea vite. Malheureusement, parmi les personnes qui l'accueillirent, il y eut une individualité importante, qui en l'accréditant lui donna une valeur qu'elle n'avait pas. S'en rapportant aux bruits qui circulaient sur la *non-intégrité* de La Clôture, elle déclara qu'elle protesterait contre l'admission de ce cheval aux courses. Ce propos parvint à la connaissance du propriétaire, qui dit hautement que, si l'on consentait à déposer vingt-cinq mille francs

à l'appui de l'allégation, il ferait les preuves contre la calomnie qui l'atteignait. A quoi il fut répondu que, sans jouer vingt-cinq mille francs, la protestation n'en serait pas moins formulée. Cet échange de paroles amena une lettre agressive à laquelle on crut devoir répondre. L'affaire prit dès lors un caractère sérieux et personnel ; des témoins furent désignés de part et d'autre, et le sort décida qu'on se rencontrerait l'épée à la main. La rencontre eut lieu en effet, et on se battit. L'un des deux adversaires, moins heureux que son cheval, reçut plusieurs piqûres aux bras, puis un coup d'épée au côté; la blessure, sans être très-sérieuse, fut cependant jugée suffisante pour qu'on mît un terme au duel.

La difficulté qu'il s'agissait de trancher, même par l'épée, resta *pendante;* cette affaire n'eut aucune autre suite, et, aujourd'hui que La Clôture a fait des poulains, il est démontré que la fraude soupçonnée était illusoire.

Théorie des calculs. — Du *book* ou livre des paris.

Il n'est pas sans intérêt pour notre amour-propre national d'établir que le turf français, qui s'est modelé sur le turf anglais, est exempt de toute souillure ; aussi n'est-ce jamais à ce point de vue que les courses en France ont été attaquées.

La révolution de 1848, qui a voulu battre en brèche tant de choses, n'avait pas non plus épargné l'institution des courses. Il suffisait qu'il y eût en elles un certain air de grandeur et d'aristocratie utile, pour qu'elles devinssent le point de mire de quelques cerveaux politiques atteints de démagogie mentale. On répondit victorieusement aux attaques qui portaient sur le côté matériel de la question. Ainsi l'on prétendait, entre autres banalités ramassées dans de vieilles pancartes oubliées, « que les courses, qui avaient été établies dans le but de perfectionner nos races de chevaux, avaient produit le résultat opposé. » Le contraire fut prouvé par les chiffres de la statistique. On disait encore « qu'il était matériellement impossible que les chevaux de course et les chevaux de guerre pussent se perfectionner par leurs croisements réciproques. » On démontra que le cheval de service et le cheval de guerre ne peuvent être produits et améliorés que par le cheval de race. Enfin, et ne sachant plus que dire, on s'affubla de morale. On s'en prit aux paris et aux opérations aléatoires que les courses amènent à leur suite; on en demanda la suppression pour les mêmes raisons qui ont fait fermer les maisons de jeu et de loterie.

Sans prétendre, ce qui est accepté comme vérité, que le pari est la vie même des courses, est-

il besoin de beaucoup insister pour démontrer que les paris de ce genre n'ont rien de contraire aux lois les plus strictes de la moralité? Les paris de course sont formellement et explicitement reconnus par le Code civil, art. 1966, qui apparemment n'est pas un code d'escroquerie.

Puis, en admettant même que les courses ne soient pas à l'abri des duperies individuelles, qui peuvent certainement se glisser partout, était-il logique, en présence des résultats utiles que les courses produisent, d'aller s'en prendre à elles à ce sujet, alors qu'on laissait subsister tant d'institutions où la fraude est quotidienne?

Il est incontestable, par exemple, que la fraude dans les courses, si on voulait l'essayer en France, serait beaucoup plus difficile que celle qui s'exerce au détriment des douanes et des contributions indirectes, par exemple.

Qu'est-ce, au fond, que la plupart des opérations qui se font sur les rentes à la Bourse de Paris, et sur les actions de nos compagnies industrielles?

Laissons aux courses en France leur libre expansion; laissons aux paris toute leur liberté, sous la sauvegarde des comités et même des tribunaux. Les paris, pour nos sportsmen, ne sont d'ailleurs qu'un jeu, jeu d'enfants. Parmi les habitués de Versailles et du Champ de Mars, la plu-

part se contentent de risquer, sur les éventualités de l'hippodrome, quelques francs, parfois quelques louis, dans de modestes *poules*.

On convient d'une mise de fonds à laquelle chaque joueur contribue dans une proportion égale. On met dans un chapeau, d'une part, les noms de tous les chevaux engagés dans une course, d'autre part les noms des parieurs ou des numéros qui les représentent ; on tire simultanément, et le sort décide du cheval qui échoit à chacun des joueurs.

A Chantilly, à la vérité, les paris prennent plus de développement, mais ils sont loin d'atteindre aux proportions exagérées que de menteuses chroniques leur assignent. D'ailleurs, ce n'est pas sur le terrain même de la course qu'ils s'engagent, c'est au club et à Paris, pendant toute l'année qui précède la réunion du printemps; car les opérations portent presque exclusivement sur les chances du derby. Ce long intervalle de temps laisse à la spéculation ses coudées franches. Les chevaux qui sont inscrits subissent des variations ; ils ont leur cours exactement comme les valeurs dont on trafique à la Bourse : de même que la rente monte ou baisse sous la pression d'un événement politique, d'une bonne ou d'une mauvaise nouvelle qui alarme ou rassure les esprits, les espérances qui se fondent sur tel ou

tel cheval pendant le cours de l'entraînement se traduisent par des fluctuations diverses dans l'importance des sommes qu'on risque pour ou contre lui.

Il existe au Jockey-Club un registre sur lequel sont consignés tous les paris qui se font à propos du derby entre les membres de cette société. Dès que les conditions en sont arrêtées, elles sont relatées sur le livre, signées et parafées par les contractants. Tous les paris se règlent invariablement à jour fixe, dans la première semaine qui suit le jour de la course. Le *book*, dans le langage du turf, est le répertoire qui présente à chaque joueur le tableau synoptique du nombre et de la valeur de ses paris. Chacun tient son book à peu près comme il l'entend. Il en est du book comme de toutes les comptabilités.

Les paris du Jockey-Club sont très-loin de nous offrir l'infinie variété de ceux qui se font sur le turf anglais. En Angleterre, l'algèbre, et cela est forcé, intervient souvent dans les calculs; car les combinaisons y sont multiples. Les uns procèdent par pure routine, les autres par science; mais en France les paris sont uniformément basés sur les chances négatives, c'est-à-dire sur la perte. Par exemple, si vingt chevaux courent et que je parie contre chaque cheval dans la proportion de dix contre un, je gagnerai à coup sûr, puisque je recevrai dix-neuf pour les chevaux perdants et que je ne

CHAPITRE III.

payerai que dix pour le cheval gagnant. Le problème sera mieux compris en simplifiant les termes. Je suppose que quatre chevaux sont engagés : *Illustration*, *Hervine*, *First Born* et *Ténébreuse;* je parie avec quatre personnes différentes deux cents louis contre cent louis que chaque cheval perdra. Si c'est Hervine qui gagne, je débourse deux cents louis, mais je reçois en même temps cent louis de chacun de mes autres adversaires; or, comme ils sont trois, j'encaisse évidemment trois cents louis, ce qui fait une balance de cent louis à mon profit. Le principe consiste en pareil cas à ne jamais risquer une somme plus forte que celle qui serait couverte par l'ensemble des gains produits par tous les perdants moins un.

Voici maintenant un exemple des combinaisons plus compliquées qu'on aborde fréquemment sur le turf anglais. Deux chevaux sont engagés dans deux courses différentes : le premier pari est fait à égalité, et l'autre dans une proportion de six à quatre. Les parieurs sont A et B : dans quelles proportions B doit-il parier contre A que celui-ci ne nommera pas les deux gagnants ? L'expression pour le premier est $\frac{1}{2}$, et pour le second $\frac{6}{10}$; mais $\frac{6}{10}$ est égal à $\frac{3}{5}$; il dira donc :

$$\tfrac{1}{2} \times \tfrac{3}{5} = \tfrac{3}{10}; \text{ et } 10 = 3 - 7;$$

d'où il reconnaît que les proportions sont 7 contre 3.

Par conséquent, B parie à A 7 contre 3 qu'il ne nommera pas les deux gagnants, et alors il fait le calcul suivant : comme 3 livres sont la somme qu'il a engagée contre ses 7 livres, il parie cette somme à égalité pour le premier cheval, que A gagne ; et il joue sur la seconde éventualité 6 contre 4 (la proportion énoncée) de la même manière. Maintenant, A gagne des deux côtés et reçoit 7 livres de B ; mais B gagne 3 livres sur le premier pari, grâce à son système de calcul, et 4 livres sur le dernier, ce qui fait une somme égale à celle qu'il a perdue contre A. Il est ici évident que si B, en calculant, avait fait de plus forts paris, s'il avait, par exemple, parié plus de 3 livres pour le premier cas et des différences plus grandes que celle de 6 à 4 dans le second, il aurait gagné ; mais dans aucun cas il n'aurait perdu.

L'art des combinaisons est poussé très-loin en Angleterre, ainsi qu'on peut s'en faire une idée par ce rapide aperçu. Quand on le possède, on peut éviter les désastres de fortune ; mais pour peu qu'on en néglige l'étude et qu'on apporte sur le turf une certaine dose de naïveté et d'inexpérience, on court aujourd'hui un danger très-réel.

Le vicomte de Launay, qui n'est certes pas un homme de cheval, mais qui parle des chevaux comme de tout avec beaucoup d'esprit, dit quelque

part qu'on a vu en Angleterre des hommes de haute naissance risquer toute leur fortune dans un pari et la perdre. On a vu de pauvres diables, secrètement ruinés, refaire leur position par une seule course en gagnant des sommes immenses; ceux-là ne peuvent se permettre cette vieille réponse des avares : « Cela ne se trouve pas dans le pas d'un cheval. »

Ces grandes aventures en ont amené d'autres piquantes et burlesques. Les parieurs fantastiques se sont mêlés de la partie, comme les joueurs fantastiques figurent à la Bourse de Paris; ils engageaient vingt mille guinées sur un cheval, et ils se rendaient aux courses avec un bon passe-port dans leur poche, tout prêts à fuir sur le continent en cas de perte. Cette ruse a réussi jusqu'au jour où elle a été éventée. On assure que maintenant ces parieurs de contrebande, se défiant les uns des autres, sont très-exactement pourvus d'un passe-port pour l'étranger; que les perdants partent subitement, mais que les gagnants partent aussi. La course d'hommes après la course de chevaux ! L'on raconte qu'un gagnant furieux a poursuivi son antagoniste rebelle de poste en poste jusqu'à Naples, et qu'il ne l'a rejoint que sur le Vésuve. Au sommet du volcan, le parieur fuyard se croyait bien en sûreté; il oubliait les courses de New-Market et ses revers en contemplant la mer azurée, la blanche

Parthénope et les îles enchantées de Caprée, d'Ischia et de Nisida. Tout à coup un homme se précipite sur lui, le saisit au collet, et lui dit d'une voix formidable : « Vous me devez vingt mille guinées ! payez ! »

CHAPITRE IV.

Le Jockey-Club; sa fondation; ses théories.

On peut le dire, quelque paradoxal que cela paraisse, la cause qui semble jusqu'ici devoir le plus puissamment appuyer les efforts persévérants de la Société d'encouragement dans son œuvre de perfectionnement des races chevalines en France, c'est l'établissement des chemins de fer. Cette assertion résulte clairement de la théorie que nous avons exposée et que nous compléterons tout à l'heure, sur la dégénération des chevaux. Grâce à ces ceintures de fer qui se déroulent en tous sens sur le sol, les routes disparaissent, leur utilité s'efface. Nous ne verrons plus ces voitures du poids de vingt-cinq milliers, que quatre ou cinq chevaux s'abâtardissent à traîner sur des voies tourmentées, défoncées, impraticables.

Il ne faut pas oublier qu'à cette époque éloignée où nous possédions la meilleure race qui fût en Europe, et où les nations voisines tiraient de France leurs chevaux de bataille et de luxe, par

une frappante coïncidence, les transports de roulage ne s'effectuaient pas au moyen de chevaux, mais à l'aide seulement de bœufs et de mulets. L'application des forces du cheval venant forcément à se modifier aujourd'hui, l'élevage des races étant de mieux en mieux compris et se rapprochant toujours davantage des bonnes doctrines que la Société d'encouragement a propagées, nos chevaux ne peuvent que s'améliorer de jour en jour.

C'est en 1833 que cette Société s'est fondée à Paris, sous la désignation de *Jockey-Club*. Elle a ouvert une ère importante dans les annales d'une production qui constitue un des plus précieux éléments de la richesse nationale. Avant sa venue, la question chevaline était plongée dans de profondes ténèbres; les systèmes et les méthodes n'avaient aucune base fixe; ils se contredisaient, ou plutôt il n'y avait pas de système. La routine et la fantaisie prévalaient, aussi bien dans les établissements publics, dans les haras du gouvernement, que chez les éleveurs particuliers, dont le nombre était infiniment petit[1].

Cependant, dès la Restauration, des notions

1. Dans un ouvrage intitulé : *Des Institutions hippiques*, un inspecteur général a tracé lui-même le triste et affligeant tableau des fluctuations, des changements de méthodes et de systèmes, des vicissitudes enfin qu'a subis l'institution des haras.

exactes empruntées à l'Angleterre avaient déjà germé. M. le duc de Guiche et M. le comte Alexandre de Girardin furent les premiers qui parlèrent du pur sang anglais comme régénérateur; les premiers aussi ils émirent des idées coordonnées et nettement déduites sur l'élevage du cheval. Le haras de Meudon reçut sous leur impulsion, et par les ordres de Charles X, une direction nouvelle. Il est vraisemblable que dès lors la France fût arrivée à un état de progrès très-marqué, si en même temps ses frontières eussent été fermées aux chevaux étrangers; mais cette mesure fut négligée. L'Angleterre nous inonda de ses *demi-sang*, et le Mecklenbourg nous approvisionna de chevaux de carrosse. D'ailleurs, les opinions professées par le duc de Guiche, et surtout par le comte de Girardin, restaient renfermées dans un tout petit cercle de connaisseurs, sans exercer aucune influence sur les masses imbues de préjugés ou totalement indifférentes à cette question. Il fallait, pour populariser leurs théories, une force que pouvait donner seule l'association de plusieurs volontés avec une parfaite unité de vues. La Société d'encouragement trouva cette force, ou plutôt elle fut cette force elle-même.

Cette Société se composa au début de quatorze membres fondateurs, dont les noms ne doivent

pas rester dans l'oubli[1]. Leur premier soin fut de constater le mal auquel il importait de remédier. Ils indiquèrent le but qu'ils voulaient atteindre, et formulèrent nettement leurs doctrines. Elles avaient pour base les courses et la préférence donnée au cheval pur sang anglais sur le cheval arabe comme régénérateur.

Lorsque la Société s'occupa de rechercher et d'arrêter les principes qu'elle devait appliquer pour arriver promptement à son but, elle commença par reconnaître qu'il n'existait nulle part en France d'éléments qu'elle pût mettre en œuvre. Il fallait créer quelque chose de nouveau. La méthode la plus simple était donc d'étudier ce qui se passait chez les autres nations et de prendre pour guides ceux qui avaient le mieux réussi. Or, les Anglais possèdent une race de chevaux incontestablement supérieurs. Partout on le reconnaît; de tous côtés on a recours à eux. La Russie, l'Autriche, la Prusse, entretiennent en Angleterre des agents permanents chargés d'acheter, sans considération de prix, tous les étalons qu'ils peuvent se procurer. Comment les Anglais sont-ils arrivés à

[1]. Son Altesse Royale le duc d'Orléans, le duc de Nemours, membres honoraires. — MM. Maxime Caccia, — le comte de Cambis, — Delamarre, — le comte Demidoff, — Fasquel, — Charles Laffitte, — Ernest Leroy, — le chevalier de Machado, — le prince de la Moskowa, — de Normandie, — Rieussec, — lord Henry Seymour.

cet admirable résultat? Comment sont-ils parvenus non-seulement à conserver chez leurs régénérateurs toutes les qualités des chevaux d'Orient autrefois importés chez eux, à leur donner plus de taille et de vigueur, mais encore à obtenir leurs magnifiques chevaux de chasse, de guerre et de trait? C'est par un système parfaitement entendu d'accouplements, de croisements et d'épreuves. Rien n'était donc à la fois plus simple et plus sûr que de profiter de leurs travaux et de suivre leur exemple.

Les chevaux arabes, selon les observations de la Société d'encouragement, ne se sont conservés purs et sans mélange que sur certains points du Soudan ou de la Syrie; une grande incertitude sur les races les plus précieuses se manifeste dans les divers rapports des voyageurs ou des agents qui ont été envoyés sur les lieux; le mérite des généalogies, que les Arabes conservent très-soigneusement, est très-difficile à apprécier pour des étrangers; enfin, s'il existe encore de véritables producteurs purs arabes, ce n'est qu'en très-petit nombre. Mais, quand même ces difficultés ne seraient pas insurmontables, quand même il serait possible de se procurer des étalons et des juments arabes en quantité suffisante pour fonder en France le type qui a formé la race anglaise, la Société préférerait le producteur de pur sang an-

glais. En effet, le cheval anglais de pur sang présente dans son perfectionnement un fait accompli ; il réunit *à toutes les qualités* du sang la force et la taille, le fond et la durée. Le cheval arabe, au contraire, manquant d'élévation, ne peut remplir aussi bien le but qu'il est si important d'atteindre dans l'emploi pratique du cheval.

Le cheval anglais est à la fois plus propre à relever la taille des races du Midi employées pour la cavalerie légère et à donner de l'énergie aux espèces normandes, qui ne fournissent en général que des chevaux mous, indociles, et que leur tempérament lymphatique rend sujets à de fréquentes maladies. En Angleterre, toutes les personnes qui ont persisté à tirer race d'étalons arabes l'ont fait aux dépens de leur fortune ; MM. Atwood et le colonel Angerstein sont les derniers, et leur exemple est cité comme un triste écueil à éviter ; il n'est donc pas exact de dire, ainsi qu'on l'a avancé dans une publication récente, que la race des chevaux de pur sang anglais ne se maintient dans son état de perfection que par l'introduction continuelle du sang arabe. C'est là une de ces assertions purement imaginaires, qui dénotent la plus complète méconnaissance de ce qui se passe en Angleterre.

Le but principal de la Société, dès sa naissance, fut de populariser, de propager les courses, d'engager le gouvernement à augmenter la valeur des

CHAPITRE IV. 173

prix. Elle ne se borna pas à formuler clairement les principes qui la dirigeaient et à faire un appel à la sympathie de tous. A côté des doctrines, elle instituait des prix, et introduisait en France une organisation nouvelle pour les courses. Un Anglais nommé Bryon, qui avait une expérience consommée de toute la pratique anglaise, lui fut un utile auxiliaire. On créa des règlements, un code des courses et un tribunal compétent. Outre un comité spécial de courses[1], on nomma trois commissaires chargés de juger *en dernier ressort* toutes les réclamations relatives aux prix fondés par la Société, et prêts d'ailleurs à exercer les fonctions d'arbitres, si des difficultés provenant

1. Le comité des courses se compose actuellement de la manière suivante :

Membres fondateurs : MM. le prince de la Moskowa, — le comte de Cambis, — le marquis de Boisgelin, — Fasquel de Courteuil, — le chevalier de Machado, — Charles Laffitte, — Achille Fould, — Ernest Leroy, — Auguste Lupin, — le comte Gaston de Blangy, le vicomte Paul Daru, vice-président, — le comte d'Hédouville.

Membres adjoints : MM. le baron de la Rochette, — Jacques Reiset, — le comte Fernand de Montguyon, le baron de Pierres, — le comte Amédée Descars, — le comte Henry de Greffulhe, — le comte Alfred de Noailles, — le duc d'Albufera, — le baron Nathaniel de Rothschild, — le baron Lecouteulx, — le comte Edgar Ney, — le marquis de Mac-Mahon.

Commissaires des courses : MM. le baron de la Rochette, — Jacques Reizet, — le comte Alfred de Noailles.

M. le comte d'Hédouville est nommé commissaire pour la surveillance du terrain de Chantilly.

de toute autre course en France leur étaient soumises.

Ce code longtemps en vigueur, et dont les principales dispositions avaient été adoptées par plusieurs des autres Sociétés de courses, a servi de base au dernier arrêté ministériel en date du 17 février 1853, par lequel les courses en France seront désormais uniformément réglementées. Ce document officiel est indispensable à consulter pour tous ceux qui veulent compléter leur initiation dans la science du turf[1].

Les hommes qui s'étaient fait chez nous une préoccupation si vive et si patriotique de la question chevaline étaient alors fort jeunes. En dehors de leurs connaissances techniques, ils étaient par leur fortune, leur valeur personnelle et le brillant de leur existence, des centres autour desquels gravitaient des myriades d'autres hommes également influents, disposés à aider chaleureusement à l'accomplissement de cette mission. Plusieurs d'entre eux, quoique *arrivés* par les avantages de la fortune, ont cédé à leur vocation d'intelligence et se sont lancés dans les carrières politiques où ils pouvaient servir le pays ; plusieurs sont devenus ministres, d'autres généraux : MM. de Morny, Fould, Walewski, Lavallée, appartiennent à cette brillante pépinière.

1. Voir à la fin du volume.

CHAPITRE IV.

De là cet éclat rapide de prospérité et de vogue qu'obtint le Jockey-Club. Beaucoup briguaient l'honneur d'en faire partie. Le nombre des membres était illimité, selon les statuts ; mais les candidats étaient soumis à des conditions de notabilité et de fortune qui avaient leurs salutaires rigueurs : une boule noire sur six suffit encore dans le ballottage d'admission pour motiver un refus. Chaque membre permanent paye à son entrée cinq cents francs, savoir : deux cents francs d'entrée pour le cercle, cent francs pour la souscription annuelle de la Société, et deux cents francs pour celle du cercle. Les autres années il ne paye que cent francs pour la Société, et deux cents francs pour le cercle. Les ambassadeurs et les ministres étrangers près du gouvernement français peuvent, sur leur demande, faire partie de la Société et du cercle sans ballottage. Enfin, par un acte de gracieuse fraternité, tout membre du Jockey-Club d'Angleterre est admis dans la tribune des courses et obtient son entrée au cercle, sur l'invitation du président, pendant la durée d'un mois.

Dans sa juvénile libéralité, dans son ardent désir de tirer enfin le pays de l'ornière des théories creuses pour le pousser dans la voie d'une pratique efficace, la Société augmentait ses sacrifices d'argent au profit des courses, si bien qu'après seize années d'existence, son livre de recettes et de

dépenses étant compulsé, elle avait distribué plus d'un million en prix de courses.

L'exemple gagna la province; des Sociétés se formèrent à l'instar de celle du Jockey-Club. En 1834, elle était seule en France; en 1844, dix ans après, trente-deux Sociétés, utiles satellites de cet astre brillant, distribuaient leur argent sur autant d'hippodromes départementaux. Aujourd'hui leur nombre s'élève à cinquante-deux [1].

Ce sont là d'incontestables services qu'on ne saurait tenter de nier: nous nous plaisons à les proclamer avec la même franchise que nous mettons à dire en passant que, si au début la Société d'encouragement s'est distinguée par un zèle éclairé pour la question chevaline en France, son action depuis quelques années est devenue moins sûre et menace de s'amoindrir encore. Ce que nous accueillions en elle au moment de sa fondation, c'était une réunion de sportsmen, d'hommes s'occupant de chevaux avec intelligence et passion, tandis que bientôt ce qui caractérisera le Jockey-Club, ce sera l'absence à peu près complète de sportsmen parmi ses membres. Plusieurs de ses fondateurs se sont retirés par une cause ou par une autre, et n'ont pas été remplacés. Chose étrange! on fait partie du

1. En Angleterre, le nombre des hippodromes est de cent quarante-neuf.

CHAPITRE IV.

Jockey-Club non-seulement sans figurer sur le turf, mais sans posséder un seul cheval dans ses écuries et sans rien entendre à la question ; ce qui est presque dérisoire. Cette singularité explique bien des incertitudes et des tâtonnements ; car on ne marche avec vigueur vers un but qu'on veut atteindre, qu'autant qu'on est stimulé par un intérêt, par une passion généreuse du cœur. Un Jockey-Club ne saurait à aucun titre se passer de sportsmen. Mais, tandis que cette Société s'appauvrit d'hommes spéciaux, comme par ses statuts le nombre de ses membres est illimité, la famille s'accroît chaque jour d'individualités fort honorables sans doute, mais dont les préoccupations sont dirigées en dehors des intérêts qui se rattachent au turf.

Si le Jockey-Club ne se régénère pas bientôt au point de vue hippique, si l'élément du sport n'est pas personnifié dans un plus grand nombre d'hommes compétents, il est vraisemblable qu'à côté de ce club, qui tend de plus en plus à se créer une distinction aristocratique, ne tardera pas à se former une autre Société d'hommes spéciaux dont l'action sur le turf deviendra tout à la fois plus puissante et plus efficace.

Le gouvernement, qui cherche avant toute chose le progrès et des avantages pour le pays, pourrait bien reconnaître et légitimer tôt ou tard la raison d'être de cette nouvelle association et traiter avec

elle de puissance à puissance, en lui accordant les priviléges qu'elle a commis aux mains du Jockey-Club actuel, dont le passé a justifié si parfaitement toutes les faveurs gouvernementales [1].

Chantilly.

C'est à ce passé que les réunions de Versailles et de Boulogne ont dû successivement leur essor; Chantilly fut tiré du sommeil aristocratique de ses souvenirs et de son ancienne grandeur pour venir à son tour figurer sur le programme des solennités équestres. Nous n'avions aucun champ de course particulièrement consacré à l'épreuve des poulains de trois ans nés en France; on assigna à Chantilly cette spécialité, la même que lord Derby avait créée en faveur d'Epsom, le lieu de sa résidence. Aucune autre épreuve n'éveille un intérêt aussi vif que celle-ci. C'est en quelque sorte l'étiage du progrès. On accueille ces

[1]. Le Jockey-Club, par l'organe de son secrétaire, s'est fait l'intermédiaire des relations entre toutes les Sociétés de courses. Il est l'agent, le banquier des éleveurs et des propriétaires de chevaux qui veulent faire courir. Le secrétaire du club se charge à leur place des engagements; c'est pour eux une grande économie de temps et de peine, et de plus une garantie d'exactitude et de ponctualité. Toujours bien informé, à l'affût des delais, des conditions et des règlements, dès qu'un ordre d'engagement lui arrive, il l'exécute et fait les fonds pour le commettant, sur lequel il tire pour se couvrir de ses avances.

jeunes chevaux comme on accueille les promesses et l'espérance ; ils sont ou la condamnation ou l'approbation et la récompense des efforts qui ont été tentés[1].

Le duc d'Orléans, au milieu de la société que la monarchie de juillet reconstituait autour d'elle, chercha un moyen d'influence et de popularité dans l'engouement général que commençait à inspirer le turf, et qu'il avait beaucoup contribué pour sa part à faire naître. Il se mit ouvertement à la tête des sportsmen de cette renaissance, et forma sa maison sur un grand pied. Il eut des jockeys et des entraîneurs célèbres qu'il faisait venir d'Angleterre à grands frais. George Edwards est un des noms dont le souvenir reste. Les fastueuses écuries et le commun du château de Chantilly se peuplèrent ; les meilleurs étalons de France en occupaient les stalles. Grâce à l'habileté et au zèle de son entourage, les élèves qu'il obtenait se montraient avec des qualités supérieures de fond et de vitesse : *Gygès*, *Nautilus*, *Roquencourt*, *Quonium*, *Romulus*, *Volante*, appartiennent à la liste de ses beaux produits et de nos illustrations chevalines.

Du jour où il y eut un air d'aristocratie à respirer en assistant aux courses de Chantilly, Chantilly

[1]. Voy. à la fin du volume la liste des chevaux qui ont gagné le prix du Jockey-Club à Chantilly, depuis sa fondation. Ce prix, qui était de 10 000 francs, a été élevé à 15 000, à dater de 1854.

devint un rendez-vous brillant et recherché. L'élégance consistait à louer une maison pour le temps des courses. On y envoyait ses gens d'office, son argenterie, ses tapis; on y improvisait pour quelque temps tout le luxe de Paris. Lord Seymour paya mille francs un pavillon qu'il n'occupa que pour y déjeuner une fois.

Les courses ne pouvaient apporter à Chantilly qu'un mouvement passager; le prince, afin que la protection qu'il donnait au turf français ne fût pas vaine, avait voulu que l'éclat des fêtes compensât leur peu de durée. Pendant quatre jours, il tenait cour plénière à Chantilly. Rien n'y manquait alors, pas même les rivalités, rivalités de toute sorte, sociales et politiques. Au bal de la cour on opposa le bal créé par le monde légitimiste. Il y avait autel contre autel, ou plutôt orchestre contre orchestre. Des lumières luisaient aux vitraux de toutes les maisons. Si bien peu prenaient, à l'imitation du prince royal, un intérêt réel et sérieux aux courses, on n'accourait pas moins à Chantilly pour faire croire qu'on avait des chevaux, des équipages, qu'on appartenait de près ou de loin à ce monde de *sport*, qui, en Angleterre, compte dans ses rangs toutes les sommités sociales. Il y avait chasses, bals, spectacles, concerts la nuit sur les étangs où se mirent les tourelles du vieux château; chevauchées sous les frais

ombrages de la forêt, promenades sur les verts tapis de la pelouse, où les femmes, vêtues de blanc, glissaient le soir comme des cygnes qui regagnent leur demeure.

Chantilly, ainsi façonné, eut son caractère spécial, son type individuel ; comme Epsom, il avait ses deux réunions, l'une du printemps et l'autre de l'automne, et, comme Epsom aussi, celle du mois de mai avait seule le privilége d'appeler la foule ; mais ce n'était ni la même cohue ni, au point de vue hippique, cet enthousiasme, cette ardente et unanime passion anglaise dont nous regardions tout à l'heure le tableau. Chantilly était avant tout un lieu de plaisir et d'élégance, une occasion de toilette, une arène pour les falbalas, les volants, les guipures, les fleurs, les plumes, un lieu où l'on se rendait pour jouer aux cartes, suivre une intrigue d'amour, se gaudir, faire ripaille, jouer au lansquenet ; et les courses occupaient un rang presque secondaire dans la pensée du monde bruyant qui l'envahissait.

Les fêtes de Chantilly eurent deux phases distinctes. L'âge d'argent finit pour elles à la mort prématurée du duc d'Orléans. Cet événement ne changea rien aux habitudes du turf ; mais ce ne fut plus exactement le même monde de loisir et de distinction qui accourait à Chantilly, monde qu'aime le plaisir et le recherche, parce que le plaisir

l'aime et a besoin de le rechercher à son tour : aux vrais amateurs du turf vint se mêler un monde plus incolore, plus prosaïque, un peu dédaigneux des traditions, et qui ne comprenait pas plus la question des chevaux que les chevaux eux-mêmes ne le comprenaient. C'était parmi les femmes qui faisaient partie de cette nouvelle levée un luxe de toilette qui allait jusqu'au délire. Elles accaparaient plusieurs jours à l'avance les hôtels et les maisons de campagne de Chantilly, les appartements et les chambres garnies qui le sont si peu, de telle sorte que pas une femme du vrai monde n'aurait pu trouver la plus étroite hospitalité sans la solliciter de ces fausses dames, dont la porte heureusement est toujours ouverte.

Cette fièvre ne fut pas de longue durée; l'exaltation se calma. Quoique privé du patronage du duc d'Orléans, Chantilly, après deux réunions folles et débraillées qui firent du bruit en leur temps, reprenait peu à peu ses allures de bonne compagnie, quand survint la révolution de février.

La petite ville, veuve de ses princes, s'est vue délaissée dans sa tristesse. Les courses du printemps exercent bien encore un vif attrait dans le monde élégant et riche de Paris, mais ce monde est plus spécial et beaucoup moins nombreux. Quant aux réunions d'octobre, elles sont froides et presque oubliées. La pelouse de Chantilly, alors si

mélancolique dans sa grandeur, ne contient que de rares voitures : aux tribunes personne, pas même de ces spectateurs routiniers, de ces visages accoutumés qui appartiennent aux courses, de même que d'autres visages appartiennent aux concerts, que d'autres encore appartiennent aux séances de l'Académie ; car chaque plaisir en France a son public. Les luttes et les émotions du turf, tout cela se passe pour ainsi dire en famille ; on croirait parfois assister à une avant-dernière répétition au théâtre : beaucoup de monde sur la scène, sans oublier les gendarmes, mais personne dans la salle de l'hippodrome[1].

Chantilly attend, fier et riche de ses souvenirs, de ses bois profonds, de ses jardins, de son parc de Sylvie, de ses historiques écuries où fut reçu le comte du Nord, de ses carrefours de chasse dont le plus vaste est celui de la Table-Ronde, de ses eaux vives qui enceignent le château, de son pavillon de la Reine-Blanche, baigné par les poétiques étangs de Commelles, de ses pittoresques environs, Ermenonville, Mortefontaine, Saint-Leu,

1. Non-seulement la réunion d'automne à Chantilly, de même que celle de Paris, arrive à une époque de l'année qui précède le retour de nos pérégrineurs de la haute existence, mais les prix de son programme étaient médiocres. Il est vraisemblable qu'à l'avenir cette réunion prendra plus d'importance, car elle vient d'être enrichie d'un magnifique prix annuel de 10 000 francs donné par l'empereur.

Royaumont, enfin de ses courses, les plus célèbres parmi toutes celles qui se font en France, et où se dispute le prix si envié du derby. Chantilly pressent le retour infaillible de sa prospérité en voyant agir cette main puissante par laquelle tant de grandeurs, dans notre beau pays, se relèvent de leur déchéance révolutionnaire !

Voici des lignes qui furent publiées sur Chantilly à l'époque de sa vogue, et qui donnent une spirituelle idée des transactions et des scènes de son hippodrome.

« Pour un monde spécial, qu'il faut appeler ou le monde cheval, ou le monde *rider*, ou le monde *turf*, les émotions finales de Chantilly avaient été préparées par les émotions préliminaires du livre (*book*) qu'on peut comparer au carnet de l'agent de change.

« Un livre ainsi que nous venons de le dire, c'est un portefeuille, un album, un calepin sur lequel on écrit les paris, c'est-à-dire le nom des parieurs, celui des chevaux et les sommes convenues. Chacun donc a son book, ce qui constitue un engagement *fait double entre les parties*. On comprend toutes les complications auxquelles peuvent donner lieu le nombre, la réputation des chevaux. Longtemps à l'avance se répandent des bruits plus ou moins fondés sur les qualités des concurrents : tel est favori aujourd'hui, qui demain tombe en défaveur. On se dit bas à

l'oreille qu'il a mal galopé à un *essai* fait sur l'hippodrome. A l'instant ses actions tombent. On pariait pour lui *à égalité*, on faisait deux, cinq ou six, on ne fait plus que vingt, trente ou quarante, ainsi que la Bourse, où des valeurs remontent ou se déprécient d'après les nouvelles vraies ou perfidement supposées.

« Pour le prix du Jockey-Club, trois ou quatre chevaux ont été alternativement favoris. On se demandait du *Fiammetta*, du *Florence;* on se repassait du *Mantille;* on s'arrachait du *Locomotive*. *Faustus* fut favori dès le commencement, et M. de Vasimont, vieil amateur de chasse et de chevaux très-connu, réveillé le matin par un de ses amis qui lui dit : « Quoi de nouveau? » répondit : « *Faustus* s'est couché hier à six heures. »

Il eût été difficile de faire un choix mieux approprié que Chantilly au but qu'on avait en vue. Plus qu'aucun autre lieu de la grande villégiature parisienne, il était digne de cet honneur. Ce qu'on va chercher à grands frais de route et d'argent dans les campagnes éloignées se trouve là réuni par les mains de l'homme et les accidents de la nature. Mais le principal mérite de Chantilly est dans la nature même du sol de son champ de course, le meilleur après celui de Boulogne. La piste est ovoïde, plane jusqu'aux trois quarts du parcours, un peu en pente à partir des écuries, puis légè-

rement montueuse jusqu'à la tribune des juges. Elle est tracée sur ce vaste plateau de la pelouse, encadrée au nord par une ligne de jolies maisons qui regardent de toutes leurs croisées les scènes de l'hippodrome. Au levant sont les écuries monumentales, et plus loin dans la même orientation les deux châteaux adossés aux quinconces du parc; au midi, le vert rideau de la forêt commence sur les bords mêmes de la pelouse pour aller finir au delà de Luzarches d'un côté et de Mortefontaine de l'autre. Le terrain de la course est élastique et résistant; jamais boueux par les temps de pluie, il est sans poussière par les températures sèches et dures. L'Angleterre n'aurait pas mieux choisi. Sous ce rapport, Chantilly jouit d'un avantage très-apprécié des sportsmen, et, il faut le dire, assez rare chez nous[1].

Il s'en faut aujourd'hui que le séjour de Chantilly pendant la saison du printemps soit aussi coûteux qu'il l'était il y a quelques années. On s'y loge et on y vit à moins de frais; les prix sont ac-

[1]. Les courses de Chantilly ont cessé d'être exploitées pour le compte et aux frais de la ville même. Le Jockey-Club a pris à bail pour neuf ans, à partir du printemps de 1853, les pavillons, la pelouse et l'*allée des Lions* où se fait l'entraînement des chevaux. Grâce à ce patronage, toutes les améliorations que réclamaient impérieusement le service, l'arrangement et la distribution des tribunes, seront successivement réalisées et mises sur le pied du confortable anglais.

cessibles aux bourses moyennes. Les aubergistes ont compris que rançonner le visiteur, c'est souvent le renvoyer à jamais ; d'ailleurs la manie de semer son or sur les grandes routes n'est plus qu'un ridicule que quelques fortunes médiocres se donnent et que la vraie richesse évite avec soin.

Boulogne-sur-mer.

Boulogne-sur-mer vient après Chantilly pour l'élégance et la vie fashionable ; il le prime par l'excellence de son terrain de course. Dès les premiers jours du mois d'août, la cité de Boulogne, si agréable pendant toute l'année, se fait plus gaie et plus animée que de coutume. Les amateurs du turf arrivent, les hôtels s'emplissent ; l'Angleterre débarque ses sportsmen cosmopolites, et les riches propriétaires français qui habitent cette opulente province de l'Artois descendent vers la ville. A sept kilomètres environ de Boulogne, dans la direction de Calais, est un petit groupe de cabanes de pêcheurs ; on l'appelle Vimereu. A six minutes de chemin au delà de ce point est un vaste plateau. Ce plateau est inculte : de petites bruyères, des herbes rases et comme fraîchement fauchées croissent sur le sol et le rendent d'une élasticité merveilleuse. Pas une cavée, pas une inflexion ne tourmente ce terrain. Là on a tracé une vaste orbite d'environ

deux mille cinq cents mètres. Au point de départ, qui est aussi le but (*the winning post*), est l'estrade des commissaires-juges, et vis-à-vis est un amphithéâtre pour les curieux qui n'ont pas de voiture. La même disposition, comme on voit, se reproduit uniformément sur les champs de course en France, tandis que l'Angleterre varie la forme des siens. L'hippodrome de Boulogne a pour limites de vertes et belles campagnes, pour horizon la mer qui moutonne au loin, et à l'arrière-plan, au delà du détroit, s'élèvent les dunes de Douvres, immortalisées par Shakspeare.

Les courses de Boulogne commencent vers le 10 août, mois si riche en réunions du même genre. Elles se divisent en trois journées. Presque toujours, par un privilége de la saison, le beau temps les favorise ; elles diffèrent sous ce rapport des courses de Bordeaux et de Paris, dont l'aspect est généralement triste, parce qu'elles ont lieu aux époques pluvieuses d'avril et de septembre. On se réunit sur le champ de course ; l'assistance est fort curieuse à voir à cause de sa composition hybride, moitié France et moitié Angleterre ; cependant on peut dire que les couleurs anglaises dominent les teintes françaises. L'élégance un peu épinglée de nos dames s'efface devant l'éclat plus fastueux des toilettes anglaises. On voit de charmantes ladies, et des plus romanesques, qui, debout sur les coussins et sur le siége

CHAPITRE IV.

de leurs voitures, boivent du champagne comme à Goodwood et à Epsom pendant les intervalles qui séparent chaque épreuve. On n'entend parler que la langue anglaise sur l'hippodrome et sur la route de Boulogne à Ambleteuse. Tout est anglais autour de nous, jusqu'aux Français eux-mêmes. Les tavernes improvisées sous de vastes tentes n'offrent aux estomacs affamés que des jambons, du yorkshire, de l'ale et du porter *double stout* à consommer. On se croirait transporté par un coup de vent de l'autre côté du détroit.

Ce champ de course a été témoin d'une victoire dont le turf français s'enorgueillit. Le prix de 6000 francs donné par le ministère de l'agriculture et du commerce y a été gagné par *La Clôture*, cheval français des écuries de M. Aumont, battant *Brandy Face*, cheval anglais.

En général, la valeur des prix est assez élevée pour exciter l'émulation de nos meilleurs éleveurs et appeler le concours des adversaires étrangers : l'association de Boulogne est tout à la fois généreuse et intelligente ; nous n'avons qu'une observation à lui soumettre, et elle nous est inspirée par une légère susceptibilité nationale : nous lui demandons pourquoi elle s'obstine, non-seulement à arborer le drapeau anglais, les jours de réunion, sur le champ de course, mais à le planter de distance en distance sur toute la route de Boulogne

à Ambleteuse? Est-ce que le pavillon français est arboré à Londres à l'entrée du tunnel de la Tamise, parce que ce hardi passage est l'œuvre d'un ingénieur français, M. Brunel?

Le Champ de Mars.

Si le seul mérite d'un hippodrome consistait dans l'étendue, le Champ de Mars à Paris viendrait en bonne ligne ; mais ce n'est là qu'une condition secondaire. La qualité du terrain prime toutes les autres, et sous ce rapport il serait difficile de rien imaginer, si ce n'est Versailles, de plus pitoyable que ce *circus maximus* de la capitale, un peu mieux approprié à sa destination militaire qu'aux épreuves et aux joutes de la course. On s'étonne à bon droit que l'autorité, qui témoigne d'une vive sollicitude pour la question chevaline en France, n'ait pas été frappée de l'urgence qu'il y aurait à améliorer au moins le terrain de la piste, si difficile pour les chevaux et si dangereux pour ceux qui les montent. En effet, le mot *turf* contient dans sa signification tout un enseignement qu'il ne faut pas perdre de vue. A la moindre pluie, le sol du Champ de Mars se détrempe, il devient pâteux et profond ; les chevaux s'y enfoncent ; s'il fait sec, c'est autre chose : cette terre friable à la surface durcit au fond sans offrir d'élasticité, et les

CHAPITRE IV. 191

chevaux en galopant soulèvent des nuages de poussière et de petits cailloux qui aveuglent et empêchent les coureurs.

L'étranger qui assiste aux réunions de Paris s'étonne aussi de la pauvreté des baraques qui servent de tribunes et d'estrades aux spectateurs. Elles sont indignes d'une capitale qui se targue d'être le centre des beaux-arts et qui laisse assez volontiers vanter la beauté de ses monuments publics. On se demande comment, lorsque nos architectes recherchent les occasions de faire preuve d'originalité par des constructions en rapport avec les besoins de la civilisation moderne, le gouvernement ne songe pas à leur montrer les pourtours du Champ de Mars, en leur demandant, pour remplacer l'ignoble provisoire actuel, un ensemble d'élégantes constructions destinées à rehausser l'éclat de nos solennités hippiques. Il y a tout à reprendre au Champ de Mars : nature du terrain, insuffisance des tribunes, insuffisance de l'enceinte du pesage, qui exigerait un emplacement dix fois plus vaste. Il faudrait aussi des abris pour les chevaux et pour les sportsmen, qui ne savent où se gîter quand il pleut, enfin une voie praticable pour les spectateurs des grandes tribunes qui, par les mauvais temps, ne peuvent arriver à leurs places sans traverser une mare de fange.

Il faut vraiment, pour s'en faire une idée, voir

cette enceinte du pesage, au Champ de Mars, par un de ces jours pluvieux des printemps de Paris : à ces chevaux, à ces jockeys aux casaques de couleur, aux toques variées, à ces hommes qui sont là pêle-mêle, mouillés et crottés, on dirait une halte de saltimbanques bohémiens dans la fange d'un village. Par une pluie digne de l'hivernage des tropiques, nous avons assisté à un de ces spectacles qui serrent le cœur et froissent l'amour-propre national. L'enceinte était pleine d'hommes de haute volée; il y avait des ambassadeurs, des ministres, des ducs de bon aloi, des nababs de la finance. Lord Normanby, par parenthèse, était superbe d'héroïque résignation. Tous pataugeaient à qui mieux mieux au milieu des chevaux qu'on sellait, et qui, excités par les flagellations du vent et de la pluie, par le tumulte qui se faisait autour d'eux, ruaient et bondissaient.

Tout à coup, les tambours battent aux champs : on annonce Son Altesse Impériale Louis-Napoléon. Le prince arrive, et, pour se rendre à sa tribune, dont les banquettes et les appuis sont de velours, singulier contraste! il est contraint de se faire un passage sur la pointe des pieds, à travers des flots de boue noire. Il faut croire que le prince se rappela cette excursion quasi-nautique; car, quelques jours plus tard, et par un temps assez mauvais encore, sa voiture arriva par le centre de l'hippo-

drome, et de manière à lui éviter, dans son trajet à pied, la malencontreuse traversée d'une partie de l'enceinte du pesage.

Ces observations hasardées par beaucoup, répétées par nous, ont été accueillies d'une part par l'autorité supérieure et de l'autre par l'édilité parisienne, si intelligente et toujours infatigable quand les intérêts de la grande cité sont en jeu. Il est aujourd'hui décidé qu'un nouveau champ de course, tracé dans le style anglais, aux vastes horizons, à la piste gazonnée, aux tribunes monumentales et élégantes, trouvera sa place dans les projets d'embellissement qui se réalisent au bois de Boulogne et dans ses alentours [1].

Ce qui nous reste à dire encore au sujet du Champ de Mars porte sur des détails d'organisation relatifs aux courses mêmes.

On s'est étonné que MM. les membres de la Société d'encouragement aient donné à la tribune qui leur est réservée la place qu'elle occupe. Cette tribune, fagotée de mauvaises planches, espèce de cage à poules, a le tort excessif de masquer com-

[1]. Il sera contigu pour ainsi dire à un autre champ de course que la spéculation privée ouvre, au profit des plaisirs de la grande cité, à toutes les catégories du *haut sport*, et notamment aux exercices hippodromiques, dans les belles plaines qui s'étendent du pont de Neuilly au pont de Suresnes en longeant la Seine d'un côté et le bois de Boulogne de l'autre.

plétement la vue aux voitures de maître qui ont payé pour pénétrer dans l'intérieur de l'hippodrome. Ce public en équipage qui, seul parmi les assistants, prend un peu d'intérêt technique aux courses, et qui traduit cet intérêt en espèces métalliques, est entièrement privé du plaisir de voir et le départ et l'arrivée des chevaux. Nous nous sommes souvent émerveillé de la patience que ce monde élégant déploie pendant la durée de chaque réunion. Enfoui dans ses voitures, il reste étranger à tout ce qui se passe de vif ou d'amusant, et se trouve réduit parfois à ne connaître l'épisode, l'incident le plus récréatif, que de seconde main, si ce n'est même au logis; le soir, après le retour.

Aussi, pour beaucoup, si l'on retranchait les sasisfactions de vanité ou d'amour-propre qui consistent à montrer sa livrée sur le champ de course, ou à pouvoir dire qu'on s'y est trouvé, nous croyons que ce spectacle serait un véritable supplice. Pourquoi ne pas obvier à un inconvénient qui peut rebuter, éloigner des spectateurs moins résolus, dont la présence donne justement à ces réunions l'éclat qui les grandit et les colore? Au lieu de refroidir, il faut séduire par le spectacle ce monde français, qui a déjà tant de peine à prendre intérêt aux courses.

La tribune du Jockey-Club paraît à plusieurs mal

placée, c'est-à-dire trop bien placée : les maîtres de
la maison ne se servent pas les meilleurs morceaux. Qu'y a-t-il à faire? Que messieurs du Jockey-
Club cherchent encore, ils le trouveront mieux
que tout autre. Qu'ils voient s'il ne serait pas
mieux, dans l'intérêt des courses, que le poteau
gagnant fût placé, comme il l'est en Angleterre
sur la plupart des champs de course, à l'extrémité
du dernier pavillon réservé au public. Il faut que
la petite tribune du juge-commissaire soit complétement isolée, afin que l'opinion du juge se dérobe
aux influences qui se font jour tout autour de lui
Au Champ de Mars, cette tribune est littéralement entourée par la foule qui encombre l'enceinte
du pesage, et dont on entend les débats et les
bruyants commentaires. C'est à droite de la piste,
non à gauche, et à l'opposite du poteau gagnant,
transporté à deux cents pieds au delà du point
qu'il occupe actuellement, que cette tribune devrait être. Peut-être enfin y aurait-il encore un
progrès à introduire dans la manière dont se font
habituellement les départs (*starting*), cette partie si
importante de la course. Cela saute aux yeux de
qui a vu les hippodromes d'Angleterre. Nous n'oublierons jamais lord G. Bentinck, à Doncaster,
commandant à seize chevaux des plus ardents; il
marchait à côté d'eux, les maîtrisait comme il eût
maîtrisé une brigade de cavalerie, et il ne donna

le signal que lorsqu'il les eut ramassés de front sur toute la longueur de la piste, et en ligne avec le poteau de départ. C'était son art particulier; on peut l'étudier et l'appliquer.

Versailles.

A Versailles, nous retrouvons les mêmes inconvénients que nous reprochons au champ de course de Paris. Même disposition des estrades et des tribunes. Le terrain de la piste est sablonneux, profond, peu favorable à la vitesse des chevaux. Dans une des sections se trouve une inflexion qui dérobe les chevaux à la vue des spectateurs placés sur les premières banquettes des estrades. On peut dire, sans exagération, que les plus favorisés de l'assemblée ne saisissent bien que les deux principales phases de la course : le départ et l'arrivée. Le reste se passe dans des régions où les accidents de la lutte échappent à l'œil.

Le public d'élite des tribunes du Champ de Mars se rend à Versailles avec assiduité; à ce public se joignent les autorités de la ville et un petit contingent de cette classe riche, de cet ancien grand monde qui s'est volontairement exilé dans les solitudes de cette ville; les bourgeois, comme partout, restent immobiles; mais, en revanche, les populations rurales et le peuple encombrent les

abords du bois; leur mise endimanchée égaye le coup d'œil de l'hippodrome.

Le défilé des voitures, des chevaux de selle et des piétons dans les rues de Versailles est un spectacle fort animé; les croisées sont garnies de curieux; les boutiques et les cafés quadruplent leurs recettes. Pour les auberges et les restaurants, les courses, quoique passagères, sont de véritables aubaines : ce n'est que pour les courses et pour les revues que Versailles quitte sa physionomie endormie.

Nous souhaitons que cette ville aux grands souvenirs, aimée des touristes à cause de la magnificence de son palais et de ses incomparables jardins, comprenne ce qu'un beau champ de course ajouterait encore à la puissante attraction qu'elle exerce. Un hippodrome grandiose et un riche programme, offrant des prix de quelque valeur, servirait sa gloire, sa dignité et son budget municipal tout à la fois.

Moulins.

Moulins ne figure que de fraîche date dans le calendrier des courses; mais, dès le début, son association s'est fait une place des plus distinguées parmi toutes les autres en France. Elle appartient à la division du Midi, dont elle a ainsi rendu la

juridiction plus étendue et beaucoup plus importante. S'il est permis de préjuger de l'avenir par le succès qu'atteste le passé, nous pouvons assurer que les réunions de Moulins exerceront avant peu une influence considérable sur notre turf. L'association de Moulins possède deux des principaux éléments de réussite : libéralité et habileté.

De même que Chantilly est devenu l'Epsom français, Moulins s'est fait notre Doncaster. C'est sur son hippodrome que se dispute le Saint-Léger de France. Le comité s'est hâté, sur les observations qui lui ont été faites, de modifier les conditions qu'il avait primitivement établies pour l'admission des concurrents à ce grand prix. Aujourd'hui les engagements pour le Saint-Léger de France se font lorsque les chevaux sont âgés de deux ans. Les règlements accordaient trois kilogrammes et demi à tous les chevaux qui avaient séjourné pendant deux ans consécutifs dans la division du Midi : ce privilége a été supprimé. Aujourd'hui, tous les chevaux français sont admis indistinctement à courir pour le Saint-Léger, y compris même les vainqueurs du prix du Jockey-Club, du prix de Diane, de la poule des Produits, etc., mais à des conditions diverses de poids. Nous pensons, avec M. Langley, qu'afin de rendre les réunions de Moulins très-suivies, très-recherchées, le comité devrait de plus en plus ouvrir son hip-

podrome aux chevaux français, sans restriction de département ou de circonscription; les fonds de la Société ne feraient qu'augmenter, et l'affluence des étrangers, tout en favorisant les autres industries du pays, donnerait à ces courses un caractère sérieux et des chances de durée qu'il serait utile de s'assurer dès à présent.

Caen.

L'hippodrome de la ville de Caen, le plus pittoresque de France, est, comme celui de Moulins, de récente création; son institution date de 1837, et il a encore cela de commun avec l'hippodrome de Moulins, que du premier coup il a gagné la faveur du public. Les courses de Caen commencent à une époque favorable de l'année, en juillet, avant que les visiteurs de Trouville aient songé à déserter la petite ville des bains. Les beaux jours ont alors plus de stabilité, en sorte que ces réunions, dont le programme éveille l'intérêt de catégories diverses, deviennent un lieu de rendez-vous auquel n'ont garde de manquer ni la classe nombreuse des éleveurs de la Basse-Normandie, ni les populations campagnardes, ni les touristes de la vie oisive. L'hippodrome de Caen, situé dans cette belle prairie, verte comme l'Irlande, qui avoisine le marais communal sur les bords de l'Orne, offre un

terrain parfait et très-connu pour tel des Anglais, ainsi que l'atteste leur empressement à venir prendre leur part dans les luttes qui s'y succèdent. Le programme de l'association de Caen n'ouvre pas seulement la carrière au pur sang pour la course au galop, il a des prix pour récompenser les belles allures du cheval d'attelage. Le premier jour de ces réunions est consacré à ce genre d'épreuves. Les chevaux hongres et les juments sont seuls appelés aux courses au trot de Caen. Parmi les excellentes bêtes qui y figuraient l'année dernière, on a distingué *Impétueuse*, à M. de Croix, qui a gagné le premier prix de la Société en parcourant la piste en quatre minutes dix-neuf secondes deux tiers.

Nous enregistrons avec plaisir les progrès obtenus dans cette application utile des facultés du cheval. Peut-être la France est-elle réservée, dans les essais de cette nature, à atteindre des succès plus marqués et plus rapides que dans la course au galop. Il nous est permis d'espérer beaucoup quand nous considérons que l'Amérique du nord, tributaire de l'Angleterre pour les chevaux régénérateurs pur sang, doit ses prodigieux trotteurs à une race mixte, moitié française et moitié anglaise. Au Canada et à la Louisiane, anciennes possessions françaises, on retrouve le cheval breton avec sa conformation et ses allures originelles, à la lenteur

et à la mollesse près; c'est de la combinaison de cette souche avec le sang anglais que s'est formé le cheval américain. Sa force et sa vitesse sont à peu près inconnues en Europe, dans les races de luxe appliquées au trait. Il parcourt très-communément un mille en deux minutes, attelé d'un ces légers cabriolets à caisse étroite et à roues larges, qui sont en usage dans le pays.

D'après ces observations, nos départements de l'ouest ne seraient-ils pas plus fondés que la Normandie et le Midi à multiplier les encouragements en faveur de la course au trot? La Bretagne est, de toutes les provinces de France, celle qui se rapproche le plus des États-Unis d'Amérique par la dureté du climat et la nature du sol; et il importe de ne pas perdre de vue, dans l'élève du cheval, cette vérité de philosophie sociale, que le climat et le sol sont deux agents puissants sur les instincts, sur les lois mécaniques de la physiologie, et que par eux s'expliquent bien des anomalies apparentes et des tentatives avortées.

Il faut voir le champ de course de Caen pour s'en faire une idée exacte. Sa situation est unique : les boulevards de la ville, dont le terrain est plus élevé, lui servent littéralement de cadre et le dominent comme une terrasse. Le public y afflue les jours de course, et ils deviennent alors non-seulement une délicieuse promenade, mais un hippo-

dromorama ravissant et unique en son genre. Le monde se meut, va, vient, cause dans les intervalles de temps qui séparent les courses, et s'arrête pour regarder dès que les chevaux partent. La vue dont on jouit du champ de course même est un des plus beaux paysages de France : une section de la ville, avec ses toitures aiguës et capricieusement irrégulières, s'aperçoit à travers de larges échancrures d'arbres inondés de lumière, et sur les arrière-plans du tableau on distingue les montagnes d'Allemagne, qui dominent le cours de l'Orne. Là viennent se masser, s'étager et s'étendre en longues files les populations campagnardes qui assistent au spectacle lointain des courses.

Avranches.

Avranches, dont le nouvel hippodrome date de 1840, a pour la course au clocher une prédilection très-marquée, et cela se conçoit quand on sait que le vice-président de ses courses est M. J. Moggeridge, l'un de nos célèbres gentlemen-riders, et le secrétaire, M. René de Montécot. Le terrain consacré à ce genre de course est très-bon, tandis que l'hippodrome de la course plate est exécrable : c'est un sable mouvant traversé par deux ruisseaux. Les annales hippiques d'Avranches comptent de belles pages, dont les premières portent de très-vieilles

dates. Le steeple-chase florissait dans toutes ses audaces à Avranches à une époque où Paris et les autres villes l'avaient timidement exilé. MM. de Moggeridge, le capitaine Gérard, M. Langton, le baron de Mathan, étaient les grands prêtres du culte. Il y a deux ans, Avranches a vengé Caen, sa sœur normande, où l'Angleterre avait été victorieuse comme de coutume. C'est M. de Montécot, montant *Non-Sense*, qui a gagné les deux épreuves dans la mémorable réunion de 1851.

Avranches a également ses courses au trot, qui, bien qu'elles semblent être la contre-partie de celles de Caen, sont utiles dans ce pays d'éleveurs et d'herbagers; elles répondent aux vues qu'avait le gouvernement en les instituant.

Le nombre des hippodromes français ne nous permet pas de parler de tous avec détail. Il suffit d'indiquer les principaux à l'amateur de sport, ou du moins ceux qui doivent leur fondation et leur existence au désir d'atteindre un but de progrès vraiment hippique, ceux encore qui sont en faveur auprès des notabilités du turf. L'organisation de toutes les courses est la même : elle est soumise à des règlements généraux qui émanent du gouvernement et dont nous reproduisons plus loin toutes les dispositions. Quant aux programmes, ils sont essentiellement mobiles et varient selon les circonstances locales, selon les ressources

pécuniaires de chaque association ; on ne saurait donc pas fournir de données positives sur des conditions qui n'ont rien de permanent, rien de définitif. L'amateur du turf doit consulter sans cesse, tenir son regard fixé sur les dispositions nouvelles qui peuvent surgir, quand il a un intérêt direct à connaître les conditions d'admission sur tel ou tel hippodrome. On court à Tours, on court à Saint-Omer, à Orléans, comme on court à Moulins, à Caen, à Boulogne ; mais Caen, Moulins et Boulogne ont une action plus forte, plus sentie, sur l'ensemble des intérêts qui se rattachent au turf. Ce sont des exceptions tout indiquées dans un travail comme celui-ci. Il en est ainsi des hippodromes en faveur desquels certaines circonstances créent une destination particulière : Saumur est de ce nombre. Les courses ressemblent aux théâtres : ici le bruit des succès obtenus se répercute par des échos redoublés, la gloire et la célébrité se conquièrent en un jour ; là, les plus rares talents ont beau se montrer sur la scène, leur réputation ne sort pas d'un cercle restreint autour duquel semblent s'élever d'infranchissables barrières.

Saumur.

Les courses de Saumur datent de 1850 ; mais dès leur début elles ont pris un certain rang et ont fait

parler d'elles. Elles doivent leur existence à l'association des officiers de l'école de cavalerie, des principaux fonctionnaires du pays et de quelques éleveurs des environs. Il est assez probable que, secondées par les éleveurs de l'Ouest, par les fonds de la ville et du département, par la coopération active des haras, qui ne faillit nulle part où elle est nécessaire, ces courses maintiendront leur naissante célébrité ; mais à quelle cause précise sont-elles redevables de l'éclat avec lequel elles ont fait leur apparition ? Est-ce à leur nouveauté seulement ? Est-ce à l'attribution du derby de l'Ouest en 1851, qui leur est chanceusement tombé en partage et dont l'attraction devait être infaillible ? Est-ce à la variété du programme, qui comprend des primes pour le dressage, la course au trot, la course plate, la course des haies, des prix pour les élèves militaires et pour les gentlemen-riders ? ou bien enfin aux exercices de haute école, au carrousel, au jeu de bague et aux manœuvres de cavalerie exécutées pompeusement dans l'intérieur de l'école ? En un mot, est-ce à l'union de l'art du manége avec les émotions du turf qu'il faut rapporter l'empressement qu'elles ont excité ? Nous ne savons ; l'avenir répondra. Mais nous croyons que le comité des courses de Saumur ferait bien de ne donner qu'une place très-secondaire au déploiement pratique de la science équestre de l'école. Cette science

n'intéresse guère qu'un public technique et spécial. Les gens du monde n'aiment ni cette symétrie mécanique des évolutions, ni la tenue académique des cavaliers : c'est froid comme la méthode, comme la ligne mathématique ; on regarde presque avec indifférence ce spectacle, parce que le cœur n'y a pas d'émotions vives et n'y est point inquiété. D'ailleurs, pour voir l'équitation classique dans sa belle et magnifique exhibition, c'est sur le champ de manœuvre d'un corps de cavalerie qu'il faut se rendre, et non dans l'enceinte resserrée d'un manége.

Le monde d'élite est loin d'avoir de l'engouement pour les exercices de haute école. Un écuyer classique et savant, esclave des principes et jaloux d'en montrer l'application par ses attitudes, manque essentiellement de grâce à ses yeux. La vraie grâce est dans tout ce qui porte un caractère de désinvolture et d'abandon, tandis que celle dont il fait preuve est plutôt conventionnelle que réelle. Elle ne plaît qu'aux initiés. C'est à peu près comme la grâce du professeur de danse, acceptée dans les académies, et qu'on n'admet pourtant pas dans les salons du monde. Le turf c'est le turf, ce n'est pas le manége. Ces deux applications des facultés du cheval ont une origine, des moyens et un but différents, des intérêts parfaitements distincts. Pourquoi donc les juxtaposer? Pourquoi ne pas laisser le turf dans toute sa pureté originelle?

En attendant que l'à-propos de cette alliance soit ou non ratifié par la vogue, constatons que l'hippodrome de Saumur est assis dans une fort belle prairie, quoique peut-être un peu humide, et offre de tous les côtés de son horizon un ensemble de jolis sites. Il se dessine sur les bords de la Loire. Des tribunes de ce champ de course on voit passer les voiles blanches des bateaux qui remontent ou descendent le fleuve, les longues théories des vagons du chemin de fer et les voitures qui roulent sur le macadam poudreux de cette jetée qui suit le bord de l'eau. Les jours de course, le coup d'œil est fort animé : les voyageurs affluent par toutes ces voies, tandis que les populations rurales arrivent par masses à travers les prairies, ou en longues et sinueuses traînées par les layons et les routes communales.

Bordeaux.

Bordeaux s'efforce avec succès, depuis quelques années, de se faire une importance de plus en plus grande au point de vue du turf. Le programme de ses prix s'est beaucoup enrichi, notamment d'une allocation de six mille francs due à la munificence de l'empereur. Bordeaux compte aussi sa Société d'encouragement du Jockey-Club, où figurent quelques hommes spéciaux d'un véritable mé-

rite, tels que MM. de Carayon Latour, Ferdinand Regis et Violett. La ville a deux hippodromes : le premier est le champ de course où se tiennent les réunions officielles. Il est d'une médiocre valeur. Le second est l'hippodrome de Merignac, ouvert par la spéculation privée. Il est particulièrement consacré aux steeple-chases et aux primes de dressage, aux fêtes variées du sport. Les combats de taureaux y ont fait leur apparition avec un certain éclat. Le terrain de Merignac est supérieur à celui du champ de course municipal. Sa planimétrie est bonne ; ses tribunes sont d'une élégance monumentale. Les réunions de Bordeaux, tout en offrant parfois un grand concours de monde, ne s'élèvent guère au delà de l'intérêt qui s'attache à un noble amusement. Beaucoup de personnes se font à Bordeaux une nécessité de luxe d'entretenir une écurie de choix ; mais peu sont animées d'un véritable amour pour les chevaux. Peu y sont sportsmen à la façon de MM. Suberceseaux et Cutter. Bordeaux, d'ailleurs, n'est pas un pays d'éleveurs, et l'on peut dire avec raison que, si les réunions du turf sont un spectacle brillant et grandiose dont cette riche cité ne pourrait se passer, elles n'ont qu'une influence assez indirecte sur la question économique de l'amélioration de nos races chevalines.

Tarbes.

Les courses de Tarbes jouissent dans le Midi d'une célébrité méritée. Instituées en 1805, elles n'ont pris néanmoins un caractère d'importance et de fashion que depuis 1836. Les réunions ont lieu vers le milieu du mois d'août, en pleine saison de villégiature et de lointaines pérégrinations : ce sont des fêtes pour ce pays, où on aime le cheval, où on lui porte une affection plus vraie que dans les autres contrées de la France, une sollicitude moins vénale. Dans les plaines de Tarbes, le cheval est quelque peu de la famille. C'est un spectacle d'une admirable poésie, que celui de l'hippodrome de Laloubère : cette nature du Midi, bonne, maternelle, gracieuse, coquette mais capricieuse ; ces varanges de maïs, ces vergers, ces plaines variées de couleurs comme la palette du peintre, ces fabriques à l'italienne, ces bouquets de chênes verts, de platanes et de peupliers, ces vignes qui s'entre-croisent, et dont le caractère idyllique contraste avec des coteaux aux flancs rugueux, des horizons immenses bornés par des cimes géantes, des montagnes de schiste semées de sapins : tout cela baigné, noyé dans un océan de lumière qui tombe de la voûte d'un ciel bleu indigo. Les populations bigordanes, si pittoresques dans leurs

allures piquantes, dans leurs costumes traditionnels, affluent en tumulte sur le terrain de la course; elles se mêlent, sans se confondre, avec les types plus sévères, plus froids, plus guindés de la civilisation du Nord, représentée par la foule des visiteurs qu'appelle la saison thermale des Pyrénées. On reconnaît, à des différences très-accusées dans la forme et la couleur des bérets, des toques, des barettes, des capuces, des mantes, le caractère des diverses localités des vallées voisines. Toutes ces têtes, toutes ces étoffes, tous ces bruits, toutes ces volontés, selon l'expression charmante d'un de nos romanciers contemporains, se déroulent, se pressent et murmurent comme les feuilles et les teintes variées d'une forêt d'automne agitée par le vent.

Aux courses de Tarbes, le nombre des concurrents est toujours considérable : beaucoup s'occupent avec passion de l'élève du cheval; parmi les plus ardents qui font courir sur l'hippodrome de Laloubère, se trouvent de dignes ecclésiastiques. Dans les Hautes-Pyrénées, on rencontre des curés possesseurs de bonnes poulinières et soignant leurs produits avec sollicitude et intelligence. Nous rappellerons, à ce sujet, le nom de M. Deffit, curé de Barbezan-Debat, dont nous parlions dès 1837, dans le *Journal des Chasseurs*, et que nous appelions le Seymour de Tarbes. Nous ajoutions que

lord Seymour, lui, ne serait jamais curé de Barbezan.

Les autres champs de course de France, au nombre de cinquante-deux, n'offrent guère qu'un intérêt de localité et presque pas d'intérêt général, en dehors du concours qu'ils donnent à l'œuvre de l'amélioration chevaline. Leurs fêtes se passent en famille ou bien, comme à Bordeaux, devant une assistance froide, indifférente, frivole ou mercantile. Nous excepterons cependant Toulouse, Mézières, Rouen, et surtout Nantes et Angers, en assignant à ces deux villes de courses l'importance fashionable qu'elles méritent ; leur hippodrome est aimé des sportsmen et souvent visité par eux. Elles ont des steeple-chases mémorables, dans lesquels se montrent nos plus brillants cavaliers de barrière. Un triste incident s'associe dans notre mémoire au souvenir d'une réunion de ce genre : le dimanche 10 août 1845, à Nantes, au moment où la lice allait s'ouvrir pour une course de haies, l'une des tribunes s'écroula tout à coup, et plus de six cents spectateurs se trouvèrent ensevelis sous les débris du bâtiment. Un cri de terreur retentit dans tout l'hippodrome. Deux personnes furent tuées sur le coup, et plusieurs autres très-gravement blessées ; plusieurs même durent être amputées. Cette tribune avait été élevée sur une partie basse de la prairie de Maures, et les pluies qui n'avaient

cessé de tomber pendant quinze jours avaient amolli le sol.

Autun; mort du marquis de Mac-Mahon.

Un mois plus tard, dans le courant de la même année, les courses d'Autun étaient le théâtre de la mort de l'un des hommes les plus accomplis de notre temps, le type le plus parfait de la distinction aristocratique. M. le marquis de Mac-Mahon, que nous avons eu l'inappréciable avantage de connaître, était de haute origine; il avait un beau nom, une belle fortune, et nul ne montrait, dans ses relations de grande existence, plus de simplicité et d'accortise que lui. Son esprit vif était fort cultivé, son imagination poétique et rêveuse, son éducation scolastique achevée, sa politesse exquise; c'était celle du cœur. Il était à l'aise et comme d'accord avec lui-même, lorsqu'il vous adressait une invitation ou une parole prévenante ; sa bonté, calme, parce qu'elle partait de l'âme et non d'une excitation nerveuse, était inépuisable et ingénieuse. Au milieu des tendances positives du règne qui suivit la révolution de juillet, le marquis de Mac-Mahon, n'ayant rien à faire avec le grand monde d'alors, renfermait son existence dans un cercle d'intérêts et d'occupations qui l'en séparaient complétement. Il vivait dans son châ-

teau de Sully, en gentilhomme accompli, et il s'était fait le centre d'une société de brillants sportsmen qu'on désignait sous le nom de Rallie-Bourgogne. Les jeunes seigneurs qui la composaient se réunissaient dans les beaux jours d'automne, vers la fin d'octobre, pour se livrer à leurs nobles déduits de chasse et de courses; et, pendant plus de deux mois, chaque matin, le laboureur de cette contrée, si voisine du pittoresque Morvan, était éveillé par le son de la trompe, dont l'écho poussait ses soupirs de vallée en vallée : c'était pour lui un spectacle curieux que ces escadrons de veneurs vêtus de leurs vestes bleues étoilées de boutons d'argent, à revers et à collet de velours cramoisi, roulant dans la plaine et franchissant les obstacles du sol le plus accidenté. Des dames, les unes à cheval, les autres en calèche, se lançaient à la suite de ces infatigables sportsmen et bravaient les mêmes périls qu'eux. Après des matinées ainsi gaiement animées par les incidents les plus imprévus, toute cette société d'élite se dirigeait vers le château de Sully, où l'attendait une fastueuse hospitalité.

Le 5 septembre 1845, Sully était en pleine saison de plaisir; la joie brillait dans tous les yeux; les amis étaient venus de loin pour chasser, jouer la comédie et assister aux courses d'Autun. La société de Rallie-Bourgogne avait offert, à l'occasion de ces courses, un prix de 1000 fr. Les chevaux de-

vaient faire deux tours d'hippodrome, et franchir à chaque tour trois haies d'un mètre vingt centimètres de hauteur. Quatre chevaux coururent : *Glaucus*, monté par M. le marquis de Mac-Mahon ; *Kenett*, par M. Blum ; *Snapp*, par le comte Eugène de Mac-Mahon ; et *Farmer*, par M. de Villers-Lafaye. *Glaucus* eut d'abord l'avantage ; mais, vers la fin du premier tour, il fut distancé par *Kenett* ; M. le marquis de Mac-Mahon lança alors son cheval à toute allure ; M. Blum continua cependant à tenir la tête environ d'une longueur de cheval. A la cinquième haie, *Kenett* se déroba et, malgré la résistance de son cavalier, se précipita dans un fossé ; M. Blum fut lancé de l'autre côté de la piste. Au même instant, *Glaucus*, enlevé par M. de Mac-Mahon, franchit à fond de train la haie sans la heurter ; mais, en touchant le sol, il s'abattit sur le flanc, couvrant son cavalier, dont la tête porta rudement contre terre. Pendant cet intervalle, la selle de *Snapp* s'étant dérangée, M. le comte Eugène de Mac-Mahon fut contraint de s'arrêter, et *Farmer*, monté par M. le marquis de Villers-Lafaye, franchissait la cinquième haie, puis la sixième, et gagnait le prix.

Au moment de la chute de M. de Mac-Mahon, un sentiment intraduisible de terreur s'empara de la foule ; on se précipitait de toute part. M. de Mac-Mahon, retiré de dessous son cheval, ne laissa

échapper qu'un faible soupir et ne put reprendre connaissance ; des matelas furent apportés au milieu de l'hippodrome, et des médecins le saignèrent immédiatement; mais tout fut inutile. On pensa qu'il y avait eu fracture de la base du crâne et rupture d'une des vertèbres cervicales. Deux prêtres survinrent et administrèrent au mourant les derniers secours de la religion. Ce fut un spectacle touchant et solennel que le recueillement de cette foule : un morne silence régnait. La gendarmerie, la garde nationale entouraient le lit où gisait expirant cet homme plein d'une exubérance de vie quelques moments auparavant. Pendant une heure et demie, l'on put espérer ; mais à six heures M. de Mac-Mahon rendait le dernier soupir. Alors on enleva le corps, et toute la population suivit à Autun le funèbre cortége.

Haras de France. — Le Pin et Pompadour.

C'est en France qu'il fallait voyager naguère pour voir dans toute leur magnificence ces grands établissements hippiques qu'on désigne sous le nom de haras. Le Pin et Pompadour étaient nos deux joyaux : rien de semblable ailleurs, pas même dans cette fastueuse Angleterre, où un lord Grosvenor employait cinq millions pour fournir aux dépenses annuelles de son haras et de ses écuries,

et où l'émulation des propriétaires semblait permettre au gouvernement d'effacer complétement son action sans rien y perdre. Hampton, qui était resté le dernier de ces établissements, fut supprimé il y a quelques années, mais il vient d'être rétabli de nouveau : c'est le haras de la reine. Aujourd'hui, ses produits sont extrèmement estimés ; on les recherche et on ne les obtient qu'à des prix excessifs. Tel poulain a été payé 20 000 fr., tel autre 25 000. Par une coïncidence singulière, en même temps qu'on rétablissait Hampton en Angleterre, en France, on retranchait le Pin.

Pour un sportsman de quelque valeur, le voyage au Pin est indispensable. Tout ce pays de Merlerault est magnifique à voir : c'est, de toutes les localités de France, la plus opulente en beaux bois et en gras pâturages. Les sites ont un caractère agreste qu'il serait de mode d'aller chercher à grands relais de poste et à grands prix, s'ils étaient tant soit peu décorés de quelque nom suisse ou lombardo-vénititien. C'est sur le versant d'une colline, entre le bourg de Nonant et la petite ville d'Argentan, que se trouve cette splendide habitation qui fut élevée par Louis XIV, le haras du Pin, avec sa façade blanche et son toit d'ardoise, ses vastes dépendances, sa cour d'honneur, ses merveilleuses écuries, sa haute grille d'entrée et son auberge du Tourne-bride qui lui fait face.

CHAPITRE IV.

La route qui y mène rivalise avec la plus admirable allée d'un jardin anglais. Elle déroule ses pentes sinueuses et macadamisées, plus lisses que l'asphalte, dans un encadrement de parcs sombres, de vieilles futaies, de buissons fleuris, de hauts herbages, de prairies émaillées, aux compartiments d'aubépines et d'églantiers où s'épuisent toutes les dégradations possibles du vert; de coteaux rocheux, escarpés et veloutés de mousse; de châteaux à pignons en éteignoir, de maisonnettes aux faîtières rouges, d'abbayes lointaines et de clochers en aiguilles. Presque tout le territoire de la commune du Pin entrait dans les dépendances du haras, qui possédait une superficie de douze cents hectares, dont trois cent quatre-vingts en prairies. C'est en 1805 qu'un décret impérial institua les courses dans le département de l'Orne. Leur prospérité souffrit longtemps de la rivalité d'Alençon, qui voulait accaparer à son profit les avantages d'un hippodrome; mais enfin cette petite ville fut déboutée de ses prétentions, et le Pin fut mis temporairement en possession de son terrain de course [1].

Aujourd'hui, nous l'avons dit, le Pin n'existe plus comme haras : c'est un dépôt d'étalons. Ce

[1]. Vingt ans après, Alençon, se réveillant de nouveau, instituait enfin ses courses de la Groussinière, à six kilomètres de la ville.

qui ne veut pas dire rigoureusement que nous ne le reverrons pas avec sa destination primitive.

Pompadour est situé sur l'un des points les plus élevés du montueux Limousin, et environné de paysages agrestes et tourmentés : un pêle-mêle de bois, de prairies d'un vert vif et imbibé d'eau, de fougères drues et échevelées, de sommités rocheuses pointillant à travers la végétation inclinée des coteaux.

« Lorsque Mme de Pompadour, dit M. Ch. de Sourdeval, établit un haras dans le riche domaine dont elle portait le titre, elle s'inspirait d'une idée toute limousine. En ce temps-là, le cheval limousin était le premier de France pour le manége; il rivalisait avec l'espagnol et le barbe; toutes ses formes prêtaient à la souplesse, à la légèreté. D'où venait-il? Nul n'a pu le dire avec certitude. Je crois fort peu à la tradition qui l'attribue aux croisades. La vie des races chevalines est généralement de courte durée; il leur faut un culte traditionnel, comme en Arabie et en Angleterre, pour les maintenir; hors de là, elles ont un moment de vogue, puis elles disparaissent. Ainsi a brillé, puis disparu, la race andalouse; ainsi la race barbe ; ainsi la race limousine. L'ère des chevaliers bardés de fer et des tournois ne les avait pas connues; l'ère des carrousels et des manéges les a formées et mises en relief; l'ère des courses et des voitures

attelées les a négligées. Elles ont été l'expression d'une utilité, elles ont passé avec cette expression[1]. »

Le château de Pompadour porte sur son front le millésime du xiv^e siècle ; il est d'un aspect sévère et un peu nécromantique. Il fut, dès sa métamorphose, approprié avec un art infini à sa destination hippique ; mais les modifications récentes qu'il a subies ne laissent que des traces imperceptibles de son aménagement primitif.

A Pompadour, à côté d'une famille de chevaux arabes, qui a été créée et qui se perpétue, la race anglaise s'élève, se développe et prospère.

On a constaté au début des différences dans le développement de ces deux races. Le cheval arabe, de taille déjà trop petite et de volume trop restreint pour les besoins de notre état de civilisation européenne, tendait à l'obésité, sans que les proportions de sa structure grandissent ; le cheval anglais, au contraire, restait dans toute la symétrie de ses formes, quoique cependant ses tissus eussent un peu moins de densité. L'administration des haras ne continua pas moins avec zèle la tâche qu'elle s'était imposée ; car elle tenait compte de cette action des forces contraires du sol, de la

1. M. de Sourdeval est l'une de nos brillantes spécialités dans la question chevaline. Il a mis au profit de cette étude toutes les ressources d'une haute intelligence.

température, des habitudes, qui se fait toujours vivement sentir dans toute importation récente, et qui s'affaiblit progressivement pour disparaître souvent tout à fait, à mesure qu'on s'éloigne de l'époque de cette importation.

Le compte rendu de l'administration des haras pour l'année 1851 assure que ses prévisions et ses espérances se sont pleinement vérifiées. Aucune remarque n'est venue confirmer les observations qui avaient été recueillies d'abord. L'élevage se poursuit avec succès. Les deux familles se reproduisent maintenant dans les conditions les plus favorables au but que l'administration s'était proposé d'atteindre. La production et l'élevage simultanés, au haras de Pompadour, de la race arabe pure et de la famille anglo-arabe de pur sang ont fait ressortir avec évidence quelques points essentiels pour la pratique. Il y a chez le cheval arabe une force de concentration telle, que les produits résistent tout d'abord aux effets d'une alimentation riche, substantielle, choisie : le développement de la taille et l'ampleur des formes ne s'obtiennent qu'à la seconde ou même à la troisième génération. Si l'éducateur veut aller plus vite et brusquer les résultats, il fait fausse route, et, au lieu d'obtenir une élévation de la taille, il arrive à la graisse, à l'obésité du sujet, sans profit ultérieur pour les produits.

Les alliances ont eu pour base les règles raisonnées d'un métissage intelligent bien plus que les idées systématiques d'un croisement toujours renouvelé. Avant de décider un mariage, on consulte avec soin le passé, les antécédents physiologiques des futurs, leur conformation, leur affinité plus ou moins prononcée pour l'un ou l'autre sang, et l'on suppute les suites; car on sait où l'on doit aller, le but étant parfaitement déterminé. La jument anglo-arabe reçoit donc, suivant l'occurrence, tantôt un étalon arabe, tantôt un étalon anglais, et la famille se perpétue dans ses qualités propres, grâce au croisement alternatif, ou tout au moins au mélange bien entendu, en proportions variables, du reste du sang des deux races [1].

Quelque élevé que soit l'intérêt qui s'attache à ces splendides établissements, ils n'entrent dans le cadre de cet ouvrage que par les relations et les points de contact qu'ils ont avec le turf. C'est à ce titre que le Pin et Pompadour figurent ici. Leurs courses se sont toujours fait remarquer, par

1. Aux termes du dernier arrêté ministériel qui a réduit également la jumenterie de Pompadour, il ne doit y avoir que

2 poulinières anglaises,		
19	id.	anglo-arabes;
19	id.	arabes.
Total. 40		

Et l'effectif de la jumenterie ne dépassera pas 130 têtes.

leurs bonnes dispositions, par cette intelligence et ce zèle parfaits qui distinguent les sommités administratives des haras.

Au Pin, le steeple-chase était devenu un attrait capital, grâce à la bonne et sérieuse idée qu'avait eue l'autorité supérieure d'encourager ce genre d'épreuve.

La lutte d'avril 1851, dont nous avons parlé, a été mémorable. L'amorce était appétissante : sept mille cinq cents francs, non compris les entrées. Douze chevaux avaient été inscrits ; mais sept seulement se sont présentés sur le terrain de course. Ce nombre eût été plus que doublé, et l'éclat numérique du personnel anglais eût été dépassé, si les sportsmen d'Angleterre n'avaient été en ce moment engagés *at home* sur divers points dans dix réunions du même genre ; mais nous avons pu juger de l'empressement de la belle assistance française à se rendre aux appels du programme. Cette réunion a été brillante, à tel point qu'on a dit que, ce jour-là, il n'était pas resté un seul duc à Paris. Sept chevaux ont couru ; un seul était français : *Détritus*, à M. le vicomte Talon. *Agitation* avait été retiré la veille, parce que M. de Montécot ne le trouvait pas suffisamment préparé. Sur ce nombre de concurrents, deux seulement ont pu franchir les trente obstacles de la piste et arriver au but. Ce furent *Multum in Parvo* et *Saucy-Boy*. Le premier

CHAPITRE IV.

est un petit cheval demi-sang, ramassé, près de terre, élevé dans le Lincolnshire; le second est d'origine irlandaise. Le triste résultat de cette course ne venait pas uniquement de l'insuffisance des chevaux, assez constatée pour que l'administration des haras ne pût être tentée de réclamer le vainqueur; il était dû en grande partie au mauvais état du terrain, si littéralement détrempé par les eaux, que dans certaines sections les coureurs, bêtes et hommes, enfonçaient d'un pied dans la boue.

Toutefois cette réunion, malgré ses mésaventures accidentelles, n'a pas été stérile pour notre amour-propre national. M. Talon, en dépit de plusieurs chutes effroyables dues à l'infériorité de son cheval, a montré dans un jour plus éclatant que partout ailleurs toute sa vigueur, sa décision d'âme et son insouciance du danger. Derrière la tribune des juges, il y avait un double fossé, un des obstacles les plus formidables. Là *Détritus*, déjà épuisé, fut coupé par *Young superior* et renversé dans le fossé. Il fallut bien s'arrêter; M. Talon, quoi qu'il en eût, dut renoncer à continuer l'épreuve : le cheval manquait.

On se demandait avec tristesse pourquoi ce jeune homme, qui représente si dignement le pays sur le turf, n'associe pas des chevaux de qualités éminentes aux efforts qu'il tente sans cesse : *Détritus*,

Bon Espoir, si justement surnommé *Sans Espoir*, sont-ce là des chevaux dignes d'un cavalier tel que lui, dont le nom devrait être le symbole écrit de la victoire?

Nous nous souvenons en quels termes chaleureux les Anglais compétents lui rendirent pleine et flatteuse justice : tous les journaux spéciaux, toutes les feuilles de la vie élégante en Angleterre, parlèrent avec éloge de notre jeune compatriote à l'occasion de ce steeple-chase; mais nous nous souvenons fort bien aussi que, s'ils vantèrent son habileté comme écuyer, s'ils louèrent la bonne ordonnance de la course, due à MM. de La Motte, Cormetti et Montigny, s'ils applaudirent à l'accueil hospitalier que les étrangers avaient reçu au château du Pin, ils n'eurent pas assez de paroles railleuse, en retour, contre nos tristes hôtelleries de France et leur peu de confort.

Que nos sportsmen se défient de ces auberges de campagne où tout manque, et où l'on vous fait payer si cher le *rien* qu'on ne vous a pas donné! En vérité, on se prend à regretter qu'en France l'action du gouvernement ne puisse pas descendre jusqu'aux plus petits des détails matériels qui expriment l'état de la civilisation d'un pays. Tout ou à peu près tout ce qui est livré à l'émulation individuelle s'y fait mal : on dirait que les Français ne font bien que ce qu'ils sont forcés

de faire. Quel changement dans la condition du touriste en France le jour où il y aurait des hôtelleries gouvernementales à l'instar des grands caravansérails de l'Orient !

Les courses de Pompadour sont des solennités auxquelles manque le haut goût de la mode. Ce sont des réunions calmes et idylliques ; elles ont un caractère de bonhomie villageoise dont on ne trouve guère l'équivalent que dans les vallées suisses. Sous les croisées du château est une immense pelouse qui n'est autre que le champ de course. Ses limites sont marquées par un encadrement de bois artistement groupés. Le public d'élite, le public à billets, a sa petite tribune, peu enviée de la foule des paysans qui garnissent le périmètre de la piste. Le peuple limousin porte aux courses un intérêt de bon aloi. C'est un spectacle qui lui plaît, qui l'émotionne, et il juge des qualités du cheval avec une sûreté qui témoigne qu'il l'aime, qu'il l'étudie, et que cette aptitude est traditionnelle dans le pays.

C'est vers le 20 septembre que la réunion a lieu. Il y a une épreuve pour les poulains entiers et les pouliches de trois ans nés et élevés dans la division du Midi, ou qui, sans y être nés, y ont résidé, à quelque époque que ce soit, au moins pendant deux ans consécutifs. C'est là le prix de Pompadour. L'omnium de trois mille francs pour

chevaux entiers et juments de trois ans et au-dessus, est un autre prix, qu'on voit presque toujours figurer sur le programme, et dont l'administration des haras fait tous les frais à elle seule.

Cette administration, par un décret du prince Louis-Napoléon en date du 17 juin 1852, a vu raffermir son existence un moment mise en question. La nouvelle organisation qui ressort de cette mesure gouvernementale est à peu près la même que celle qui avait été léguée par le règne précédent; mais ses attributions et la direction de ses efforts sont plus nettement précisées.

Les établissements des haras ont pour but de faciliter la production indigène du cheval et de venir en aide à la spéculation privée. Ce sont des pépinières où se trouvent réunies des collections de types aux choix desquels ont présidé les libéralités les plus grandes et la science alliée à la pratique. L'idée de la création des haras nous a été fournie par l'exemple des pays orientaux. Dans chaque tribu un peu considérable de l'Arabie, on trouve un dépôt d'étalons types, qui appartient au cheik ou est placé sous sa garde.

De longue date les rois de France eurent des haras; mais c'étaient plutôt de vastes écuries, dont l'action était nulle, ou à peine sensible, sur l'épuration de nos races et sur la production. Ce ne fut qu'au moment où les armées régu-

lières s'établirent que l'on commença à sentir la pénurie des chevaux. De l'époque de Louis XIII date la première institution des *haras nationaux*. Sous Louis XIV, les armées étant devenues plus nombreuses, la consommation des chevaux de guerre plus grande et les besoins plus considérables, Colbert, ce génie prévoyant à qui rien n'échappait, chercha à fortifier cette institution par de bons règlements; mais les haras faiblirent dans le chaos qui marqua la fin du grand règne. Toutes les ressources chevalines de la France semblaient être épuisées; car les seigneurs, depuis l'effacement de la féodalité, étaient accourus à Versailles, où le monarque cherchait à les dédommager des rigueurs de Richelieu par des charges et des emplois; ils avaient abandonné leurs terres et livré ainsi l'élève du cheval à la surveillance ignorante des fermiers. Cette phase fut sensible dans la dégénération de l'espèce chevaline, et, chose remarquable! elle coïncidait avec l'ère du progrès qui s'ouvrait en Angleterre sous le patronage de l'aristocratie.

Louis XV, voulant remédier efficacement à ce fâcheux état de choses, chargea M. de Gersaut, l'un de ses écuyers, de créer le haras du Pin et, trèspeu de temps après, celui de Pompadour. M. de Briges succéda à M. de Gersaut, et fut remplacé à son tour sous Louis XVI par le prince de Lambesc,

grand écuyer. Ce dernier possédait à merveille la question chevaline : il devait son savoir à l'étude attentive des principes anglais, et il allait faire entrer les haras de France dans la féconde pratique de ces principes, quand la Révolution éclata. Elle abolit les haras pour les remettre, disait-elle, à l'industrie privée ; mais l'industrie privée, étouffée dans les malheurs du temps, ne put rien produire : étalons, poulinières, poulains à peine adultes, passaient en réquisitions. Les éléments de la régénération disparurent dans leurs germes les plus précieux. L'armée française dut se remonter par ses victoires sur l'étranger, et non par les ressources intérieures du pays. Dès que le gouvernement impérial, après la victoire d'Austerlitz, put faire halte un moment, Napoléon sentit la nécessité de rentrer dans la voie où Louis XIV et Louis XV l'avaient précédé. Un décret salutaire rétablit les haras et donna une impulsion puissante à la production.

Mais, pendant l'Empire, la grande école de l'Angleterre nous fut fermée ; le décret de 1806 imposait à l'administration des haras l'amélioration de nos races chevalines à l'aide de l'étalon français même : ce système produisit des résultats numériques, mais au-dessous du médiocre par la qualité. La Restauration, malgré la création du haras de Rozières, ne parvint pas à donner une base

fixe et solide aux doctrines de l'administration ; elle laissa au gouvernement de juillet le soin d'accomplir cette tâche. Alors fut admis, à l'imitation de l'Angleterre, le principe du cheval pur sang, dont on favorisa l'emploi. Ce fut un grand pas de fait dans la voie de l'unité, où les doctrines de l'administration des haras paraissent être entrées depuis quelque temps seulement ; du moins elle le proclame, et nous le souhaitons, surtout si cette unité doit amener les résultats qui sont promis depuis si longtemps. Ces doctrines se trouvent catégoriquement formulées dans le rapport du général de Lamoricière sur les travaux du conseil supérieur des haras pendant la session de 1850.

En 1853, il a été mis à la disposition des éleveurs quatorze cent onze étalons nationaux[1], dont trois cent cinquante pur sang anglais, anglo-arabes et arabes. Les étalons approuvés ont été au nombre de quatre cent soixante-trois, dont trente-sept seulement pur sang ; la plupart des étalons de cette catégorie, comme on voit, étant de l'espèce de trait. Les prévisions de l'administration portaient

1. Les établissements de l'administration des haras sont au nombre de vingt-six, savoir : Abbeville, Angers, Arles, Aurillac, Besançon, Blois, Braine, Charleville, Cluny, Lamballe, Langonnet, Libourne, Montier-en-Der, Napoléon-Vendée, Pau, le Pin, Pompadour, Rodez, Rozières, Saintes, Saint-Lô, Saint-Maixent, Strasbourg, Tarbes, Villeneuve-sur-Lot et le dépôt des remontes, à Paris.

le nombre des produits à naître en 1853 à quarante-un mille au moins : la preuve ne peut pas encore en être fournie, puisque les naissances n'ont pas encore été officiellement constatées; mais les résultats de la monte de 1850-1851 confirment la justesse de ces appréciations. Se fondant sur les mêmes données qui ont déjà servi de base à ses calculs, l'administration pense qu'à l'aide de ces trois ordres d'étalons désignés, elle atteindra bientôt à une production de cent mille sujets, c'est-à-dire au tiers de la reproduction totale des chevaux d'élite en France, puisque la population se renouvelle tous les ans par trois cent mille naissances.

Classement des courses de France par ordre de date.

Les règlements officiels fixent d'une manière invariable l'époque des courses aux haras du Pin et de Pompadour; mais les villes des départements n'ont pas toutes la même précision. Par une cause ou par une autre, à l'exception de quelques grands hippodromes, tels que Versailles, Chantilly, elles ont des variations, des déplacements de dates fort regrettables, et dont se plaignent les sportsmen et surtout les coureurs, qui sont commandés par les nécessités de l'entraînement.

Notre calendrier des courses est donc loin d'être aussi fixe qu'il le faudrait, et d'offrir la certitude

du *racing calendar* anglais ; mais enfin il y tend chaque année de plus en plus, et offre dans le classement de nos réunions pendant la saison des courses la répartition que voici :

Avril......	Bordeaux................	du 20 au 1er mai.
	Paris (réunion du print.).	du 25 au 10
Mai.......	Chantilly (*id.*)..........	du 10 au 20
	Poitiers.................	du 15 au 20
	Limoges................	du 20 au 30
	Vannes.................	du 20 au 25
	Corlay.................	le 25 mai.
	Versailles..............	du 25 au 10 juin.
Juin......	Guingamp.............	du 6 au 10
	Saint-Brieuc...........	du 15 au 20
	Aurillac...............	du 20 au 26
	Toulouse..............	du 25 au 5 juill.
Juillet.....	Saint-Omer............	du 1er au 3
	La Martyre............	du 8 au 10
	Mont-de-Marsan.......	du 15 au 20
	Rochefort.............	du 16 au 18
	Amiens...............	du 16 au 18
	Luçon................	du 24 au 26
	Cozes................	du 24 au 25
	Caen.................	du 30 au 2 août.
	Saint-Maixent.........	du 31 au 2
	Pau..................	du 31 au 8
Août......	Rennes...............	du 5 au 8
	Le Pin................	du 6 au 8
	Moulins..............	du 10 au 15
	Angers...............	du 12 au 15
	Abbeville.............	du 13 au 15
	Mézières-en-Brenne....	du 14 au 15

Août......	Châlons-sur-Marne......	du 14 au 16 août.
	Angoulême............	du 14 au 17
	Tarbes...............	du 14 au 22
	Bordeaux.............	du 14 au 28
	Quimper.............	du 16 au 18
	Boulogne-sur-mer......	du 15 au 20
	Le Mans..............	du 20 au 23
	Orléans..............	du 20 au 21
	Saint-Lô.............	du 20 au 22
	Mézières-Charleville.....	du 20 au 22
	Nantes...............	du 25 au 28
	Montauban............	du 26 au 28
	Laon.................	du 28 au 30
	Blois................	du 28 au 30
	Dax.................	du 29 au 30
Septembre.	Autun................	du 1er au 5 sept.
	Périgueux............	du 2 au 5
	Arles................	du 4 au 5
	Saumur..............	du 4 au 7
	Tours................	du 8 au 12
	Montier-en-Der........	du 10 au 11
	Illiers...............	du 11 au 12
	Rodez................	du 11 au 12
	Craon................	du 11 au 13
	Agen................	du 11 au 13
	Pompadour...........	du 11 au 14
	Saint-Malo...........	du 18 au 19
Octobre...	Chantilly (réunion d'aut.)	du 8 au 10 oct.
	Paris (*id.*)...........	du 16 au 24

CHAPITRE V.

De l'art de l'équitation ; son histoire.

L'art de l'équitation eut chez nous un noble patron, Henri II, qui, à la journée de Renti, poussa vaillamment son cheval à travers les plus sanglantes mêlées, dans l'espoir de rencontrer l'empereur Charles V, qu'il avait défié. Mais celui-ci déclina le duel à cheval que lui proposait le roi de France.

Les carrousels firent fleurir les exercices du manége. Chaque grande nation en Europe eut ses écoles d'équitation, et celles de France, qui avaient été fondées par Henri, brillèrent d'un éclat qu'aucune autre n'égala. Les gentilshommes français se faisaient un honneur de prouver qu'ils étaient les meilleurs cavaliers du monde. Le duc de Nemours, disent les chroniques, descendait et montait au galop les degrés de la Sainte-Chapelle sur un cheval dressé par lui, qui s'appelait *Réal*.

Louis XIII, homme de cheval très-distingué, chasseur à courre des plus intrépides, favorisa le développement du goût, déjà très-vif, de l'équitation

parmi les seigneurs de sa cour. Cette époque est célèbre par les Labroue, Beauviller, Coislin, Craon, Saint-Aignan, La Ferté, d'Harcourt, le prince de Nassau-Saarbruck. C'est dans nos académies que le duc de Buckingham, à l'imitation de la plupart des jeunes gens de la noblesse d'Angleterre, vint faire son éducation équestre. Pluvenel, le professeur du roi, était en ce genre la grande autorité du temps.

Le siècle de Louis XIV, sans surpasser le précédent en science, accrut la vogue de l'équitation par l'engouement du monarque pour les chasses, les carrousels, les revues et la guerre. Le roi était lui-même un magnifique écuyer. Il n'y avait pas un seul gentilhomme dans sa fastueuse cour qui montrât plus d'élégance et de détermination que lui : comtes, barons, marquis, ducs et roi, tous montaient admirablement à cheval. Aussi, après le nom de La Guérinière, qui fut le Pluvenel de cette époque, si l'on voulait indiquer une célébrité cavalière, le choix flotterait entre presque tous les noms historiques du temps; non-seulement les hommes jeunes et d'existence évaporée se distinguaient en équitation, mais les hommes les plus graves de la cour y excellaient; il suffisait, pour qu'ils s'en fissent une obligation, qu'ils appartinssent à la profession des armes. Le duc de Lauzun, à quatre-vingt-deux ans, dressait encore des chevaux, et à quinze ans

M. de Turenne avait déjà fait ses preuves en qualité d'écuyer [1].

Les femmes même de cette cour, où la tenue était en général si majestueuse et si correcte, ne le cédaient point aux hommes en dextérité et en courage. Presque toutes les grandes dames du temps furent d'incomparables amazones, dont ces hardies cavalières de l'Angleterre moderne ne sont que les imitatrices. Il est à remarquer en passant que le grand monde anglais, dans la plupart de ses mœurs et de ses goûts, a fidèlement conservé la tradition des usages du siècle de Louis XIV. On ne pouvait

[1]. « Le comte de Rossi, qui devint plus tard son beau-frère, conduisit à Sedan, chez la princesse de Bouillon, un superbe cheval polonais à peine soumis au frein, et d'un caractère intraitable et farouche. Le jeune prince entreprit de le monter, malgré les représentations qui lui furent faites. Il fit sortir le cheval, s'élança sur son dos et le mena avec tant de justesse et d'art, que le cheval ne put se livrer à aucune défense. Bientôt il s'élança à toute vitesse et le ramena complétement vaincu. Si un cheval se trouve pour quelque chose dans les débuts de la glorieuse carrière de Turenne, le souvenir d'un cheval se trouve encore au seuil de son tombeau. Le maréchal montait de préférence une jument appelée la Pie, née dans les champs du Limousin : elle avait porté son maître dans dix batailles, et c'était elle qu'il montait encore le jour de sa mort. L'histoire a conservé, en cette occasion, un mot échappé du cœur des soldats, le plus bel éloge qu'on eût jamais prononcé sur un chef. Voyant, après la mort du maréchal, l'incertitude qui régnait dans le commandement sur la direction à suivre : « Qu'on mette la Pie à notre tête, s'écriè-« rent-ils, elle nous conduira à la victoire. » (*Du cheval chez tous les peuples.*)

montrer plus de tact et de sagesse qu'en adoptant définitivement de pareils modèles, et ces nobles façons par lesquels la nature de l'homme semble se rehausser. Mme Philis de La Tour du Pin, Mme de la Charce, la princesse de Conti, Marie-Anne de France, la duchesse d'Orléans, Mlle de Soubise, Mme de Chabot, Mme de Montespan, étaient des écuyères accomplies, admirablement assouplies aux exercices du manége, suivant les chasses, et folles de chevauchées à travers champs.

Sous Louis XV, l'équitation entre dans une phase nouvelle ; on avait marché de progrès en progrès jusqu'au jour où parurent Neslier, Dupaty, Montfaucon, de Rogles, enfin Bourgelat, qui fut l'expression suprême de l'art de l'équitation, et le plus savant écuyer que le monde eût encore produit. Les académies de France, véritables écoles de sport où s'enseignaient l'escrime, la natation, la danse et surtout l'équitation, se firent alors une si grande renommée, que les gentilshommes ne pouvaient prétendre à paraître dans le monde, s'ils n'avaient été les disciples assidus de l'une d'elles. Pitt et Fox, chose étrange, firent leurs académies en France, le premier à Caen, le second à Angers.

Cette époque marque l'apogée de l'art du manége ; on avait atteint la perfection, mais bientôt on voulut en quelque sorte renchérir sur la perfection même, obtenir des effets nouveaux ; on multiplia

des difficultés puériles, sans autre but que celui d'exercer la patience. Elles équivalaient à l'insignifiance des bouts rimés en versification, si bien que, lorsqu'on les avait surmontées, on ne se trouvait pas meilleur cavalier qu'avant. L'équitation primitive, qui avait eu pour raison d'être les tournois et les combats d'homme à homme, devint maniérée, presque niaise. Cette époque coïncida avec les innovations que l'essor brillant du sport anglais introduisit dans les habitudes équestres.

Des airs de manége.

Le manége était l'école spéciale du chevalier combattant à cheval avec la lance, la hache ou la masse d'armes. Les changements de main et contre-changements de main, les demi-voltes, étaient autant de ruses pour mettre en défaut l'ennemi avec lequel on se mesurait corps à corps. Par la demi-volte on feignait une fuite pour revenir ensuite attaquer par le côté le plus favorable; et la faculté de se porter à droite ou à gauche de deux pistes avait pour but de ne jamais prêter le flanc à son adversaire, mais de lui faire toujours face. Le *piaffé*, ou passage, était l'allure à laquelle le vainqueur s'approchait, dans une cadence coquette, pour recevoir le prix qu'il avait mérité. La courbette et la pesade étaient des manières élégantes

de s'aborder avant d'ouvrir une lutte équestre, l'équivalent dans l'équitation du temps du salut dans les armes avant l'assaut.

Un écuyer de cette époque, dit M. Daure, était désigné à l'admiration des amateurs quand il était parvenu à mettre trois quarts d'heure pour parcourir au galop la distance du manége de Versailles à la cour de marbre; cette distance est d'environ cinq cents mètres. Il avait donc résolu ce singulier problème : de faire une lieue en six quarts d'heure au galop, c'est-à-dire à l'allure où le cheval est censé déployer la plus grande vitesse. Maintenant il faut au contraire faire six lieues en une heure, et c'est peu. Un pareil tour de force prouve certainement l'habileté de l'écuyer et l'énergie du cheval, nous dirons plutôt son aptitude à la souffrance; mais quelle utilité pratique peut-on tirer de semblables exemples?

Les airs de manége, encore en usage dans la haute école, servent peut-être à indiquer à celui qui les exécute régulièrement qu'il travaille juste ; c'est là tout le résultat, exactement le même que celui qu'on obtient quand on bâtit un château de cartes : le seul but en le faisant était de le faire; la main a été légère et sûre; bien; cela prouvé, on souffle dessus, et il s'abat.

Aujourd'hui, ce que nous appelons les puérilités du manége ne trouvent leur utilité ni dans notre

sport ni dans notre système de guerre. Ce n'est plus un homme qui charge un autre homme avec une cadence lente et imperceptible, et qui doit être prêt à la fois à éviter et à donner le choc. Les charges de notre cavalerie sont tout autre chose : là, c'est l'abstraction multiple d'elle-même qui donne, et dont la masse évoluant géométriquement, tantôt sous une forme, tantôt sous une autre, agit toujours avec une force proportionnée à l'intensité de la vitesse. Dans les mêlées de cavalerie, la solidité en selle et l'art de manier son arme sont les seules conditions essentiellement requises; mais cette équitation, que nous appellerons collective, est néanmoins essentiellement fille de l'école; elle doit s'apprendre toujours, parce que le cavalier est destiné à agir simultanément avec d'autres, et que la précision des mouvements d'ensemble ne peut résulter que de certaines lois qu'il faut connaître et répéter souvent pour arriver à l'harmonie : c'est l'équitation au point de vue de l'art, tandis que celle de l'Arabe, de l'Indien, des Gauchos, des Kalmouks, renommés par leur audace et leur adresse à cheval, est l'équitation considérée comme aptitude individuelle et instinctive. Leur position est-elle celle que nous enseignent les écoles allemandes et françaises? Non, et cependant ils tiennent mieux que nous. A leur tour, sont-ils capables de faire ce que nous faisons comme précision? Non également. On

a pu en avoir la preuve aux fêtes de Victor Franconi, au Champ de Mars : le terrain réservé à la fantasia des Arabes n'était pas assez large pour un seul d'entre eux lorsqu'il voulait tourner ! A chaque instant on les voyait se jeter dans les cordes et culbuter avec leurs chevaux. C'est que l'équitation instinctive emploie toujours le cheval comme instrument de locomotion, et pas autrement ; elle ne sait qu'aller vite et ne cherche pas autre chose. La haute école, dont les exercices sont toujours si majestueusement lents et méthodiques, et l'équitation instinctive, sont les deux pôles opposés. Toutes deux ont leur inconvénient.

De l'équitation du sportsman.

Entre ces deux systèmes se place ce que nous appellerons l'équitation du sportsman. Les courses plates, la chasse au débuché, le steeple-chase, en offrant des applications nouvelles et variées des forces du cheval, ont déterminé une révolution dans l'art de monter. On se vit alors en face de l'imprévu, on fut dominé par les nécessités du saut et des allures de grande vitesse tout à la fois. Dès lors les règles absolues et générales de l'équitation du manége devinrent insuffisantes, et à côté de cette équitation, qu'il faut bien appeler classique, parut un sytème d'équitation individuelle, dont la

logique consiste dans l'appropriation des principes aux qualités individuelles du cavalier, plutôt que dans l'assouplissement de l'individu à la règle fixe. C'est le système anglais. Il prévalut, car c'était justement celui qui convenait le mieux pour former le véritable sportsman, et il diminua la vogue des vieilles traditions équestres; cela devait être. Ce système admet que les principes ne sauraient être les mêmes indistinctement pour tous. Ainsi, la position exigée d'une manière absolue et basée sur des règles fixes est une véritable absurdité qu'il repousse; il sait que le cavalier gros et petit ne peut être placé de la même manière que le serait le cavalier grand et maigre, ni l'homme au torse long et aux jambes courtes comme celui qui a le torse court et les jambes longues. Plusieurs de ses pratiques, qui avaient paru d'abord de monstrueuses dérogations aux traditions de l'école, furent acceptées, quand on les eut mieux étudiées, comme parfaitement rationnelles relativement aux difficultés qu'elles avaient à surmonter. On avait raillé entre autres les attitudes penchées qu'adoptait parfois le cavalier, les étriers courts sur lesquels il s'appuyait et à l'aide desquels d'une part il adoucit la réaction du trot, non moins fatigant pour lui que pour le cheval, et d'autre part il peut découvrir plus aisément toute l'étendue de l'obstacle qu'il va franchir. Il

fallut bien se rendre à l'évidente nécessité. Que de fois à la chasse un ruisseau ou un fossé se trouve masqué par une haie, un talus, ou même une muraille! Le cheval qui va sauter est trop bas pour mesurer les dimensions de l'obstacle. Il sautera aveuglément, sollicité, poussé par son cavalier, et l'énergie de son élan dépendra de l'impulsion qui lui sera donnée. Si le cavalier prend sur sa selle une attitude telle qu'il ne puisse bien voir, le saut deviendra absolument impossible, ou bien, s'il est tenté, il réussira par hasard, et ce sera presque toujours tant pis pour le cavalier et pour le cheval.

Chifney, célèbre jockey anglais connu par des succès nombreux, avait coutume, quand il courait, de changer de position à cheval. Pendant la première moitié de la course, il se portait en avant, et pendant l'autre moitié il se portait en arrière. Il justifiait cette habitude par ce raisonnement : Admettez, disait-il, qu'un homme ait tenu une pierre pesante dans une de ses mains pendant un assez long trajet; s'il veut être soulagé, il fera passer la pierre dans l'autre main : de même le jockey qui s'est tenu d'abord sur la partie antérieure du cheval soulage sa bête en se portant ensuite sur l'arrière de la selle. Mais, ajoutait-il, ce changement de position exige de grandes précautions, afin de maintenir l'équilibre et de ne pas troubler l'impulsion donnée et les derniers efforts d'un cheval fatigué.

Cette équitation, comme on voit, très-large dans ses principes, aussi variée dans ses moyens que le sont les dispositions physiologiques et les aptitudes du corps de l'homme, procède cependant en vertu de certaines données générales qu'il faut connaître. Ainsi il importe que le cavalier se fasse une position qui lui permette d'agir par la main sur l'avant-main du cheval, et par les jambes sur l'arrière-main, afin de ranger, d'appuyer et de soutenir les hanches. A cet effet, il doit essayer d'obtenir que son corps soit d'aplomb sans roideur, liant et souple sans mollesse. Ses cuisses doivent être adhérentes aux quartiers de la selle, selon *les exigences de sa conformation.* Pour y parvenir, il cherchera constamment à les tourner sur leur plat ; sa poitrine sera ouverte, ses épaules effacées, sa tête libre, dégagée des épaules, ses bras souples sans qu'il tente de les arrondir pour se donner de la grâce ; ses coudes seront au contraire placés assez près du corps sans y adhérer.

On parle beaucoup de la légèreté de la main, et on débite à ce sujet des erreurs qui font souvent commettre des bévues, celle entre autres d'avoir les rênes flottantes : on croit ainsi avoir la main bien plus légère, tandis que c'est le contraire. En effet, les rênes étant flottantes, pour les faire agir, il faut faire de grands mouvements qui, ne pouvant être combinés avec délicatesse,

produisent des acoups, et les acoups sont le fait d'une main dure. Il en est de même pour les jambes : lorsqu'elles sont tendues et portées en avant, si l'on veut en faire usage, elles ont un si grand déplacement à subir pour arriver aux hanches, qu'elles agissent également par acoups. Combien de chevaux ne semblent difficiles et rétifs que par suite de ces défauts du cavalier ! Les acoups de jambes ou de main qui surviennent séparément ont déjà les plus graves inconvénients; mais, réunis, ils sont désastreux et compromettent gravement le cavalier. En effet, sollicité par les jambes, retenu par la main, le cheval se contracte, ses forces se détendent au centre et agissent exactement alors comme l'arc, et c'est le cavalier qui est la flèche.

Presque toutes les défenses des chevaux tiennent à leur mauvaise conformation ; ils cherchent ainsi à se soustraire aux exigences qui leur causent une douleur. On ne voit un cheval bien conformé se défendre que par la maladresse du cavalier. S'il manque d'habileté, il cherchera la solidité dans la pression des jambes pour se lier au cheval. Dans l'éducation, le cheval comprend que la pression de la jambe l'invite à se porter en avant s'il est immobile, ou à doubler ses allures s'il est en action. Ceci étant fort loin de la pensée du cavalier déjà embarrassé, il tire ordinairement sur ses rê-

nes pour arrêter l'action. Sollicité par une force qui le pousse en avant et une autre qui arrête l'impulsion, le cheval dépense en hauteur ce qu'il allait dépenser en avant : de là la pointe ou le bond. L'embarras du cavalier augmente, et son désordre augmente à son tour celui du cheval.

La première chose à faire pour éviter les défenses est de porter le cheval *en avant*. La main est presque toujours responsable des défenses; il y a moins de danger à jeter les rênes sur le cou du cheval, surtout si l'on a le soin de ne pas se servir des jambes, qu'à chercher à se maintenir par le mors. Nous citerons un fait à l'appui de cet enseignement. Nous étions au bois de Boulogne en compagnie d'un de nos amis, très-bon cavalier, lorsque nous rencontrâmes un cheval qui se défendait à outrance sous un domestique qui tenait assez bien, mais qui avait une main d'une dureté affreuse; le maître, fort inexpérimenté, regardait froidement cette lutte. Léon Gatayes, qui pressentait un danger, ne put s'empêcher de lui crier avec empressement : « Jetez-lui donc les rênes sur le cou, et il ne bougera pas. » En donnant ce conseil, il avait remarqué que la gourmette du cheval était trop serrée, que l'animal s'acculait continuellement et se défendait en refusant toujours de se porter en avant. Le domestique répondit très-brièvement à notre charitable ami : « Je

voudrais bien vous y voir. — Je vais vous donner cette satisfaction, » dit Gatayes. Là-dessus il met pied à terre, monte le cheval, et lui fait légèrement sentir l'effet de la main. Cet incident se passait en présence d'une foule nombreuse. L'animal s'accule immédiatement; son nouveau cavalier lui jette alors littéralement les rênes sur le cou, et, sans se servir des jambes, pousse le cheval en avant seulement par l'assiette; le cheval, débarrassé de tout support, se porte devant lui *au pas*, *calme*, sans la moindre hésitation. Le cavalier prend alors les rênes au *bouton*, et les faisant agir sans faire refluer la masse sur les jarrets, qui étaient la partie souffrante, il tourne en petits cercles et obtient tout ce qu'il veut de l'animal, aux grandes acclamations des spectateurs, dont la plupart se contentaient d'admirer sans rien comprendre.

Ce sont là de simples rudiments avec lesquels on se familiarise dès qu'on possède l'alphabet équestre, qui consiste à savoir : 1° monter à cheval et descendre de cheval; 2° ajuster les rênes et les tenir soit de la main gauche, soit de l'autre; 3° placer le pied dans l'étrier; 4° mettre les étrivières sur leur plat.

En Angleterre, ces notions et celles qui précèdent s'acquièrent par la routine, parce qu'elles nagent dans l'air pour ainsi dire, parce que les générations qui se succèdent les unes aux autres les savent et

les pratiquent. Là, celui qui ne s'est jamais théoriquement occupé du cheval, mais qui répète ce qu'il entend et exécute à peu près ce qu'il voit faire, celui-là est toujours dans une voie sûre; dès qu'à l'imitation des autres il enfourche un cheval, les bons modèles ne lui manquent pas. Il voit comment on s'y prend pour la course plate, comment on franchit un fossé, un mur; il apprend la stratégie des luttes hippodromiques et devient vite ainsi un habile homme de cheval (*horseman*). La condition *sine qua non* du succès est pour lui de se sentir de l'audace au cœur. Voici à ce sujet une vérité qui peut se traduire en aphorisme : Tout homme qui attend que le courage lui vienne par la pratique et les exercices du manége, en d'autres termes qui attend pour monter qu'il sache monter, ne sera jamais cavalier.

Celui qui est destiné à devenir cavalier, non pas écuyer, abordera le cheval d'un mouvement spontané; son défaut d'habitude ne refroidira pas sa détermination; il bravera le danger, puis, s'il est jaloux de hâter son initiation, il essayera de simplifier ses moyens d'action sur l'animal, à l'aide de l'expérience concentrée que renferment les démonstrations du maître. Mais, qu'on ne l'oublie pas, à défaut de ces mœurs équestres d'un pays qui forment l'homme de cheval à son propre insu, il importe de mettre le plus grand discernement

dans le choix de son maître. Nous avons des professeurs illustres en ce genre, sans parler des Daure et des Montigny, qui ne sont plus aujourd'hui à la portée des amateurs d'équitation, puisque le gouvernement absorbe leur savoir au profit de l'enseignement de nos écoles de cavalerie. Paris compte des maîtres très-experts, des théoriciens éclectiques et des praticiens illustres, tels que les Pellier, les Lancosme-Brèves, dont les conseils hâteront le moment où le sportsman en herbe pourra se produire avec confiance et se livrer à ses goûts équestres. L'habitude ne donne pas vite ce qu'on obtient d'une démonstration habile, mais il importe que cette démonstration soit réellement habile et éminemment intelligente.

La théorie que nous donnent certains écuyers remplis de pédantisme est redoutable. Il faut se défier parfois de l'homme qui s'intitule professeur d'équitation par la raison suprême qu'il porte une culotte collante, des bottes à l'écuyère, un habit bleu boutonné et une cravache en ligne horizontale sous le bras gauche. Il y a aussi d'anciens cochers ou des palefreniers ambitieux qui s'avisent de se créer professeurs d'équitation, pour satisfaire à la nécessité de se faire un état et de vivre. Lorsqu'on passe de leurs mains aux mains d'un homme de cheval véritablement capable, il est rare qu'on ne soit pas obligé d'employer six mois

à perdre les mauvais principes que l'on a puisés sous leur direction, puis on recommence comme si de rien n'était. Mieux vaudrait cent fois se passer de maître, monter sur un cheval, puis sur un autre, étudier les aptitudes physiologiques de son corps, et, en conséquence des lois qui prédominent en nous, se faire une position et des principes purement individuels. La méthode est infaillible dans ses résultats; on apprend ainsi tôt ou tard, et, si c'est au prix de quelques périls, de quelques chutes, du moins on est certain d'éviter ces attitudes maniérées de la plupart des manéges, que le vulgaire peut accepter pour gracieuses, mais qui ne sont en réalité qu'absurdes et ridicules.

CHAPITRE VI.

DES GLOIRES CHEVALINES.

Le Darley-Arabian.

Nous n'admettons dans la catégorie des gloires chevalines que les sujets ou les *personnances*, pour nous servir d'une expression moderne, qui ont contribué à l'illustration du turf. Il n'est pas d'autres célébrités de ce genre à nos yeux que les chevaux de sang qui ont fait preuve à un éminent degré des qualités qui constituent les véritables attributs de l'espèce, c'est-à-dire les chevaux fameux par la vitesse et le fond. Pour nous, le cheval façonné, le cheval savant, le cheval qui danse, qui mange à table, qui rapporte à l'instar des chiens de chasse, sont de véritables dégénérescences. Le cheval ainsi modifié est le frère en misère du chien jouant au domino. C'est une ignoble parodie de l'intelligence humaine qui fait mal et compassion.

Le premier qui figure dans les brillantes annales du turf anglais, celui qui les ouvre pour ainsi dire,

est le *Darley-Arabian*, ce cheval qui fut amené d'Alep vers la fin du règne de la reine Anne.

M. Darley, agent d'affaires, résidait à Alep, et, dans les loisirs que lui laissaient ses occupations, il se livrait au goût très-vif qu'il avait pour la chasse de la gazelle. Son opinion sur les chevaux arabes était toute favorable à la race orientale, malgré l'étrange prévention qui existait contre elle en Angleterre depuis le règne d'Henri Ier. Dans chacune des lettres qu'il écrivait à son frère, M. Darley, éleveur distingué dont les produits indigènes figuraient dans les réunions les plus célèbres du temps pour ces courses à la *clochette* fondées par Jacques Ier, il racontait le mérite incomparable de ces chevaux qui chaque jour sous ses yeux donnaient des preuves extraordinaires de vitesse et de fond. M. Darley, entraîné par les éloges de son frère, chargea celui-ci de lui expédier le meilleur cheval arabe qu'il pourrait rencontrer, afin qu'il essayât de l'acclimater dans le Yorkshire. A quinze lieues d'Alep, où M. Darley le jeune s'était rendu avec la société de chasseurs dont il était membre, il fut frappé de la beauté des formes du cheval que montait un Arabe du pays, qui était venu se joindre à eux. La robe de ce cheval était d'un bai foncé, presque noir; il avait une légère houppe de poils blancs à la crinière. Tout dans sa structure dénotait une haute origine. Il avait, ce que

les Arabes recherchent, de frappantes analogies avec certains animaux qui sont l'expression d'un attribut caractéristique, la sécheresse des jambes de la gazelle, la force de ses hanches, le râble du lévrier, la vue de l'autruche, la largeur de la tête du taureau; mais, ce qui était beaucoup mieux, c'est qu'il ne mentait à aucun des pronostics de sa conformation. Il déploya pendant la chasse une grande supériorité de moyens sur tous les autres chevaux de la troupe; au moment où la bande des lévriers partait, se dirigeant avec la rapidité de la flèche vers la plaine où broutaient les gazelles qu'on allait attaquer (c'était un espace de quatre lieues à parcourir), il battit sans effort ses concurrents, partis comme lui à toute vitesse à la suite des chiens. L'Arabe qui le montait se plut à montrer sa dextérité personnelle et les qualités de son étalon en poursuivant une gazelle dans toutes ses pointes, dans ses bonds en arrière, en avant, et termina la lutte par un coup de lance dont la précision dépendait moins de son adresse que de la souplesse de l'animal.

M. Darley avait mis la main sur l'un des plus précieux types du pur sang oriental. Dès ce jour même commença la négociation qui devait aboutir à l'achat de ce cheval. Son maître l'avait ramené des déserts de Palmyre, où il avait été nourri. Il y tenait parce qu'il descendait d'une jument fort aimée

de son père, et peut-être eût-il résisté à l'appât de la somme d'argent qui lui était offerte contre son cheval, si M. Darley n'avait été possesseur d'un magnifique fusil anglais, ce qui était alors une nouveauté, non-seulement pour ces contrées lointaines, mais même pour la plus grande partie de l'Europe occidentale; cette arme emporta la balance du côté que souhaitait M. Darley. L'étalon ne tarda pas à quitter Alep pour l'Angleterre, où son arrivée n'excita qu'une admiration très-contenue. Il demeura un an presque dans l'oubli, après quoi on le vit figurer dans le programme des courses d'York, le 12 août 1714. On allait disputer, en présence d'une assistance nombreuse composée en partie de la noblesse du pays, la coupe d'or offerte par le comté. *Cinquante-six carrosses*, dit l'histoire, nombre très-considérable pour l'époque, se trouvaient réunis sur le champ de course. Au moment où la cloche sonnait et où les concurrents entraient en lice, le bruit se répand que la reine Anne vient de mourir. Les passions et les rivalités politiques se réveillent en sursaut; plus de courses. L'hippodrome n'est plus qu'un comice formidable et bruyant. William Bedman et l'archevêque Davis saisissent l'occasion de haranguer en faveur de la maison de Hanovre pour laquelle ils tiennent; la foule obéit à leur impulsion, la majorité se prononce pour elle. Le champ de course est aus-

sitôt déserté, on se rend à York, on s'assure de tous les chefs du parti tory, et Georges est proclamé roi d'Angleterre. Quelques jours après, Londres investi acceptait la révolution qui avait commencé sur l'hippodrome d'York, et la famille des Stuarts était à jamais exilée du trône d'Angleterre.

Le Darley-Arabian commença sa carrière de reproducteur peu de temps après cet événement. Mais pendant longtemps, nous l'avons dit, on refusa de lui donner des juments, tant était tenace le préjugé qui régnait contre le sang arabe. Ses premiers produits furent obtenus avec le concours des juments de M. Darley, qui possédait peu de belles races, à l'exception de la mère d'*Almanzor*. Almanzor commença à appeler l'attention des turfistes ; ensuite *Cupid* et *Brush*, qui étaient de bons chevaux ; *Dædalus*, cheval animé ; *Dart*, *Skipjack*, *Manica* et *Aleppo*, qui tous remportèrent des prix, quoique provenant de juments inférieures. Il eut encore un cheval à jambes blanches dont le nom est perdu, appartenant au duc de Somerset, et non moins estimé qu'Almanzor, mais qui, blessé par un accident, n'a figuré dans aucun concours public ; enfin le *Devonshire*, ou *Flying-Childers*, et le *Bleeding* ou *Barlett's-Childers*, qui furent les plus illustres parmi ses descendants immédiats. Ces deux chevaux reçurent leurs noms de ce qu'ils

avaient été élevés par M. Childers de Carrhouse. Le premier fut vendu au duc de Devonshire, et le second à M. Barlett[1].

Flying-Childers.

Flying-Childers, fils de *Darley-Arabian* et de *Betty-Leeds*, a passé pour le cheval le plus vite qui eût paru jusqu'alors en aucun pays. C'est à lui que son père doit la plus belle partie de sa renommée. Des écuries de M. Childers il entra dans celles du duc de Devonshire, qui l'avait fait dresser pour la chasse ; mais il y déploya une vigueur et une vitesse si prodigieuses, que son maître vit tout de suite le parti qu'il pourrait en tirer sur les champs de course. Il commença sa carrière hippodromique, selon l'habitude du temps, à l'âge de six ans. Il était bai clair, marqué de tête, et portait une balzane à chaque jambe. Sa construction, sans dépasser celle du Darley en élégance, offrait un caractère plus développé de force. Il était aussi plus haut de taille. Selon les croyances du temps, il pouvait parcourir quatre milles en quatre minutes, vitesse problématique dont nous n'avons aucune preuve authentique ; et qu'on attribua également à *Éclipse*, mais qui n'a été égalée par aucun autre cheval, soit du temps de *Childers*, soit après

1. *Racing calendar.*

Éclipse. Childers, courant une distance de quatre milles contre *Fox*, cheval très-célèbre du temps, lui donna l'avantage de douze livres et le gagna d'*un quart* de mille dans une épreuve. Ses grands succès obligèrent le duc de Devonshire à le retirer de bonne heure des courses, où les autres chevaux n'osaient lutter contre lui. Ce fut, chose étrange, par un motif tout semblable, que, quelques années plus tard, le propriétaire d'*Éclipse* le voua avant le temps aux fonctions de reproducteur. *Flying-Childers* fut père de *Plaistow*, de *Black-legs Second*, de *Snip* et de *Commoner*, chevaux de qualités supérieures, de *Blaze*, de *Win-All* et de *Spanking-Roger*, chevaux de très-belles formes ; de *Poppet*, qui appartint à lord Manners et qui fut à cinq ans un cheval extraordinaire ; enfin de *Fleecens* et de *Steady*, produits de la plus grande distinction.

Black-Bess ; Turpin le voleur.

Le sang arabe, quinze ans après l'arrivée du *Darley*, faisait sentir son influence sur les races indigènes. On reconnaissait, par l'étude approfondie du pur sang, que, partout où il se trouvait, les qualités du cheval augmentaient. A la chasse, dans les voyages, à l'attelage, on voyait des sujets qui appartenaient à cette noble origine accomplir des

miracles de force et de volonté. Il en fut ainsi de *Black-Bess*, la jument célèbre.

Les registres officiels qui constatent le mérite et la filiation des chevaux de course n'ont point recueilli ce nom, parce qu'il n'a jamais figuré sur les programmes du turf; mais il est écrit en Angleterre dans un nombre infini de livres, y compris même les livres élémentaires qui ont conservé le récit de sa merveilleuse histoire. Black-Bess avait pour père un étalon arabe, petit-fils du Darley, et pour mère une jument de pur sang. Elle était noire, d'un poil soyeux et brillant, près de terre et d'une taille ordinaire. Sa vue aurait défié celle du lion, et sa sagacité rappelait les instincts si sûrs du cheval du désert. En route, elle hennissait quand elle voulait avertir son maître de la présence d'un cavalier, qu'elle pressentait à l'odorat. Celui-ci n'avait souvent alors qu'à promener ses yeux sur la ligne de l'horizon, et il découvrait la personne que lui avait signalée sa vigie.

Si vous voulez bien la voir, entrez dans la cour de la vieille taverne du *Ship*, où, sellée et bridée, elle est à l'attache, tandis que son maître boit, en fumant dans une salle basse, l'énorme gobelet de gin qu'on vient de lui servir. Cet homme était vêtu d'un costume qui rappelait ceux de la cour au xviie siècle, moins les galons et le velours, et qui consistait en un gilet très-ample de couleur jaune,

un pourpoint aux larges basques, des bas de soie chinés, de petites bottes molles et évasées ; à ses côtés était un manteau de laine brune.

C'était au printemps de 1737, et, par parenthèse, à cette époque il existait en Angleterre un certain Turpin, voleur émérite, dont l'adresse n'a jamais été surpassée, et qui était alors à l'apogée de son étrange gloire. C'était de lui que l'on devisait dans cet intérieur enfumé, où, de temps à autre, selon l'usage du temps, un chanteur officiel montait sur son siége pour régaler l'assemblée d'un air à boire ou d'une chansonnette un peu gaillarde. Dès qu'il se taisait, les assistants, reprenant leur conversation interrompue, s'entretenaient de Turpin, dont ils rappelaient les actions surprenantes. « La dernière fois que Turpin a été traduit devant les assises, dit l'un des assistants, on l'a acquitté, car il a prouvé très-clairement un alibi. Il ne pouvait pas être à Canterbury, puisqu'à l'heure où le vol qu'on lui attribuait fut commis, il avait été vu à Bexley-Heath. — C'est égal, dit un autre, il fallait le pendre, sous un prétexte ou sous un autre ; le doute suffisait. — Comme vous y allez ! dit alors l'homme au frac marron, qui dégustait la dernière goutte de liqueur restée au fond de son verre ; si l'on pendait ainsi les gens sur un doute, gageons que de nous tous, tant que nous sommes ici, il n'y en aurait pas un qui pourrait échapper

CHAPITRE VI.

au gibet. Qui donc ne s'est pas plus ou moins commis dans sa vie ? On peut se trouver très-involontairement transporté sur le terrain des illégalités et s'y embourber.... — Soit ; mais Turpin, lui, est toujours un scélérat d'intention. — Oh ! si nous en voulons aux intentions, gare à l'humanité ! car, à mon sens, tous les hommes sont criminels, avec cette différence que les uns le sont en réalité, et que les autres le sont platoniquement. Le monde est peuplé de voleurs platoniques. »

Cette théorie avait fait sourire les flegmatiques buveurs de la taverne, et on allait très-gravement en contester la justesse, quand trois cavaliers, s'arrêtant à la porte, appelèrent l'attention de tous. En un instant ils avaient mis pied à terre, et la porte s'ouvrait devant eux. Pendant ce temps, et aussi prompt que l'éclair, l'homme qui venait de poser son gobelet sur la table bondit hors de sa chaise et, franchissant une croisée du rez-de-chaussée, tombe dans la cour. Il court à la jument qui s'agitait et piaffait, saute dessus, et, à la faveur d'une issue dont il paraissait parfaitement connaître le mérite, il part et gagne les champs. Il était sept heures du soir.

Ces visiteurs inattendus étaient tout simplement des gens de police qui cherchaient le fameux Turpin, dont la tête avait été mise richement à prix à l'occasion d'un nouveau crime. Turpin avait été

trahi, et c'était lui qui, comprenant le danger dont il était menacé, venait de demander son salut à la vigueur habituelle de sa merveilleuse jument.

« Maintenant, mes camarades, s'écria le chef des policemen, tenons-nous bien et courage, il ne nous échappera point ; il n'est pas à deux portées de pistolet de nous, et, je vous l'ai dit, hier sa jument a parcouru beaucoup de chemin. Elle n'ira pas loin ; gare seulement aux routes de traverse ! »

Turpin se dirige vers les bruyères de Hamp, et, quoique son avance fût peu considérable en effet, il la maintenait sans perdre un pouce de terrain. Il eût pu, dès le début, agrandir cet intervalle, mais il s'en serait donné bien de garde, par habileté d'écuyer stratégiste. Il passait pour un grand homme de cheval, et le péril avait une si vive saveur pour lui, qu'on lui attribuait la fantaisie d'aimer à le braver sans nécessité. Cette fois, le motif en valait la peine : il s'agissait de sa tête.

Les plaines de Hampstead sont vastes, les horizons à perte de vue ; c'est une sorte de gigantesque hippodrome tracé sur une surface peu accidentée qui se déroule toujours et toujours devant vous. Black-Bess, noire comme l'ébène, fuyant avec son cavalier à travers les teintes laiteuses du crépuscule, semblait quelque chose de fantastique. Turpin avait son itinéraire arrêté : parti de Londres, il avait résolu de se rendre d'une traite à York ; la distance

CHAPITRE VI. 261

est de quatre-vingt-deux lieues ! Il fallait donc reprendre le grand chemin, ce qu'il fit sans que les cavaliers qui le poursuivaient pussent l'en empêcher.

Sur sa route était un *turnpike* ou barrière de péage, haut de six pieds et dont les barres étaient garnies de pointes de fer à leur extrémité. Le gardien entend le galop de plusieurs chevaux qui approchent ; il craint qu'on ne veuille passer sans payer les droits ; averti d'ailleurs par les cris de ceux qui suivent Turpin, il se précipite sur la porte de la barrière et la ferme. Turpin le voit faire et ne s'en émeut point. Il connaît cette barrière ; Black-Bess a compris ; elle se ramasse et saute. Le gardien ouvre de grands yeux, croit avoir vu passer le cheval de l'Apocalypse et se signe. Les agents le rendent bien vite à la réalité ; ils se font connaître et passent à leur tour. Pendant ce temps, Turpin continuait sa course en modérant la fougue de sa bête.

Il traverse un village. Les cris des gens de police retentissent et réveillent en sursaut ceux des habitants qui sommeillaient déjà. Ils regardent par toutes les croisées sans rien comprendre à cette chasse effrénée. Plusieurs à moitié endormis se remettent au lit en croyant qu'ils n'ont fait que rêver.

Turpin, galopant toujours, rencontre un charretier : « Mon garçon, lui dit-il, voici un schelling.

— Pourquoi, monseigneur? — Pour un petit service que vous pouvez me rendre : vous allez rencontrer trois de mes amis sur la route; ils vous demanderont si vous m'avez vu, et vous leur direz, je vous prie, qu'ils me retrouveront à York. »

Trois minutes après, le message était rempli. « Il en est bien capable, bourdonnèrent entre elles les mouches policières; voyez, voyez là-bas cette ombre, c'est lui; comme il va! tandis que déjà nos bêtes n'en peuvent plus. Dans un moment elles résisteront au fouet et à l'éperon. — Dieu me pardonne, je vois l'étincelle d'un briquet qui jaillit; il allume sa pipe; maudit coquin!... allons! il faut nous résoudre à changer de chevaux. — Holà, maître Tom, des chevaux, et les meilleurs de vos écuries; nous voulons nous emparer de Turpin qui se rend à York! — A York! mais vous tuerez mes chevaux, messieurs. — Au nom du roi et de la loi, maître Tom, il nous faut les joyaux de votre écurie! » Et le maître de poste de s'exécuter tout en maugréant.

A une lieue au delà était une auberge de campagne. Les policemen s'y arrêtent : « Avez-vous vu passer un cavalier monté sur une jument noire? — Mieux que cela, messieurs, ce cavalier est descendu ici pour se rafraîchir. — Pourquoi ne l'avez-vous pas arrêté? — Moi, arrêter un voyageur! — Certainement, vous l'auriez dû; c'était Turpin le

voleur. — Encore fallait-il le connaître; d'ailleurs, est-ce que je suis constable, moi? Ensuite, c'est un voleur qui se comporte en vrai grand seigneur; il m'a demandé une seule bouteille de porter dont il a donné la plus grande partie à sa jument, et il m'a jeté sur la table de l'or, une guinée, pour ma peine et ma marchandise. — Ne seriez-vous pas un complice de Turpin, monsieur l'aubergiste? — Si vous continuez sur ce ton, messieurs les agents, je porterai plainte contre vous en calomnie, auprès du shérif; soyez maladroits, si vous le voulez, mais respectez mon honorabilité d'aubergiste. — C'est bien, nous verrons cela au retour. »

Turpin galope toujours. Une petite voiture conduite par un âne se trouve en travers sur le chemin; d'un bond il franchit l'équipage.

La lune donnait en plein, et, malgré le secours de ses rayons d'argent, Turpin regarda derrière lui sans apercevoir les cavaliers. Il avait parcouru plus de trente-cinq lieues, et, comme la sécurité qu'il commençait à ressentir ne changeait rien à ses projets, il crut pouvoir faire halte pour réparer les forces de sa jument.

Il arrive à la petite taverne du *Cygne*, située à un carrefour de quatre routes. Une lampe brillait à l'intérieur à travers les petites vitres de la croisée. C'était une maison d'amis. Il frappe et, au son

de sa voix que l'on reconnaît, la porte s'ouvre.
« Vite, deux bouteilles d'eau-de-vie et un morceau de bœuf cru, dit-il ; vite, vite, je suis poursuivi, faites le guet. »

Cette eau-de-vie est vidée aussitôt dans un seau d'eau, et Turpin s'en sert pour laver les pieds de Black-Bess ; puis il attache le morceau de viande à son mors, de manière que les pressions du palais sur la langue en expriment le jus. Mais, pendant qu'il se livre à ces apprêts qui doivent retremper la vigueur de son héroïque jument, on frappe à la porte de la taverne à coups redoublés.

Ce sont les gens de police qui surviennent. On ne se presse pas de leur ouvrir, on met au contraire à se mouvoir une lenteur somnambulique. Enfin, il faut céder aux paroles impératives que font entendre les gens de loi. Turpin monte sur sa jument et s'élance par une issue secrète.

Il est parti, mais à quelques pas devant lui est un énorme terrain en talus : le contourner c'est perdre beaucoup de temps. Black-Bess, dans les veines de qui circule le sang de l'Orient, se laisse glisser sur ses pieds de derrière jusqu'en bas. Les officiers, qui ont rapidement fureté l'auberge et les écuries, éventent l'évasion de Turpin. Les voilà à leur tour sur les bords du ravin : ils voient les traces de la jument, dont les pieds ont labouré la terre. Nul doute, il a passé par là ; mais ils recu-

CHAPITRE VI.

lent devant la même épreuve. Ils feront un détour pour regagner la grande route, que Turpin ne tardera pas lui-même à reprendre, et, à la faveur d'un poudroiement nacré des reflets de la lune sur la campagne, ils voient distinctement le groupe fantastique qui fuit à travers champs... puis ils le perdent de vue; mais ils n'en continuent pas moins leur route, dans l'espoir de lui barrer plus loin le passage.

Black-Bess va toujours : ceci est une haie épaisse, elle la franchit; ceci un ruisseau, elle a passé; ici une *fence* ou barrière de clôture, passe; mais voici un mur haut, formidable.... Black-Bess comprend les intentions de son maître.... elle va franchir, mais ses forces ont baissé, elle trébuche et tombe; cependant l'énergie de son sang lui vient en aide, elle se relève et repart, mais haletante, épuisée..., elle s'arrête sans que son maître ait indiqué ce temps d'arrêt; elle reprend sa marche et s'arrête de nouveau, souffle avec bruit, semble chercher l'air qui lui manque en dilatant ses narines ensanglantées; enfin, après avoir tenté un nouvel effort pour avancer, elle s'arrête une dernière fois, son corps tremble, et elle tombe morte. Turpin est frappé de stupeur, et, agenouillé près de Black-Bess, il cherche à la ranimer, quoiqu'il ne puisse douter de son malheur. Il lui parle, il est courbé sur elle; le jour grandit, les clartés matinales sa-

franent l'horizon, l'alouette plane au-dessus des guérets, la brise fraîchit....

Un homme qui passait s'approche de ce groupe, il regarde : « Turpin, dit-il, que faites-vous là? — Voyez, Black-Bess est morte. — Attendez-vous donc qu'on vienne vous saisir? Six heures sonnent à la paroisse d'York, regardez, voilà la tour; entrez en ville, vous ferez sagement : aussi bien, tenez, là-bas, j'aperçois trois cavaliers. — Ce sont eux, » s'écrie Turpin, qui se met aussitôt sur pied.

Les policemen arrivent et trouvent le cadavre de la jument étendu sur le sol; mais Turpin n'y était plus. Il avait gagné York en disparaissant derrière des vergers et des massifs d'arbres qui dérobaient ses traces.

Turpin pleura sa jument; mais, comme il n'abandonna pas sa carrière d'iniquités, il fit l'achat d'un autre cheval : ce n'était pas Black-Bess; aussi, deux ans plus tard, il fut pris près d'York et pendu.

Black-Bess, portant un poids de cent cinquante livres au moins, car Turpin était fort et grand, avait accompli en onze heures de temps une traite de quatre-vingt-deux lieues, et cela sans avoir mangé pendant le trajet, et par des routes difficiles et accidentées.

M. Osbaldeston, en 1813, paria de parcourir, en huit heures, la même distance, cent soixante kilo-

mètres, sur le terrain de New-Market, mais à l'aide de huit chevaux. Il gagna de vingt minutes.

Crab.

Crab est un cheval dont nous devons indiquer le nom, parce qu'il est un des anneaux de la lignée qui, partie de Darley, aboutit à Éclipse. C'était un étalon gris, issu d'*Alcock-Arabian*. Il naquit en 1731. Après une course mémorable, où il avait été vainqueur, il tomba épuisé de fatigue : on décida qu'il serait abattu; mais un groom qui avait, à force de sollicitations, obtenu un sursis en faveur de ce pauvre animal, parvint à lui sauver la vie; retiré des champs de course, il devint un reproducteur célèbre, qui compta, entre autres rejetons remarquables, *Marske*, père d'Éclipse.

Godolphin-Arabian.

Les belles races anglaises dérivent de deux sources : l'une est le Darley; l'autre, le *Godolphin-Arabian*. La première avait déjà fait sentir la valeur du sang arabe, quand parut le Godolphin, dont les produits merveilleux vinrent se combiner avec ceux du Darley. Ce fut vingt ans après. La plus complète obscurité plane sur l'origine de ce célèbre cheval : on ne sait même pas s'il était barbe ou

arabe. La tradition dit qu'il était barbe, et, selon la désignation qui lui a été maintenue, il serait arabe; cela n'a pas empêché de beaucoup écrire à l'aventure sur cette célébrité chevaline.

Le Godolphin fut acheté à Paris, où il traînait une ignoble charrette. Par quelle série de vicissitudes était-il tombé si bas? Nul ne le sait; néanmoins, il est vraisemblable que ce cheval était un de ceux dont le bey de Tunis avait fait hommage au roi Louis XV en 1731, à la suite du traité de commerce conclu en son nom par M. le vicomte de Manty. Après avoir un instant attiré l'attention, ou plutôt la curiosité du roi et de sa cour, dit M. Eugène Sue, dont nous admettons les conjectures sur ce point, ces huit chevaux barbes, à l'allure brusque et impétueuse, à la physionomie sauvage, aux formes anguleuses et décharnées, et encore amaigris par les fatigues de la route, furent d'abord reçus dans les écuries royales avec la plus grande insouciance, et ensuite traités avec un extrême dédain. La cause de ce mépris était toute simple : le roi Louis XV affectionnait alors pour la guerre et pour la chasse des chevaux d'espèce anglaise, ordinairement élevés dans le comté de Suffolk, courts de reins, ramassés, bien doublés, très près de terre, et appelés en France *courtauds*.

Or, comme le goût du roi faisait et imposait la mode, on conçoit quel mépris railleur dut accueil-

lir ces chevaux barbes. On les aura relégués dans les services subalternes de la maison royale ; là, mal traités, mal soignés par des palefreniers inhabiles, l'énergie de leur sang se sera révoltée contre la souffrance ; on les aura trouvés difficiles, vicieux, indomptables, et de là les uns seront passés aux tonneaux des jardins et aux fourgons, les autres auront été vendus à vil prix et au hasard. M. Coke, un Anglais, vit Godolphin, et fut frappé de la beauté de ses formes, de la noblesse de son origine, qui se révélait dans ses moindres allures et contrastait si violemment avec sa condition de misère. Il en fit l'acquisition moyennant très-peu d'argent, et le conduisit en Angleterre, où il le vendit à M. Roger Williams, le propriétaire de la taverne *Saint-James;* mais celui-ci, ne pouvant dompter son naturel fougueux, chercha bientôt après à s'en défaire. C'est alors que lord Godolphin vit ce cheval. Il en offrit vingt-cinq guinées à Roger, qui les accepta avec empressement, enchanté de se débarrasser à de pareilles conditions d'un animal tout à fait intraitable. Godolphin resta longtemps dans le haras de son nouveau maître avant que sa valeur fût connue. Il fut l'agaceur de *Hobgoblin* pendant plusieurs années ; c'était son unique rôle, et, lorsque celui-ci refusa de couvrir *Roxana*, on la fit saillir par lui. *Lath* est le premier cheval qu'il ait engendré, et l'un des meilleurs de l'époque.

La renommée de Godolphin comme producteur commença dès lors, et s'accrut au point qu'il fut considéré comme le type le plus précieux qu'eût possédé l'Angleterre. Nous ajouterons que les chevaux modernes d'une supériorité marquée, ont tous reçu leur part de son sang précieux. Après Lath il eut successivement Cade, Régulus, Babram, Blank, Dismal, Bajazet, Tamerlan, Tarquin, Phénix, Slug, Blossom, Dormouse, Skewball, Sultan, Old England, Noble, the Gower Stallion, Godolphin-Colt et Cripple, qui ont été de très-grandes célébrités : ce sont les Montmorency de la race chevaline.

Une amitié intime s'était établie entre lui et un chat dont il ne pouvait se passer dans son écurie : ce chat était toujours sur son dos quand il mangeait, et dormait la nuit couché aussi près de lui que possible. Quand Godolphin mourut à Gog-Magog, en 1753, le chat refusa de manger, languit deux mois, et mourut à son tour. Godolphin vécut trente ans, et fut enterré dans un caveau voisin de son écurie ; on voit encore la pierre tumulaire dans un état de parfaite conservation. Ce cheval était bai brun ; il avait environ quinze paumes de hauteur, et se distinguait de tous les autres par son encolure élevée et courbée, peut-être à l'excès. Il existe à la bibliothèque de Gog-Magog, dans le comté de Cambridge, un portrait de lui et de son chat favori,

fait par Stubbs, et c'est d'après cette peinture que l'opinion s'est arrêtée à la supposition qu'il était d'origine barbe. On peut aussi voir, à la faveur de cette reproduction fidèle, qu'il avait une dépression derrière les épaules et une élévation correspondante à l'épine dorsale vers les reins; sa face était superbe, sa tête bien placée, ses épaules amples et ses hanches bien étalées.

Lath, Cade, Régulus, Matchem.

En 1738, trois fils du Godolphin-Arabian se trouvaient engagés pour différentes courses à New-Market : *Lath*, pour le prix des chevaux de cinq ans, *Cade*, pour celui des chevaux de quatre ans, *Régulus*, pour celui des chevaux de trois ans, et ce furent ces trois concurrents qui gagnèrent. On assure que lord Godolphin, sûr d'avance du triomphe de ses chevaux, avait fait conduire leur père sur le champ de course, afin qu'il assistât en grande pompe aux victoires de sa race.

Matchem naquit en 1748. Il était petit-fils de Godolphin par Cade. Le sang de ce cheval est considéré comme un des plus nobles d'Angleterre. Les amateurs de chevaux de course recherchent avec raison les sujets dont la généalogie remonte à lui. Il fut vainqueur sur un grand nombre d'hippodromes, et parmi ses actions d'éclat on cite la fameuse

course dans laquelle, à l'exception de *Trajan*, tous ses concurrents furent distancés.

King-Herod.

King-Herod est né en 1758. Il était fils de *Tartar* et de *Cyprian*. De 1763 à 1767, il régna sans rival sur le turf anglais. Ses produits, au nombre de six cents, ont tous été des chevaux remarquables. Il a été en quelque sorte le précurseur d'*Éclipse*, né comme lui dans les écuries du duc de Cumberland.

Eclipse.

Éclipse! C'est le 5 avril 1764, jour marqué par une mémorable éclipse de soleil, que *Spiletta*, qui avait été amenée à *Marske*, mit bas son premier poulain dans les écuries du duc de Cumberland, où elle était entrée en sortant de chez sir Robert Eden. Spiletta descendait de Godolphin par Régulus; Marske descendait du Darley-Arabian par Barlett's-Childers et Squirt. A l'âge de deux ans, ce poulain, qui n'annonçait aucune qualité remarquable, fut réformé par sa seigneurie. On lui trouvait l'avant-main trop bas, le cou trop long; il portait habituellement le nez en terre, et de plus il laissait entrevoir des dispositions réfractaires. Ce fut M. Wildman, marchand de chevaux de Smith-

field, qui, dépassant la somme de cent guinées déjà couverte, en devint l'acquéreur aux enchères publiques. En commémoration du jour de la naissance de ce jeune cheval, Wildman voulut qu'il se nommât Éclipse.

Il fut élevé au milieu des campagnes qui avoisinent Epsom; ses formes se développèrent, et chaque jour des qualités surprenantes de force et de vitesse se révélaient en lui. Wildman se serait félicité sans réserve de son acquisition, si le naturel difficile de ce cheval n'avait également grandi avec le temps. A l'âge de deux ans, il se laissait difficilement approcher par le cavalier, se défendait, se cabrait, et ne prenait son élan qu'après de longues hésitations. Cette fougue, ce *regimbement* n'avait rien de régulier, mais était fantasque, imprévu. Au moment où l'on comptait sur sa docilité, il refusait d'obéir, et parfois il se montrait facile et prompt à céder au désir du cavalier, quand on s'attendait à un invincible caprice.

Wildman pensait avec raison que de pareilles dispositions, si elles se maintenaient, devaient neutraliser sur le turf les brillantes qualités de son élève. Un jour qu'il s'entretenait d'Éclipse avec le capitaine O'Kelly, l'un des plus célèbres amateurs de courses de cette époque, celui-ci lui dit qu'il avait à la tête de ses écuries un Irlandais nommé Sullivan, qui possédait l'art merveilleux de sou-

mettre sur-le-champ les chevaux les plus rebelles. Wildman crut peu au pouvoir qu'on attribuait à cet homme et se mit à sourire d'ironie. O'Kelly insista ; si bien que le marchand de chevaux, à quelques jours de là, se rendit auprès de Sullivan. « Je vous rendrai votre cheval doux comme un mouton, dit Sullivan. — Tope, mon cher! s'écria Wildman. — Mais vous ne vous informez pas à quelle condition je veux vous prêter mon aide. — Je vous payerai ce que vous voudrez. — Vous n'y êtes pas. — Eh bien! maître Sullivan, quelles sont vos conditions? — Les voici : mon excellent maître et bon compatriote le capitaine O'Kelly a convoité dès l'origine la propriété d'Éclipse. Le jour de la vente, vous avez eu la chance pour vous ; eh! bien, si aujourd'hui vous ne voulez pas vous défaire de ce cheval, cédez au capitaine une part dans sa propriété, et sur-le-champ.... — Serait-il vrai? fit Wildman en regardant O'Kelly. — J'avouerai, dit celui-ci, que, si j'avais été en fonds quand il fut mis en vente, je vous l'aurais vaillamment disputé. — Je ne voudrais pas abuser d'un avantage dû à une circonstance fortuite, capitaine; et, s'il vous est agréable d'avoir une part de propriété sur ce cheval, je ne m'y oppose pas, surtout, continua-t-il en riant, si c'est à condition que nous éprouvions les effets de la merveilleuse sorcellerie de maître Sullivan. — Tenez, dit le capitaine, pour ne pas être en reste avec

vous, voici la transaction que je vous soumets. Le jour même où Éclipse courra pour la première fois, quel que soit le résultat de cette course, vainqueur ou vaincu, je deviendrai propriétaire pour moitié, d'après l'estimation à l'amiable qui sera faite du cheval. Cela vous paraît-il acceptable? — Parfaitement, dit Wildman en prenant la main du capitaine. Je ne vois plus de motif, continua-t-il gaiement, pour que Sullivan ne nous révèle pas tout son savoir.

A quelques jours de là, en effet, il n'était question dans tous les clubs que du prodigieux succès que ce Sullivan avait obtenu en subjugant la fougue d'Éclipse en peu de minutes. La complète soumission de ce cheval coïncida avec le développement complémentaire de toutes ses qualités.

Dans les joutes qui s'engageaient entre les chevaux entraînés sur le même hippodrome, Éclipse avait une supériorité marquée. Les parieurs de profession, les amateurs passionnés du turf faisaient de leur mieux pour assister à ces essais; puis ils allaient défrayant leur conversation par des récits plus extraordinaires les uns que les autres. L'usage de cette époque n'était pas ce qu'il est aujourd'hui; ces galops d'essai n'étaient pas dérobés aux yeux des profanes. Wildman fut même l'un des premiers qui firent adopter l'usage de ne plus éprouver les chevaux qu'à des heures ignorées de la foule.

Vers les derniers mois de l'entraînement d'É-clipse, il touchait alors à sa cinquième année, et on l'avait fait inscrire pour le prix des nobles et des gentlemen, qui devait se disputer à la réunion printanière d'Epsom. Plusieurs essais se succédèrent. L'un d'eux devait avoir une certaine importance, et Wildman prit ses mesures pour tromper la curiosité du public. Beaucoup, en effet, furent déroutés. Parmi ceux qui étaient arrivés sur le terrain après le départ des chevaux, plusieurs demandèrent des nouvelles de la course d'essai à une vieille femme que le hasard avait conduite sur leur chemin. L'histoire a conservé sa réponse comme un fait très-caractéristique de la vitesse d'É-clipse. « Je ne pourrais pas dire si c'était une course ou non, dit-elle, mais je viens de voir un cheval à jambe blanche qui courait d'une manière monstrueuse, et, à une grande distance par derrière, un autre cheval qui courait après lui. Mais le dernier aura beau faire, jamais il n'attrapera le cheval à jambe blanche, quand bien même ils courraient jusqu'au bout du monde. »

Le 3 mai 1769 est une date mémorable dans les annales hippodromiques de l'Angleterre. Ce fut le jour où Éclipse, âgé de cinq ans, parut pour la première fois dans la lice d'Epsom, monté par le jockey Whiting, pour disputer le prix des nobles et des gentlemen. Whiting portait une casaque

jaune et une toque noire; la selle sur laquelle il était assis était d'un petit modèle, et retenue par un surfaix blanc. A la vue d'Éclipse, les paris, qui s'étaient engagés à égalité, se firent dans la proportion de quatre contre un en sa faveur. Ses adversaires étaient *Gower*, âgé de cinq ans, appartenant à M. Fortescue; *Chance*, à M. Castle; *Social*, à M. Jenning; et *Plume*, à M. Quick, tous chevaux âgés de six ans. La distance à parcourir était de quatre milles en partie liée. En six minutes la distance fut parcourue, et la course décidée dans l'ordre que nous venons d'indiquer. Whiting, s'étant aperçu dès le départ qu'aucun de ses compétiteurs n'aurait pu lui disputer sérieusement le prix, modéra la vitesse d'Éclipse. Au moment où la seconde manche allait s'engager, le capitaine O'Kelly paria qu'il placerait les chevaux. Sur le turf, on entend par *placer* indiquer l'ordre dans lequel les trois premiers chevaux arriveront au but après le gagnant. Les juges ne font pas mention des autres. Sa proposition n'ayant pas été relevée, il dit qu'il parierait cent guinées contre cinquante qu'Éclipse serait vainqueur de la course, et que pas un de ses concurrents ne serait placé. Ce défi, qui paraissait monstrueusement hasardé, fut accepté. Les chevaux furent lancés; selon les prévisions d'O'Kelly, Éclipse atteignit le but et tous ses adversaires furent distancés. « Mon cher Wildman, dit O'Kelly

après cette course, quelle est dans votre estimation la valeur d'Éclipse? — Ah! c'est juste, répondit-il, car je ne retire jamais ma parole. » Il se mit à calculer. Après un instant de silence : « 935 livres sterling (23 400 francs), dit-il. N'est-ce pas que je suis raisonnable? » O'Kelly mit la main à la poche et en retira 467 livres et 10 schellings, tant en billets qu'en espèces, qu'il compta à Wildman. Il fut de plus convenu que le cheval resterait dans les écuries du marchand de Smithfield. Celui-ci, s'adressant aux personnes qui l'entouraient, présenta le capitaine O'Kelly comme le copropriétaire d'Éclipse.

Le 29 mai de la même année, Éclipse remporte un nouveau prix en battant *Crème-de-barbe*, à M. Fellyplace.

Le 13 juin suivant, à Winchester, il gagne le prix du roi.

Le 15 du même mois, sur le même hippodrome, il gagne la bourse de 50 livres.

Le 23, à Salisbury, il remporte le prix du roi, disputé par des chevaux de six ans.

Le 24, il gagne le vase d'argent pour lequel concouraient des chevaux de toute espèce. Ensuite il bat *Sulphur* hors d'âge. Sulphur avait été au duc de Cumberland et appartenait alors à M. Fellyplace : la distance était de quatre milles, et l'on pariait pour Éclipse dans la proportion de dix contre un.

Le 25 juillet, à Canterbury, il franchit seul la carrière pour le prix de 100 guinées; personne ne se souciait de faire courir contre lui.

Le 27 juillet, à Lewes, il court deux manches pour le prix du roi, et le gagne contre Kingson, âgé de six ans.

Le 19 septembre, à Lichfield, il s'agissait encore du prix royal. C'était le cinquième qu'il remportait, et il luttait contre *Tardy*.

Cette réunion de Lichfield clôtura les courses de cette mémorable campagne de 1769, par laquelle Éclipse avait ouvert sa carrière et s'était annoncé au monde du turf.

Le printemps de l'année suivante (1770) trouve le capitaine O'Kelly dans une brillante position d'argent; il avait réalisé des sommes considérables, non pas seulement à cause de l'importance des prix officiels gagnés par Éclipse, mais à cause du nombre des paris qu'il avait tenus.

A la première journée de la réunion de New-Market, avant de disputer le prix du roi, Éclipse avait à lutter dans une course contre *Bucephalus*, cheval de M. Wenthworth, qui jusque-là n'avait pas rencontré d'égal. Les enjeux furent considérables, prodigieux. Wildman lui-même, qui, doué plutôt des qualités exactes du marchand que de cette audace qui sait risquer dans les entreprises hasardeuses, ne pariait jamais, Wildman dérogea

cette fois à ses habitudes en tenant pour Éclipse un pari de 450 guinées. Quant à O'Kelly, il tenait tout ce qu'on voulait pour Éclipse, et beaucoup de personnes à son exemple parièrent dans la proportion de quinze contre un.

Les succès de cette journée furent complets; Éclipse gagna les deux prix avec une supériorité qui n'admettait pas même l'apparence d'une rivalité. Il courait sans que le talon de la botte de son jockey effleurât ses flancs, sans que la cravache le menaçât une seule fois. Ces triomphes, après avoir frappé le public d'étonnement, ne tardèrent pas à exciter une violente jalousie parmi les vaincus; les plus passionnés songeaient secrètement à se débarrasser d'un jouteur devant lequel il fallait se retirer du turf. Des paroles malsonnantes qui vinrent aux oreilles de Wildman le convainquirent qu'une conspiration qui en voulait à la vie d'Éclipse s'ourdissait dans l'ombre. Il eut peur, car il savait que la surveillance la plus vigilante ne suffit pas toujours contre la malveillance qui veut. Le capitaine O'Kelly profita des terreurs de Wildman, et lui proposa sur-le-champ, moyennant 1400 livres sterling (35 000 francs) de lui céder la propriété exclusive du cheval. Wildman en demanda 1500 (37 000 francs), pour l'acquit de sa conscience de marchand: O'Kelly fit voir à Wildman trois bank-notes de mille livres sterling chacune, en mit deux

dans une poche (50 000 fr.) et une seule (25 000 fr.) dans l'autre poche. « Que votre étoile décide, » dit-il. Wildman, ayant accepté les éventualités de cette transaction, indiqua la poche qui ne contenait qu'un billet. « Allons, dit-il au capitaine, Éclipse est à vous. » Au fond de la poche de laquelle O'Kelly avait retiré cette malencontreuse bank-note se trouvaient huit ou dix pièces d'or. « Pour le coup, s'écria Wildman, ceci est également à moi. — A vous, soit, » dit O'Kelly, trop heureux de s'en tirer à de pareilles conditions.

La nouvelle de ce singulier marché fut bientôt répandue; mais aux félicitations dont le capitaine se voyait accablé se trouvaient mêlés des écrits anonymes qui contenaient des menaces de mort contre Éclipse. On lui disait de se hâter de retirer ce cheval de la course, s'il ne voulait pas le perdre. O'Kelly paya d'audace, sans pour cela négliger aucune des précautions dictées par la prudence.

Les réunions printanières de New-Market terminées, Éclipse se rend, le 15 juin, à Guildeford, pour y enlever le prix du roi.

Le 3 juillet, il vient à Nottingham, également pour le prix du roi.

A York, le 20 août, toujours pour le prix du roi.

Le 23 du même mois, sur le même hippo-

drome, il gagne une poule en battant *Tortoise* et *Bellario*. La distance était de quatre milles, et l'on pariait pour Éclipse dans la proportion de trente contre un.

Le 5 septembre, il remporte encore à Lincoln le prix du roi.

Les propos sinistres, les menaces de mort, loin de se ralentir, se multipliaient d'une manière effrayante. Sullivan lui-même dit à son patron que, si jusqu'à certain point il pouvait garantir Éclipse du poison, il ne pouvait pas le protéger contre la balle d'un pistolet ou d'une carabine. O'Kelly entrevit dès lors un danger sérieux. Cependant il voulut se trouver aux fastueuses réunions d'automne, qui ouvraient le 3 octobre.

A peine arrivé, Éclipse prit part à une course de souscripteurs et gagna cent cinquante guinées; on pariait soixante-dix contre un en sa faveur.

Le lendemain, 4 octobre 1770, date non moins mémorable que celle du 3 mai 1769, comme on le verra, Éclipse, avec sa supériorité habituelle, parcourut de nouveau le champ de course en disputant le prix du roi. Ce fut à quelques jours de là que lord Grosvenor, l'homme le plus fastueux d'Angleterre dans sa passion pour les chevaux, offrit au capitaine 11 000 guinées (300 000 francs) d'Éclipse; O'Kelly, qui ne se souciait à aucun prix de se séparer de son cheval, demanda 500 000 francs

argent comptant, une rente viagère de 7500 francs bien hypothéquée, et trois poulinières pur sang.

L'auteur anglais qui parle de ce fait se rappelle avoir entendu dire lui-même au capitaine O'Kelly que toute la ville de Bedford ne pourrait payer son cheval. Cependant il ne pouvait plus se dissimuler qu'il suffirait d'un instant pour qu'il perdit ce cheval qui lui était si cher. Un parti lui restait à prendre, à l'aide duquel il éloignerait les dangers et demeurerait l'heureux et paisible possesseur d'Éclipse. Il renonça aux courses, et tourna ses regards vers la reproduction. Les haines aussitôt s'éteignirent, et des témoignages de sympathie lui arrivèrent de toutes parts.

Ce fut en 1771 qu'Éclipse commença sa carrière de reproducteur. O'Kelly, enfant gâté de la fortune, avait trouvé dans cette nouvelle voie un nouveau filon d'or. C'était à qui, parmi les turfistes et les éleveurs, rechercherait pour ses poulinières l'honneur d'une alliance avec Éclipse. Le capitaine n'exigeait pas moins de soixante à soixante et dix livres sterling de tous ceux que tentaient la beauté et les qualités de son cheval, et sur ce point se montrait inexorable.

Éclipse n'avait pas été prédestiné à un seul genre de gloire, car il a laissé une progéniture immense, et il a été calculé que ses descendants divers, dans l'espace de trente ans environ, ont remporté plus

de trois cent quarante-quatre prix sur les hippomes anglais.

Ce fut à Epsom, en 1789, qu'Éclipse, qui entrait dans sa vingt-sixième année, tomba malade. Le capitaine le fit transporter d'Epsom à sa résidence de Whitchurch, dans le comté de Hertford, où il mourut.

Un immense intérêt s'était attaché à l'existence presque phénoménale de ce cheval; sa mort excita naturellement une certaine curiosité scientifique, et le capitaine, dans l'intérêt de l'hippiatrie, laissa faire l'autopsie du cadavre. On trouva que son cœur pesait treize livres, et que ses os offraient la résistance et la condensation de l'acier. Sa conformation présentait une particularité qui lui fut reprochée comme un défaut par plusieurs : il était bas sur ses jambes de devant; mais rien ne pouvait se comparer à l'étendue et à l'obliquité de ses épaules, à la largeur de ses reins, aux belles proportions de ses hanches et à la puissance musculaire de l'avant-main et des cuisses. C'était ce qu'on appelle un cheval à forte haleine, et sa respiration était entendue à une distance considérable.

Jamais, ainsi que nous l'avons dit, aucun rival ne remporta sur Éclipse l'apparence même du plus léger succès; jamais il ne fut touché ni du fouet ni de l'éperon, jamais même menacé; jamais il ne lutta avec effort contre un adversaire; son avance

était toujours considérable, et c'est une opinion générale parmi les hommes spéciaux, que la supériorité de ce cheval en sang, en allure et en fécondité, survivra au siècle qui l'a vu naître.

Sullivan le Charmeur. — Différence entre le cheval de course anglais de nos jours et celui d'autrefois.

Nos recherches sur Éclipse nous ont conduit à indiquer le nom de l'une des plus étranges individualités qui figurent dans les annales du turf : c'est Sullivan, né en Irlande, dans le village de Charleville. Sa réputation, qui a été fort grande, reposait sur des faits irrécusables. Il prétendait, afin de mieux détourner la curiosité publique, que l'effet extraordinaire qu'il obtenait sur les chevaux les plus fougueux était dû à la magie de quelques paroles dites à l'oreille des animaux qu'il voulait soumettre, si bien qu'on le désignait par le sobriquet de *Charmeur de chevaux*. La singularité de sa méthode semblait d'ailleurs justifier sa prétention. Ce qu'il y avait de plus étonnant dans l'habileté de Sullivan, c'était la promptitude avec laquelle il opérait. Il ne reculait devant aucune difficulté. Il s'enfermait avec l'animal, et une heure suffisait ordinairement pour que la métamorphose se fît. Ni la menace ni les coups ni la force n'étaient employés, et pourtant le résultat obtenu dans un

intervalle de temps si court était généralement durable. On convenait d'un signal auquel la porte de l'écurie, où il restait tête à tête avec le cheval indompté, devait être ouverte. Pendant cette étrange conférence, on n'entendait que peu ou pas de bruit à l'intérieur; puis, quand le signal était donné et qu'on ouvrait la porte, on trouvait le cheval couché par terre, l'homme étendu à côté de lui et jouant avec lui comme un enfant avec un petit chien. A partir de ce moment, l'animal montrait une docilité à toute épreuve; il se soumettait aux disciplines les plus contraires à sa nature primitive.

M. Croker a été témoin d'une des plus difficiles épreuves par lesquelles l'habileté de cet homme ait eu à passer. Il s'agissait d'un cheval qu'on n'avait jamais pu ferrer. Sullivan vint, vit l'animal rétif, s'enferma avec lui, et au bout d'une demi-heure le prodige était opéré. Le lendemain, M. Croker, tout plein d'incrédulité, se rendit chez le maréchal ferrant à l'heure où le cheval devait y être amené. Beaucoup d'autres curieux l'avaient accompagné. On savait que ce cheval avait été destiné à la cavalerie, que la science des écuyers de l'armée avait vainement tenté de l'apprivoiser, et on avait pensé avec quelque raison qu'aucune discipline ne réussirait, puisque celle du régiment avait échoué. Néanmoins le succès de Sullivan fut complet. « Je

CHAPITRE VI.

remarquai, dit M. Croker, que le cheval paraissait terrifié chaque fois que le Charmeur le regardait ou lui parlait, et, en vérité, ce serait chose impossible que de comprendre comment un pareil ascendant pouvait s'obtenir. »

Ce secret, disait, il y a quelques années, le *Morning Advertiser*, vient enfin d'être divulgué par M. Catlin, auteur d'un ouvrage intéressant sur les Américains du nord, et le même que nous avons vu à Paris possesseur d'un cabinet d'histoire naturelle, de raretés archéologiques et botaniques recueillies outre-mer. « Il m'est souvent arrivé, dit-il, conformément à l'usage assez répandu parmi les hordes nomades des *Montagnes Rocheuses*, de poser ma main sur les yeux d'un veau et de souffler fortement dans ses narines; après quoi, accompagné de mes amis de chasse, je me suis promené à cheval pendant de longues heures, le petit prisonnier suivant mon cheval à la piste sans désemparer. C'est par ce même procédé qu'on apprivoise ici les chevaux sauvages. Quand un Indien en a capturé un, quand il s'est assuré de lui au moyen d'un lasso, il avance graduellement jusqu'à ce qu'il puisse poser sa main sur les yeux de l'animal et qu'il soit parvenu à lui souffler dans les naseaux; le cheval se calme aussitôt, et sa soumission immédiate est telle que l'Indien n'a plus qu'à le monter pour le ramener au camp. »

M. Ellis, propriétaire à Cambridge, ayant lu l'ouvrage de M. Catlin, eut l'envie d'essayer si ce mode d'apprivoisement réussirait sur des chevaux anglais. Il en fit l'expérience sur un poulain d'un an, qui avait été séparé de sa mère trois mois auparavant et n'était jamais sorti de l'écurie. L'épreuve se fit dans des conditions défavorables, car c'était en plein air et au milieu d'un grand nombre de personnes. M. Ellis ne parvint qu'avec peine à couvrir les yeux de ce petit animal tout à la fois sauvage et peureux; enfin, la chose étant faite, il lui souffla dans les naseaux. Il ne s'ensuivit aucun effet; alors il ne se borna pas à souffler, mais il aspira, et aussitôt les mouvements impétueux du poulain se calmèrent; il devint immobile, puis il trembla. Il paraissait prendre un vif plaisir à l'épreuve qu'il subissait, et levait la tête pour mieux recevoir l'haleine qu'on lui insufflait. Le lendemain, on recommença l'expérience, et, à partir de cette époque, non-seulement il se laissait diriger à volonté, mais il eût été impossible de parvenir à l'effrayer. D'où il suit qu'aujourd'hui il est à peu près certain que chacun peut opérer des métamorphoses semblables à celles qui sont demeurées si longtemps le privilége de cet Irlandais. Sullivan mourut en 1810; son fils lui succéda; mais, soit qu'il ne fût qu'incomplétement initié dans la mystérieuse science de son père, soit qu'il

fût incapable de la mettre en pratique, il n'obtint jamais que des résultats douteux, et finit par quitter le métier. De très-belles offres d'argent avaient été faites à Sullivan en échange de son secret. On lui proposa aussi, moyennant de gros salaires, d'aller à l'étranger ; mais il refusa. Il avait la passion de la chasse, et en Irlande il pouvait mieux que partout ailleurs la satisfaire. Il lui fallait les belles campagnes, les renards, les meutes et les *hunters* de Duhallow.

Ce serait un très-gros livre, et dont nous aurons spécialement à nous occuper, que celui qui contiendrait l'indication de tous les chevaux célèbres qui ont figuré sur le turf anglais. De là, l'obligation de nous borner à un très-petit nombre de sujets, en laissant une plus grande place à la trilogie fameuse, le Darley, le Godolphin et Éclipse, qui résume, pour ainsi dire, cette race illustre. D'ailleurs, cette trilogie caractérise une phase qui diffère de celle dans laquelle le turf moderne est entré en Angleterre. Le cheval de course anglais subissait autrefois la double épreuve de la vigueur et de la vitesse. Les distances à parcourir étaient ordinairement de trois ou quatre milles ; quelquefois elles étaient doublées, et, dans une mémorable course, où *Dash*, appartenant au duc de Queensberry, battit *Highlander*, à lord Barrymone, la piste avait douze milles d'étendue. Toutes les dis-

tances, pour les prix royaux, étaient de quatre milles; aujourd'hui, elles sont réduites de moitié. Voici pourquoi :

Comme il n'est pas dans la nature humaine de rester satisfaite même avec la perfection, on voulut essayer d'obtenir une vitesse encore plus grande que celle des coureurs de l'autre siècle. On y réussit; mais le cheval anglais, issu sans mélange du sang arabe, offrait une symétrie parfaite, une pondération, un équilibre, une répartition complète et harmonique des forces du cheval. Il en résulta qu'en parvenant à lui donner un peu plus de vitesse pour une course restreinte, on diminua un peu sa résistance. Il y eut des observateurs attentifs qui, tout en admirant *Shark* et *Gimcrack*, aperçurent, avec une augmentation évidente de rapidité, le commencement du déclin de la force. Dès lors les grandes courses passèrent de mode, et avec raison; car elles étaient devenues, relativement, des épreuves trop sévères.

La question aujourd'hui est de savoir s'il faut rétrograder en s'efforçant de ramener le type du pur sang anglais à son expression primitive, qui était la vitesse, mais la vitesse unie à la force, ou continuer à ne chercher, à l'aide d'une éducation spéciale, qu'un accroissement de vitesse pour ainsi dire artificielle, et par conséquent plus bornée dans sa durée.

Il est probable que l'incertitude ne tardera pas à disparaître à ce sujet. Les Anglais sont trop habiles et trop intéressés à maintenir la supériorité sans rivale de leur race de chevaux pour ne pas s'arrêter à temps dans une voie qui pourrait sérieusement compromettre, s'ils y persévéraient, et les qualités de cette race et leur propre gloire.

CHAPITRE VII.

Biographie des notabilités du turf français et des principaux hommes de cheval (gentlemen-riders).

L'intérêt sur le turf ne s'arrête pas aux chevaux, à des détails réglementaires, à l'historique des courses et à la description des hippodromes; il s'étend aux personnes. Les spectacles du turf ne ressemblent pas aux jeux scéniques, qui se composent de trois choses distinctes, le théâtre, la pièce et les acteurs. Ici le drame n'est nulle part à l'avance; il surgit spontanément du fait même des acteurs. Le turf d'ailleurs ne parle pas seulement à l'imagination du poëte et de l'artiste; c'est une institution utile, qui touche à de graves questions d'économie civile et politique, et les hommes par qui fleurit et prospère cette institution ont droit à une distinction particulière.

Il y a deux sortes d'individualités dont l'action influe sur les destinées du turf: d'abord le protecteur libéral, qui lui jette son or pour le féconder, puis l'homme pratique, le vrai sportsman, qui est tout à la fois une émulation et une cause d'at-

traction. C'est devant quelques-unes des plus remarquables parmi ces individualités que nous allons ouvrir les pages de ce livre, comme on ouvre une galerie de musée à des tableaux et à des collections de portraits. Si nos portraits ne retracent pas toutes les figures qui mériteraient d'être mises en évidence, ils serviront néanmoins d'indispensable complément à la liste des noms qui ont déjà trouvé place dans ce livre. De même aussi que dans un musée, ils vont se suivre sans autre préséance que celle qui leur sera assignée par les lois de la symétrie plastique et la dimension des cadres. Nous ne pouvons donc que nous féliciter de ce que le hasard, plus courtisan que nous, place ici dès le début le nom de Napoléon III.

Le jour où M. de Lamartine écrivait avec la pointe de son burin que le cheval est le piédestal des rois, il matérialisait une image qui semble n'être qu'un portrait : celui de Louis-Napoléon Bonaparte. Il n'est pas hors de propos de remarquer que tous les rois de France ont été des cavaliers distingués. Louis XIII passait à bon droit pour l'un des premiers hommes de cheval de son époque, si riche cependant en spécialités de ce genre. Louis XIV avait une grâce incomparable et une grande audace à cheval. Louis XV aimait moins la chasse pour elle-même que pour les occasions qu'elle offre de courses rapides. Louis XVI, de douloureuse mé-

moire, aux habitudes si douces et si calmes, était néanmoins un très-grand cavalier. Il se transfigurait lorsque par hasard il avait un cheval difficile à gouverner : son œil s'animait, son attitude était fière et royale. Napoléon, sans être au niveau de ses prédécesseurs dans l'art de l'équitation, où la victoire ne lui donnait pas le temps de se perfectionner, aimait les chevaux et les gouvernait avec une aisance et une fougue qui souvent étonnaient ses généraux de cavalerie; et qui grandissaient encore son magnétique ascendant. Charles X, toujours passionné pour la chasse, comme on sait, donna dès sa jeunesse de fréquentes preuves de son courage et de son sang-froid à cheval, tantôt dans les débuchés de Rambouillet, tantôt dans les pentes rapides de la forêt de Marly, qu'il parcourait en homme de steeple-chase. Lorsqu'il apparaissait au milieu des gentilshommes de sa cour, on disait, à je ne sais quel grand air et quelle facilité de maintien : « Voilà le roi. » S. M. l'Empereur ne le cède à aucune de ces royales individualités. Celui qui l'a vu à cheval, soit dans les évolutions d'une revue militaire, soit dans les courses rapides et périlleuses d'une chasse, dans la dignité calme du défilé ou la marche lente et encensée d'une ovation populaire, celui-là se sent, à coup sûr, maîtrisé par une irrésistible et mystérieuse puissance. Napoléon III possède à un degré suprême le sens de

l'équitation. Il est cavalier selon les principes de l'école, et homme de cheval à la manière des plus déterminés sportsmen.

M. le baron *de Pierres* succède, dans la direction des *studs* princiers, à M. de Cambis, qui lui-même avait succédé à M. le marquis de Strada, successeur de M. le duc de Guiche. Ses prédécesseurs ont marqué leur carrière par d'incontestables services que, selon toute vraisemblance, M. de Pierres est appelé à continuer, sinon à dépasser, pourvu qu'une pensée directrice s'arrête sur le turf français. Non-seulement il possède les bonnes théories, mais il est praticien et très-excellent homme de cheval : trois spécialités fort rares à rencontrer en France dans une même individualité. Il fait partie de ce petit nombre d'éleveurs aristocratiques qui veulent, aux dépens de leur fortune, doter le pays d'une gloire et d'une richesse de plus, par l'impulsion donnée au perfectionnement de nos chevaux. Il est entré fort jeune dans cette carrière si pleine d'entraves et de labeurs, poussé par une vocation qui explique ses succès. A considérer sa sollicitude pour les chevaux, son talent d'équitation, ses connaissances hippiques, on le dirait membre de la brillante famille des sportsmen d'Angleterre. Comme eux il s'occupe d'élevage, comme eux il fait courir, et comme eux il sait monter à che-

val. Il y a quelques années à peine, il n'était encore qu'un tout jeune homme et il faisait parler de lui sur plusieurs hippodromes de province, où il gagnait des prix dans les courses de haies. Il a également figuré dans plusieurs courses de fond qui ont fait le plus grand honneur à son habileté de cavalier : celle de Craon à Angers, par exemple, où il parcourut treize lieues en une heure quarante-sept minutes. Au souvenir de cette époque de sa vie s'associe le souvenir du célèbre cheval *Pantalon*, qui fut un sauteur pendant longtemps sans rival. Ce cheval appartenait au colonel Thorn, illustration d'un autre genre, dont les fêtes et les bals sont restés gravés dans la mémoire du monde élégant de Paris. M. de Pierres vit Pantalon, jugea ses qualités et l'acheta. Le colonel Thorn ne croyait vendre qu'un cheval ordinaire : il vendait un cheval rare. En s'y décidant il n'avait pris conseil que de lui-même, oubliant que Mlle Thorn avait une prédilection particulière pour cette bête. Il était trop tard quand il se le rappela. Bientôt la renommée s'occupa de Pantalon : il gagnait prix sur prix. Ses anciens maîtres en étaient aux regrets, et ne se consolaient de ne plus l'avoir en leur possession que par le plaisir de le voir courir et battre ses concurrents.

Mais les regrets devinrent de plus en plus vifs : le colonel ne put résister au désir de ressaisir son

cheval; il fit des démarches auprès de M. de Pierres, multiplia ses prévenances, et appuya toutes ses politesses d'une offre d'argent qui aurait pu tenter un amateur ordinaire. Les négociations durèrent longtemps à ce sujet et finirent d'une manière assez romanesque : le colonel n'eut pas le cheval, mais le baron de Pierres épousa Mlle Thorn. Et ainsi M. de Pierres, qui avait tant aimé les chevaux, dut à un cheval l'une des plus heureuses circonstances de sa vie.

A dater de son mariage, il quitta le département de Maine-et-Loire, où il avait son premier établissement d'éleveur, pour venir se fixer à Richelieu, l'une des plus jolies résidences de la coquette Touraine. Là il donna une plus grande importance à la production du cheval pur sang. Placé sur la limite du nord et du midi de la France, il figura tantôt sur les hippodromes de Paris et tantôt sur ceux de la province. Il brilla avec les chevaux et les hommes d'écurie qu'il contribuait à former, entre autres Jordan et Toby, le premier devenu bon entraîneur et le second jockey assez heureux. De son établissement sont successivement sortis *Rigolette*, *Mitem*, *D'jall*, *Yatagan*, *Gentil-Bernard*, cheval si souvent vainqueur, et dont la structure corpulente offre une grande analogie avec celle de La Clôture. M. de Pierres montra de nouveau dans l'acquisition qu'il

fit de *Duchesse*, fille de Tigris, combien son jugement était sûr dans l'appréciation des qualités du cheval. Il paya cette jument cinq cents francs, prix qui atteste le peu de cas qu'on faisait d'elle, et elle fut à peine entrée dans ses écuries, qu'elle révéla de très-grandes qualités. M. de Pierres paria qu'elle sauterait un fil de laine, cette fragile et vaporeuse barrière, tendu à une hauteur de cinq pieds, ce qu'elle fit, brillamment montée par Henry Jordan.

L'écurie de M. de Pierres est remarquable en ce qu'elle ne s'est jamais composée que de chevaux nés en province, et c'est avec ces élèves qu'il est venu souvent se mêler avec bonheur aux luttes des hippodromes de la division du Nord, c'est-à-dire de Paris, de Versailles, de Chantilly et de Boulogne. Non content de fournir au turf français un utile contingent d'hommes pratiques et de bons chevaux, il a voulu contribuer à propager le goût public pour les courses par la création de plusieurs hippodromes. On lui doit celui de Craon, et tout récemment celui de Tours. Enfin, il avait eu l'idée de fonder dans le département d'Indre-et-Loire une Société centrale de courses, dans le but de diminuer, au profit des petites écuries, les frais généraux qui tendent toujours à absorber leurs bénéfices restreints, et de venir en aide aux éleveurs peu riches et par conséquent peu aptes à faire de bons chevaux de course de leurs produits de pur sang. Ce

projet a dû être arrêté dans son exécution le jour où l'Empereur a mis M. le baron de Pierres à la tête de ses écuries. Selon toute apparence, son rôle sur le turf cessera désormais d'être personnel, tout en s'agrandissant et en lui offrant peut-être de plus brillantes occasions encore d'appliquer son savoir et son expérience.

M. le comte *de Morny*, qui fit dans le temps une très-courte apparition sur le turf, a pris la résolution de s'y remontrer. C'est le type suprême du gentilhomme par ses manières, une sorte de prince de Galles par l'élégance; au moral, c'est le bon sens dans l'esprit. Il a compris qu'un homme de sa valeur, maître d'un riche patrimoine, ne pouvait manquer à cette œuvre patriotique de l'amélioration de nos races chevalines. Il s'occupe de rassembler à Chantilly les éléments d'une bonne et belle écurie de course. M. le comte de Morny, avec sa promptitude et sa sûreté de vue, ne jettera pas seulement beaucoup d'éclat sur le turf français par sa brillante personnalité, mais il contribuera certainement à le faire avancer dans la voie des progrès pratiques.

Une place est tout indiquée ici en faveur de M. le comte *Alexandre de Girardin*, aide de camp du prince de Neufchâtel, général de brigade à

Wagram, lieutenant général et premier veneur sous la Restauration ; c'est à lui que la France est redevable de ses plus saines théories sur l'amélioration des races chevalines. Il a jeté une très-grande lumière sur cette question si confuse, jusque-là et si enveloppée de ténèbres. Depuis, on n'a fait que répéter ou combiner ses idées et ses aperçus. Les chasses de la Restauration, qui sont passées à l'état de tradition historique, lui doivent leur éclat. Il y a dans sa vie un souvenir fort remarquable qui se rattache aux guerres de l'Empire. La campagne de Russie était ouverte : M. de Girardin, avec deux bataillons d'infanterie, repousse six mille Russes, et reçoit sur le champ de bataille la croix de commandeur. A la tête de ses chasseurs de la garde impériale, le premier des officiers supérieurs, il entre dans Witepsk, et, selon le droit militaire, le commandement de la ville lui échoit. Les starostes polonais, effrayés des dangers qu'offrait cette audacieuse campagne, présentèrent au général français un curieux manuscrit d'un roi Boleslas ; il relatait la guerre que lui aussi avait entreprise contre les Moscovites dans des circonstances dont l'analogie avec celles où se trouvait l'armée impériale était frappante. Il attribuait la cause de sa défaite bien plus au manque de vivres qu'aux résistances opposées par ces peuples. M. de Girardin, ayant pris connaissance de ce manuscrit, en adopta toutes les

idées. L'Empereur n'avait pas tardé à arriver à Witepsk, laissant derrière lui une grande partie de son armée. On s'inquiétait beaucoup de la détermination qu'il prendrait, et tous attendaient avec anxiété. Un matin, la conversation s'engage sur cette question entre le prince de Neufchâtel et son aide de camp, qui occupaient une pièce contiguë à l'appartement de l'Empereur. M. de Girardin, après avoir parlé du manuscrit du roi Boleslas, dit qu'au point où les choses se trouvaient, l'Empereur irait en avant, et qu'un pareil mouvement menaçait l'armée des plus grands dangers. Le prince de Neufchâtel contestait, quand Napoléon entra tout à coup dans la chambre; il avait entendu cette conversation, et s'adressant à M. de Girardin : « Qui vous a dit que mon intention est de m'avancer ? —Sire, répondit M. de Girardin, j'ai lieu de le penser. — Pourquoi cela ? — Sire, une armée n'a que trois choses à faire : aller en avant, rester ou reculer. Vous n'êtes pas venu pour aller en arrière, vous ne pouvez rester, puisque vous manquez de vivres; vous irez donc en avant. »

M. de Girardin est un excellent homme de cheval. Il se distinguait dans ces brillantes chasses à courre de la Restauration par sa hardiesse et par la qualité supérieure de ses chevaux, la plupart ses élèves, car il ne s'en est pas tenu à la spéculation dans ses travaux. Je me souviens de l'avoir vu à Marly

controversant si chaudement avec le général Daumont sur la manière la plus sûre de prendre l'étrier dans une charge de cavalerie, que dégainant leur couteau, ils furent sur le point de joindre la pratique à la théorie en se chargeant mutuellement.

M. *Ch. Laffitte* est une intelligence spéciale en matière hippique. Pendant les premières années de la fondation du Jockey-Club, il a joué sur le turf un rôle plus important que celui dont il se contente aujourd'hui. Il était le trésorier de cette Société et l'un des commissaires des courses, l'ami intime du comte d'Orsay ainsi que de MM. de Vaublanc et de Normandie. Il passe aux yeux des connaisseurs pour une très-bonne autorité dans les questions chevalines. C'est en Angleterre, où il a fait ses premières études scolastiques, que s'est décidée ce que nous appellerons sa vocation de sportsman.

M. le comte *de Chatauvillard* est un de ces cavaliers auxquels peu de lignes peuvent donner la place qu'ils méritent. Voici à son sujet un fait dont la réalité n'est contestée par aucun de ses collègues. Passant à cheval sous les croisées du Club, au coin du boulevard et de la rue Drouot, il aperçoit deux de ses amis qui se trouvaient au balcon; il approche du trottoir et demande des nouvelles de l'un des leurs, beau joueur de billard avec lequel

il avait joué la veille et à qui il devait une revanche ; il apprend que son adversaire est au Club, très-désireux d'engager une nouvelle partie avec lui. Il cherche quelqu'un pour lui tenir son cheval, et personne, pas un de ces lazzaroni des oisifs boulevards de Paris n'était là pour lui venir en aide. L'occasion cependant était trop belle pour la laisser échapper. « Eh bien, lui crie-t-on du haut du balcon, monte avec ton cheval ! — Cela ne serait pas impossible, répond aussitôt le cavalier. — Parbleu, nous serions curieux de le voir. » Là-dessus M. de Chatauvillard pousse son cheval, passe la porte cochère, monte les degrés de l'escalier, arrive, aux acclamations de surprise de tous ses amis, sur le palier du premier étage au-dessus de l'entresol, et de là fait son entrée triomphale dans la salle du billard, où l'attendait son adversaire. Il réclame de lui l'insigne faveur de jouer sans mettre pied à terre, et la proposition est acceptée. Une queue lui est présentée : M. de Chatauvillard, tout en se maintenant en selle, gouverne son cheval, le fait tourner et retourner si à propos que son jeu ne perd rien de sa précision, et qu'il gagne brillamment la partie ; après quoi, toujours à cheval, il descend l'escalier et reprend tranquillement sa promenade sur le boulevard. M. de Chatauvillard est gentilhomme, homme d'esprit et de mœurs élégantes, grand sportsman et très-bon écrivain ;

son traité sur le duel est un travail complet qui fait autorité.

M. le baron *Lecoulteux* est, on le sait, l'un de nos plus brillants propagateurs de steeple-chases. Son nom figure dans les programmes qui datent de l'origine de cette importation équestre en France. De même que M. de Chatauvillard, il appartient à la classe des fantaisistes. Il monte à cheval avec témérité et selon son inspiration ; il accomplit des tours de force qui n'ont pas de précédents et qui défient l'imitation. En une occasion il s'est chargé de renchérir sur ce trait d'aventureuse excentricité équestre qui révèle si bien M. de Chatauvillard. En vérité, nous serions tenté de commencer notre récit par les mots sacramentels des contes de fées et des histoires merveilleuses. Pourquoi pas, après tout ?... Il était donc une fois un cavalier qui s'appelait Lecoulteux ; il passait par la grande rue d'Enghien, cette charmante escale de la villégiature parisienne, au petit lac romantique. Enghien était en pleine saison de fleurs, de feuilles et de visiteurs ; à chaque croisée, sur chaque porte des maisonnettes on voyait un gai visage de femme qui regardait. Ce cavalier donc montait un cheval petit de taille, mais bien râblé, aux hanches angulaires, à l'œil plein de feu et de courage. Deux dames l'avisent et l'appellent gracieusement : c'é-

tait après dîner. La conversation s'engage de la rue où il est à la salle du rez-de-chaussée où elles sont, et qu'une plate-bande de gazon fermée par une petite grille en fer isole de la voie publique. « Quelle jolie bête vous montez là ! — Vous trouvez ? j'en suis ravi. — Il est charmant. — Vous le rendez bien heureux avec vos éloges, dit le cavalier, jugez-en. » Et par un imperceptible mouvement de la main et du pied il fait aussitôt bondir sa monture, qui se cabre et caracole. « Oh ! qu'il est amusant, ce cheval ! il faut que nous le remerciions de sa gentillesse. Aime-t-il le sucre ? — Il en raffole. — Tiens, mon gentil joli petit cheval ; mais il est trop loin pour profiter de notre bon vouloir. — De grâce, ne vous dérangez pas ; c'est à lui d'aller au-devant de vos libéralités. — Comment ? — Si vous le permettez, il va vous faire sa visite. — Ici ? — Oui. — Un cheval dans cette salle ? — Sans doute. » Le cavalier lance sa bête : les trois degrés du perron sont franchis ; il entre dans la maison, et le voilà à la porte du rez-de-chaussée. Il frappe. « Mais entrez, s'écrient ces dames tout en émoi ; voilà une étrange visite en effet. — Elle ne se prolongera pas, si vous voulez bien le permettre, et pour cause, dit le cavalier ; allons, mon ami, remerciez ces dames de toutes leurs sucreries, remerciez et partons. Pendant qu'il parle ainsi, ses regards se portent autour de lui, et

devant lui surtout ; il a pris ses mesures, et lançant son cheval avec une étonnante vigueur, il se retire en sautant par la croisée de la salle dans la rue. Les cris de surprise et d'effroi que ces dames avaient poussés retentissaient encore, que M. Lecoulteux, avec un imperturbable sang-froid, les saluait et prenait congé d'elles en partant au galop.

M *Auguste Lupin* est aujourd'hui l'un des personnages les plus influents de notre turf. Son début date de 1836. Alors il n'élevait pas ; il se contentait, en homme qui veut connaître le terrain sur lequel il s'engage, de l'étudier lentement et avec une perspicacité soutenue. C'est avec *Belida*, jument sans valeur, qu'il a paru d'abord. Peu après, *Suavita* appela l'attention du monde sur ses écuries. Il a rendu de fréquentes visites à l'Angleterre, qu'il sait à fond au point de vue de la science hippique. C'est un esprit sérieux et un caractère honorable. On le dirait membre de la noble et aristocratique confrérie de New-Market. *Fiametta* est le premier de ses élèves : elle était sœur de *Caravane*, aujourd'hui étalon de la porte Dauphine. Elle parut en 1841.

M. Lupin a eu successivement pour entraîneurs Palmer, Butler, Turner, Prince et Neale. Il s'est séparé de ce dernier quand il a pris la résolution

fort inopinée de démonter son stud trois fois vainqueur à Chantilly, et dont la valeur était établie par bien d'autres succès. Un moment on a cru qu'il voulait se retirer du turf, et notre monde spécial s'en est alarmé ; mais il est aujourd'hui rassuré : M. Lupin est resté pour aviver par sa concurrence redoutable l'intérêt qu'offrent les luttes de nos hippodromes, et contribuer à l'avancement de l'œuvre de l'amélioration chevaline. Son nom, qui avait peu figuré dans les courses de 1853, a reparu avec les forces vives d'une écurie complétement renouvelée.

A la vente de ses chevaux, une circonstance a produit une impression de mélancolie sur l'esprit de quelques amateurs. *Amalfi*, ce cheval vainqueur du derby à la réunion de 1852, et qu'on enviait à son heureux propriétaire, devenu boiteux et cornard en moins de quelques mois, a été adjugé pour quelques louis et comme une proie prochaine réservée au couteau de l'équarrisseur : *Sic transit gloria !*...

Aujourd'hui, c'est en Angleterre que M. Lupin fait entraîner la plupart de ses chevaux. On sait que, selon les règlements officiels, sont admis à disputer les prix du Jockey-Club et du gouvernement les chevaux nés et *élevés en France jusqu'à l'âge de deux ans !* Cette disposition laisse aux propriétaires, comme on voit, toute facilité pour faire

profiter leurs élèves., à partir de l'âge de deux ans, du bénéfice de l'entraînement et des influences climatériques de l'Angleterre.

M. Lupin a toujours pensé que l'entraînement anglais offrait un avantage immense sur celui qui se pratique chez nous. Il a persisté dans son opinion malgré l'exemple de plusieurs chevaux qui avaient été élevés en Angleterre et s'étaient montrés ensuite sur le turf sans aucun éclat : témoin *Narvaez*, qui disputait le prix du Jockey-Club en 1841 contre cette même *Suavita*, à M. Lupin, et *Fitz-Emilius*, à M. Aumont; *Narvaez ne fut pas même placé!...*

En 1853, M. Lupin envoya plusieurs poulains en Angleterre, entre autres *Jouvence*. Leur signalement avait été officiellement tracé par M. Boulet jeune, habile vétérinaire et célébrité de très-bon aloi. Le procès-verbal fut déposé aux archives du Jockey-Club. Cet exemple devait faire planche pour tous ceux qui seraient tentés de recourir à ce mode d'entraînement outre-Manche dans le but de couvrir quelque ténébreuse entreprise, rendue désormais impossible grâce aux mesures préventives que M. Lupin a exigé qu'on prît à son égard, et à la précision descriptive de M. Boulet. On sait quels furent les brillants succès obtenus par *Jouvence* : elle gagna le *Goodwood-Cup* et le prix du Jockey-Club à Chantilly. Mais, pour rester dans la

vérité historique, nous devons ajouter que *Lysica*, qui avait également passé par l'entraînement *exotique*, ne s'est montrée qu'une bête très-médiocre.

Au début de sa carrière sur le turf, M. Lupin était au nombre de nos élégants et déterminés gentlemen-riders. Il a figuré dans plusieurs courses de haies. Nous nous rappelons l'avoir vu en 1845, montant *Zibeline*, jument de chasse, dans une poule de *hacks* engagée entre quelques-uns de nos meilleurs et de nos plus élégants cavaliers : lord Maidstone, M. de Normandie ; le baron de La Rochette, MM. Napoléon Bertrand, Abel Ricardo et le colonel Rowley.

Depuis, M. Lupin a non-seulement renoncé pour lui-même à ce genre de course, mais il y a renoncé pour ses chevaux. Il a suivi en cela l'exemple donné par l'Angleterre. Là, celui qui s'occupe de la course plate fait divorce complet avec le steeple-chasse et le *hurdle-race*. Le turfiste de New-Market ne sait rien, ne veut rien savoir de ce qui se passe sur le terrain des steeple-chases ; c'est une mer sur laquelle on navigue de conserve, mais jamais les deux équipages ne se mêlent à bord du même vaisseau. Il y a une évidente tendance en France vers l'adoption de ces idées, et M. Lupin n'aura pas été le dernier à les accréditer. Nul, sur le turf de France, n'a eu des succès plus imposants que ceux de son écurie. M. Alexandre

Aumont a des titres plus nombreux, mais non pas plus éclatants. M. A. Lupin, vainqueur à Goodwood, a remporté quatre fois à Chantilly, depuis sa fondation, le prix si envié du Jockey-Club.

M. le comte *d'Hédouville* est le type complet du sportsman. C'est lui qui a eu la plus large part d'influence sur le turf en France; nous ne voulons pas dire par là qu'il a eu l'écurie la plus favorisée. Son rôle date des premières années qui suivirent l'événement de juillet. Il a été, dès lors, l'un des plus zélés propagateurs des bons principes dans la société d'élite de notre Paris, si frivolement ignorante des matières hippiques, à cette époque surtout. Lieutenant au 1er régiment de hussards, dont le duc d'Orléans était colonel, il se faisait remarquer, chose étrange à dire, quoique officier de cavalerie, par son goût pour l'équitation; ensuite, par le nombre et la qualité de ses chevaux, tous anglais ou d'origine anglaise : il en avait jusqu'à dix. Quand il était en congé de semestre, il passait ses loisirs à courir des steeple-chases où il montait lui-même en concurrence avec les princes d'Orléans, le prince de Labanoff, MM. de Morny, Walleski, Fould et bien d'autres. Ces steeple-chases, qui n'avaient point le public ordinaire pour spectateurs, se faisaient généralement au Raincy, et ont établi la réputation du comte d'Hédouville

comme homme de cheval. Il abordait les obstacles et les surmontait brillamment. Sa vocation se révéla de bonne heure ; il fit de nombreux voyages, tantôt en Angleterre, tantôt en Allemagne, où il cherchait à compléter, par l'étude des bons modèles, les notions hippiques qu'il acquérait chaque jour dans sa propre pratique. Nul ne connaît, nous ne dirons pas mieux, mais aussi bien que lui, l'historique et la science du turf. Il sait par cœur l'Angleterre, ses bons chevaux et ses hommes habiles, ses systèmes, ses théories et ses méthodes diverses. Emporté par son goût irrésistible, au fond duquel vibrait une fibre toute patriotique, il n'a pas craint d'aborder les éventualités du turf avec une fortune patrimoniale restreinte, suffisante pour vivre dans une honorable indépendance, et non pour affronter les sacrifices que réclament parfois les hasards de la carrière ; mais il avait le cœur trop chatouilleux à l'endroit des gloires nationales pour imiter l'exemple des hommes les plus favorisés de la fortune en France, qui reculent, dans leur piètre égoïsme, devant le turf comme devant un épouvantail.

M. d'Hédouville, depuis quinze ans, n'a pas cessé de figurer sur nos hippodromes. Il a produit des chevaux tels que *Pied-de-Chêne*, *Babiega*, *Princesse-Désirée*, *Moustique*, qui ont été des bêtes de premier ordre et ont gagné de grands prix ; *Snow-*

Ball, entre autres, ce cheval de barrière, dont nous avons parlé à l'occasion de Flatman, ensuite *Javelot*, qui a brillé aux réunions de 1853. Enfin, la création du champ de course de Chantilly se rattache à une circonstance dans laquelle il a joué l'un des principaux rôles. Après la mort du prince de Bourbon,—alors les courses de Paris, sans éclat, sans retentissement, sans émulation, sans âme, sans direction éclairée, n'avaient pour encouragement que les fonds votés par les chambres, — une société de jeunes et brillants sportsmen, dont les princes de la famille d'Orléans étaient le centre, se rendait parfois à Chantilly pour courre le cerf. Un soir, à l'issue d'un gai repas qui s'était fait à la baraque du moulin, MM. de Plaisance, de Wagram, de Normandie, de Labanoff et d'Hédouville rentraient au château, et traversaient une section de cette pelouse, si mélancoliquement rêveuse aux demi-teintes du crépuscule ; ils avaient coutume, pendant ces marches de retour, de lancer leurs chevaux, afin d'établir leur valeur de fond et de vitesse, déjà éprouvée par les fatigues de la chasse. Ils partent : la villa des Condé est devant eux, se mirant dans les eaux limpides de ses fossés. La grille d'entrée est le but convenu entre eux; la distance, un mille environ, est franchie en moins de deux minutes, sans peine, sans fatigue, sans acci-

dent. C'est que le terrain était bien différent de celui de la forêt, où le sabot du cheval s'enfonce et s'alourdit. Arrivés au but, les cavaliers se retournent pour se rendre compte de l'espace qui a été parcouru. « Quel magnifique hippodrome l'on ferait de ce vaste emplacement! dit le comte d'Hédouville. — Oui, continue le prince Labanoff; le propriétaire de ce beau domaine pourrait aisément créer ici un champ de course sans rival. — Un New-Market, dit M. de Normandie. — Non, c'est trop loin de Paris, répond le prince Labanoff. — Un Doncaster. — C'est trop près. — Dans ce cas, dit le comte d'Hédouville, un Epsom, où se disputerait le derby de France. — C'est cela même, s'écria le prince Labanoff. Messieurs, dès demain, si vous m'approuvez, nous ferons part de cette idée à Mgr le duc d'Orléans. » La communication fut faite en effet, et à quelque temps de là les courses de Chantilly étaient instituées.

M. le colonel *Fleury*. Du jour où la France rentra dans le calme et la régularité noble qui marquent la phase qu'elle parcourt aujourd'hui, le colonel Fleury, appelé à la tête du régiment des guides, trouvait sa place tout indiquée dans la création de la maison de l'Empereur, à titre de premier écuyer. Il fit marcher de front l'organisation si compliquée et si difficile du service des

écuries et celle de l'un des plus beaux régiments de cavalerie de notre armée : tout le monde s'accorde pour louer la distinction et la beauté du stud impérial.

Nous aurions pu omettre la silhouette de M. le colonel Fleury, si, outre son incontestable habileté d'homme de cheval, il ne possédait un talent des plus rares, non-seulement en France, mais dans la sporting et aristocratique Angleterre. Il se distingue par un goût d'une pureté exquise pour les équipages. Rien n'égale la promptitude de sa vue en cette matière. Il aperçoit en un instant la cause cachée qui nuit à tel effet de proportion de coupe ou de couleur. Il a succédé chez nous dans l'art des beaux équipages aux traditions du duc de Guiche. Les célébrités de meilleur aloi en ce genre rendent justice à son mérite, de même que d'autres *compétences* trouvent en lui un soldat éprouvé, un écuyer habile, un homme élégant, à la tenue irréprochable, et un bon air, comme on disait à la cour de Louis XIV!

M. *Fasquel* a son établissement à Courteuil, près de Senlis; sans être généralement heureux sur le turf, il possède parfaitement les notions les plus avancées dont se compose la science de l'éleveur et du sportsman. *Ténébreuse*, l'un de ses produits,

CHAPITRE VII.

est une bête de valeur : nous l'avons vue courir et lutter brillamment au Champ de Mars contre La Clôture, à M. Aumont, au point qu'il fallut répéter une épreuve en partie liée. Ils étaient arrivés botte à botte, et le juge de la course avait prononcé un *dead heat* qui fut contesté par beaucoup en faveur de *Ténébreuse*. M. Fasquel a élevé plusieurs très-bons chevaux, entre autres *Minuit*, qui a remporté le prix de quatorze mille francs, et d'autres, dont les défaites ont été souvent aussi glorieuses que l'était la victoire de leurs adversaires. M. Fasquel fait partie, sur notre turf, de ce que nous appellerons *la réserve*, qui n'a pas encore sérieusement donné, et dont nous verrons tôt ou tard les actions d'éclat. Un grand intérêt s'attache à ses efforts, et le public du turf lui est sympathique. Nous nous rappelons un incident qui le prouve, quoique d'une manière fort indirecte. L'un des frères Hardi, gentil petit jockey, âgé de douze ans au plus, qui était à son service, courait au Champ de Mars un handicap, monté sur sa jument *Barcarole*. « Chacun faisait des vœux, dit la chronique, pour le cheval, pour M. Fasquel son propriétaire, et pour ce jockey *hardi* (le calembour y est, laissons-le), qui faisait son début dans la lice, à peine au début de la vie. Au tournant de l'École militaire, après avoir tenu son rang dans la course, l'enfant eut un vertige; sa main crispée lâcha la bride, et il

disparut roulant sur le sable, à la grande terreur des assistants, qui le crurent tué sur place. Il fut rapporté dans l'enceinte, tout étourdi, couché sur un brancard, et là, les soins du médecin furent reconnus tout à fait inutiles. Spectateurs et cavalier en avaient été quittes pour la peur. Un spectateur, tirant un louis de sa poche, proposa de payer au *moutard* du pain d'épice et des sucres d'orge. La plaisanterie fut comprise, et à l'instant même une collecte, opérée sur place, produisit une somme de cinq cents francs, qui fut remise à l'enfant. »

M. *Mosselman* est une des étoiles du turf qui se montrent à l'orient, et dont nous devons saluer la lumière. Jusqu'ici ses écuries n'ont eu que des succès secondaires, mais elles sont dirigées avec un esprit très-entendu. On reconnaît à leur organisation le sentiment et le savoir, qui sont une garantie de leur importance prochaine. M. Mosselman a commencé comme presque tous les propriétaires de chevaux de course : ils arrivent généralement avec un cheval assez médiocre, puis avec deux ; le nombre augmente peu à peu, et les sujets ont plus de distinction et de qualité ; enfin un jour ce stud, qui a ainsi débuté, se classe grandement, honorablement, et prend place au premier rang. Tout indique que cette marche est celle que

suit M. Mosselman. Son établissement à Compiègne s'enrichit sans cesse de belles et bonnes recrues poulinières. Il possède un fonds de richesse peu ordinaire, et sur lequel on peut aisément bâtir de grandes espérances de succès en sa faveur.

Nous ne pouvons que lui souhaiter les heureux résultats que mérite sa louable ambition de se maintenir sur le turf français en s'y créant une large part d'influence.

M. *Basly*, à Saint-Contest, près de Caen, réclame une place à titre d'éleveur. Les services qu'il a rendus lui donnent une véritable importance professionnelle. Il est, en quelque sorte, le créateur du demi-sang en Normandie. Il a usé sa santé et dépensé sa fortune dans l'accomplissement de l'œuvre de l'élevage. Depuis quelques années, les résultats qu'il obtient semblent vouloir enfin le dédommager des pertes qu'il a faites. Longtemps associé avec M. Alexandre Aumont, on peut dire qu'ils ne se sont séparés qu'à cause du *sang*. Il est le champion du demi-sang. Il s'est fait, avec ses élèves, un réputation qui est au niveau de celle que le pur sang a value à M. Aumont : c'est l'Alexandre de la course au trot.

Les succès de M. *Aumont* disent tout le parti

qu'on peut toujours tirer de la concentration de ses idées sur un point unique, ou, en d'autres termes, d'une éducation spéciale. Chose fort rare en France, M. Alexandre Aumont a suivi la carrière d'éleveur, qui avait été celle de son père, et dans laquelle, par parenthèse, ce dernier avait amassé une très-belle fortune. Il apprit de bonne heure à aimer et à connaître les chevaux, tantôt dans les herbages, tantôt à l'occasion des remontes de la cavalerie impériale, et plus souvent sur les grands marchés de la Bretagne et de la Normandie, où il était chargé de conduire les élèves de l'établissement paternel, de vendre, d'acheter, de trafiquer de bœufs, de moutons, et surtout de chevaux. A voir cette vie de labeur et d'activité incessante, on aurait eu peine à supposer que ce jeune homme était appelé à partager un jour, lui quatrième, l'une des plus belles fortunes territoriales de l'opulente Basse-Normandie. En effet, le chef de la famille mourut et laissa quelque chose comme cent quarante mille livres de rentes, en réservant, par une disposition expresse de son testament, la maison patrimoniale de Victot pour son fils Alexandre.

Pendant plusieurs années, celui-ci continua de cultiver, en la développant, la branche d'industrie qui avait enrichi son père, et, tout en se livrant aux affaires, il étudiait la question du turf, qui, à cette époque,

commençait chez nous à intéresser quelques esprits. Il s'était associé à M. Basly pour la production du cheval ordinaire, le cheval de commerce ; mais, dès qu'il se fut convaincu que l'avenir de notre race chevaline dépendait uniquement de la propagation du pur sang, leur association fut dissoute. Plusieurs voyages faits en Angleterre complétèrent ses notions pratiques sur l'élevage du cheval de race, et bientôt on le vit aborder le terrain glissant de la course. Tout autre que lui aurait pu hésiter, car il avait sous les yeux l'exemple de son frère, M. Eugène Aumont, qui, l'ayant précédé dans cette voie, avait gravement compromis son bel héritage paternel. Il n'est pas sans intérêt de remarquer que M. Alexandre Aumont, dès ses premières tentatives dans la production du pur sang, obtint de bons résultats. Il mit Tom Hurst à la tête de ses écuries, et stimula son zèle d'entraîneur et d'éleveur en l'admettant au partage de ses bénéfices. Leurs débuts furent brillants : *Paillasse*, le premier cheval qu'ils produisirent, gagna cinq ou six grands prix. *Plover* et *Déception* vinrent après, et soutinrent la réputation naissante d'un établissement qui valut à ses propriétaires, en moins de quatre ans, plus de six cent mille francs de prix ; mais Tom Hurst, ayant commis l'erreur de se croire indispensable à M. Aumont, contraignit celui-ci à ne pas accepter la dépendance qu'il voulait lui faire, et ils se séparèrent.

M. Aumont depuis lors prit la direction exclusive de ses écuries, où il ne tarda pas à mettre en œuvre la sûreté de sa pratique et cette promptitude de coup d'œil infaillible qui le distinguent. *Cavatine*, *Fitz Émilius*, qui a gagné à lui seul plus de cent mille francs, vinrent prouver qu'il pouvait se passer d'auxiliaire. *Prédestiné*, ce cheval de barrière qui a eu l'insigne honneur de battre des concurrents anglais au Champ de Mars, sortait des prairies de Victot, de même que *Mustapha*, *Liverpool*, *Couche-tout-nu* et *Morok*, vainqueur du dérby. L'importance de M. Aumont grandit chaque année sur le turf, et fut élevée à son apogée par *La Clôture*, *Hervine*, la plus haute expression du pur sang français jusqu'ici, enfin *Porthos*, le vainqueur du derby, et *Aguila*. Aujourd'hui M. Aumont jouit sur le turf d'une prééminence qui lui est peu contestée. Il prime des hommes qui, par leur fortune et leur rang, devraient au moins se faire une patriotique émulation de lutter avec lui. Mais ceux-ci acceptent leur infériorité avec un héroïsme de résignation qui ne leur fait aucun honneur.

M. le comte *de Prado* appartient au véritable monde du sport. Son apprentissage se fit d'abord dans les poétiques campagnes de Cordoue, à côté de son frère le comte d'Aguila; c'étaient sans cesse

CHAPITRE VII.

des combats de taureaux, des houraillers dont le sanglier, avec toute l'énergie de sa nature sauvage, faisait le savoureux péril, et le canotage sur le Guadalquivir, dont les eaux rêveuses enceignent les limites du domaine patrimonial.

Après avoir épuisé les émotions du sport espagnol, M. le comte de Prado alla visiter l'Angleterre dans le but de compléter ses études hippiques et d'introduire le pur sang anglais dans ses propriétés des environs de Cordoue, déjà dotées d'une race de chevaux assez remarquables par leurs qualités de fond et de vitesse.

En Angleterre, il figure parmi ces hardis sportsmen du steeple-chase que nous savons. Il a couru avec succès aux environs d'Epsom et de Chatenham. A l'une de ces réunions où il avait été remarqué par ses témérités équestres, il se cassa la clavicule. La chasse au renard dans les environs de Liverpool a trouvé en lui un champion ardent.

En quittant l'Angleterre il se rendit en Égypte, où il chassa le sanglier dans les forêts du Caire, et poursuivit la gazelle à cheval et à la tête de ses lévriers, ces *slongui* fameux du désert.

C'est de retour de ses lontaines pérégrinations que M. de Prado se fit une place sur le turf parisien. Tous ceux qui visitaient son délicieux petit haras de Gouvieux, posé entre Boran et Chantilly, non loin de la poétique et mondaine abbaye de Royaumont,

reconnaissaient par la tenue de l'établissement, par son aménagement intelligent, par sa situation salubre, toujours balayée par de grands courants d'air saturés d'émanations de forêts, qu'un goût éclairé avait présidé à sa création. L'amateur sincère du cheval se révélait dans les détails les plus minutieux.

Le haras de Gouvieux était peu nombreux, à peine connaissait-on son existence en dehors du monde spécial qui l'estimait; mais parmi les pouliniéres qui en occupaient les stalles se trouvaient la fameuse *Lydia*, et *Cassandra*, que M. de Prado avait achetée de MM. Millien de Nantes. Ce fut d'elle qu'en avril 1840 naquit un poulain à la robe bai brun portant une étoile au front et auquel il fut donné le nom aimé d'*Aquila*. A l'âge de six mois, ce poulain, comme le célèbre *Éclipse*, s'annonçait sous les apparences les plus défectueuses. Il était envahi par la gourme, il boitait et pliait sur ses jambes. Il y avait une disproportion choquante entre la largeur de ses tibias et les os de sa cuisse. M. de Prado, désespérant, avec tous ceux qui voyaient *Aquila*, de l'avenir de ce poulain, prit la résolution de s'en défaire. M. Aumont, qui ne connaissait pas ce jeune cheval, sachant qu'on voulait le vendre, s'enquit de sa généalogie. « Il est né de *Gladiator* et de *Cassandra*, lui dit-on. — De *Gladiator* et de *Cassandra*! pensa notre habile turfiste; cela ne peut pas être mauvais, et, puisque

CHAPITRE VII.

M. de Prado veut s'en défaire, je le prends pour cinq cents francs sans le voir. »

Cette offre ne pouvait être acceptée; M. de Prado refuse par estime pour sa poulinière Cassandra. A quelque temps, M. Aumont, qui avait vu Aguila, se ravisa et consentit au billet de mille francs que voulait M. de Prado à titre d'indemnité. Aguila passa donc du stud de Gouvieux dans celui de Chantilly. Il grandit, et, à mesure que l'âge lui vint, une métamorphose complète s'accomplit en lui. Ce cheval haut et maigre, courbé sur les boulets, se fit magnifique; il prit des jambes de fer, il se distingua par sa belle et longue encolure, surtout par la pureté de ses lignes de dessus; sa poitrine, qui était étroite, s'élargit et devint d'une ampleur remarquable à la région du cœur, *well over the heart*, comme disent les Anglais.

Aguila était devenu le cheval favori de M. Aumont; mais M. Aumont, comme on sait, eut l'idée de démonter ses écuries, de vendre ses chevaux de course, de vendre *Hervine*, *Échelle*, *Porthos*, *Royal-quand-même*, *Aguila!*..

Cette nouvelle appela à Chantilly toute la fashion du turf. On se hâta de mettre aux enchères le menu fretin, qui se composait de vingt-six chevaux, parmi les quarante-sept noms inscrits sur le programme de la vente. Ils furent adjugés à des prix raisonnables : les écuries de M. Aumont s'étaient nettoyées.

Arrivé à cette phase de la journée, le commissaire-priseur annonça que les autres chevaux ne seraient vendus qu'autant que l'ensemble du produit de leur vente atteindrait un chiffre qu'il avait indiqué dans une lettre close. On se récria contre cette condition insolite, mais la vente continua. *Royal-quand-même* fut adjugé au prix de dix-huit mille francs, et *Aguila* pour trente-deux mille francs. Ces chiffres étant de beaucoup inférieurs aux limites qu'avait assignées M. Aumont, les adjudications furent déclarées nulles et non avenues. Il s'éleva de toute part de nouvelles et de plus vives clameurs : les uns prétendaient qu'on faisait jouer un rôle de dupe au public, les autres demandaient que M. Aumont fît connaître ses véritables intentions. Le commissaire-priseur comprenant que M. Aumont, sans le vouloir, justifiait en partie ces plaintes, n'eut pas de peine à obtenir qu'il donnât les légitimes satisfactions que revendiquait l'assemblée. M. Aumont remit alors à Me Ridel une liste des chevaux qui restaient à vendre avec les prix qu'il voulait de chaque cheval. Après avoir parcouru cette liste, M. Ridel dit à M. Aumont qu'au delà des nouvelles limites qu'elle renfermait, ses enchères ne seraient plus reçues.

Les émotions de la vente recommencèrent. Elles prirent un caractère sérieux et très-dramatique. *Aguila* reparut dans l'enceinte : « Eh bien! s'écria le

commissaire-priseur, reprenons l'enchère au chiffre où nous l'avions laissée tout à l'heure : à trente-deux mille francs *Aguila !* » Il se fit un grand silence. « A trente-trois mille francs, dit enfin l'un des spectateurs de la galerie. — A trente-quatre mille ! dit un nouvel amateur. » Et la vente continua de la sorte. Elle atteignit vite et dépassa le chiffre de quarante-un mille francs. On était surpris. Le silence se fit plus solennel : « Quarante-deux mille ! dit M. Aumont. —Quarante-trois mille ! » s'écria une voix qui ne s'était fait entendre que pendant la précédente adjudication d'*Aguila*. Tous les regards se tournèrent du côté d'où elle venait. Il y eut un frémissement d'approbation qui circula dans l'assemblée. Les amateurs platoniques surtout se firent remarquer par leurs bruyantes acclamations. « A quarante-quatre mille francs ! dit M. Aumont avec une sorte de découragement qu'il n'essaya pas de cacher. » A quarante-quatre mille ! En ce moment on eût entendu tomber une épingle sur l'herbe de la prairie. On attendait. « A quarante-cinq mille ! » s'écria la même voix avec une froideur opiniâtre. La limite de M. Aumont, avait été dépassée par son concurrent ; *Aguila* venait de lui échapper [1].

Alors un concert de félicitations et d'applaudissements se fit entendre ; des bravos retentirent à

1. Cette adjudication, y compris les 10 pour 100 pour frais de vacation, éleva le prix définitif du cheval à 50 000 francs.

l'adresse de M. le comte de Prado, qui venait si magnifiquement de se remettre en possession de l'élève de son haras de Gouvieux. M. le comte de Prado conquérait ainsi par un coup d'éclat sa place distinguée dans notre monde si clair-semé du turf de France.

M. *de Reiset* et M. le baron *de La Rochette* sont aujourd'hui les deux autorités les plus consultées du Jockey-Club, où ils occupent une très-grande position d'estime comme membres du comité et commissaires des courses. M. de La Rochette ne possède que trois ou quatre juments poulinières à son château, près de Melun; mais, s'il n'a qu'un rang secondaire comme éleveur, si son nom a cessé trop tôt de figurer dans le programme de nos réunions, s'il a mis un terme trop prématuré à sa carrière de gentleman-rider, où il brillait, les services qu'il rend au turf français n'en sont pas moins considérables. M. de La Rochette et M. de Reiset entendent bien ce qu'on peut appeler la procédure du turf et ses solutions pratiques.

Comme propriétaire de chevaux, le rôle de M. de Reiset n'est pas secondaire : son stud n'est pas sans importance; quoique peu nombreux, il renferme *Celebrity*, vainqueur du derby de 1854, *Rémunérateur* et *Triumvir*, favori pour le derby de 1855, Carter de la Morlaye est son entraîneur. Il a eu dans ses écuries un cheval de barrière fort célèbre, *Tiger*,

qui avait appartenu d'abord à M. de Rothschild, puis à M. de Pontalba. En 1845, ce cheval était engagé à Versailles dans une course de haies; il avait pour adversaire un cheval inscrit sous le nom d'*Isopy*, appartenant au prince Galitzin. Ce dernier cheval, dès le début de la course, prit une avance considérable sur ses rivaux, ce qui fut d'abord pour les assistants un sujet de surprise ; mais cette surprise grandit encore quand on vit le jockey arrêter son cheval tout court et renoncer ainsi volontairement, en se laissant dépasser par Tiger, à une victoire plus que certaine. On sut alors que le propriétaire d'Isopy n'avait voulu qu'essayer son cheval contre Tiger, et non gagner le prix; car, selon les conditions de la course, le cheval vainqueur pouvait être réclamé pour le prix de 2000 fr., très-inférieur à la valeur de cette bête. Nous devons dire maintenant pour l'honneur de Tiger qu'Isopy était un cheval anglais véhémentement soupçonné d'avoir déjà couru en Angleterre, et dont le vrai nom était *Sting*. Il luttait contre Tiger avec un avantage de poids qu'il n'eût pas eu, si son origine avait été connue. Cette affaire, dit la chronique, n'eut pas de suite, par la raison qu'aucune plainte, aucune réclamation ne fut portée devant le comité des courses, et que le comité ne crut pas devoir informer d'office.

M. *de Tournon*, dans sa carrière de gentleman-

rider; peut revendiquer une gloire qui n'est pas échue à plusieurs de nos compatriotes. Il a toujours battu les cavaliers anglais avec lesquels il a couru dans les courses de haies ou les steeple-chases. Tout en faisant la part qui revient aux éventualités dans ce résultat très-flatteur et que nous sommes heureux de constater, disons que M. de Tournon est doué d'une audace qui mate le succès : *Fortuna fortes metuit timidosque repellit.* Il appartient par son style à l'Angleterre, où il a souvent monté à cheval, et à la grande école d'équitation de Versailles, où il a puisé la science, lorsque, tout jeune homme, il était l'un des pages de Charles X. Dès son début, on a pu juger de la trempe de son courage en le voyant monter avec une héroïque persistance un cheval qui le jeta vingt-deux fois par terre! rien ne pouvait ni le décourager ni même refroidir son ardeur. Il aimait et recherchait les chevaux difficiles, redoutables à tous les autres. Il voulait les dompter, et réussissait toujours. Il est du reste anatomiquement bien conformé pour monter à cheval : sa taille est bien prise et se trouve dans les heureuses conditions d'équilibre et de symétrie qui assurent l'aplomb et la solidité en selle. Il a couru à peu près sur tous les hippodromes de France de quelque renom. La province a souvent acclamé sa témérité et ses succès. Il a couru à Paris, à Ver-

sailles, à Chantilly, notamment en 1845, lorsque, monté sur *Nylgham*, il battit *Turban*, monté par M. Ricardo. On sait que M. Ricardo tient un des premiers rangs parmi ces habiles cavaliers anglais qui figurent fréquemment sur les programmes de nos courses : MM. Goodman, Clifton, Hadley, Blake et Mackenzie-Grieve l'Écossais, qui est la plus haute expression du cavalier de steeple-chase, et se place au niveau de toutes les célébrités de l'Angleterre !

M. de Tournon a dû être flatté l'année dernière de la part très-vive que le public élégant de nos courses prit au terrible accident du steeple-chase de la Marche, où il faillit périr. Cet accident, qui fit sensation à Paris à ce point que beaucoup se rendirent sur le terrain tout exprès pour voir la place où il était arrivé, n'a pourtant pas été connu dans sa réalité. Toutes les versions qui en ont été faites sont fautives.

Les chevaux engagés étaient : *Black-Devil*, à M. Delamarre; — *Archer*, à M. Dolfus; — *Pilot*, à M. de Tournon; — *Franc-Picard* et *Babouino*, à M. de La Motte, ce dernier monté par Jackson; — *Émilius*, à M. de Talon, qui le montait lui-même; — *Bedford*, à M. Coatodon, monté par Edwards. Le prix était de 2500 fr. ajoutés à 150 fr. d'entrée; la distance, de 4500 mètres; les obstacles, au nombre de vingt.

Il y eut un faux départ contre lequel protesta M. de Tournon. On recommença. Quand le signal fut réellement donné, M. de Tournon sur Pilot, Babouino et Black-Devil partirent avec une fougue et une rapidité qui étonnèrent, et qui pourtant avaient un motif; ce motif renfermait en lui la catastrophe, comme on va voir. Au moment où M. de Tournon montait à cheval, le groom qui avait entraîné Pilot lui conseilla de mener très-dur dès le début, parce qu'il savait que Babouino et Black-Devil devaient se faire le jeu et partir également très-vite ; « mais, ajouta-t-il, Babouino est cornard, et il ne tiendra pas longtemps. » Au premier obstacle, les trois chevaux sautent de front; mais Archer se dérobe et part à travers les terres labourées, sans que personne puisse tenter dans ce moment de le ramener. A la première haie, M. de Tournon, qui avait l'avance, se voit coupé par Archer courant sans cavalier à travers la piste : il n'a que le temps de se jeter de côté pour éviter le choc ; Babouino et Black-Devil se remettent en ligne avec lui jusqu'au mur en planches, que Babouino touche du sabot. A la haie suivante, M. de Tournon avait la tête et courait à toute vitesse ; son avantage sur ses adversaires était marqué, aux approches du mur en terre gazonné. C'était un obstacle dont les exactes dimensions échappaient à l'œil, à cause de l'uniformité de teinte qui le con-

fondait avec le terrain de la prairie. Pilot, arrivé dans tout son train sur le mur, prend naturellement le saut de loin, et ne touche pas; mais son élan était trop court. Il s'aperçoit que son effort ne suffit pas pour franchir l'obstacle; il veut alors mettre ses pieds de derrière sur le mur pour se pousser en avant; mais le mur, qui n'avait aucune résistance, cède, s'éboule; le cheval tombe en faisant une culbute complète, et enfonce littéralement dans la terre la tête du cavalier. Pendant ce temps, Black-Devil, qui était à gauche, arrive, prend son élan, toque le mur, fait une brèche, tombe sur la tête, en lançant son cavalier à dix pas au delà, et se tue sur place. On sait le reste; on sait que M. de Tournon fut relevé sans connaissance, et que, pendant plus de quarante-huit heures, tout Paris crut qu'il succomberait aux suites de l'une des plus effrayantes chutes dont le turf ait été le théâtre. Huit jours après, plusieurs des amis de M. de Tournon, qui s'étaient rendus chez lui pour savoir de ses nouvelles, le retrouvèrent à cheval, galopant au bois de Boulogne.

M. le prince *de Beauvau* figure sur le turf moins par goût peut-être que parce qu'il convient à un homme de son rang d'y figurer : un stud est comme le couronnement de la grande existence. Il est dans le monde hippique le centre vers lequel

gravite l'élément aristocratique, si restreint chez nous, et qui jette un lustre de grand air sur nos réunions de Versailles, de Paris et de Chantilly. De là cette rumeur d'inquiétude, quand on parla dernièrement de l'intention qu'avait M. de Beauvau de se retirer du turf. Heureusement nous en avons été quittes pour la peur : il n'est plus question de démonter les écuries de la Morlaye. M. de Beauvau n'ayant, pour ainsi dire, accepté sur le turf qu'un rôle de grand seigneur, a confié la direction de ses écuries à un homme spécial, dans les mains de qui elles ont prospéré. C'est au paragraphe que nous avons consacré à M. Jennings qu'on peut prendre une idée de leur importance. En cela nous n'avons fait qu'imiter M. le prince de Beauvau, qui a coutume, quand il s'agit de turf et d'entraînement, d'en référer à Jennings, comme ces rois qui jadis concluaient toujours par cette formule obligée : « Mon chancelier vous dira le reste. »

S'il est à Paris un nom connu parmi les hommes de la vie élégante et agitée, c'est celui de M. *de Perrégaux*. Il a eu l'art de se faire des admirateurs et des amis. Nous regrettons que le cadre de notre livre ne nous permette pas d'esquisser son portrait dans son ensemble. Il y aurait des traits, des teintes non moins accusées que fines à reproduire, et une mobilité de physionomie qui plairait ; mais il

nous faut, bon gré mal gré, rester dans notre cadre et ne regarder notre modèle qu'à cheval. Lorsque nous aurons à opposer un gentleman-rider à l'un de ces hommes de l'Angleterre si consommés dans l'art équestre, nous citerons M. de Perrégaux. C'est ce que nous appellerons un cavalier sérieux. Il sait communiquer à son cheval le feu, l'entrain qui doublent ses qualités ; entre ses jambes un animal médiocre devient bon, et le cheval le plus fougueux obéit. C'est un parangon. Sa réputation était à son aurore à l'époque des aventureux steeple-chases de la Croix de Berny. Il est venu comme à point pour recueillir l'héritage de MM. de Vaublanc et de Normandie, et le transmettre aux jeunes hommes tels que M. le vicomte de Lauriston, brillante étoile, MM. de Saint-Roman, le vicomte d'Aure, Amédée des Cars, Coataudon d'Auteuil, Alfred de Noailles, qui rayonnent actuellement sur notre turf.

L'une des figures les plus connues parmi nos cavaliers de barrière est M. *Édouard de La Motte*, qui appartient à l'administration des haras. Il est sorti de l'école spéciale établie au Pin et supprimée récemment. Dire qu'en lui le talent de l'écuyer se trouve réuni à l'habileté du gentleman-rider serait chose superflue. Dans nos écoles d'équitation, ce qu'on apprend le mieux, c'est la science, c'est

l'art de dresser le cheval. M. de La Motte, après avoir établi sa réputation classique par des succès dans la carrière qu'il avait choisie, a voulu prouver qu'il était aussi l'homme du steeple-chase. Il a parfaitement démontré qu'en effet il possède ce double mérite, et que l'équitation classique peut parfois ne nuire en rien à l'équitation romantique. Avranches a conservé le souvenir de la victoire qu'il a remportée avec un cheval français sur des cavaliers et des chevaux anglais, dans un steeple-chase célèbre.

M. de La Motte revendique une place distinguée non-seulement sur le turf, mais dans le monde et dans l'opinion de ceux qui le connaissent. Il est à la tête de la meilleure de nos écuries de steeple-chase, où figurent *Dandy-Jim, Colonel, Bedford*, et l'invincible *Franc-Picard*, ce bon et noble cheval français.

M. *Lefèvre.* Au nombre des jeunes hommes qui figurent avec une louable et sincère ardeur d'émulation sur notre turf est M. Lefèvre. Ses écuries d'entraînement, dirigées par J. Carter, sont à Chantilly, placées entre celles de Mme Latache de Fay et celles de M. le comte de Morny. M. J. Lefèvre n'a pas encore eu de grands succès, quoiqu'il n'ait pas épargné son argent. Il a su le dépenser avec une libéralité de grand seigneur qui fait

honte à la plupart de nos millionnaires inutiles ; mais, selon toute apparence, il se trouve au début d'une nouvelle phase sur le turf. Son stud se dessine de mieux en mieux, il s'enrichit chaque jour, et, dans ce moment, il possède des poulains extrêmement remarquables, dont l'insuccès aux luttes à venir ferait mentir les vrais prophètes. Il est à la veille d'aborder la Californie du turf.

M. le vicomte *Talon*. Aux mentions que nous avons déjà faites de son nom dans les pages de ce livre, nous ajouterons qu'il est un cavalier sans pitié ni merci pour son propre corps. C'est à son courage, à sa vigueur exceptionnelle, hors ligne, qu'il doit les succès sympathiques et entraînants qu'il a obtenus en France, en Allemagne, et enfin tout récemment en Angleterre.

M. le vicomte *Guy de Montécot*, dont le nom, également cité dans le cours de ce livre, est associé au souvenir des hardis steeple-chases de Saint-Lô et d'Avranches, fit ses débuts à Avranches en 1843 ; il montait *Arnold*. On se rappelle que ce cheval, qui, dans cette course, disputa le premier rang à *Monarch*, s'abattit dans la Douve qu'il franchissait pour la seconde fois, et que, dans sa chute, il tint son cavalier sous lui pendant plus de dix secondes. Retiré de là, M. de Montécot, n'ayant plus

assez de carrière pour regagner le temps perdu, ne put sauver sa distance. Il se distingue par sa fermeté en selle, une décision vigoureuse et beaucoup de témérité.

M. le marquis *de Croix* s'est fait une place à part dans la production du cheval. Il est le promoteur de la course au trot. En ce sens, il n'appartient pas exactement au turf, qui ne connaît et ne peut connaître que le cheval pur sang et les grandes épreuves au galop; mais M. de Croix mérite l'estime de tous pour les efforts patriotiques qu'il a tentés au profit de nos richesses chevalines, en créant son haras de Serquigny, dans le département d'Eure-et-Loir. C'est un noble exemple à citer que le sien. Il faut dire que, si les sentiments éclairés qui sont en lui avaient été plus communs en France, nous serions peut-être affranchis du tribut que nous payons à l'étranger. Parmi les excellents produits qu'il a obtenus figure *Sylvio*, cheval de fer, fils d'un étalon de pur sang anglais, né et élevé en France; il porte le nom de son père. A l'attelage, ce cheval, doué d'une force extraordinaire, n'a pu rencontrer un second capable de résister à ses côtés aux épreuves qu'il subissait : c'était pour les autres chevaux une tâche impossible au galop que de suivre l'allure régulière, unie et développée de son trot. Le *Ca-*

lendrier des courses a enregistré un pari dans lequel plus de trente mille francs se trouvaient engagés, et qui se fit à son sujet en 1845, le lendemain des courses de Rouen. Trente mille spectateurs étaient dans l'attente : il s'agissait de franchir au trot huit kilomètres en seize minutes. M. le marquis de Croix avait, pour la circonstance, fait confectionner un tilbury sur un modèle parfait de solidité, de légèreté et d'élégance. Son poids, de cent trente-huit kilogrammes, était placé sur une surface unie et horizontale. Il était mis en mouvement par une force qui représente deux kilogrammes au dynamomètre ; les harnais pesaient trois kilogrammes et cinq cents grammes. Sylvio paraît; il est attelé. MM. le comte du Manoir, des Mazis, directeur des haras d'Abbeville, en leur qualité de juges, suivront au galop, apprécieront les divers accidents, et noteront le temps employé à franchir la distance. Au signal donné, le coursier part, s'élance hardiment, franchement; il semble voler. Il franchit avec la même vitesse deux montées et divers accidents de terrain. Chacun croit à la victoire, et décerne d'avance la couronne triomphale. Il arrive à la borne, et le chronomètre fatal, dans son impassibilité mécanique, a marqué dix-sept minutes dix-sept secondes. Sylvio, après une épreuve inouïe de vitesse et de fond, qui étonne et qu'on admire, n'a pas gagné.

Le 15 mai de cette année, M. le marquis de

Croix, toujours animé du même amour enthousiaste des chevaux, a tenté et accompli une tâche vraiment extraordinaire, avec une jument de *sept* ans, *Impétueuse*, née chez lui par *l'Invincible*, cheval de pur sang français, et *Mélanie*, jument anglaise de demi-sang.

Il s'agit d'un de ces défis qui resteront dans les annales hippiques comme une des audaces du genre. M. de Croix avait parié vingt-cinq mille francs que sa jument parcourrait en trois heures et demie quatre-vingt-quatre kilomètres où près de cinquante-trois milles anglais ! On convint qu'elle irait de la barrière de l'Étoile à Chantilly, reviendrait au point de départ, ferait le tour de l'arc de triomphe, puis se rendrait aux Batignolles, distance supplémentaire par laquelle se complétaient les quatre-vingt-quatre kilomètres. C'était effrayant ! Mais, pour bien prendre une idée des difficultés de l'entreprise, il faut avoir parcouru cette route montueuse de Paris à Chantilly, avec les inflexions de terrain, le tirage de ses bas côtés, la dureté dangereuse de son pavé glissant, les embarras incessants de sa voie, surtout lorsqu'elle se resserre entre la double rangée des maisons de Saint-Denis, de Pierrefitte, Sarcelles, Écouen, le Ménil, Champlatreux et Luzarches ; mieux vaudrait se lancer dans le désert et sur ses sables mobiles.

Dès quatre heures et demie du matin, des ama-

CHAPITRE VII.

teurs, poussés par une curiosité technique, étaient accourus à la barrière de l'Étoile. Le temps, limpide et beau, les jours précédents, s'était assombri pendant la nuit; la pluie était tombée et tombait encore, venant ajouter ainsi aux redoutables difficultés de la course. Néanmoins, à cinq heures précises, la jument partit, montée à cinquante-sept kilogrammes, par Frocourt.

A six heures trente-une minutes, ayant marché à toutes allures, elle était à Chantilly, d'où elle repartait sous un nouveau jockey, ne montant qu'à quarante-cinq kilogrammes, mais jeune et d'une force insuffisante. Elle était de retour à la barrière de l'Étoile en trois heures dix-huit minutes. Dans l'esprit des spectateurs le pari était sensiblement gagné.

Il restait à faire les quatre mille deux cent cinquante mètres de supplément.

Pour suivre cet appendice de son itinéraire, la jument tournait le dos à son écurie, le découragement la prit; elle couche les oreilles, se défend, se met mollement au trot. Le jockey trop faible, épuisé de fatigue, ne peut ni la soutenir ni parvenir à l'enlever; cependant *Impétueuse*, qui n'arrivai qu'en récalcitrant, se décide, son énergie de sang triomphe de son dégoût, elle prend le galop et touche enfin le but, à huit heures trente minutes et trente secondes, perdant ainsi d'une demi-minute seulement.

Cette défaite, qui moralement est une victoire, est due à trois causes incontestables : 1° à une pluie battante qui n'a pas cessé pendant toute la course; 2° à l'épuisement du jockey ; 3° enfin, à ce que la distance supplémentaire n'a pas été faite au début, et qu'elle était parcourue en tournant le dos à l'écurie.

Le soir *Impétueuse*, qui était rentrée dans son écurie, le flanc calme, avait la bouche aussi fraîche, la peau et les reins aussi souples, les membres aussi sains qu'à l'ordinaire. Elle ne s'est point ressentie, dit-on, du tour de force qu'on lui avait demandé, et qui a causé dans notre monde spécial du turf autant de surprise que d'admiration.

CHAPITRE VIII.

De l'avenir de la race chevaline en France. — Des causes favorables à son amélioration et des causes contraires. — Résumé. — Conclusion.

Le pays où le cheval prospère, où s'accroissent sa force et sa vitesse, est celui où il est l'objet d'une vive et constante sollicitude. Le cheval est né le compagnon et l'auxiliaire de l'homme, et par conséquent c'est l'état de civilisation qui convient au développement de ses qualités. Il n'est pas, comme le dit Buffon, une conquête que l'homme a faite sur la nature : le cheval à l'état de nature ne se trouve nulle part. Les hordes considérables qui parcourent les plaines de l'Amérique méridionale sont le résultat de l'importation espagnole. Les *tabouons* de la Tartarie sont peuplés de chevaux que par économie on laisse s'élever dans une sorte de liberté primitive; mais on sait leur nombre et ils n'échappent jamais à la surveillance de leur gardien. Le cheval qui appartient à cette demi-civilisation est de beaucoup inférieur à celui qui

s'obtient et se façonne sous l'influence d'une domestication complète : ainsi l'élève libre des steppes et des llanos est moins vite et moins résistant que celui dont l'homme soigne la captivité ; s'il fuit devant le chasseur, il est très-aisément atteint ou dépassé par le cheval dressé qui porte son cavalier et sa selle, et que maîtrise le mors. Le milieu dans lequel les attributs caractéristiques d'un animal ressortent le plus fortement est évidemment celui qui lui est le plus naturel : le lion en cage perd de sa mâle beauté et de son énergie, c'est le désert qu'il lui faut; mais le cheval veut la culture de l'homme, car il s'améliore entre ses mains, et rend des services dans la proportion des soins et de l'affection qu'on lui donne en échange de sa dépendance.

Ainsi s'explique, en dehors de toutes les autres considérations, le perfectionnement atteint par le cheval de l'Orient. La vie agitée des peuplades de l'Arabie, leurs guerres incessantes, les vastes étendues de sable qu'il leur faut franchir dans leurs expéditions agressives, dans leurs fuites ou dans leurs migrations, ont donné au cheval une valeur immense à leurs yeux. Le pays n'a ni cours d'eau navigables ni grands chemins dont l'Arabe puisse tirer parti pour remplacer cet agent rapide de communication. Sans le cheval, pas de relations possibles pour lui, pas de commerce, pas de

voyage, pas de ces courses aventureuses à travers l'espace, qui plaisent tant à ses inclinations amoureuses et à son instinct de rapine. La vie même de pasteur, pour laquelle il est fait, lui devient impraticable.

L'amour du cheval chez l'Arabe est donc lié à son existence, à sa fortune et à ses joies les plus intimes. Sa religion lui fait un devoir de cet amour. Le Coran établit le culte du cheval ; il renferme des enseignements sur son élevage et sur les soins qu'il réclame : « Aimez les chevaux, soignez-les, dit Sidi-Aomar, le compagnon du prophète, ils méritent votre tendresse. Traitez-les comme vos enfants et nourrissez-les comme des amis de la famille, vêtez-les avec soin. Pour l'amour de Dieu, ne vous négligez pas sur ce point, car vous vous en repentiriez dans cette maison et dans l'autre. » Et l'Arabe s'est fait l'adorateur fanatique du cheval, qui est le palladium de sa nationalité, le génie tutélaire de son toit domestique. De là une préoccupation constante, dont le but était d'améliorer de plus en plus la condition de son généreux et noble compagnon. Accroître la vitesse, accroître la force, assurer la santé du cheval, c'était augmenter la somme des félicités terrestres du maître. Les propriétés du climat, l'hygiène, furent soumises à une étude attentive ; et par sa sollicitude, son amour, son intelligence, l'Arabe épura même l'œuvre de

la création, selon l'expression heureuse de M. de Sourdeval. En Orient, c'est une opinion générale, incontestée, que le cheval pur sang est le produit de l'éducation, et en quelque sorte l'expression de l'amour dont il est l'objet.

Les légendes du désert sont pleines de faits qui témoignent de la passion des Arabes pour leurs chevaux. Écoutez en quels termes ce Wahabite, otage chez Méhémet-Ali, parle de son cheval *Sahm* (flèche) et raconte un épisode de sa vie :
« Sahm, disait-il, avait l'œil brillant de l'antilope, le pied léger de la gazelle, la gaieté de l'enfant, la soumission de l'esclave, la beauté de la belle Abyssinienne, la robe de soie de la fiancée, la rapidité du vent, l'intelligence humaine, le courage du plus intrépide soldat. Dans les montagnes de Nedjid, à quelques lieues de notre principale localité, de notre capitale Derich, nous eûmes une chaude rencontre avec les Arabes de Méhémet-Ali. Je fus blessé, je fus renversé d'un coup de lance : mon cher Sahm s'arrête court; mon ennemi passe outre, emporté par l'élan de son cheval. Sahm se retourne vers moi ; avec les dents, il me saisit par les vêtements et m'emporte, par les chemins les plus âpres, loin du combat.... Sahm ! on m'aurait donné son poids d'or, les richesses de la terre, que je ne l'eusse pas séparé de moi pour une heure seulement. Sahm était la prunelle de mes

yeux! Combien de fois, accablé de fatigue, harassé, épuisé, il veilla pendant mon sommeil, l'oreille au vent! Au moindre souffle, sentinelle toujours attentive, à l'oreille fine et délicate, il m'avertissait du pied, m'annonçait les pas de loup de l'ennemi. Sahm avait traversé cent batailles ; le feu des mousquets l'animait. Que mon Sahm était beau dans les combats! qu'il était infatigable! qu'il était patient! Oh! il ne pouvait mourir que de la foudre! il fut tué par un boulet.

— Mais comment pouvait-il tenir si longtemps sans sommeil?

— Vous ignorez donc ce que c'est que le cheval arabe, cette race que la main, la patience et l'adresse de l'Arabe ont créée parmi nous, qui ne sait pas se coucher, qui ne sait pas dormir, qui ne s'assoupit que debout? C'est que mon Sahm était des plus purs, des plus nobles ; et, pendant son demi-sommeil, il me gardait; de sa belle queue soyeuse, il chassait les mouches de son pelage de satin, de sa peau si douce, si sensible, si frémissante, si coupée de blessures....

— Quel prix aurais-tu mis à un cheval comme ton Sahm?

— On ne vend pas un cheval pareil, on ne s'en sépare jamais....

— Enfin, si je t'eusse demandé....

— Je te l'aurais peut-être donné ; mais le vendre!

Pour cela il faudrait être maudit, fou ou bien au désespoir[1]. »

Ce culte ardent et profond tout à la fois que l'Arabe voue au cheval enfante des prodiges dont la révélation complète n'arrive pas toujours à la connaissance de l'Européen. L'Arabe cache avec soin les purs trésors de ses belles races chevalines pour ne livrer que des médiocrités, presque des rebuts, aux recherches et à l'or des étrangers. Il garde pour lui ses illustres produits, se souvenant d'ailleurs, selon les plus anciennes traditions, qu'il se rend coupable en vendant le cheval arabe aux ennemis de l'islamisme et aux infidèles qui ne résident pas en pays musulman. « Il n'y a pas en Europe, nous dit M. Perron, un seul cheval d'Orient dont un Arabe connaisseur donnât la moitié du prix que ce cheval a coûté, et, depuis que l'Europe achète des chevaux d'Orient, peut-être n'en est-il pas dix sur ce nombre que les vendeurs eussent voulu reprendre même à perte. »

Ainsi, quelque favorable que soit notre opinion sur les races chevalines de l'Arabie, opinion fondée sur ce que nous avons pu voir de leurs qualités, elles dépasseraient encore en mérite ce que nous en savons, elles réaliseraient tous ces faits merveilleux

[1]. *Le Naceri*, ou traité complet d'hippologie et d'hippiatrie arabes, traduit de l'arabe d'Abou-Bekr-ibn-Bedr, par M. Perron.

que célèbrent les chroniques orientales, et que nous avons pu nier parce que les héros dont elles transmettaient les qualités surprenantes à l'admiration héréditaire des tribus restaient dérobés à nos regards.

Cependant l'Arabe, le Bédouin, est un barbare qui n'a guère pour se guider que les lumières d'une sagacité instinctive ; mais le cheval, pour lui, est un sentiment, et c'est là que se trouve le secret des résultats prodigieux qu'il a obtenus dans sa production. Il le voit de près, l'observe à toute heure; son attention, ses études se portent sur des détails futiles en apparence, sur des circonstances infiniment petites, qui échapperaient à l'œil d'un compagnon moins intime que lui, et dont il apprend à tirer parti, soit pour obtenir un progrès, soit pour éviter un mal.

Nous retrouvons chez les Anglais un culte du cheval non moins sincère, quoique plus positif, que celui des enfants du désert. Ils le considèrent sous le double rapport de l'art et de la richesse industrielle, et, de cette sorte, il est devenu sous leurs mains une puissance et une gloire. A quelque rang de la population que vous vous adressiez dans les trois royaumes, vous rencontrez la même affection pour le cheval. Nous ne parlerons pas de l'homme de la classe élevée; mais le travailleur des cités, le paysan, le plus infime prolétaire même,

parlent du cheval dans les mêmes termes de vif intérêt, et c'est avec une égale sollicitude qu'ils le traitent. Monter à cheval est un plaisir pour eux : ils aiment à affronter les dangers qu'offrent sa fougue et sa vitesse. Pour tout Anglais, bien gouverner un cheval est une satisfaction d'amour-propre et un point d'honneur. Ils sont généreux et bons envers le cheval pendant la durée de ses services, reconnaissants et charitables quand il est vieux ou infirme. Ils gardent dans la famille le souvenir du serviteur qui, au labour, à la charrette et à la chasse, à la guerre ou sur le turf, leur a été un utile auxiliaire ou une cause de plaisir et de contentement. Celui qui possède un cheval se fait un souci d'améliorer sans cesse sa condition.

Non moins aimé qu'au désert, le cheval arabe, en Angleterre, soigné, élevé à l'aide de principes plus sûrs encore et plus élucidés par le savoir, est devenu comme son aïeul, et peut-être plus que son aïeul, un chef-d'œuvre[1]. L'action même du climat du Nord sur ce produit primitif d'un sol opprimé par le soleil a été effacée à force d'art et de soins ; mais, du moment que ces soins viennent à manquer au cheval, la race dégénère, non pas seulement dans les lieux éloignés de son berceau, mais sur sa terre natale.

1. M. C. de Sourdeval.

CHAPITRE VIII.

Le pur sang impatronisé en Égypte, sous la domination du sultan El-Nacer, conserva dans leur intégrité primordiale ses brillantes qualités; ce prince, pendant un demi-siècle, ne recula devant aucun sacrifice pour satisfaire sa passion hippique, qui fut l'une des principales magnificences de son règne. Il paya des poulinières plus de soixante-quinze mille francs, dépensa plus de sept cent cinquante mille francs pour des achats d'un seul jour. Il institua des courses, des hippodromes, et rassembla par milliers dans ses écuries les plus nobles chevaux du désert. Il donnait dans tout son empire les ordres les plus précis pour l'*entraînement :* chaque émir devait entraîner quatre chevaux. Il traitait libéralement les Arabes, et les intéressait à l'œuvre dont il s'occupait avec tant de persévérance et d'amour[1]. De tous ses efforts résulta la fondation en Égypte d'une race particulière issue de l'arabe, race brillante, illustre, vantée avec justice. Mais elle disparut avec la dynastie des Mamelouks, qui fit place plus tard à l'administration indolente des Turcs, et laissa le cheval égyptien actuel, qui n'est qu'une dégénération.

Des effets semblables se sont produits en Espagne, où le cheval andalou, fondé sur la race exotique du pur sang arabe, a été longtemps l'objet d'une

1. *Le Naceri.*

culture assidue. Dirigé dans un sens de souplesse, pour répondre au besoin de la civilisation à une époque qui aimait les tournois, les carrousels, et se plaisait encore aux habitudes chevaleresques, il a été parfait en son genre; mais, dès que les mœurs qui avaient contribué à sa création se furent modifiées et peu à peu effacées, le cheval andalou, moins demandé, moins payé, se vit négligé, et, malgré les avantages du climat, il est une race médiocre. Il en est ainsi partout du cheval. En Arabie, s'il est négligé, il dégénère; en d'autres pays, s'il est privé de soins, s'il est mal nourri, il subit une loi de décroissance qui est la conséquence rigoureuse de la nature du régime et du climat à la merci desquels il se trouve. Il y a tel état de décroissance complète qui correspond à l'abandon et à l'incurie radicale du maître; tel autre qui résulte d'un demi-soin; tel autre, d'un quart de soin. Ces dégénérescences, ainsi que nous l'avons déjà dit, constituant des *races indigènes* ou *locales*, on pourrait en faire un thermomètre.

Or, comme elles s'accomplissent dans des conditions déterminées et continues de travail, de régime et de climat, les chevaux qui appartiennent à ces souches acquièrent une aptitude particulière pour les travaux auxquels leurs ancêtres ont été soumis, et là où le cheval de race exotique, qui leur est de beaucoup supérieur, dépérit ou

CHAPITRE VIII.

faiblit, ils résistent par l'acclimatation et paraissent menteusement mieux valoir que lui; mais donnez un degré suffisant de soins intelligents et de nourriture au pur sang que vous importez, et il aura bientôt dépassé les qualités purement accidentelles et relatives des races locales.

A l'époque où les comtes et les barons de la féodalité s'occupaient eux-mêmes de l'élève du cheval et du soin de leurs propres haras, nous avons eu des chevaux distingués. La déchéance de nos races commence au jour où cette noblesse est dispersée, affaiblie, ruinée par Richelieu. Les mœurs et les habitudes de la société française se modifient; la production du cheval baisse, car elle cesse d'être confiée à des mains intelligentes et intéressées : c'est du règne de Louis XIII que datent chez nous les premières importations de chevaux étrangers. Enfin cette situation empire de plus en plus, à mesure que les grands seigneurs désertent leurs manoirs pour venir s'absorber dans les pompes de Versailles. La France ne posséda plus bientôt que des races locales et dégénérées. Nos plaines du nord donnèrent le cheval charnu, qui fut le germe de nos boulonnais. La Normandie se distingua par des produits à haute taille, à encolure longue et flexible, mais à tempérament lymphatique et mou. Le breton dut aux montagnes d'Arraix, aux effluves salines du littoral, des membres résistants,

des muscles fermes, de l'action, mais une grande roideur à la main et des proportions trop raccourcies. Les Ardennes, le Morvan produisirent un cheval semblable au breton. Enfin, le Limousin et les Pyrénées donnèrent une race qui se rapprochait davantage de sa souche orientale, et qui, comme la race espagnole, avait une tendance à la souplesse.

Accroître le chiffre de la production, mais surtout élever le niveau des attributs relatifs de ces races, est le problème dont aujourd'hui la solution nous intéresse; c'est beaucoup moins par la rareté du cheval que par sa qualité que la France est en arrière. Il est démontré aujourd'hui que la production du cheval de guerre pour les temps de paix et du cheval de luxe ne laisse que peu de vide quant au nombre; mais elle est défectueuse et reste tout à fait au-dessous des conditions désirables de vitesse et de fond. C'est que, malgré tous les efforts qui ont été tentés depuis de longues années par le gouvernement et par quelques hommes éclairés pour extirper de chez nous les racines si vivaces du mauvais cheval, il subsiste des forces contraires au progrès, qui continuent de le propager. Parmi ces causes, les principales sont, d'abord l'indifférence du pays pour la question chevaline au point de vue général et pour le cheval en particulier, ensuite la subdivision du sol, le mauvais état des routes, l'igno-

rance des éleveurs, et les théories multiples qui se succèdent les unes aux autres.

En France, nous l'avons dit, le cheval n'est généralement ni un ami, ni un compagnon, ni un sentiment, comme il l'est en Arabie; ni une gloire, ni une œuvre d'art, comme en Angleterre. Le cheval est chez nous, aux yeux des uns, une chose, un bétail, une pure marchandise; aux yeux des autres, un instrument de travail ou un objet de vanité stérile et une occasion de luxe apparent. Parmi les gens de fortune, ceux qui montent à cheval le font, sauf des exceptions brillantes, pour montrer leur livrée ou prouver leur état de richesse. On aime l'équitation, mais pas le cheval; ce qu'on recherche, c'est un exercice gymnastique, c'est le plaisir de la difficulté vaincue, c'est une occasion de faire voir sa dextérité ou son courage, quand on se risque sur un cheval non assoupli par le dressage du manége. Notre jeunesse dorée met le suprême bon genre à renouveler souvent ses écuries; celui qui a paru sur un cheval pendant six mois dans les promenades publiques se hâte de s'en défaire et de le remplacer. Si, par aventure, un cheval a vieilli chez son maître, dès que les infirmités de l'âge l'atteignent, il est, à coup sûr, réformé[1]. C'est

1. Le duc de Wellington, pendant dix-neuf ans, a conservé et choyé dans ses écuries, et finalement fait enterrer avec les honneurs militaires, *Copenhague*, qu'il montait à Waterloo.

en France qu'on assiste fréquemment à ces mélancoliques vicissitudes des destinées chevalines, qui débutent par les palmes du champ de course ou le fracas des batailles, et finissent à Montfaucon, chez l'équarrisseur, après avoir passé par les degrés décroissants de la chasse, de l'attelage, du fiacre, du cabriolet, de la charrette et du tourniquet. Notre indifférence est caractérisée par ce fait du célèbre Godolphin, traînant un tombereau dans les rues de Paris! Qui sait à quelles nobles écuries, à quelle illustre maison ce beau cheval avait appartenu avant de tomber dans la condition d'un cheval de trait? L'ignorance et l'ingratitude seules expliquent cette péripétie de misère. En France, si ce n'est trop exceptionnellement, on aurait peine à trouver les traces d'un souvenir pieux donné à la mémoire du cheval qui n'est plus dans sa période brillante ou utile. Le seul exemple de ce genre que nous puissions enregistrer est celui du duc d'Aumale, qui tout récemment, dans le contrat de vente du domaine de Chantilly, a fait insérer au nombre des obligations de l'acquéreur celle d'entretenir et de soigner le vieux cheval qui fut le compagnon de ses campagnes d'Afrique.

Cependant, que de chevaux ont été les compagnons de gloire de nos plus illustres hommes de guerre, et dont on n'a jamais parlé! On ne sait

même rien de ceux qui furent les favoris de Napoléon. Personne, pendant les jours de l'exil, ne s'est inspiré de la religion du passé, et ne s'est fait un devoir de recueillir ces nobles animaux et d'abriter leur vieillesse presque sacrée contre un fouet mercenaire. Où ont-ils fini ? Le cœur se contriste à cette réflexion[1].

S'il vous arrivait d'aborder aux côtes arides de l'île de Malte, votre attention serait, à coup sûr, éveillée par la vue d'un monument qui s'élève dans les jardins situés sous la batterie occidentale de Marsa, près de Floriland. Ce monument porte une pierre tumulaire sur laquelle on lit ces lignes, transmises par le burin à la postérité la plus reculée : « Ici repose le célèbre cheval de bataille de feu sir Ralph Abercrombie, lieutenant général, tué le 21 mars 1801, à la mémorable et glorieuse affaire d'Alexandrie, où ce noble animal fut atteint de

1. L'un des chevaux que l'empereur monta longtemps avec une préférence marquée se nommait *Ali*. Il était de sang arabe ; il avait été pris en Égypte sur Ali-Bey par un dragon du 18ᵉ régiment, puis reconquis par les Mameluks et repris par les Français ; il plut au général Menou, qui en fit l'acquisition, l'amena en Europe et le céda au premier consul. Napoléon l'étrenna sur le champ de bataille de Marengo. Dès lors Ali devint son cheval favori. L'empereur le montait à Wagram.

Le cheval que Napoléon Iᵉʳ montait à Waterloo s'appelait *l'Accacia*. C'était un charmant navarin gris moucheté, âgé de quatre ans, souple, rapide, énergique et gracieux. Ce cheval fut impitoyablement vendu comme tant d'autres nobles débris.

deux coups de sabre et de sept balles. Il devint ensuite la propriété de John Watson, de Malte, qui a placé cette pierre sur ses restes en souvenir de ses rares services, de ses qualités extraordinaires, de son courage et de sa douceur. Cet estimable cheval a quitté sa vie de misère le 12 septembre 1823, à l'âge de trente-trois ans! »

On ne saurait dire combien cette inscription émeut l'étranger qui comme nous débarque à Malte, et qui sans être prévenu approche de ce monument et lit. En Angleterre, rien de plus fréquent que de rencontrer au fond d'un parc, ou sous les lianes d'un saule, le regret ainsi matérialisé qui survit à la perte d'un cheval aimé. Est-ce donc que le cheval du héros du défilé des Alpes, de Marengo et d'Austerlitz, n'était pas digne d'un aussi pieux souvenir que celui de sir Ralph Abercrombie?

Cette indifférence est partout, en haut et en bas. C'est un trait du caractère de nos éleveurs, chez qui elle se trouve rembourrée de la plus opiniâtre ignorance. Mais là n'est pas encore la plus grande difficulté de la production chevaline chez nous. Il en est une formidable, et qui menace, si l'on n'y prend garde, de réduire à néant tous les efforts heureux qu'on pourrait tenter : cette difficulté est la division toujours croissante du sol. « Vous aurez beau faire, disent à ce sujet quelques intraitables, vos efforts de perfectionnement resteront toujours

au-dessous du but auquel vous visez, tant que le patrimoine du droit d'aînesse n'existera pas ; non-seulement l'étendue de la propriété devient insuffisante pour l'élevage du cheval, mais encore l'éleveur est généralement privé du fonds de roulement nécessaire à une bonne agriculture. Pour devenir propriétaire d'une partie de sa terre, le fermier se dépouille du capital qui faisait sa prospérité, et souvent même il s'endette. Le sol fractionné de la France devient un crible à travers lequel passent les réserves, et qui ne laisse pas une parcelle d'argent à sa surface. Le passif entraîne souvent les saisies, les procès, la ruine : le paysan éleveur, de fermier aisé qu'il était, devient propriétaire gêné ; si quelque accident heureux ne lui survient, sa situation se fait de plus en plus mauvaise, et lui ou ses enfants, à coup sûr, seront prolétaires tôt ou tard. » L'agriculture a une tendance à diviser ses moyens, de telle sorte qu'aucune part ne reste suffisante pour la production d'un bon cheval. Propriété, cultivateur et agriculture tournent chez nous à la fourmilière, et la fourmilière, toujours affamée, dévore tout avant le développement. Il est à remarquer que, s'il existe encore en France de grandes propriétés, de vastes fermes, dont les opérations sont assises sur d'abondants capitaux, c'est surtout dans les contrées qui n'élèvent pas le cheval, où qui n'élèvent et ne favorisent que le gros cheval.

En Angleterre, au contraire, et quelque peu en Allemagne, où le sol n'est pas un objet de commerce, le cultivateur, dont la turbulente ambition est contenue dans de salutaires limites, et qui faute de pouvoir acheter la terre, est obligé d'en rester le fermier et d'y appliquer un riche fonds de roulement, fruit de ses économies, améliore sans cesse son agriculture dans une large voie ; il élève le plus beau bétail, il accepte la production du cheval d'élite, et se plaît à y placer des économies dont il sait qu'il retrouvera l'intérêt. Il est aisé de s'expliquer dès lors la préférence irrésistible que donne au cheval commun sur le cheval de distinction le paysan de France, qui tend à descendre plus qu'à monter, par suite du mouvement qu'imprime le morcellement du sol. Et pourtant, c'est la production seule du cheval de sang qui est le but des esprits éclairés et celui des sacrifices que multiplie l'État; mais son éducation exige des soins soutenus : car, si c'est l'étalon et la jument qui font le poulain, on peut dire que le cheval n'est fait que par l'éleveur. Mais celui-ci n'entend pas dépenser une somme plus considérable pour la bête pur sang que pour l'animal vulgaire ; aussi le poulain naît-il généralement assez bien, mais il s'élève mal, et, dès que sa seconde éducation commence, il s'arrête dans sa marche vers un heureux développement.

Il est indispensable que le principe condensateur,

qui est l'essence du cheval de haute race, soit dans un excellent et riche milieu alimentaire, hygiénique, climatérique, pour rester dans son intégrité originaire. C'est dans *le coffre à avoine*, a-t-on dit, que se trouve en partie le secret de cet élevage, et c'est aussi ce qui le rend si difficile, sinon impossible. La parcimonie de nos producteurs se montre très-visiblement là même où l'ignorance, moins obstinée et moins vivace, offre plus d'accès aux bonnes théories. Ainsi, dans nos départements du midi, où l'on ne s'occupe que du cheval de sang, l'éleveur, dit M. de Sourdeval, murmure contre l'étalon d'origine anglaise, et demande exclusivement l'étalon arabe, que l'on ne peut lui offrir en nombre suffisant. Et pourquoi? parce que le poulain arabe, plus sobre, s'accoutume mieux du régime par trop frugal de la bruyère, tandis que le poulain anglais demande plus de soin et une nourriture plus succulente.

Il résulte de cette absence du nécessaire dans l'élevage du cheval de sang, que les produits qu'on obtient sont incomplets. Le plus grand reproche qu'on leur fait est de manquer d'étoffe ou de volume : en effet, ils sont dans un état d'atrophie qui est pour ainsi dire accidentel, mais qui suffit pour que l'acheteur n'en veuille pas. La plupart de nos acheteurs exigent avant toute chose que le cheval qui leur est présenté soit rembourré d'une graisse

absurde. Plus il est bouffi, mieux il doit valoir. Pour obtenir ce cheval lymphatique, l'éleveur prend un chemin qui lui paraît plus sûr, il repousse l'étalon pur sang, l'étalon du gouvernement, qui d'ailleurs n'est pas toujours sous sa main, et l'étalon de prix de l'industrie privée, dont la saillie vaudrait peut-être vingt francs, et accepte l'étalon de hasard, le roussin difforme, mais qui s'offre à raison de trois francs et *avec garantie de gestation*, selon les promesses de son programme.

En regard de ce paysan qui aime le cheval rustique, son compagnon, son aide naturel, qu'il sait atteler et dresser, tandis qu'il ne sait tirer aucun parti du pur sang, le turf en France a fait d'incontestables progrès. Le nombre de ses chevaux augmente, les hippodromes se multiplient; des sommes officielles et privées sont affectées à ses succès; il a pour lui de l'avenir, et un brillant avenir, mais c'est la ville et non la campagne qui tient son tison de Méléagre : il prospère avec les villes et par les villes; c'est là qu'il trouve sympathie, secours et richesses. Ses chevaux sont florissants parce que leur élevage est confié à des mains très-intelligentes, quoique en nombre trop restreint, à des hommes qui mettent une fortune personnelle au service de la sollicitude éclairée qu'ils apportent à l'accomplissement de leur œuvre.

Il reste donc évident que, si l'avenir se présente

CHAPITRE VIII.

favorable au turf, il n'en est pas de même du cheval de l'élevage populaire. Celui-ci s'en va selon les courants de l'ignorance, de la sordidité et de la misère qui l'entraînent ; et cependant, c'est sur lui que se concentre tout l'intérêt sérieux du pays, c'est de lui qu'émane le cheval indispensable à notre civilisation, le cheval de guerre, de luxe, le seul dont les qualités, dans des temps très-rapprochés de nous, auront une application utile.

La question est si grosse d'intérêt national que le gouvernement en France ne saurait se désister de l'action qu'il exerce sur elle. La nécessité de son intervention est plus qu'indiquée. Du jour où il cesserait d'intervenir, la production chevaline du paysan s'amoindrirait encore, nous tomberions dans la barbarie et la confusion. La question est vitale pour lui ; sa force, sa durée, son indépendance y sont engagées.

C'est par des lois d'un caractère exceptionnel, et qui ont leur raison d'être, que le gouvernement astreint chaque citoyen au service militaire. Or la production chevaline est l'une des bases de l'armée, et l'on se demande quelle est la valeur d'un scrupule qui résisterait à la réglementer.

Avant de livrer une terre à l'exploitation, il faut la posséder ou la conquérir. Il en est ainsi de la production chevaline, qui ne sera praticable que lorsqu'on aura vaincu les forces contraires à son

développement : extirper l'ignorance, redresser les préjugés des uns; soutenir les louables efforts des autres, c'est là un devoir gouvernemental dont l'accomplissement a pour effet de féconder, de déterminer, de diriger cette reproduction actuellement incertaine dans sa marche, abortive dans ses résultats. Et pourquoi l'intervention d'en haut s'abstiendrait-elle ici, dans une question aussi importante, aussi radicale, quand, dans des vues d'ordre, de sécurité et d'harmonie, elle se décide ailleurs à restreindre la liberté de la spéculation privée? Qu'est-ce donc que les privilèges de limitation de nombre en vertu desquels vivent et prospèrent certaines industries et certaines carrières professionnelles, à l'exclusion de toute concurrence? Qu'est-ce que la concession d'une ligne de voitures qui ne permet à aucun autre, tout en faisant mieux que le concessionnaire, de recueillir des bénéfices légitimes? Et les lois relatives à l'aménagement des bois, et la subvention donnée à un théâtre plutôt qu'à un autre, ne sont-ce pas là des dérogations aux principes absolus de la liberté industrielle?

Nous pensons non-seulement que l'action du pouvoir doit se faire sentir dans la production chevaline, mais qu'il est des considérations qui se rattachent à cette grande question, et sur lesquelles sa sollicitude devrait aviser. Il lui appartiendrait de

soumettre à son contrôle direct l'état et l'entretien des chemins vicinaux à ce point de vue; d'empêcher, ce que nous voyons sans cesse en France, que des véhicules lourds ne soient tirés par des chevaux chétifs qui succombent à la peine. Ce n'est pas assez de faire des lois qui, à l'imitation de l'Angleterre, garantissent les animaux des mauvais traitements, lorsque l'administration souffre, par exemple, l'effrayante disproportion que certains attelages offrent entre la résistance de leur poids et la force de traction que possèdent les chevaux. Presque toutes les voitures destinées au service public de la capitale sont construites dans le but de les faire durer tout en affrontant l'effet destructeur du pavé sur les roues et les ressorts. Elles sont généralement fortes, d'un modèle pesant. Ce premier point obtenu, le loueur se procure à aussi bas prix que possible une ou plusieurs rosses qu'il équipe tellement quellement; puis voilà l'équipage sur la place, fonctionnant très-bien au gré du spéculateur et très-mal au gré du chaland, que le tarif officiel commande, et qui donne pour aller lentement, quelquefois pour ne pas aller du tout, l'argent qui devrait payer un bon service.

Nous nous abstenons de parler de l'attelage des grosses voitures employées à l'usage du commerce. Il suffit de les avoir vues pour se rendre compte de l'impossibilité où nous sommes de jamais nous

relever complétement de l'infériorité de nos races, tant que les mœurs du pays n'auront pas été modifiées, soit par un progrès raisonné dans l'esprit des populations, soit par de rigoureuses mais salutaires mesures gouvernementales.

Ce serait commettre une grave erreur que d'assimiler la France à l'Angleterre. On a beau citer l'exemple de ce dernier pays, qui supprime ses haras, cet exemple ne saurait être imité chez nous sans danger. Chaque peuple a son génie, et il faut bien reconnaître que, livrés à notre propre émulation, nous n'accomplissons pas toujours la tâche la plus favorable aux intérêts de notre grandeur. Si le gouvernement retirait à la production chevaline des campagnes le concours de ses étalons, qui équivaut à une large subvention, on peut hardiment affirmer qu'à la place des dix-neuf cents étalons qui fonctionnent aujourd'hui et qui, donnant en produits un peu moins du chiffre de la remonte annuelle de notre cavalerie, laissent encore en souffrance les besoins de luxe, on aurait à grand'peine cent étalons fournis par la spéculation privée. Les tarifs arbitrairement exagérés deviendraient, selon toute apparence, plus que jamais inaccessibles au mauvais vouloir de l'éleveur nécessiteux. Les germes de la production se sécheraient et périraient bientôt.

La plupart des riches propriétaires anglais figu-

rent sur le turf et s'occupent d'élevage. Ils ont leurs haras; leurs étalons générateurs sont recherchés et payés à haut prix. Lord Grosvenor, nous l'avons dit, a dépensé jusqu'à cinq millions par an pour l'entretien de son riche stud. Ne voit-on pas quelle étendue d'action possèdent ces nombreux établissements sur la production de l'Angleterre? Devant une pareille émulation, l'intervention du gouvernement devient moins urgente, et cependant le haras de Haripton a été rétabli! Mais en France le gouvernement remplace le propriétaire riche qui fait défaut; il dépense dans cette vue la modeste somme de deux millions, c'est-à-dire moins de la moitié de ce qu'un seul grand seigneur anglais prodigue généreusement au profit de sa passion pour le turf et de son industrie étalonnière.

Il y a donc avenir en France pour le cheval du turf, tant que prospéreront les villes qui le soutiennent et l'encouragent; mais il ne peut y avoir avenir pour le cheval de l'élevage populaire qu'autant que le gouvernement maintiendra son action salutaire sur la production.

La race percheronne n'existait pas avant la Révolution. Son impulsion lui vient de quelques étalons nationaux. La race normande, qui n'avait guère d'aptitude que pour les travaux de la campagne, a passé successivement du normand à l'anglais par

les avances de l'administration des haras, qui offrait l'étalon de sang anglais à prix réduit. L'Anjou ne produisait pas de chevaux avant ces trente dernières années ; il est arrivé aujourd'hui à donner une des meilleures productions de France. Des juments fort communes, mariées avec les étalons de l'État, ont opéré une première amélioration qui a été suivie d'une amélioration plus marquée à la seconde génération, et ainsi de suite. Aujourd'hui on ne peut dire *race angevine,* mais on peut dire *production angevine.* Le Bocage de la Vendée a suivi la marche de l'Anjou : ses marais ont vu leur grosse race lymphatique changer deux fois de caractère depuis un demi-siècle. Elle a tourné au normand de 1810 à 1831, et depuis lors elle donne le cheval anglais avec assez de distinction, d'élégance et de solidité. Enfin les Pyrénées, après un temps d'amoindrissement regrettable, ont pris une énergie remarquable et produisent maintenant la race *bigourdane,* améliorée par l'anglais et l'arabe; mais ce résultat existe seulement à la condition que l'étalon ne coûtera presque rien à l'éleveur : autrement, l'éleveur du Midi fermerait son établissement.

Ce sont là des effets qui ont été obtenus sur les meilleures provinces chevalines de la France par la coopération de l'administration des haras, c'est-à-dire par ses luttes incessantes contre les ten-

dances de l'agriculture. Il a fallu des ressorts bien tendus pour arrêter l'amoindrissement progressif des moyens d'action de l'éleveur, amoindrissement déterminé par la division du sol et l'absence de fonds de roulement. Si les ressorts se détendaient, nul doute que par la gravitation de l'agriculture vers les petits moyens on ne vît s'effacer tout le bien acquis si difficilement jusqu'ici. Plus l'agriculture faiblit par la division du sol, plus elle a besoin d'être soutenue et sollicitée à l'égard de la production du cheval d'élite. D'ailleurs, qu'on y songe sérieusement, la création des chemins de fer, ainsi que nous l'avons indiqué, aura sur la production chevaline une influence considérable. Son premier effet sera qu'on demandera moins le cheval de trait qui, dans plusieurs de nos provinces, est élevé avec tant de soin et d'amour par le paysan, son protecteur fanatique. Ce cheval, n'ayant plus le roulage ni la poste pour but, sera réduit aux travaux agricoles, qui ne réclament jamais des animaux de si grand prix, et au factage des villes, occupation toujours restreinte. L'éleveur de gros chevaux sera obligé de réduire sa production pour une partie et de la changer pour le reste. Ce changement, au profit de quoi sera-t-il? Telle est la question. Le charretier, qui aime le gros cheval et qui ne sait pas en élever d'autre, ne viendra pas de lui-même à s'occuper du cheval de sang. Il le

fera, mais à la condition unique d'être dirigé par des mains habiles ou du moins plus expérimentées que les siennes; il le fera, mais si on lui offre d'un côté l'étalon et de l'autre un bon prix du produit : autrement, il se pourrait bien, comme on l'a dit, qu'il préférât le mulet, le bœuf, le mouton, le colza, à cette production, à cet élevage si peu en rapport avec ses goûts et ses lumières.

Que le gouvernement change son mode d'action sur l'éleveur, soit, nous n'y voyons pas de graves inconvénients; qu'il agisse par l'intermédiaire de l'administration des haras, ou à l'aide de toute autre force, nous l'admettons encore. Il se pourrait même qu'il accélérât sa marche vers un solide progrès en se montrant moins accessible aux systèmes divers qui surgissent chaque jour du cerveau des théoriciens. En France, c'est une maladie considérable de l'intelligence que celle de l'enfantement d'idées neuves. Il en est de la question chevaline comme naguère de la politique, où chacun avait son système social et son mécanisme de gouvernement; le premier venu, vétérinaire à peine sorti de l'école, se hâte de publier un petit traité dans lequel toujours il critique ce qui est, surtout les idées anglaises, et qui souvent n'a pas d'autre mérite que celui de l'aplomb prodigieux avec lequel il est produit par son auteur. Si la science théorique est incontestablement nécessaire dans la

CHAPITRE VIII.

direction d'une administration comme celle des haras, la science pratique serait appelée à y jouer un rôle plus efficace. Ce n'est pas l'homme qui a écrit sur les chevaux qui connaît le mieux les chevaux, c'est l'homme qui a dirigé la production des chevaux et qui en montre au monde du turf. Ainsi nous comprendrions très-bien, par exemple, un M. Lupin, un comte d'Hédouville, donnant l'impulsion chez nous à la production chevaline et la réglementant. Ils ont fait leurs preuves; c'est en partie à leurs essais réitérés, à leur persévérance, que nous devons la meilleure expression de la production chevaline dont nous puissions aujourd'hui nous prévaloir.

Favoriser la propagation du cheval de luxe par des allocations de primes, par la subvention continue de l'étalon pur sang, par des prix multipliés et de valeur toujours croissante; interdire l'introduction du cheval étranger pour la remonte de l'armée, contrôler administrativement les diverses applications usuelles des forces du cheval : ce sont là les principes qui contiennent les germes les plus vivaces de notre production chevaline et qui seuls peuvent en assurer le développement et la grandeur.

VOCABULAIRE

DES TERMES LES PLUS USITÉS SUR LE TURF.

Age. A une réunion du Jockey-Club anglais, le 25 avril 1833, il fut décidé qu'à l'avenir l'âge des chevaux pur sang se compterait du 1er janvier. Ainsi tout cheval né dans le courant de 1854 sera censé âgé d'un an au 1er janvier 1855.

Box. 1° Loge, cellule, écurie pour un seul cheval. Les chevaux pur sang sont généralement isolés les uns des autres. — 2° Tribune des jockeys sur un champ de course.

Broken-down. Un cheval est *broken-down* quand un de ses ligaments suspendeurs se casse soit en courant, soit pendant l'entraînement. L'expression s'applique à tout cheval mis hors de combat par suite de claudication. (*Broken-down* signifie littéralement *abattu*.)

Casaque. Jaquette ou justaucorps que portent les jockeys pour courir. Elle est généralement en soie de couleur.

Catch-weights (*poids pour attraper, poids de surprise*). On emploie cette expression lorsque les parties conviennent de faire courir un cheval sans indiquer le poids qu'il portera. On cherche alors le jockey le plus léger possible pour s'en servir le jour de la lutte et surprendre son adversaire.

Corde. La piste est généralement renfermée entre une double ligne de corde attachée à des poteaux ou jalons, et qui sert de barrière.

Dans une course circulaire, les chevaux courent en obliquant toujours à droite. Le cheval qui est le plus près de la corde de ce côté a l'avantage sur ses adversaires. Cette place, ainsi que toutes les autres, se tire au sort.

L'expression *avoir la corde* est aujourd'hui adoptée dans le langage usuel pour dire avoir l'avantage sur quelqu'un.

Tout cheval qui franchit ou brise la corde est distancé.

Course. Une course est l'épreuve de la vitesse relative de deux ou plusieurs chevaux.

Il y a trois sortes de courses : la course plate, la course de haies et la course au clocher.

La longueur de la course, ou

la distance à parcourir, varie tantôt selon l'âge des chevaux et tantôt selon leur force présumée.

La plus grande distance courue à titre d'épreuve sur les hippodromes est de quatre kilomètres en partie liée.

La course plate est celle qui a pour but de démontrer la vitesse : c'est l'épreuve du pur sang.

La course de haies est la course plate combinée avec un petit nombre d'obstacles uniformes : habituellement, des façons de haies qui ont de trois à quatre pieds de hauteur.

On voit souvent figurer dans ces épreuves le demi-sang ou le trois quarts à côté du pur sang.

La course au clocher est pour le cheval l'épreuve suprême de la vitesse et de la force. Les obstacles y sont considérables : haies, palissades, rivières, fossés, murailles, talus ; elle exige du cavalier des qualités éminentes, non de celles qui s'acquièrent dans les manèges ou les académies, mais de celles qui dépendent d'une organisation spéciale : courage, sang-froid, force, souplesse, dextérité et promptitude de jugement.

Si dans une course un jockey tombe de cheval et qu'il se trouve une personne de même poids pour le remplacer, elle prendra sa place, mais elle partira de l'endroit où le jockey sera tombé.

Les chevaux ne peuvent courir sans que le propriétaire ait présenté un certificat qui constate leur âge. Cependant, dans les courses où les chevaux âgés sont admis, un plus jeune peut être reçu sans certificat, pourvu qu'il porte le même poids que les chevaux âgés.

D'après un jugement du conseil d'État, le jury nommé pour présider aux courses de chevaux est juge souverain de toutes les contestations et des difficultés qui peuvent s'élever entre les concurrents.

Dead-heat. Expression qui signifie *épreuve nulle* (littéralement *épreuve morte*) ; elle s'emploie quand deux chevaux arrivent ensemble, tête à tête, botte à botte, etc.

Derby. C'est le prix célèbre qui se court chaque année au printemps sur l'hippodrome d'Epsom, en Angleterre. Il est pour poulains de trois ans. Ce prix porte le nom de lord Derby, qui l'a institué. De là la dénomination de derby français, donnée à un prix analogue fondé en France par MM. les membres de la Société d'encouragement (Jockey-Club), et qui se dispute chaque année à Chantilly, au mois de mai.

Dérober (se). Un cheval se dérobe quand dans une lutte il quitte, malgré son cavalier, soit la piste d'un champ de course, soit tout autre itinéraire obligé, pour se jeter à travers champs.

Disqualifier. Un cheval est disqualifié, quand il se trouve dans des conditions qui ne répondent pas aux exigences du programme ; il perd alors ses qualités, ses droits à la course. Disqualifier équivaut à la locution de droit pratique : frapper d'incapacité.

Disqualification. Incapacité. On nomme ainsi la cause qui fait perdre à un cheval ses droits à la course.

Distancer. Un cheval est distancé quand dans une course il reste deux cent quarante yards derrière le premier arrivé. Le yard équivaut à peu près au mètre français : trois pieds.

Tout cheval qui se dérobe, tout cheval retiré de la course avant que le prix soit gagné, tout cheval qui court en dehors de la piste et qui ne retourne pas la prendre à l'endroit où il en est sorti, est distancé.

Est également distancé le cheval dont le jockey croise ou coudoie en courant un autre jockey, lorsque le contraire a été convenu.

Éleveur. On désigne par ce nom le propriétaire ou le fermier d'une terre qui s'occupe de la production du cheval. La France manque d'éleveurs intelligents.

Entraîner. Dresser, préparer un cheval pour la course à l'aide de l'hygiène et d'exercices spéciaux.

Entraînement. Temps que durent ces exercices.

Entraîneur. Celui qui préside à ces exercices.

Entrées. Somme d'argent que paye le propriétaire du cheval admis à disputer un prix.

Épreuves. Une épreuve est une distance courue, soit un tour de l'hippodrome, soit un tour et demi, deux tours ou trois quarts de tour.

Lorsqu'un prix doit être gagné en *deux épreuves*, c'est la place occupée par les chevaux à la seconde épreuve qui décide.

Lorsque les épreuves sont en partie liée entre deux ou plusieurs chevaux, le cheval qui est vainqueur deux fois sur trois épreuves gagne le prix. Si dans chacune des trois épreuves c'est un cheval différent qui obtient l'avantage, les trois vainqueurs sont seuls aptes à courir la quatrième épreuve qui est la dernière. Mais si, à la troisième épreuve, on ne peut décider quel est le premier cheval, le tour compte pour rien et tous les chevaux peuvent recommencer.

Forfait. Somme d'argent que paye à titre d'indemnité le propriétaire d'un cheval, quand le cheval engagé pour une course ne peut pas courir. Il y a cette différence entre le dédit et le forfait, que le forfait se paye souvent par suite d'un événement tout à fait indépendant de la volonté du contractant.

Handicap. Ce mot a plusieurs acceptions. Il signifie, en le décomposant, *la main dans la toque* (hand in cap). Le handicap est d'origine irlandaise. Dans ce pays, où monter à cheval est l'occupation de tous les hommes qui sont tant soit peu indépendants par leur fortune, les échanges, les ventes de chevaux entre les horsemen sont des transactions fréquentes. Quand dans une assemblée deux personnes ont un marché de cette nature à traiter, elles conviennent, afin d'éviter des débats ennuyeux sur la valeur du cheval, de s'en rapporter à l'appréciation d'un tiers. Ce tiers dit son opinion. « Ce cheval vaut tant, » ou bien : « Cet échange exige tant de retour.... »

Dès qu'il a parlé, les deux parties mettent la main à la poche, la retirent et l'ouvrent simultanément. Si tous les deux ont de l'argent dans la main, l'estimation est acceptée, le marché est fait ; si ni l'un ni l'autre

n'a de l'argent, ou que l'un des deux seulement en ait, le marché est nul.

Le handicap est devenu sur le turf la désignation d'un genre de course qui est du plus haut intérêt. Tous les chevaux sont admis à y prendre part moyennant un poids qui leur est assigné par les commissaires des courses, en raison des qualités qu'on leur suppose. Dès que l'engagement est fait, le propriétaire du cheval est tenu d'accepter le poids, ou, s'il se retire, de payer forfait.

Ce genre de course a été imaginé afin de laisser, même au propriétaire de chevaux médiocres, la chance de gagner un prix. En effet, il peut arriver dans un handicap que tel cheval connu par son mérite porte le double du poids qui a été assigné à une rosse; et ainsi s'égalisent les chances entre tous.

Il existe en Angleterre des hommes fort habiles à déterminer les poids relatifs dans les handicaps. Le nom du docteur Bellyse est très-célèbre en ce genre. Il n'est pas un horseman dans les trois royaumes qui ne connaisse les détails du fameux handicap auquel il présida il y a quelques années à New-Market. La lutte avait lieu entre *Astbury*, cheval de quatre ans; *Handel*, cheval de quatre ans; *Taragon*, âgé également de quatre ans, et *Cédric*, âgé de trois ans. Le premier portait cent dix-huit livres, le second cent neuf, le troisième cent douze, et le quatrième quatre-vingt-dix-sept. Pendant trois épreuves successives il n'y eut pas de vainqueur, les chevaux arrivèrent tête à tête. A la quatrième, les chevaux arrivèrent au but en peloton, et tellement mêlés, que l'indication du vainqueur offrait encore une grande difficulté; mais les chevaux étaient si fatigués que les propriétaires, afin de ne pas recourir à une cinquième épreuve, se désistèrent en faveur d'*Astbury*. Les annales du turf n'offrent pas un second exemple d'une pareille justesse d'appréciation des forces et de l'âge du cheval.

Hedge. Mot à peu près intraduisible, qui veut dire combiner, répartir ses paris, de manière à éviter toutes les chances de perte, *se couvrir*, dans l'acception financière du mot. C'est un système de calcul qui consiste à parier dans des rapports inégaux, généralement de fortes sommes contre de faibles.

Hippodrome. Place publique à Constantinople, où l'on faisait autrefois des courses de chevaux. Ce mot, faute de mieux, a été admis dans le vocabulaire du turf français. Les hippodromes ou champs de course sont de configuration et d'étendue variées. Ils sont plus généralement de forme ovoïde.

A Goodwood et à Ascot, il y a une piste en ligne droite et une piste en ligne courbe. La piste courbe de Goodwood a quatre milles, et elle présente la forme d'une poire allongée; la piste droite a deux milles un quart de longueur.

Jockey-Club. Assemblée d'amateurs formant une société qui règle d'un commun accord toute espèce de matière relative aux courses de chevaux. Le Jockey-Club de Paris s'est institué à l'instar de celui de New-Market, en Angleterre.

Leg (*jambe*). Mot en usage en Angleterre pour dire un chevalier d'industrie, un bohémien, un joueur de profession sur le turf, mais sans solvabilité. On se sert de ce mot pour désigner des personnages de cette espèce, parce que la fuite est toujours le moyen de salut auquel ils ont recours dans les bagarres d'argent. *Ils prennent leurs jambes à leur cou*, selon le dicton populaire.

Léger (**Saint**-). Grand prix institué à Doncaster, en Angleterre, par le comte de Saint-Léger. Ce prix qui, par rang de célébrité, vient après le derby d'Epsom, est pour chevaux et juments de trois ans.

Le comte de Saint-Léger, par son testament, avait dit que le nom du propriétaire du cheval qui gagnerait trois fois de suite le grand Saint-Léger serait substitué au sien pour la désignation du prix. Bien que le cas prévu par le comte se soit réalisé au profit de l'honorable Edward Peter, qui a été victorieux successivement avec *Mathilde*, *Rowton* et *the Colonel*, l'opinion publique a maintenu le nom du fondateur.

Mille (*mesure*). Un mille anglais contient huit furlongs, ou mille sept cent soixante yards, ou seize cent dix mètres environ.

Oak's (*chêne*). Ce nom sert à désigner un prix spécial pour les pouliches, de même que le prix de Derby est exclusivement réservé aux poulains de trois ans. Ce prix doit aussi sa fondation à lord Derby. L'emplacement où il était couru étant embelli par une magnifique plantation de chênes, il fut appelé les *oak's*, le prix des chênes.

Odds. Ce terme est usité sur le turf pour exprimer les inégalités de rapport qui existent dans un pari. Six contre quatre, c'est un *odds*.

Omnium. Course pour chevaux de tout âge à partir de deux ans. Ce prix a été gagné une fois à Chantilly par un cheval de deux ans, entraîné par M. Carter et monté par Flatman.

Pari. Somme d'argent engagée dans les éventualités d'une course.

Tout parieur peut demander des enjeux, et, si son partenaire refuse, le pari est nul.

Si l'un des parieurs est absent le jour de la course, on pourra faire une déclaration publique sur le terrain, et demander si quelqu'un veut faire les enjeux pour le partenaire absent; si personne n'y consent, *le pari peut être déclaré nul*.

Les paris convenus d'être reçus ou payés en ville ou en tout autre endroit ne pourront être dédits sur la course.

Si l'on fait un pari pour un jour désigné pendant une des réunions, et que les intéressés conviennent de changer le jour, tous les paris doivent être tenus; mais si la course a lieu à une assemblée différente; les paris faits avant le changement de jour *sont nuls* et *non avenus*.

La personne qui parie les avantages, ou qui parie la plus forte somme contre la plus faible, a le droit de choisir son cheval.

Quand une personne a fait choix d'un cheval, tous les au-

tres chevaux lui sont en opposition ; mais le pari est nul si quelque autre cheval ne court pas avec celui qu'elle a choisi.

Les paris faits tandis que les chevaux courent ne sont déterminés que lorsque le prix est gagné, à moins que le contraire ne soit convenu et qu'on n'ait spécifié qu'il ne s'agit que de l'épreuve commencée.

Un pari fait après une épreuve est nul, si le cheval sur lequel on a parié ne court pas à la seconde.

Quand, en pariant, on fait usage du mot *absolument*, ou *courir*, ou *payer*, par exemple : « Je parie que *Espérance*, cheval brun, appartenant au haras du Pin, gagnera absolument le prix de.... à la réunion de..., » le pari est perdu quoique le cheval ne coure pas, et gagné quand bien même il aurait couru tout seul.

L'argent donné pour faire un pari n'est pas rendu si la course n'a pas lieu. Cet usage, adopté sur les hippodromes en Angleterre, exige quelque explication. Par exemple, A dit à B : « Je vous parie mille francs sur ce cheval. » B ne veut pas, mais A dit : « Je vous donne cent francs pour faire le pari ; » cet argent n'est pas rendu, quand même la course n'aurait pas lieu.

Quand on propose un pari, si l'on dit le premier *c'est fait* ou *ça va*, la personne qui répond *ça va* confirme le pari.

Paume. Mesure de quatre pouces anglais, en usage seulement pour mesurer la taille des chevaux.

Piste. Voie que suivent les chevaux sur l'hippodrome, soit pour la course plate, soit pour la course au clocher ou la course des haies.

Placer. *Placer les chevaux* signifie indiquer l'ordre dans lequel les trois premiers chevaux arrivent au but après le le gagnant. Les juges ne font pas mention des autres. En Angleterre, le placement des chevaux offre des occasions de paris, c'est-à-dire qu'on assigne l'ordre dans lequel ils devront arriver au but.

Play or pay (*jouer ou payer*). Ces mots veulent dire que les paris convenus avec cette clause doivent être payés, quand bien même le cheval sur lequel on a parié n'aurait pas couru.

Poids. Il y a trois catégories de poids : le poids selon l'âge (*weight for age*), le poids égal et le poids par handicap ou poids selon l'appréciation de la vitesse et de la force des chevaux engagés.

Après chaque course, les jockeys doivent amener leurs chevaux au poteau où sont les balances, pour être pesés ; celui qui descend avant d'y être arrivé et qui manque de poids est *distancé*.

Cent livres de France font cent douze livres d'Angleterre ; c'est le poids du cavalier (*horseman's weight*).

Post match. Pari qu'on engage en indiquant seulement l'âge du cheval, dont le nom et l'origine ne sont révélés qu'au poteau ou but.

Poteau gagnant. Le terme de la course est indiqué à l'aide d'un poteau placé en face de la tribune des juges. Sa forme varie, mais généralement le po-

teau gagnant est divisé en deux parties égales par une ligne noire perpendiculaire, qui est la limite suprême. Il y a aussi le poteau de distance (voy. *distancer*), et le poteau indicateur, sur lequel après chaque épreuve est placé très-lisiblement, et dans l'ordre de l'arrivée au but, le numéro qui correspond sur le programme à chaque cheval engagé.

Poule des produits et **Poule d'essai**. Deux prix qui se disputent par des chevaux de trois ans et pour lesquels ils ont été engagés avant d'être nés. La distance courue pour la poule d'essai est de 1600 mètres environ. Elle est de 2000 pour la poule des produits.

Prix. Somme d'argent ou objet qui doit être adjugé au vainqueur d'une course. Il y a des prix de plusieurs classes. Voy. le bulletin officiel ci-après.

Sport. Mot générique qui embrasse tous les exercices et les jeux qui peuvent être un amusement pour l'homme ou une application du courage, de l'adresse, de la dextérité, de la force, etc. Le sport implique trois choses soit simultanées, soit séparées : le plein air, le pari, et l'application d'une ou de plusieurs aptitudes du corps.

Sportsman. Ce mot ne s'entend que de celui qui s'occupe théoriquement et pratiquement du cheval ; de l'homme, de l'amateur qui a de la fortune, dont la plus grande occupation est de monter à cheval, qui suit les chasses, qui fait courir ou court lui-même dans les steeple-chases, etc. En France, il y a d'habiles cavaliers, des écuyers de distinction, il n'y a presque pas de *sportsmen*.

Stake. Mise de fonds de chaque concurrent ; quote-part dans une souscription, prix, tout ce qui est donné, toutes les entrées, etc.

Trial stake, poule d'essai.

Triennial stake, course dans laquelle les chevaux sont engagés pour courir sur le même hippodrome pendant trois années consécutives. Tel cheval à deux ans peut avoir des qualités qu'il perd à trois ans : tel autre cheval ne révèle sa supériorité qu'à l'âge de quatre ans. Ces sortes de courses intéressent vivement les propriétaires de chevaux par l'imprévu et les péripéties. Elles sont de récente origine.

Les chevaux engagés pour ce prix en Angleterre payent dix souverains d'entrée.

Stone. Poids anglais de quatorze livres ; on ne se sert du mot *stone* qu'en parlant du poids des chevaux.

Stud-book. Livre des généalogies chevalines. Ce mot est composé de *stud*, qui signifie haras, assemblée, réunion quelconque de chevaux, soit pour la course soit pour la chasse, et de *book*, livre, répertoire. Le stud-book contient l'indication de tous les produits de juments pur sang.

Sweep-stake. Mot composé de *sweep*, balayer, enlever, et de *stake*, mise de fonds, argent de souscription. Le sweep-stake est un prix qui consiste en une somme résultant d'une souscription convenue entre les propriétaires des chevaux engagés,

et qui s'ajoute à un prix officiel quelconque. Celui qui gagne, balaye, enlève tout l'argent : de là, *sweep-stake*.

Tête. Le cheval dont la tête est la première au but gagne la course.

Toque. Partie du costume du jockey qui sert de coiffure. Elle est généralement d'étoffe de couleur.

Tribune. Il y a sur le turf plusieurs sortes de tribunes. La tribune des juges est une petite guérite placée à l'opposite du poteau gagnant. Pour qu'une tribune de juges présente mathématiquement de bonnes conditions, il ne suffit pas qu'elle soit en face du but, il faut qu'elle soit en ligne horizontale avec la hauteur présumée de la tête des chevaux. Une tribune d'où le rayon visuel arriverait obliquement sur les chevaux serait défectueuse.

Les tribunes sont aussi de vastes estrades couvertes destinées au public payant.

On appelle tribune sur le turf toute estrade d'où l'on peut voir courir, à l'exception de la tribune réservée aux jockeys, qui s'appelle *box*.

Turf. Mot qui signifie littéralement *gazon*, *boulingrin*, *herbe rase*. Un bon hippodrome doit être tracé sur le turf, sur le gazon. Avec le temps, *turf* a été employé au figuré; le contenant a été pris pour le contenu. On a dit aussi *cet homme est sur le turf,* pour indiquer qu'il s'occupe spécialement de tout ce qui est relatif aux courses. Il ne faut pas perdre de vue que *sport* est l'expression générique.

LISTE DES GAGNANTS

DU

PRIX DU JOCKEY-CLUB, A CHANTILLY.

1836.	Lord H. Seymour........	*Franck*.....	par Rainbow.
1837.	Lord H. Seymour........	*Lydia*.......	Rainbow.
1838.	Lord H. Seymour........	*Vendredi*....	Caïn.
1839.	Comte de Cambis........	*Romulus*....	Cadland.
1840.	M. Eugène Aumont......	*Tontine*......	Tetotum.
1841.	Lord H. Seymour........	*Poetess*......	Royaloak.
1842.	Vicomte E. de Perregaux.	*Plover*.......	Royaloak.
1843.	M. Célestin de Pontalba..	*Renonce*.....	J. Emilius.
1844.	Prince M. de Beauvau....	*Lanterne*....	Hercule.
1845.	M. Alex. Aumont........	*Fitz-Émilius*	J. Émilius.
1846.	Baron N. de Rothschild..	*Meudon*.....	Alteruter.
1847.	M. Alex. Aumont........	*Morock*.....	Beggarman.
1848.	M. Auguste Lupin.......	*Gambetti*....	Émilius.
1849.	M. Thomas Carter.......	*Expérience*..	Physician.
1850.	M. Auguste Lupin.......	*St-Germain*..	Attila.
1851.	M. Auguste Lupin.......	*Amalfi*......	Gladiator.
1852.	M. Alex. Aumont........	*Porthos*.....	Royaloak.
1853.	M. Auguste Lupin.......	*Jouvence*....	Sting.
1854.	M. Reiset..............	*Celebrity*....	Gladiator.

LISTE DES GAGNANTS

DU

GRAND PRIX D'AUTOMNE, A PARIS.

1834.	M. Rieussec............	*Félix*.......	par Rainbow.
1835.	Lord H. Seymour.........	*Miss Annette*.	Ravelle.
1836.	Comte de Cambis........	*Volante*......	Rowlston.
1837.	Lord H. Seymour.......	*Franck*.......	Rainbow.
1838.	Administration des haras.	*Corysandre*..	Holbein.
1839.	Administration des haras.	*Eylau*.......	Napoléon.
1840.	Comte de Cambis.......	*Nautilus*....	Cadrand.
1841.	Comte de Cambis.......	*Gigès*.......	Priam.
1842.	M. Fasquel............	*Minuit*......	Terror.
1843.	Prince M. de Beauvau...	*Jenny*......	Royaloak.
1844.	Baron N. de Rothschild.	*Drummer*...	Langar.
1845.	M. Alex. Aumont.......	*Cavatine*....	Tarrare.
1846.	M. Alex. Aumont.......	*Fitz-Émilius*	J. Emilius.
1847.	Prince M. de Beauvau..	*Prédestinée*..	M. Wags.
1848.	M. Jules Rivière........	*Morok*......	Beggerman.
1849.	M. Thomas Carter......	*Dulcamera*..	Physician.
1850.	Prince M. de Beauvau...	*Sérénade*....	Royaloak.
1851.	M. Auguste Lupin......	*Messine*.....	Attila.
1852.	M. Alex. Aumont.......	*Hervine*.....	M. Wags.
1853.	M. Alex. Aumont.......	*Échelle*.....	Sting.

CODE RÉGLEMENTAIRE ET OFFICIEL DES COURSES.

Le ministre secrétaire d'État au département de l'intérieur, de l'agriculture et du commerce ;

Sur le rapport du conseiller d'État, directeur de l'agriculture et du commerce,

Vu les arrêtés ministériels en date des 15 mars 1842, 26 avril 1849 et 24 juin 1850, relatifs aux courses de chevaux,

Arrête :

TITRE Ier.

Art. 1er. La présidence d'honneur des courses du gouvernement appartient *de droit* aux préfets des départements.

Art. 2. Les inspecteurs généraux des haras, les inspecteurs d'arrondissement et les directeurs des établissements de haras, remplissent les fonctions de *commissaires du gouvernement* pour les courses.

Ils y assistent, les surveillent et en rendent compte au ministre.

Art. 3. Pour les prix donnés par le gouvernement, il y aura dans chaque localité trois commissaires des courses.

Art. 4. La nomination des commissaires est faite par le ministre.

Néanmoins, là où il existe des sociétés de course, le ministre peut déléguer auxdites sociétés le choix des commissaires.

Art. 5. Une commission centrale des courses, composée de sept membres, également à la nomination du ministre, sera créée à Paris, pour y exercer les fonctions ci-dessous spécifiées.

Art. 6. Les commissaires des courses sont chargés de préparer

le programme des courses, de le soumettre à l'approbation du ministre, de lui donner toute la publicité désirable ; de recevoir les engagements, de décider *sans appel* de leur validité, de fixer l'ordre des courses, lequel devra être publié vingt-quatre heures au moins à l'avance ; de surveiller l'exécution des dispositions du règlement.

Art. 7. Les commissaires prennent les dispositions qui leur paraissent convenables pour le terrain des courses, le pesage des jockeys, la désignation des juges du départ et de l'arrivée.

Dans le cas où deux commissaires sont seuls présents, ils choisissent d'un commun accord un remplaçant pour leur collègue absent. Ils ont d'ailleurs le droit de déléguer à telle personne qu'ils jugent à propos une partie de leurs attributions.

Art. 8. Toutes les réclamations ou contestations élevées au sujet des courses sont jugées par les commissaires; leurs décisions sont *sans appel*, excepté dans le cas suivant :

Lorsque, soit avant la course, soit avant la fin du pesage pour la dernière épreuve de la journée, l'identité ou la qualification d'un cheval est l'objet d'une réclamation fondée sur une fausse désignation de l'animal, les commissaires ont la faculté de la juger eux-mêmes ou de déférer la question à la commission centrale des courses.

S'ils la jugent eux-mêmes, les parties ont le droit d'appeler de la décision rendue à la commission centrale, sous la condition de notifier aux commissaires de la localité, dans les deux heures qui suivent, leur intention de se pourvoir en révision.

Dans le cas où la réclamation est faite après la fin du pesage pour la dernière épreuve de la journée, les commissaires doivent s'abstenir de prononcer : la question se trouve *de droit* soumise à la juridiction de la commission centrale des courses.

Art. 9. Il sera dressé, par les soins des commissaires locaux, procès-verbal de toutes les opérations de la commission des courses.

Ce procès-verbal, transmis dans le délai de vingt-quatre heures au préfet du département, sera, à la diligence de ce fonctionnaire, et, dans un délai semblable, adressé au ministre.

Art. 10. La commission centrale des courses juge les réclamations qui lui parviennent en vertu des dispositions de l'article 8. Si sa décision implique l'existence d'une fraude, elle peut proposer au ministre d'exclure des courses, soit complétement, soit pour un temps limité, les personnes qui se seraient rendues coupables de cette fraude.

Elle peut également, sur la plainte motivée faite contre un jockey par les commissaires d'une ou plusieurs localités, proposer au ministre d'interdire à ce jockey, pendant un temps plus ou moins long, de monter dans les courses du gouvernement.

Art. 11. Toutes les fois qu'un jockey aura été déclaré incapable de courir pour les prix du gouvernement, son nom et son signalement seront envoyés dans tous les lieux de courses.

Art. 12. Les délibérations de la commission centrale des courses auront lieu à la majorité des voix.

La présence de quatre membres suffira pour rendre valables les décisions rendues : en cas de partage, la voix du président l'emportera.

TITRE II.

De l'engagement et de la qualification des chevaux.

Art. 13. Ne sont admis à courir, sauf condition contraire, que les chevaux entiers nés et élevés en France jusqu'à l'âge de deux ans, dont la généalogie est inscrite soit au *Stud-book* anglais, soit au *Stud-book* français, ou qui ne sont issus que d'ancêtres dont les noms s'y trouvent insérés.

Art. 14. Les chevaux sont considérés comme prenant leur âge du 1er janvier de l'année de leur naissance.

Art. 15. Un cheval qui n'a jamais gagné est celui qui n'a gagné ni course publique ni handicap.

Art. 16. Lorsque des chevaux n'ayant jamais gagné ou n'ayant pas gagné certaines courses peuvent seuls être admis dans une course, il suffit, pour qu'ils soient *qualifiés*, qu'ils n'aient pas gagné avant le terme fixé pour l'engagement.

Art. 17. Les propriétaires qui veulent faire courir leurs chevaux les engagent par lettres adressées aux commissaires des courses de la localité.

A la lettre d'engagement ils doivent joindre un certificat signé par eux, et constatant le signalement, l'âge et l'origine de leurs chevaux.

Les certificats de naissance, et, quand il y a lieu, les certificats de résidence, doivent être contrôlés et visés par le directeur du haras ou dépôt d'étalons dans la circonscription duquel le cheval est né ou a résidé.

Si la mère du cheval a été couverte par plusieurs étalons, ceux-ci doivent tous être nommés.

Art. 18. Le cheval qui a déjà couru dans une localité peut être engagé sans qu'il soit nécessaire de présenter de certificat; il doit seulement être indiqué sous les mêmes désignations.

Art. 19. Dans tous les cas, les commissaires ont la faculté de ne valider les engagements qu'après avoir obtenu, à l'appui des certificats ou des désignations de chevaux, toutes les preuves qui leur paraîtraient nécessaires.

Art. 20. Si une objection contre la qualification d'un cheval est faite *avant la course*, la preuve de la validité de la qualification doit être fournie par le propriétaire du cheval.

Quand, au contraire, la réclamation est élevée *après la course*, les preuves à l'appui doivent être données par la personne qui réclame. Les commissaires peuvent, néanmoins, exiger tous les éclaircissements désirables du propriétaire du cheval.

Art. 21. Dans le cas prévu par le premier paragraphe de l'article précédent, les commissaires fixent au propriétaire une époque avant laquelle il doit fournir la preuve de la qualification de son cheval : jusque-là, l'*argent* est retenu.

Si les preuves ne sont pas établies à l'époque déterminée, le prix est remis au propriétaire du cheval arrivé second, et, s'il n'y a point de second, le montant du prix fait retour au crédit de l'administration des haras dans les courses du gouvernement.

Quant aux entrées ainsi devenues libres, dans les prix où il en existe, elles sont versées au fonds de courses des sociétés particulières ou des villes.

L'argent provenant de cette source est considéré comme un dépôt temporaire qui, l'année suivante, doit être intégralement employé à former de nouveaux prix.

Art. 22. Si les prix ou les entrées ont été touchés avant la disqualification d'un cheval, l'argent est rendu et employé de la manière indiquée ci-dessus.

Art. 23. L'engagement d'un cheval est annulé par la mort de la personne sous le nom de laquelle il a été engagé.

TITRE III.

Dispositions générales concernant les courses.

Art. 24. Toute réclamation contre l'exactitude du mesurage des distances à parcourir doit être faite avant la course aux commissaires ou à leurs délégués.

Art. 25. A l'heure fixée pour chaque course, la cloche sonne,

et si, un quart d'heure après, tous les jockeys ne sont pas prêts, le signal du départ peut être donné sans attendre les retardataires.

Art. 26. Les commissaires ou leurs délégués font peser les jockeys avant la course, mais ils ne sont pas responsables des erreurs commises à ce pesage.

Après la course, ils peuvent faire peser de nouveau tous les jockeys.

Art. 27. La place des chevaux au départ est tirée au sort.

Art. 28. Dès que la personne nommée pour donner le signal du départ a appelé les jockeys pour prendre leurs places, les propriétaires des chevaux qui se présentent au poteau doivent leurs *entrées* entières.

Art. 29. La même personne peut faire ranger les jockeys en ligne, aussi loin en arrière du point de départ qu'elle le juge convenable.

Art. 30. Lorsque, dans une course, un jockey en pousse un autre, le croise ou l'empêche par un moyen quelconque d'avancer, le cheval monté par ce jockey peut être distancé, ainsi que tout autre cheval appartenant entièrement ou en partie au même propriétaire.

Si les commissaires reconnaissent que le jockey a agi avec mauvaise intention, ils peuvent lui interdire pour un temps de monter dans les courses de la localité.

Si les faits paraissent plus graves encore, les commissaires en réfèrent à la commission centrale des courses, qui peut alors proposer au ministre d'infliger au délinquant la punition portée au deuxième paragraphe de l'article 10.

Art. 31. Le jockey qui désobéit aux commissaires est passible des mêmes peines ci-dessus spécifiées.

Art. 32. Quand, en courant, un cheval passe en dedans des poteaux, il est distancé, à moins qu'on ne le fasse retourner et rentrer dans la lice à l'endroit même où il en est sorti.

Art. 33. Si, dans une course en une seule épreuve, deux chevaux arrivent ensemble au but de telle façon que le juge ne puisse décider lequel des deux a gagné, ces deux chevaux recourent une demi-heure après la dernière course de la journée.

Les autres chevaux ne recourent plus, et prennent leurs places comme si la course avait été terminée la première fois.

Art. 34. Après la course, les jockeys doivent rester à cheval jusqu'à l'endroit où ils sont pesés; s'ils descendent avant d'y arriver, les chevaux qu'ils montent sont distancés.

Art. 35. Si, par suite d'un accident, un jockey est hors d'état de retourner à cheval jusqu'aux balances, il peut, mais dans ce cas seulement, y être conduit ou porté.

Art. 36. Si un jockey tombe et que son cheval soit monté et conduit au but par une personne dont le poids soit suffisant, le cheval prend sa place, comme si l'accident n'avait pas eu lieu, pourvu toutefois qu'il soit reparti de l'endroit même où le jockey est tombé.

Art. 37. Tout cheval n'ayant pas porté le poids déterminé par les conditions de la course est distancé.

A l'exception des fers, tout ce que porte le cheval peut être pesé.

Art. 38. Toute réclamation sur la manière dont un jockey a monté doit être faite avant la fin du pesage.

Elle doit être adressée par le propriétaire réclamant, par l'entraîneur ou par son jockey, aux commissaires, au juge de la course, ou à la personne chargée de procéder au pesage des jockeys.

Art. 39. Pour qu'un cheval ait effectivement gagné un prix, il faut qu'il ait rempli toutes les conditions énoncées au programme de la course, alors même qu'aucun concurrent ne se serait présenté.

Dans ce dernier cas, il est passible, pour l'avenir, des surcharges imposées aux gagnants de ce prix.

TITRE IV.

Des courses en partie liée.

Art. 40. Dans les courses en partie liée, aucun propriétaire ne peut faire courir plus d'un cheval lui appartenant en totalité ou en partie, quand même les chevaux seraient engagés sous les noms de personnes différentes.

Sont formellement interdits tous arrangements par lesquels des propriétaires de chevaux partants s'intéresseraient les uns les autres dans leurs chances de gagner.

La qualification d'un cheval ne peut pas être contestée, à raison de ce qui précède, plus de six mois après la course.

Art. 41. Dans les courses en partie liée, la place des chevaux au départ est tirée au sort avant chaque épreuve.

Art. 42. Dans les mêmes courses, si le juge ne peut décider

quel est le cheval gagnant, l'épreuve est nulle, et tous les chevaux peuvent recourir, à moins que les deux arrivés ensemble au but n'aient gagné chacun une épreuve.

Art. 43. Si trois chevaux gagnent chacun une épreuve, ils doivent seuls recourir ensemble.

Art. 44. Quand une course en partie liée est gagnée en deux épreuves, la place des chevaux est fixée par celle qu'ils ont eue dans la seconde épreuve.

Lorsqu'il y a trois épreuves, le second cheval est celui qui a gagné une épreuve.

S'il y a quatre épreuves, les chevaux sont placés dans l'ordre de leur arrivée à la quatrième épreuve.

Art. 45. Pour les courses en partie liée, un poteau est placé à cent mètres en arrière du but. Les chevaux qui n'ont point dépassé ce poteau lorsque le premier cheval dépasse le but sont distancés et ne peuvent plus courir les épreuves suivantes.

TITRE V.

Des surcharges et diminutions de poids.

Art. 46. Les pouliches et juments portent un kilo et demi de moins que le poids indiqué pour les poulains et pour les chevaux.

Art. 47. Quand, d'après les conditions d'une course, une surcharge est imposée aux chevaux ayant gagné d'autres courses, cette surcharge est imposée aux chevaux qui ont gagné après leur engagement, comme à ceux qui ont gagné auparavant.

Lorsqu'une diminution de poids est accordée aux chevaux qui n'ont point gagné, ils ne profitent pas de cet avantage s'ils gagnent après leur engagement dans cette course.

Art. 48. Les surcharges ne peuvent être cumulées.

Les chevaux qui en sont passibles ne doivent porter que la plus forte surcharge.

Art. 49. Lorsqu'une surcharge est imposée aux gagnants de prix d'une certaine valeur, on doit compter en ajoutant au montant des prix toutes les entrées qui y ont été réunies, celle du cheval gagnant exceptée.

Les gagnants de paris particuliers ne sont pas passibles de surcharge.

TITRE VI.

Des entrées.

Art. 50. Tout engagement qui n'est pas accompagné du montant de l'entrée ou du forfait exigé dans les courses où les entrées sont admises, peut être refusé.

Art. 51. A moins de conditions contraires, le montant des entrées est réuni au prix.

Art. 52. Lorsque, dans un prix, les entrées doivent revenir en totalité ou en partie au second cheval, elles sont réunies au fonds de courses, s'il n'y a pas de second cheval.

Si deux chevaux arrivent ensemble au but, de façon que le juge ne puisse décider lequel est second, l'argent destiné à celui-ci est partagé entre eux.

Art. 53. Aucun propriétaire ne peut faire courir un cheval, à moins que toutes les entrées et forfaits dont il peut être débiteur n'aient été payés avant la première course du jour où son cheval doit courir, et cela sans préjudice des poursuites qui peuvent être exercées contre lui.

Aucun cheval ne peut non plus courir tant que les entrées et les forfaits dus pour ces engagements n'ont pas été payés. Aucun cheval ne peut partir dans une course, si toutes les entrées dues par la personne qui l'a engagé ne sont pas payées. Dans ce dernier cas, l'opposition doit être faite la veille de la course.

Art. 54. Pour que la réclamation soit admise, le réclamant doit produire un certificat délivré par les commissaires de la localité où les entrées sont dues, et visé à l'administration centrale.

TITRE VII.

Art. 55. Toutes dispositions antérieures concernant les courses sont et demeurent rapportées.

Art. 56. Le conseiller d'État, directeur de l'agriculture et du commerce, est chargé de l'exécution du présent arrêté.

Paris, le 17 février 1853. F. DE PERSIGNY.

Le ministre secrétaire d'État au département de l'intérieur, de l'agriculture et du commerce,

Sur le rapport du conseiller d'État, directeur de l'agriculture et du commerce;

Vu le décret organique du 17 juin 1853, concernant les haras,

Arrête :

Art. 1er. Indépendamment des prix de courses donnés par le gouvernement aux éleveurs de chevaux en France, il sera accordé, dans toutes les localités où l'utilité en serait reconnue, des primes de dressage aux chevaux de selle ou de carrosse pouvant convenir au commerce de luxe et réunissant les conditions ci-après déterminées.

Le montant de ces allocations sera prélevé sur le crédit spécial affecté aux encouragements à donner à l'industrie chevaline.

Art. 2. Les primes de dressage sont de trois sortes :

1° Pour chevaux hongres et juments de trois, quatre et cinq ans, nés et élevés en France, attelés par paires au break, et formant un bon attelage sous le rapport du dressage, de la conformation, des allures et de l'appareillement;

2° Pour chevaux hongres et juments de trois, quatre et cinq ans, nés et élevés en France, attelés au tilbury, et offrant les mêmes bonnes conditions que pour l'attelage à deux;

3° Pour chevaux hongres et juments de trois, quatre et cinq ans, nés et élevés en France, montés.

Art. 3. Pour juger seulement de la régularité et de l'élégance des allures, chaque attelage devra fournir, en outre des épreuves ordinaires, telles que remisage, recul, etc., un parcours au pas et au trot, dont l'étendue sera déterminée à chaque programme.

Les chevaux montés devront être essayés aux trois allures du pas, du trot et du galop.

Art. 4. Les primes de dressage ne pourront être obtenues qu'une fois par les mêmes chevaux.

Le cheval primé dans un concours ne pourra l'être dans un autre.

Art. 5. Tout cheval présenté au concours pourra être réclamé, séance tenante et par écrit scellé, pour un prix déterminé par son propriétaire, et mentionné en toutes lettres dans un pli cacheté remis au président du jury à l'ouverture de la séance.

Le cheval sera adjugé au plus offrant, et; dans le cas où le montant de l'offre dépasserait le prix demandé, l'excédant serait versé au fonds de course, pour être employé, dans le courant de

l'année suivante, à des primes de même nature par les sociétés particulières d'encouragement.

Art. 6. La prime sera, de préférence, accordée au cheval ou à l'attelage qui serait coté au prix le moins élevé et satisferait à toutes les conditions du programme.

Art. 7. Les certificats de naissance, dûment contrôlés par le directeur du dépôt d'étalons dans la circonscription duquel les chevaux sont nés, devront être annexés à la lettre d'engagement du propriétaire.

Art. 8. Les concours dans lesquels seront distribuées les primes de dressage auront lieu, autant que possible, à l'époque des grandes foires de chevaux.

Le jury chargé de la répartition des primes sera composé de trois membres désignés par le préfet et nommés par le ministre.

Art. 9. Dans les mêmes concours, il sera distribué, par les soins du jury, une médaille d'or de la valeur de cent cinquante francs et une médaille d'argent de la valeur de cinquante francs, aux deux cochers qui auront été reconnus les plus habiles à dresser et conduire les chevaux, soit à la selle, soit à l'attelage.

Chacune de ces médailles ne pourra être obtenue qu'une fois par la même personne.

Art. 10. Le conseiller d'État, directeur de l'agriculture et du commerce, est chargé de l'exécution du présent arrêté.

Paris, le 17 février 1853.

F. DE PERSIGNY.

Arrêté fixant la répartition, le classement et les conditions de prix des courses.

Le ministre secrétaire d'État au département de l'intérieur, de l'agriculture et du commerce,

Sur le rapport du conseiller d'État, directeur de l'agriculture et du commerce;

Vu le décret organique du 17 juin 1853, concernant les haras;

Vu les arrêtés ministériels des 24 janvier 1850, 24 janvier 1852 et 8 novembre 1850, relatifs aux courses de chevaux,

Arrête :

Art. 1er. Il ne sera, à l'avenir, accordé de prix que pour les courses au galop.

Art. 2. Les prix de courses sont divisés en deux catégories : *Prix classés au règlement; — Prix non classés*. Chaque année, le ministre détermine la répartition et les conditions relatives aux prix non classés.

Art. 3. Les prix classés sont répartis et réglés comme il suit :

1^{re} CLASSE.

Grand prix impérial. | Pour chevaux n'ayant jamais gagné ce même prix.

2^e CLASSE.

Prix impériaux..... { Pour chevaux n'ayant jamais gagné de prix de 1^{re} classe. Le gagnant d'un prix de 2^e classe portera deux kil. de surcharge; de plusieurs de ces prix, quatre kil.

3^e CLASSE.

Prix principaux..... { Pour chevaux n'ayant jamais gagné de prix de 1^{re} ou de 2^e classe, et ayant résidé un an sans interruption dans la division. Le gagnant d'un prix de 3^e classe portera trois kil. de surcharge; de plusieurs de ces prix, quatre kil.

4^e CLASSE.

Prix spéciaux....... { Pour chevaux de toute espèce, ayant résidé deux mois sans interruption dans la division, et n'ayant jamais gagné de prix de 1^{re}, 2^e ou 3^e classe Le gagnant d'un prix de 4^e classe portera trois kil. de surcharge; de plusieurs de ces prix, quatre kil.

Art. 4. Pour les prix de 3^e et de 4^e classe, la France est partagée en deux divisions :

La *division du Nord*, qui comprend les départements de : Aisne, Ardennes, Aube, Calvados, Charente, Charente-Inférieure, Côte-d'Or, Côtes-du-Nord, Doubs, Eure-et-Loir, Finisterre, Ille-et-Vilaine, Jura, Loire-Inférieure, Maine-et-Loire, Manche, Marne, Marne (Haute-), Mayenne, Meurthe, Meuse, Morbihan, Moselle, Nord, Oise, Orne, Pas-de-Calais, Rhin (Bas-), Rhin (Haut-), Saône (Haute-), Sarthe, Seine, Seine-et-Marne, Seine-et-Oise, Seine-Inférieure, Sèvres (Deux-), Somme, Vendée, Vienne, Vosges, Yonne.

La *division du Midi*, qui embrasse les départements de : Ain, Allier, Alpes (Basses-), Alpes (Hautes-), Ardèche, Ariége, Aude, Aveyron, Bouches-du-Rhône, Cantal, Cher, Corrèze, Creuse, Dordogne, Drôme, Gard, Garonne (Haute-), Gers, Gironde, Hérault,

Indre, Indre-et-Loire, Isère, Landes, Loire, Loire (Haute-), Loiret, Loir-et-Cher, Lot, Lot-et-Garonne, Lozère, Nièvre, Puy-de-Dôme, Pyrénées (Basses-), Pyrénées (Hautes-), Pyrénées-Orientales, Rhône, Saône-et-Loire, Tarn, Tarn-et-Garonne, Var, Vaucluse, Vienne (Haute-).

Art. 5. Le terrain de courses de Paris, bien que compris dans la division du Nord, est considéré comme terrain neutre.

Les prix spéciaux et principaux pourront, en conséquence, être disputés par les chevaux des deux divisions.

Art. 6. La valeur, les distances, les poids, l'âge des chevaux aptes à courir, les lieux et époques de courses, sont fixés, pour les prix classés ci-dessus, conformément au tableau suivant [1].

Art. 7. S'il arrive qu'un cheval coure seul pour un des prix ci-dessus spécifiés, il devra fournir la distance à raison de neuf secondes pour cent mètres.

Art. 8. Les engagements se feront l'avant-veille de chaque journée de courses, avant six heures du soir, entre les mains des commissaires des courses de chaque localité et au domicile indiqué par le programme.

Art. 9. A peine de nullité de l'engagement, le même cheval ne pourra être engagé le même jour pour plus d'un des prix classés ci-dessus.

Art. 10. A l'exception des dispositions contenues dans l'arrêté du 8 novembre 1850, relatif aux courses de l'Ouest, toutes autres mesures ou prescriptions concernant les courses sont et demeurent rapportées.

Art. 11. Le conseiller d'Etat, directeur de l'agriculture et du commerce, est chargé de l'exécution du présent arrêté.

Paris, le 17 février 1853.

F. DE PERSIGNY.

[1]. Voy. ce tableau aux pages 392 et 393.

TABLEAU ANNEXÉ A L'ARRÊTÉ DU 17 FÉVRIER 1853.

LIEUX des COURSES.	ÉPOQUES des COURSES.	DÉSIGNATION des PRIX.	MONTANT des PRIX.	AGE des CHEVAUX.	DISTANCES.	POIDS EN KILOGRAMMES.			
						3 ans.	4 ans.	5 ans.	6 ans et au-dessus.
BORDEAUX	Avril	Prix spécial	1000	3 ans.	2 kil., une épreuve.	54	»	63	»
		Prix spécial	1500	3 ans et au-dessus.	2300 mèt. une épr.	49	60	63	64 1/2
		Prix spécial	2000	3 ans et au-dessus.	2 kil., partie liée.	49	60	63	64 1/2
		Prix principal	3000	4 ans et au-dessus.	4 kil., une épreuve.	»	55	59 1/2	61
		Prix impérial	4000	4 ans et au-dessus.	4 kil., partie liée.	»	55	59 1/2	61
LIMOGES	Mai	Prix spécial	1000	3 ans.	2 kil., une épreuve.	54	»	»	»
		Prix spécial	1500	3 ans et au-dessus.	2500 mèt., une épr.	49	60	63	64 1/2
		Prix principal	2000	3 ans.	4 kil., une épreuve.	»	»	»	»
		Prix principal	2500	4 ans et au-dessus.	4 kil., une épreuve.	»	55	59 1/2	62
SAINT-BRIEUC	Juin	Prix spécial	1500	3 ans.	2 kil., une épreuve.	54	55	»	»
		Prix spécial	2000	3 ans et au-dessus.	2 kil., partie liée.	50	60	62 1/2	64
		Prix principal	3000	4 ans et au-dessus.	4 kil., une épreuve.	»	»	59	60 1/2
TOULOUSE	Juillet	Prix principal	3000	2 ans et au-dessus.	3 kil., une épreuve.	50 1/2	60	63	64 1/2
		Prix spécial	1000	3 ans.	2 kil., une épreuve.	54	»	»	»
		Prix spécial	1500	3 ans.	2 kil., partie liée.	51	60	62	63 1/2
CAEN	Juillet	Prix spécial	2000	3 ans et au-dessus.	4 kil., une épreuve.	49 1/2	60	63 1/2	65
		Prix principal	3000	4 ans et au-dessus.	4 kil., une épreuve.	»	55	58 1/2	60
		Prix impérial	4000	4 ans et au-dessus.	4 kil., partie liée.	»	55	68 1/2	60
ANGERS	Août	Prix spécial	1000	3 ans.	2 kil., une épreuve.	54	»	»	»
		Prix spécial	1500	3 ans et au-dessus.	2 kil., partie liée.	51	60	62	63 1/2
		Prix principal	2500	4 ans et au-dessus.	4 kil., une épreuve.	»	55	58 1/2	60
NANTES	Août	Prix spécial	1500	3 ans.	2 kil., une épreuve.	54	»	»	»
		Prix principal	2500	3 ans et au-dessus.	2 kil., partie liée.	52	60	62	63 1/2
		Prix impérial	1000	4 ans et au-dessus.	4 kil., partie liée.	»	55	58 1/2	60
RENNES	Août	Prix spécial	1500	3 ans.	2 kil., une épreuve.	54	»	»	»
		Prix impérial	4000	3 ans et au-dessus.	3 kil., une épreuve.	51 1/2	60	62 1/2	64
BOULOG. S.-MER	Août	Prix impérial	4000	3 ans et au-dessus.	4 kil., une épreuve.	50 1/2	60	63	65
PIN (Le)	Août	Prix spécial	1500	3 ans.	2 kil., une épreuve.	54	»	»	»
		Prix spécial	1500	3 ans et au-dessus.	2 kil., partie liée.	52	60	62	63 1/2
		Prix principal	2500	3 ans et au-dessus.	4 kil., une épreuve.	»	55	58 1/2	60
PAU	Août	Prix spécial	1000	3 ans.	2 kil., une épreuve.	54	»	»	»
		Prix spécial	1500	3 ans et au-dessus.	2 kil., partie liée.	52	60	62	63 1/2
		Prix spécial	1500	3 ans et au-dessus.	2500 mèt., une épr.	52	60	62	63 1/2
		Prix principal	2500	4 ans et au-dessus.	3000 mèt., part. liée.	»	55	57 1/2	59
		Prix spécial	1000	3 ans.	2 kil., une épreuve.	54	»	»	»
		Prix spécial	1500	4 ans (juments).	2400 mèt., une épr.	»	54	»	»
		Prix spécial	1500	3 ans.	3 kil., une épreuve.	54	55	58 1/2	60
TARBES	Août	Prix spécial	2000	3 ans et au-dessus.	4,200 mèt., une épr.	»	»	»	»
		Prix principal	2500	3 ans.	4 kil., une épreuve.	50 1/2	60	63 1/2	65
		Prix principal	3000	3 ans et au-dessus.	4 kil., partie liée.	»	55	58 1/2	50
		Prix impérial	4000	3 ans et au dessus.	4 kil., partie liée.	52	»	62	65
MOULINS	Août	Prix spécial	1500	3 ans et au-dessus.	2 kil., une épreuve.	50 1/2	60	63 1/2	65
		Prix impérial	4000	3 ans et au-dessus.	4 kil., partie liée.	51 1/2	60	63	64
TOURS	Septembre	Prix impérial	4000	3 ans et au-dessus.	4 kil., partie liée.	54	»	»	»
AUTUN	Septembre	Prix spécial	1000	3 ans.	2 kil., une épreuve.	51 1/2	60	63	64
		Prix impérial	4000	3 ans et au-dessus.	4 kil., une épreuve.	54	»	»	»
		Prix spécial	1500	3 ans.	2 kil., partie liée.	53	60	61 1/2	62
POMPADOUR	Septembre	Prix spécial	1500	3 ans et au-dessus.	4 kil., une épreuve.	»	55	58	59
		Prix principal	2500	4 ans et au dessus.	4 kil., partie liée.	»	55	58	59
		Prix impérial	4000	3 ans et au-dessus.	2 kil., une épreuve.	54	»	61 1/2	62
		Prix spécial	3000	3 ans.	2 kil., partie liée.	53 1/2	60	61 1/2	62
		Prix spécial	3500	3 ans et au-dessus.	2 kil., partie liée.	»	»	»	»
PARIS	Octobre	Prix principal	4500	3 ans.	4 kil., une épreuve.	52	60	63	64
		Prix principal	5000	3 ans et au-dessus.	4 kil., partie liée.	»	55	58	59
		Prix impérial	6000	4 ans et au-dessus.	4 kil., partie liée.	»	55	58	59
		Grand prix imp.	14000	4 ans et au-dessus.	4 kil., partie liée.				

TABLE.

CHAPITRE PREMIER.

Considérations générales sur le turf...............Page	1
Aperçu historique des courses en Angleterre et en France...	5
Du cheval anglais et du cheval arabe.—Des courses au point de vue de l'amélioration des races chevalines..........	20
Des mœurs et des habitudes équestres en France........	28

CHAPITRE II.

Causes des différences entre les races de chevaux..........	31
Du cheval de course et du cheval de chasse....	38
De la course plate et du steeple-chase...................	44
La Croix de Berny.....................................	48
La Saint-Étienne, fête des sportsmen en Irlande..........	56
De l'entraînement.....................................	65
Du jockey; son éducation et sa vie. — Célébrités de ce genre en Angleterre.....................................	68
Du *stable-boy* ou garçon d'écurie......................	78
Tattersall et son établissement........................	81
Des principaux entraîneurs et des jockeys en France......	93
Histoire de Snow Ball	102
De l'éleveur ...	104

CHAPITRE III.

Des hippodromes en Angleterre et du goût de la nation anglaise pour les courses	109
New-Market..	113
Epsom..	117
Un champ de course aux États-Unis.....................	122
Ascot...	125
Goodwood; Herring, le peintre du sport. — Hervine......	128
York. — Doncaster....................................	140
Du jeu sur le turf. — Escroqueries. — Anecdotes.........	143
Théorie des calculs. — Du *book* ou livre des paris.........	159

CHAPITRE IV.

Du Jockey-Club; sa fondation; ses théories..............	167
Chantilly...	178
Boulogne-sur-Mer.....................................	187
Le Champ de Mars....................................	190
Versailles..	196
Moulins..	197
Caen...	199

Avranches.. 202
Saumur.. 204
Bordeaux.. 207
Tarbes .. 209
Autun; mort du marquis de Mac-Mahon................. 212
Haras de France. — Le Pin et Pompadour 215
Classement des courses en France par ordre de date....... 227

CHAPITRE V.

De l'art de l'équitation; son historique 233
Des airs de manége...................................... 237
De l'équitation du sportsman............................ 240

CHAPITRE VI.

DES GLOIRES CHEVALINES.

Le Darley-Arabian 250
Flying-Childers... 255
Black-Bess; Turpin le voleur............................ 256
Crab.. 267
Godolphin-Arabian...................................... 267
Lath, Cade, Régulus, Matchem.......................... 271
King-Herod... 272
Éclipse.. 272
Sullivan le Charmeur.—Différence entre le cheval de course
 anglais de nos jours et celui d'autrefois................ 285

CHAPITRE VII.

Biographie des notabilités du turf français et des principaux
 hommes de cheval (gentlemen-riders)................... 292

CHAPITRE VIII.

De l'avenir de la race chevaline en France. — Des causes fa-
 vorables à son amélioration et des causes contraires. —
 Résumé. — Conclusion................................. 341

Vocabulaire des termes les plus usités sur le turf.......... 370
Liste des gagnants du prix du Jockey-Club à Chantilly..... 378
Liste des gagnants du grand prix d'automne à Paris........ 379
Code réglementaire et officiel des courses................. 380

FIN DE LA TABLE.

Ch. Lahure, imprimeur du Sénat et de la Cour de Cassation
(ancienne maison Crapelet), rue de Vaugirard, 9.

www.ingramcontent.com/pod-product-compliance
Lightning Source LLC
Chambersburg PA
CBHW071608220526
45469CB00002B/278